왕희지에서 김정희까지 이천오백 년 서예 대가들의 비법

신 神 서예

이동천 李東泉

서예가이자 국내 최고의 미술품 감정학자. 중국 서화 감정의 최고봉인 양런카이 선생의 수제자로 1994년부터 서화 감정학을 배웠고, 중국 국학 대가인 펑치융 선생으로부터 문헌 고증학을 사사했다. 1999년 중국 중앙미술학원에서 박사학위를 받았다.

전라북도향교재단 이사장이었던 부친의 영향으로, 진한 묵향과 사랑방에서 오가는 서예가들의 서담書談 속에서 성장했다. 여느 아이들과 달리 연필보다 붓을 먼저 들었던 그는 열 살 무렵 인생을 바꾸는 체험을 한다. 왕희지 필체에 숨겨진 비밀이 있음을 간파한 것이다. 그 후 그의 삶은 그 비밀을 확인하고 분석해서 자신의 것으로 재창조하는 과정으로 요약된다. 중고등학교 시절엔 서예대회를 휩쓸어 천재성을 입증받았고, 비석 글씨를 써서 웬만한 어른의 한 달치 봉급을 벌기도 했다.

이 책은 서예에 목숨을 걸었다고 단언하는 그가 수십년 간의 연구와 자료수집, 생업을 팽개치고 꼬박 4년간 집필에 전념한 결실이다. 그는 이제 잊혀졌던 명필들의 서예비법을 전번필법과 신경필법으로 완성했다. 모두가 명필의 글씨를 따라 쓰고 제대로 감상할 수 있게 하겠다는 그의 꿈도 이루어졌다. 저서로는『미술품 감정비책』『진상: 미술품 진위 감정의 비밀』『이동천 위체서 천자문』, 역서로는『위작×미술시장』이 있다.

왕희지에서 김정희까지 이천오백 년 서예 대가들의 비법

신神 서예

초판 1쇄 │ 2023년 2월 21일

지은이 │ 이동천
펴낸이 │ 설응도
편집주간 │ 안은주
영업책임 │ 민경업

펴낸곳 │ 라의눈

출판등록 │ 2014년 1월 13일(제2019-000228호)
주소 │ 서울시 강남구 테헤란로78길 14-12(대치동) 동영빌딩 4층
전화 │ 02-466-1283 팩스 │ 02-466-1301

문의(e-mail) 편집 │ editor@eyeofra.co.kr
 영업마케팅 │ marketing@eyeofra.co.kr
 경영지원 │ management@eyeofra.co.kr

ISBN 979-11-92151-44-1 03640

晚樵 李泰淵(1925~2021) 先生을 追慕하며

전번필법으로 쓰고,
신경필법으로 살리다

서예를 언제 접했냐는 질문은 대답하기가 힘듭니다. 아마도 태어나는 순간부터 서예라는 공기를 마시며 살았을 것입니다. 전라북도향교재단 이사장이셨던 아버님 덕분입니다. 초등학교에 들어가서는 서예학원에 다녔습니다. 통금이 있던 시절, 통금 사이렌이 울릴 때까지 학원에서 글씨 연습을 하다가 집으로 후다닥 뛰어가곤 했습니다. 장난감과 만화책을 좋아했던 다른 아이들과 달리, 저는 글씨에 반쯤 미쳐 있는 희한한 아이였습니다.

왕희지의 체본을 처음 본 것도 서예학원이었습니다. 어린 눈에도 이상했습니다. 왕희지의 원본 글씨와 그를 체본한 것은 분명 달랐습니다. 그 차이는 무엇일지 골똘히 생각했지만 의문은 풀리지 않았습니다. 원본을 재현해보겠다고 나름대로 갖가지 방법을 시도했습니다. 분명 무엇이 있는데 알 수 없으니 답답해 미칠 노릇이었습니다.

그렇게 사춘기 중학생이 되었습니다. 그러던 어느 날, 서예 책에 실린 그림 하나가 제 눈에 들어왔습니다. 글씨 쓰는 방법을 알려주는 선화였습니다. 이게 내가 찾던 것이 아닐까? 몇날을 들여다보고 써보고 하다가 번뜩 깨달음이 왔습니다. 그 그림과는 전혀 상관없는 비법, 즉 전번필법을 깨친 것입니다. 오독誤讀이 저를 비법祕法으로 이끌었습니다.

그런데 비법을 깨친 것보다 더 충격적인 것은 세상 사람들이 이것을 모른다는 사실이었습니다. 정말 이것을 나만 아는 것일까? 도대체 이 비법은 언제까지 전해졌고 언제부터 사라진 것일까? 어린 나이였지만, 아마도 이것을 전하는 것이 나의 소명임을 어렴풋이 느꼈던 듯합니다.

구체적으로 책을 써야겠다고 마음먹은 것은 10년쯤 전입니다. 하지만 시작하기가 겁나 몇 년을 미적댔습니다. 제 영혼을 갈아넣는 작업이 될 것이 분명했으니까요. 비법이란 것이 말로 전하기 쉬웠다면 비법이 잊혀지는 일도 없었을 것입니다. 분명 왕희지는 비법을 알고 비법을 구사했지만, 그것을 누군가에게 전하는 것은 별개의 일입니다.

더 이상 미룰 수 없다고 생각한 것이 4년 전입니다. 비법을 정리해야 한다는 중압감에, 더 나이들면 쓰지 못할 것 같다는 불안감이 거들었습니다. 집필기간 4년 중의 2년은 사회생활을 거의 끊다시피 하고 방안에 스스로를 가두었습니다. 이제 오랫동안 저를 짓눌렀던 중압감을 훌훌 털고, 이 책을 세상에 내놓습니다.

이 책의 요체는 전번필법轉翻筆法과 신경필법神經筆法입니다. 굴리고 뒤집는다는 의미의 전번필법은 공자 이래로 대가들이 구사한 핵심 비법으로 붓털의 역동적 움직임이 특징입니다. 이를 설명하기 위해 저는 '붓 면 도형 표시'라는 새로운 도구를 개발했습니다. 붓의 앞면과 뒷면이 어떻게 유기적으로 움직이는지 한눈에 볼 수 있고 또 따라 쓰는 것도 가능합니다. 이제야 비로소 왕희지 등 대가들의 글씨를 정확하게 따라 쓸 수 있게 된 것입니다.

신경필법은 붓 끝까지 신경이 통해야 한다는 의미입니다. '붓 끝까지 내가 가 있어야 한다'라고도 할 수 있습니다. 조금 어려운 개념이지만 이것이 되어야만 그토록 원하는 살아 있는 글씨를 쓸 수 있습니다. 이 책엔 중국에서도 보기 힘든 진귀한 도판들이 가득합니다. 대가들의 글씨를 하나하나 보면서 전번필법과 신경필법의 정수를 배울 수 있다는 것이 이 책의 미덕이라 자부합니다.

붓글씨의 필사 기능이 사라진 요즘, 서예는 현대 예술의 반열에 올랐습니다. 서예를 즐기는 사람들도 점점 늘고 있습니다. 글씨를 잘 쓰고 싶다는 열망을 가진 모든 이들에게 이 책을 바칩니다. 서예 비법을 알고 싶어서 애달았던 한 소년이 같은 고민을 가진 이들에게 전하는 선물이라 생각해주시면 감사하겠습니다. 이 책은 50년 저의 경험과 깨달음을 집약적으로, 효율적으로, 그리고 확실하게 가르쳐주고 싶다는 바람의 산물입니다. 이 책을 펼친 모든 분들께 가없는 감사를 전합니다.

고맙습니다.

차 례

3 | 전번필법

4 | 3초 전율

0

일 이 관 지

우리들 일상에 대해 말해보자. 사람에 따라 차이는 있겠지만. 책을 읽고, 차를 마시고, 핸드폰이나 컴퓨터의 자판을 두드리고, 친구를 만나고, 몸에 향수를 뿌리거나 방에 향을 피우고, 예술을 이야기하고, 음식을 먹고 마신다. 밤에 자면서 잠꼬대하고, 꿈에서 깨고, 생각에 잠긴다. 특히 여가에는 선비정신으로 서예를 즐긴다.

옛 선비들 역시 벗에게 이렇게 안부를 물었다. "어떤 책을 보며, 어떤 서예 명품을 따라 쓰는가. 어떤 사람과 더불어 만나고, 어떤 차를 마시며, 어떤 향을 피우며, 어떤 그림을 품평하며, 어떤 음식을 먹고 마시는가. (내가 잠 못 드는 이 밤에) 어떤 잠꼬대를 하며, 어떤 꿈에서 깨며, 어떤 생각을 하는가."[1]

인간의 삶과 정서는 예나 지금이나 별반 다르지 않은 듯하다. 서예가 좋다. 어떻게 하면 붓글씨를 잘 쓸 수 있을까? 쉬운 방법이나 지름길은 있는 걸까? 그렇다고 겉만 그럴싸하고 허접한 껍데기나 찌꺼기는 싫다. 일단 배우고 나면 한글과 한자漢字의 전서, 예서, 해서, 행서, 초서는 물론 선을 활용하는 모든 것을 다 잘 쓸 수 있는 비법을 알고 싶다. 하나의 이치로써 모든 글씨를 꿰뚫는, 즉 일이관지一以貫之하는 비법 말이다.

1 金正喜, 『阮堂全集 · 卷四 書牘 · 與金君奭準』: "看何等書, 臨摹何等法墨, 與何等人相見, 何等啜茗, 何等燒香, 何等評畫, 又何等飮食. …… 寱言何等, 夢醒何等, 何等思想."

무엇을 배우든, 배워서 정통한다는 것은 쉬운 일이 아니다. 특히 예술은 더더욱 그렇다. 옛날부터 지금까지 서예를 설명했던 수많은 글은 읽기도 어렵고 이해하기도 쉽지 않았다. 이 책은 이러한 현실적 어려움을 개선하고자 최대한 알기 쉽게 쓰고자 노력했다.

"일찍이 현인들이 글씨를 논한 글들을 두루 살펴보면, 논거 제시는 현실과 동떨어져 있는데 비유는 교묘하고 그럴듯하다. '용이 천문天門을 뛰어넘고 호랑이가 봉궐鳳闕에 누워 있다'와 같은 비유는 도대체 뭔 말인가? 말은 멋지게 하지만, 오히려 서법과는 점점 더 멀어져 배우는 사람들에게 전혀 도움이 안 된다. 그러한 까닭에 필자는 마땅히 배우는 사람에 맞게 말하고 과분한 말들은 삼가려고 한다."[2]

주변에 글씨 좀 잘 쓴다 싶은 사람이 있으면 일단 '타고난 재능'이라고 치부한다. 서예에 있어서 타고난 재능을 중시한 게[3] 어제오늘의 일은 아니다. 예로부터 대가들은 선천적인 재능을 첫째로, 잘 쓴 글씨를 많이 보는 것을 둘째로, 많이 연습해서 쓰는 것을 마지막으로 꼽았다. 서예에 대해 모르는 게 없이 박학다식하고 열심인데도 글씨의 품격이 높지 않다면 선천적 재능이 없어서다. 붓놀림은 빠른데 어느 한 대가만의 서체를 배워서 그대로 따라 쓰기만을 되풀이한다면 본 게 적은 것이다. 옛사람의 글씨를 법도에 맞게 따라 썼으나 스스로 일가를 이루지 못한 것은 배움이 탄탄하지 못함이다.[4]

다 맞는 말이다. 허나 가장 중요한 게 빠졌다. 서예 비법에 관해서는 일언반구 언급이 없다. 박학다식하고 배움에 열심인데도 대가의 반열에 오르지 못했다면, 이는 십중팔구 비법을 모르기 때문이다. 어떤 분야든 대가들은 모두 자신만의 비법을 가지고 있다. 따라서 비법이 만들어낸 만화경에 정신을 뺏기기보다는 비법 그 자체를 알아야 한다. 비법을 아는 게 서예의 시작이다. 단언컨대 서예는 재능이 아닌 비법이다.

2 米芾, 『海嶽名言』: "歷觀前賢論書, 徵引迂遠, 比況奇巧. 如龍跳天門, 虎臥鳳闕, 是何等語? 或遣辭求工, 去法逾遠, 無益學者. 故吾所論要在入人, 不爲溢辭."
3 梁同書, 『頻羅庵論書·答陳蓮汀論書』: "學書一道, 資爲先, 學次之. 資地不佳, 雖學無益也."
4 楊守敬, 『學書邇言』: "梁山舟答張芑堂書, 謂學書有三要: 天分第一, 多見次之, 多寫又次之, 此定法也. 嘗見博通金石, 終日臨池, 而筆迹鈍稚, 則天分限之也; 又嘗見下筆敏捷, 而墨守一家, 終少變化, 則少見之蔽也; 又嘗見臨摹古人, 動合規矩, 而不能自名一家, 見學力之疏也."

전통적인 서예 학습 방법은 대체로 이렇다. 먼저 반듯반듯하게 쓴 글씨인 정자正字, 즉 해서楷書를 배우기 시작한다. 해서에 모든 서법이 다 갖춰져 있기 때문이다. 원작이 비교적 잘 보존된 중국 당나라唐 때 비석에 새겨진 글씨의 탁본拓本부터 골라서 배워야, 위로는 위나라魏 와 진나라晉, 아래로는 송나라宋와 원나라元의 글씨를 따라갈 수 있다.[5]

조선의 김정희金正喜(1786~1856) 역시 당나라 때 탁본은 비록 글씨를 돌에 새긴 석각石 刻을 베낀 것이지만, 비석 원본이 현존하고 원작에 버금가기에 후대에 서로 옮겨 베껴서 새긴 번각본飜刻本과는 비할 바가 아니라고 한 바 있다.[6] 또한 "글씨를 배우는 사람이 진나라晉의 글씨를 쉽게 배울 수 없음을 알고 당나라의 글씨를 따라 쓰는 것을 진나라에 들어가는 지름길 로 삼는다면 거의 틀림이 없다."[7]라고 하였다.

글씨를 배울 때는 먼저 옛 대가의 창작 의도를 파악한다. 그다음은 붓을 쓰는 방법인 용필用筆을 연구하고, 마지막으로 글씨의 형태와 닮게 쓴다. 옛 대가의 글씨를 따라 쓸 때는 형태를 비슷하게 쓰려고 하기보다는 그 뼈와 기세를 얻는 데 힘써야 한다. 그래야 자연스레 글씨의 형태와 굳센 기세가 생긴다. 이렇듯 옛 명품 글씨를 열심히 따라 쓰다 보면 스스로 깨 닫는 게 당연하다.[8]

입문자에게 있어서 첫 번째 단계는 한 명의 대가를 근본으로 삼고 집중적으로 배우는 것이다. 한 글씨에 정통했다 싶으면, 여러 대가의 서체를 섭렵하는 게 그다음 단계이다. 마지 막 단계는 배운 것들에서 벗어나 자신만의 서예를 찾아서 일가를 이루는 것이다.[9] 대가의 글

5 王澍, 『論書賸語』: "惟唐人碑刻, 雖經剝蝕, 而其存者去眞迹僅隔一紙, 猶可見古人妙處. 從此學 之, 上可追踪魏、晋, 下亦不失宋、元."

6 金正喜, 『阮堂全集·卷八 雜識』: "化度、九成、廟堂耳. …… 三碑雖石本, 而原石尙存, 下眞跡一 等, 非後世石刻之轉相摸翻者可比也."

7 金正喜, 『阮堂全集·卷八 雜識』: "學書者知晉之未易學, 而由唐人爲入晉徑路, 庶無誤矣."

8 朱履貞, 『書學捷要』: "臨摹用工, 是學書大要. 然必先求古人意指, 次究用筆, 後像形體. 唐太宗 云: '吾臨古人之書, 殊不學其形似, 務在求其氣骨, 而形勢自生.' 顔魯公問裵儆: '足下師張長史, 有何所得?' 曰: '惟言倍加工學, 臨寫法書, 當自悟耳.'"

9 倪後瞻, 『倪氏雜著筆法』: "其所學者, 守定一家以爲宗主, 專意臨摹 …… 凡欲學書之人, 功夫分 作三段: 初段要專一, 次段要廣大, 三段要脫化."

씨를 따라 쓸 때는 내 멋대로 하지 않는다. 일단 나만의 글씨 쓰는 습관이나 생각이 있으면 절대로 옛 대가들과 소통할 수 없다.[10]

옛사람들은 잘 써진 글씨를 따라 쓰기만 하지 않았다. 옛 명품 글씨를 벽에 펼쳐놓고 관찰하다가 그것이 나의 정신에 들어오면 붓을 들어 그 창작 의도를 따랐다.[11] 옛 명품을 따라 쓸 때는 모름지기 그보다 좀 더 뛰어나고 특출나야 비로소 그 본질을 알맞게 얻었다고 할 수 있다. 제자의 재능이 스승을 뛰어넘어야 바야흐로 그 정수를 얻었다고 할 수 있다는 옛사람의 말은, 바로 이를 두고 한 것이다.[12] 나아가 그동안 배웠던 대가의 울타리에서 벗어나 나 자신의 성품과 감정, 영감 등을 발휘한 글씨를 써야 한다.[13]

비법! 그것이 왜 필요한가? 동서고금을 막론하고 예술 창작에 비법을 쓰지 않은 대가는 없다. 앞서 말했듯이, 전통적인 서예 학습 방식인 당나라 대가의 해서를 무조건 열심히 따라 쓴다고 되는 것이 아니다. 지금 배우고 있는 글씨에 감춰진 비법을 아는 것이 무엇보다 중요하다. 그다음에 따라 쓰는 것이다. 지금부터 조금은 낯선 비법들을 하나하나 살펴보자.

누구나 아는 '한일—' 획이다. 당나라 때 대가인 구양순歐陽詢(557~641)의 '丘구'(도1)와 안진경顔眞卿(709~785)의 '法법'(도2)의 글자 중간에 있는 —획은 어떻게 쓴 것일까? 예로부터 지금까지 모두가 알고 있는 —획을 쓰는 방법은 이렇다. 먼저 반대쪽인 왼쪽으로 들어가서 사선으로 누르고, 붓을 들어 오른쪽으로 쭉 나온 다음, 다시 위로 붓을 들어 올려 사선으로 누른 다음 왼쪽으로 붓을 들어서 갈무리한다.(도3)

10 王澍,『論書剩語』: "臨古須是無我, 一有我只是己意, 必不能與古人相消息."
11 黃庭堅,『宋黃文節公全集 · 正集卷第二十六 題跋 · 跋與張載熙書卷尾』,『宋黃文節公全集 · 別集卷第十一 雜著 · 論作字(又)』: "古人學書不盡臨摹, 張古人書於壁間, 觀之入神, 則下筆時隨人意."
12 王澍,『論書剩語』: "臨古須透一步 · 翻一局, 乃適得其正. 古人言: '智過其師, 方名得髓.', 此最解人語."
13 朱和羹,『臨池心解』: "作書要發揮自己性靈, 切莫寄人籬下."

於四依有禪師法号楚金
姓程廣平人也祖父並信
著釋門慶歸法胤母高氏
久而無姙夜夢諸佛覺而
有姙是生龍象之徵無取

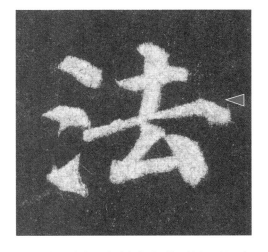

도2 | 752년에 안진경이 쓴 〈다보탑비多寶塔碑〉 탁본 부분. 法.

下：

第二章 點畫分論

論點畫者以清蔣和之書法正宗為最詳盡，今錄之於

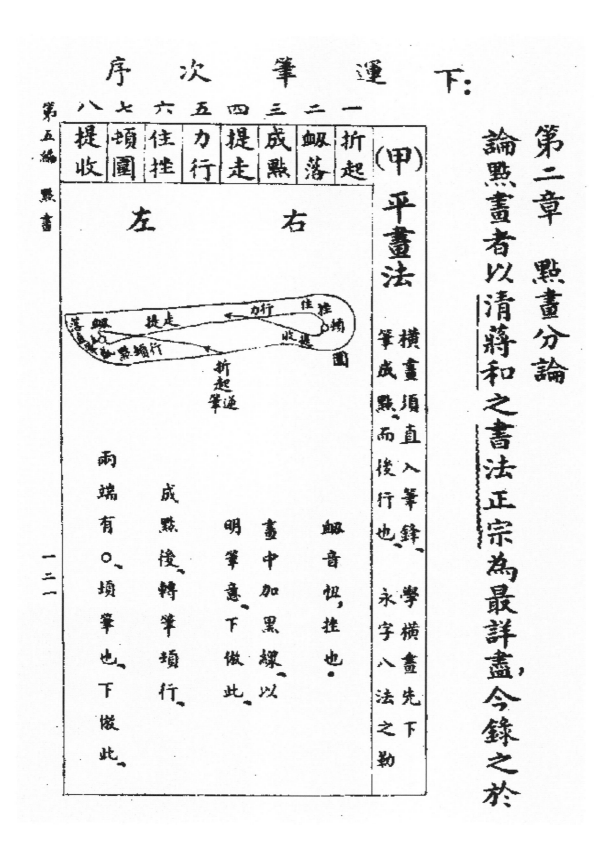

도3-1 | 일반적인 —획 쓰기. 俞劍華, 『書法指南』, 中國書店, 1988, 121쪽.

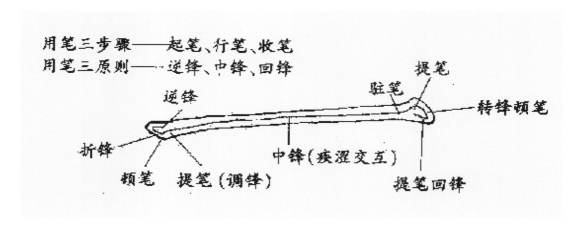

17

도3-2 | 일반적인 一획 쓰기. 『大學書法教材集成 · 大學書法楷書臨摹教程』, 天津古籍出版社, 1998, 34쪽.

도3-3 | 일반적인 一획 쓰기. 『中央電視臺書法技法講座教材 · 楷書技法』, 北京體育學院出版社, 1990, 9쪽.

　　하지만 구양순의 丘(도1)와 안진경의 法(도2)의 一획에는 우리가 전혀 모르는 비법이 숨어 있다. 모두가 짐작하는 도3처럼 쓰인 게 아니란 말이다. 붓을 옆으로 굴리면서 위로 뒤집은 다음, 역방향으로 회전하여 밑으로 말아서 뒤집었다.(도4) 붓 면이 정면→반대면, 역방향으로 회전하여 반대면→정면으로 바뀐 것이다.(도5)

도4 | 붓 면을 굴리고 뒤집은 다음, 역방향으로 회전하여 다시 뒤집고 마무리한 一획.

도5-1 | 정면(민트색)에서 반대면(살구색), 역방향으로 회전하여 반대면에서
정면으로 바뀐 붓 면을 단순하게 표시한 도판.

도5-2 | '붓 면 도형 표시'로, 붓을 어느 방향으로 굴리고 뒤집어서 정면(민트색)과 반대면
(살구색) 중에서 대략 어느 면으로 바뀌었는지를 간단히 표시한 것.

도5-2를 주목하기 바란다. 붓을 어느 방향으로 굴리고 뒤집어서, 붓의 정면(민트색)과
반대면(살구색) 가운데 대략 어느 면으로 바뀌었는지를 도형으로 표현한 것이다. 한 번의 뒤집
힘은 하나의 사각형이고, 붓 움직임의 방향은 사각형 안에 대각선(╱은 위, ╲은 밑)으로, 역방향
으로 회전한 것은 사각형과 사각형이 맞붙은 선 위에 타원으로 표시했다.

도6 | 대북臺北 고궁박물원故宮博物院이 소장한《왕희지평안 · 하여 · 봉귤삼첩王羲之平安 · 何如 · 奉橘三帖》의 오중복 서명.

북송北宋 때 안진경의 필법을 제대로 따른 오중복吳中復(약 1011~1078)이 서명한 글씨에서 '海해'(도6)의 一획을 보면 좀 더 분명하다. 그렇다면 위나라의 종요鍾繇(151~230)와 진나라의 왕희지王羲之(303~361)[14], 왕헌지王獻之(344~386) 부자의 글씨에서도 이처럼 써진 게 있는가? 종요의 '素소'(도7)와 왕희지의 '要요'(도8), 왕헌지의 '具구'(도9)의 一획이 그렇다.

도7 │ 221년에 종요가 쓴 것으로 전해지는 〈천계직표薦季直表〉 탁본 부분, 素.

14 王玉池, 「王羲之生卒年代問題」, 『中國古代書法家叢書·王羲之』, 紫禁城出版社, 1991, 45-48쪽.

謁閒子精路可長活正室之中神所居洗心自治無敢

汗庵觀五藏視節度六府脩治潔如素虛無自然逸

之故物有自然事不煩垂拱無為心自安體虛無之居

在廉閒寂莫曠然口不言恬惔無為遊德園積精香

潔玉女存作道憂柔身獨居扶養性命守虛無恬惔

無為何思慮羽翼以成己扶疏長生久視乃飛去五行

參差同根節三五合氣要本一誰與共之升日月抱珠

懷玉和子室子自有之持無失即得不死藏金室出月

今日是吾道天七地三回相守升降五行六合九玉石落是

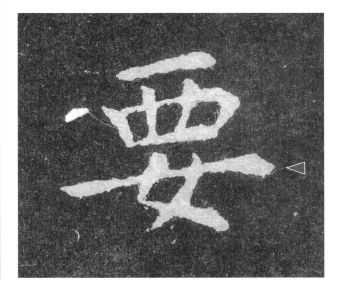

도8 │ 356년에 왕희지가 쓴 것으로 전해지는 〈황정경黃庭經〉 탁본 부분. 要.

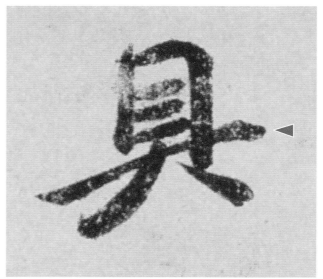

도9 | 요령성박물관이 소장한 697년에 제작된
《모왕희지일문서한摹王羲之一門書翰》에
실린 왕헌지가 쓴 〈입구일첩廿九日帖〉의 모본, 具.

22

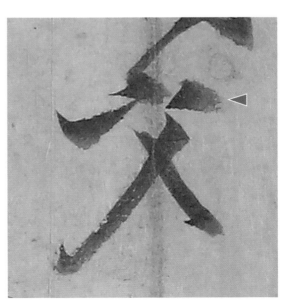

도10 | 허목이 쓴 편지, 文.

永和九年歲在癸丑暮春之初會
于會稽山陰之蘭亭脩禊事
也羣賢畢至少長咸集此地
有崇山峻領茂林脩竹又有清流激
湍暎帶左右引以為流觴曲水
列坐其次雖無絲竹管弦之
盛一觴一詠亦足以暢敘幽情
是日也天朗氣清惠風和暢仰
觀宇宙之大俯察品類之盛
所以遊目騁懷足以極視聽之
娛信可樂也夫人之相與俯仰
一世或取諸懷抱悟言一室之內

도11 │ 북경北京 고궁박물원故宮博物院이 소장한 353년에 왕희지가 쓴 〈난정서蘭亭敍〉의 풍승소馮承素 모본(이하 신룡본神龍本) 부분. ─.

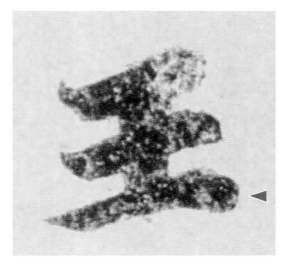

도12 │ 《모왕희지일문서한》에 실린 왕희지의 7촌 조카인 왕순王珣의 손자 왕승건이 쓴 〈재직첩在職帖〉 모본. 王.

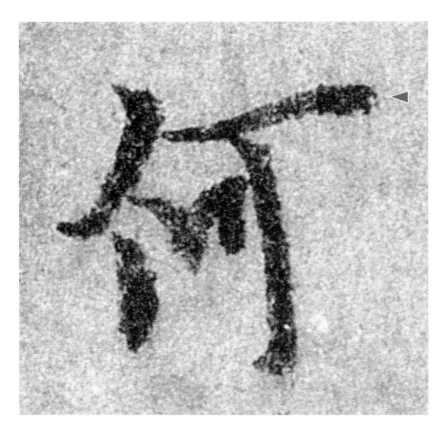

도13 | 구양순이 쓴 〈중니몽전첩〉의 何.

　　丘(도1), 法(도2), 海(도6), 素(도7), 要(도8), 具(도9)는 붓을 옆으로 굴리면서 위로 뒤집는
과정에서 붓털을 말아서 뒤집었다. 허목許穆(1595~1682)의 '文문'(도10)은 붓털을 말아서 뒤집었
으나, 정면에서 반대면으로 바뀌는 과정에서 반대면이 나타나지 않은 경우이다. 더욱이 붓털
을 말아서 뒤집지 않고, 붓털을 으깨듯 누르면서 뒤집은 것도 있다. 왕희지의 '一일'(도11)과 왕
승건王僧虔(426~485)의 '王왕'(도12)의 제일 아래 一획, 구양순의 '何하'(도13)의 一획이 그렇다.

則都忘寢食路○則物括宗

源嘗以漆信金言志遺塵

俗謂父日所顧別家修道

以報罔趁之恩其父知有宿

根合符前夢不阻其志愛

27

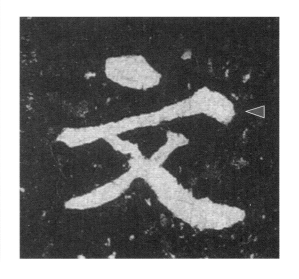

도14 | 김생의 글씨를 집자하여 954년에 세운 〈낭공대사탑비朗空大師塔碑〉 탁본 부분, 文.

도15 | 1350년경 고려 수묵화 〈독화로사도獨畫鷺鷥圖〉, 퇴경 화사가 쓴 자제, 高.

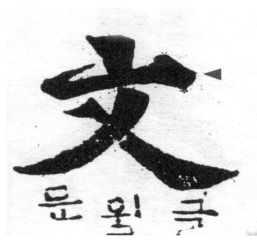

도16 | 1575년에 전라도 광주에서 간행된 〈광주천자문光州千字文〉 부분, 文.

　　해동서성海東書聖이라 불렸던 통일신라 김생金生(711~791 이후)의 글씨를 집자한 〈낭공대사탑비朗空大師塔碑〉의 '文'(도14), 1350년경에 제작되어 현전하는 유일한 고려 수묵화 〈독화로사도獨畫鷺鷺圖〉[15]의 퇴경 화사退耕畫師가 쓴 자제自題 중 '高고'(도15), 1575년에 전라도 광주에서 간행된 〈광주천자문光州千字文〉의 '文'(도16), 1662년에 송시열宋時烈(1607~1689)이 쓴 편지 속 '壬寅임인'(도17), 정약용丁若鏞(1762~1836)의 친필 시고 〈차운봉기족부이부공서지석상次韻奉寄族夫吏部公西池席上〉에서 '若약'(도18)의 一획 또한 丘(도1), 法(도2), 海(도6), 素(도7), 要(도8), 具(도9)처럼 써진 것이다.

15　이동천, 『美術品 鑑定祕策』, 라의눈, 2016, 137-138쪽.

封謝上狀

呂持平宅

時烈

壬寅元月十日

圖17 | 송시열이 1662년에 쓴 편지. 壬寅.

謹次西池賞蓮
韵替述客懷
玉貌澄森秀雙眉
獨底愁令無司馬渴
己上季鷹舟江漢流
孤想池塘耐倦游可
憐紅蕊菡萏嬌鹽媚
新秋

族子 若鏞 再拜

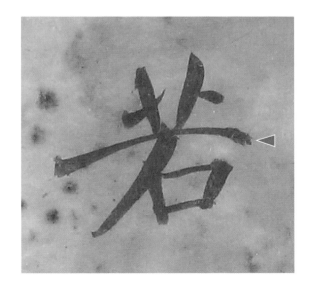

도18 | 정약용이 쓴 시고 〈차운봉기족부이부공서지석상次韻奉寄族夫吏部公西池席上〉, 若.

많은 사람이 궁금해하는 김정희의 추사체는 어떤가? 두 개의 편지(도19, 도20)에서 다르게 쓰인 '上상'의 ─획을 보자. 도19의 上은 붓털을 말아서 뒤집었고, 도20의 上은 붓털을 으깨듯 누르면서 뒤집은 것이다. 도19, 도20의 上의 ─획에는 '역방향으로 회전하여 반대면에서 정면으로 바꾸는' 마감 과정이 없다. 김정희의 제자인 신헌申櫶(음력 1810~1844)의 '上'(도21) 또한 도20처럼 붓털을 으깨듯 누르면서 뒤집었다.

편지 도19의 '有유'(도22)의 ─획은 ─(도11), 王(도12), 何(도13)처럼 붓털을 으깨듯 누르면서 위로 뒤집은 다음 역방향으로 회전하여 밑으로 뒤집었다. 김정희의 편지 도19, 도20은 김정희의 '음양필법陰陽筆法'으로 쓰였다. 추사체는 곧 김정희만의 음양필법인데, 그는 음양필법과 그 변통에 대하여 이렇게 설명한다.

"붓을 가볍게 쓴 것은 양陽이 되고 무겁게 쓴 것은 음陰이 된다. 모든 글자 중에 두 개의 세로획이 있으면 마땅히 왼쪽 획은 가늘게 오른쪽 획은 굵게 써야 한다. 한 글자에서 기둥으로 여겨지는 획은 마땅히 굵게 쓰고 나머지 획은 모두 가늘게 써야 한다. 이것이 음양陰陽을 나눈 필법이다."[16]

"고유의 필연적인 음획과 양획이 있으나, 음 가운데 양도 있고 양 가운데 음도 있다. 지금 이 양획을 음획으로 해도 좋고 음획을 양획으로 써도 역시 그러한데, 좌우로 돌리는 것 역시 또 그러하다. 어떻게 음이면 음, 양이면 양이라는 하나의 입장만으로 판단하여 결정하고 변통이 없을 수 있겠는가."[17]

16 金正喜, 『阮堂全集 · 卷八 雜識』: "筆之輕者爲陽, 重者爲陰. 凡字中有兩直者, 宜左細右麤. 字中之柱宜麤, 餘俱宜細. 此分陰陽之法耳."

17 金正喜, 『阮堂全集 · 卷五 書牘 · 與人』: "固有一定之陰陽, 而陰中有陽, 陽中有陰. …… 今此陽畫可以作陰畫, 用陰畫亦然, 左右旋亦復然矣. 何以執定一位, 無以通變耶?"

도19 | 김정희가 쓴 편지. 上. 붓 면 도형 표시.

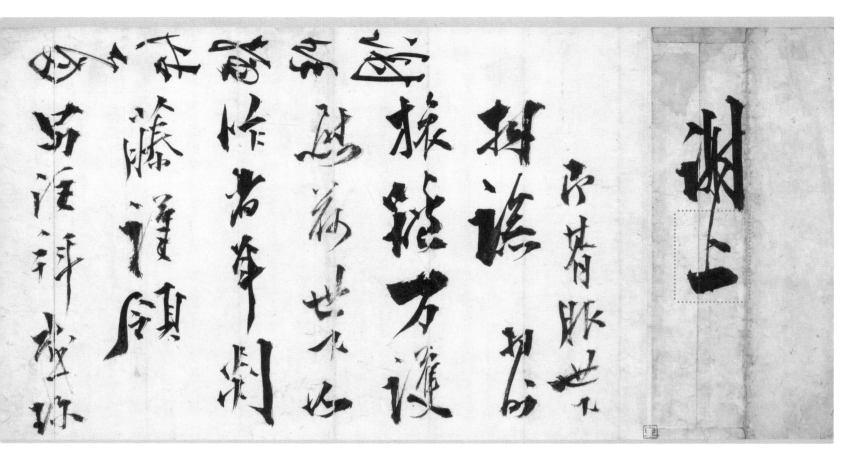

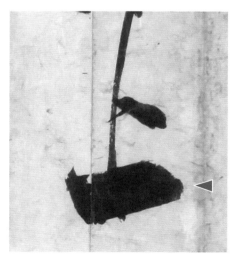

도20 | 김정희가 쓴 편지, 上, 붓 면 도형 표시.

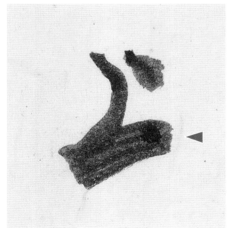

도21 | 신헌이 음력 1868년 12월 4일(1869년 1월 16일)에 쓴 편지. 上, 붓 면 도형 표시.

도22 | 김정희가 쓴 편지(도19)의 有. 붓 면 도형 표시.

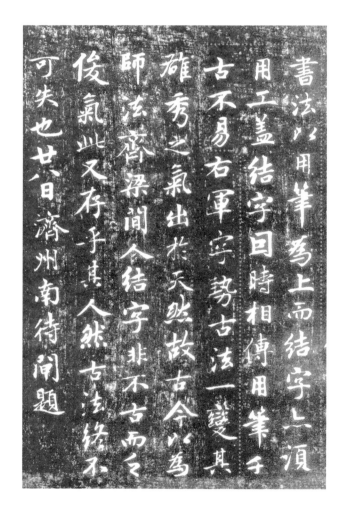

도23-1 | 1310년에 조맹부가 쓴 〈난정십삼발蘭亭十三跋〉의 쾌설당각첩快雪堂刻帖 탁탑본涿搨本 부분.

도23-2 | 일본 동경국립박물관東京國立博物館이 소장한 1310년에 조맹부가 쓴 〈난정십삼발〉 화소본火燒本 부분.

필자는 '붓을 굴리면서轉 뒤집는飜 필법'을, 말 그대로 '전번필법轉飜筆法'이라 명명하였다. 전번필법은 필자가 처음 발굴하고 이름 지은 것으로, 모든 용필 비법을 일이관지하는 핵심이다.

조선의 이삼만李三晚(1770~1847)이 '한일—'자에서 전필轉筆과 번필翻筆을 언급하나 이는 입필入筆에 국한된 것이며, 필자가 말하는 전번필법 가운데 하나일 뿐이다. 전번필법은 적어도 공자孔子(기원전 551~기원전 479) 때부터 극소수의 대가들에 의해 계승되었지만, 지금은 그 존재조차 까맣게 잊힌 상황이다. 특히 2,500여 년 동안 이를 실체에 가깝게 밝힌 적이 단 한 번도 없었다.[18]

조맹부趙孟頫(1254~1322)는 "서법 예술은 용필이 첫째이고, 글자의 짜임새도 모름지기 잘해야 한다. 글자의 짜임새는 시대에 따른 형태를 전하나, 용필은 영원히 변하지 않는다."[19] (도23)라고 하였다. 그렇다. 용필의 비법은 영원히 변하지 않는다. 전번필법은 적어도 공자 시절부터 지금까지 대가들의 용필 비법을 꿰뚫는 하나의 이치이다.

글씨의 필사筆寫 기능이 사라진 오늘날, 우리에게 여전히 '서예는 필요한가?'라는 의문이 있을 수 있다. 전쟁터와 같은 치열한 현대 예술 생태계에서 과연 서예는 하나의 독립된 예술로서 생존할 수 있을까? 그 영원불멸의 생명력과 위대한 가치는 또 어떻게 증명될 것인가? 이는 순전히 서예가의 몫이다. 서예가라면 모름지기 자신의 생명을 붓털에 담아야 한다. 붓털에 온 신경을 모아야 한다는 말이다. 필자는 이를 '신경필법神經筆法'이라 이름 지었다. 서예 명품의 겉 이미지가 전번필법에 의해 꿈틀거린다면, 그 속은 신경필법을 통해 영원불멸의 생명력을 얻었다.

대자연처럼 '살아 있는 글씨生書'를 써야 한다. 이는 입신入神의 경지로, '기술이 신묘하여 신의 경지技乃神'에 이른 것이다. 입신에도 높고 낮음의 단계가 있다. 그러므로 끊임없이 서예 속에 숨겨진 미묘한 것들을 찾아 터득하고 부릴 줄 알아야 한다. 목숨걸고 서예에 모든 것을 바치겠다는 생각은 신神서예의 출발점에 불과하다.

18 주155, 주210, 도138 붓 면 도형 표시, 도245 붓 면 도형 표시, 4장 1절 '공자 시절의 올챙이 글씨에 전번필법이 있다' 참조.

19 趙孟頫, 〈蘭亭十三跋〉: "書法以用筆爲上, 而結字亦須用工. 盖結字因時相傳, 用筆千古不易."

1

목숨걸다

흔히 지식이 있는 사람을 빗대어 "머릿속(뱃속)에 먹물이 많이 들었다—肚子墨水"라고 하는데 이 말의 역사는 깊다. 중국 북제北齊(550~577) 때 임금이 지켜보는 가운데 치르는 시험에서 글씨를 엉망으로 쓰면 벌로 먹물을 마셨고,[20] 임금과 신하가 참석하는 조회에서 지방관이 올린 보고서의 글씨가 조잡하고 볼썽사나우면 먹물 200~600㎖[21]를 마셨던 것[22]에서 비롯한다.

과거科擧 시험은 곧 문전文戰이다. 쉽게 말해 '공무원 임용 시험 전쟁'인 것이다. 당시에는 과거라는 국가고시에 합격해야 한다는 심리적 압박감에 미치는 사람까지 있었다고 한다. 일찍이 중국 한나라漢 때 관리를 뽑는 시험에 붓글씨가 포함되었고, 시험에 합격하여 관리가 되어서도 붓글씨가 바르지 못하면 번번이 적발하여 죄를 물었다.[23]

왕조 차원의 붓글씨 교육인 서학書學은 수나라隋 때 시작되었다. 당나라唐는 국가가 주관하는 '예술 고시'인 '명서과明書科'를 통하여 서예 방면의 관리를 선발하였다.[24] 당나라 때 관리를 선발하는 4가지 기준인 '신언서판身言書判' 중에서 '서書'가 바로 서예이다. 사정이 이렇다 보니 서예는 전쟁이다.

20 『隋書 · 禮儀志(四)』: "後齊 …… 皇帝常服, 乘輿出, 坐於朝堂中楹. …… 其有脫誤、書濫、孟浪者, 起立席後, 飮墨水."

21 『漢語大詞典(附錄 · 索引)』, 漢語大詞典出版社, 1994, 12쪽.

22 蘇易簡, 『文房四譜 · 墨譜』: "北齊朝會儀: 諸郡守勞訖, 遣陳土宜, 字有謬誤及書迹濫劣者, 必領飮墨水一升. 見『開寶通禮』."

23 許愼, 『說文解字 · 序』: "尉律學童十七以上始試, 諷籀書九千字, 乃得爲史. 又以八體試之. …… 書或不正, 輒擧劾之."

24 孟雲飛, 「唐代的書法敎育與科擧」, 『書畵硏究』 總第122期, 上海書畵出版社, 2005年 3月, 46–51쪽.

25 『後漢書 · 蔡邕傳』: "熹平四年, …… 奏求正定六經文字. 靈帝許之. 邕乃自書丹於碑, 使工鐫刻, 立於太學門外. …… 及碑始立, 其觀視及摹寫者, 車乘日千餘輛, 塡塞街陌."

도24 | 170년에 채옹이 쓴 〈하승비夏承碑〉 탁본 부분.

　　동한東漢 영제靈帝(168~189)의 명으로 175년에 세워진 〈희평석경熹平石經〉은 채옹蔡邕 (133~192)이 쓴 글씨로, 비碑가 자리한 태학太學 문밖 거리는 날마다 이를 보고 배워서 따라 쓰고자 하는 사람들이 타고 온 1,000여 량의 마차로 꽉 들어찼다고 한다.[25] 채옹의 글씨書(**도24**)는 그의 그림畵, 글文과 함께 "3가지 아름다움三美"이라고 칭송되었다.[26] 이는 붓글씨가 이미 예술로서 얼마나 높이 추앙받았는지 미루어 짐작하게 한다.

26　張彦遠, 『歷代名畫記』: "(蔡邕)工書畫, 善鼓琴, 建寧中爲郞中, 校書東觀, 刊正六經文字, 書於太學石壁, 天下模學. …… 邕書畫與讚, 皆擅名於代, 時稱三美."

예나 지금이나 대가들은 살아 있는 엄청난 존재와 마주한다는 정신으로 서예에 임했다. "산을 밀어 넘기고 바다를 뒤집는 공력"[27]과 "고래를 끌어내는 솜씨"[28], "천둥 번개가 치듯 격렬한 붓의 힘"[29]으로 창작했다. 그들은 'ㅣ'의 삐침 하나에도 산을 걸 수 있도록 온 힘을 다해 힘차게 썼다. 그들에게 서예는 객관적 판단이 가능한 손에 잡히는 과학적 실체이고, 자신의 지적 세계와 정서적 분출이 창조한 새로운 우주이다.

소년 시절부터 서예에 뜻을 뒀다는[30] 김정희(1786~1856)는 백수百獸의 왕인 사자獅子가 그 어떤 사냥에도 전력을 다하듯, 모든 글씨에 최선을 다했다. "으르렁거리는 사자는 코끼리를 잡을 때도 온 힘을 쏟고, 토끼를 잡을 때도 온 힘을 쏟습니다."[31] "적당히 쓴 글씨簡筆를 찾으신다니 엉겁결에 입안에 있던 것들을 책상 가득 뿜었습니다. 서도書道란 본시 두 이치가 없습니다. 저의 글씨가 뛰어나다고 할 수는 없지만, 실제 두 솜씨로 글씨를 쓸 수 없으니 이를 헤아려 주시기 바랍니다."[32]

명나라明 동기창董其昌(1555~1636) 또한 송나라宋 미불米芾(1051~1107)이 1088년에 쓴 〈촉소첩蜀素帖〉(도25) 뒷면에 쓴 발문跋文에서 "이 두루마리의 글씨는 사자가 코끼리를 잡듯이 모든 힘을 다했기에 당연히 미불에게 있어서 일생의 명품이다."[33](도26)라고 하였다.

옛사람은 온 정신과 온몸을 다해 서예에 매진하였기에 대가가 될 수 있었다. 하지만 후대로 올수록 사람들은 서예를 한낱 조그마한 재주로 여겨서 전념하지도 정통하지도 않았다. 따라서 날이 갈수록 서예는 단순해지고 경솔해져 결국 지리멸렬하게 된 것이다.[34] 오늘날 현저히 쇠퇴하고 있는 서예에 대한 학문적 지식과 예술적 창작 능력은 서예 문화 전반의 몰락을 재촉하고 있다.

27 金正喜, 『阮堂全集 · 卷四 書牘 · 與沈桐庵熙淳(四)』: "其工到力到, 可以推山倒海".

28 金正喜, 『阮堂全集 · 卷九 詩 · 瓜廬尋碑』: "夢樓掣鯨手".

29 金正喜, 『阮堂全集 · 卷十 詩 · 玉筍峰二首』: "如人筆力走雷霆".

30 金正喜, 『阮堂全集 · 卷八 雜識』: "余自少有意於書".

31 金正喜, 『阮堂全集 · 卷六 題跋 · 題兒輩詩卷後』: "獅子頻申, 捉象亦全力, 搏兎亦全力."

32 金正喜, 『阮堂全集 · 卷五 書牘 · 與人』: "承覓簡筆, 不覺噴筍滿案. 書道本無二致, …… 僕於書無可稱, 實不敢作兩手書, 幸察之."

33 董其昌, 〈米芾蜀素帖跋〉: "此卷如獅子捉象, 以全力赴之, 當爲生平合作."

34 王宗炎, 『論書法』: "古人作書, 以通身精神赴之, 故能名家. 後人視爲小技, 不專不精, 無怪其鹵莽而滅裂也."

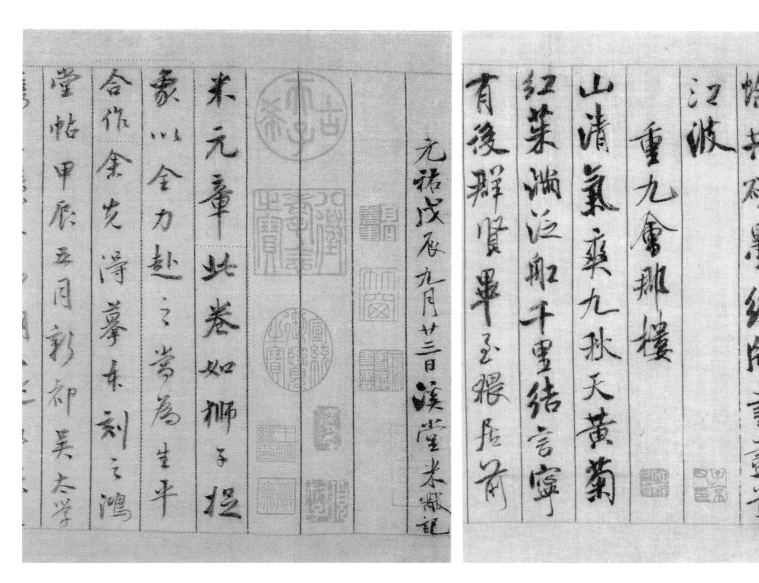

도26 ｜ 동기창이 미불의 〈촉소첩〉(도25)에 쓴 발문 부분.

도25 ｜ 대북 고궁박물원이 소장한 1088년에 미불이 쓴
〈촉소첩蜀素帖〉 부분.

1. 무덤을 도굴하여 비책을 얻다

위나라 사람 종요鍾繇(151~230)는 어려서 유명 서예가를 따라 산에 들어가 3년 동안 서예를 연마한다. 장성한 그는 훗날 『삼국지』에 나오는 위나라 태조인 조조曹操(155~220)는 물론 당시 유명 서예가들과 서예 필법에 관한 이야기를 나눈다. 어느 날 그는 위탄韋誕(179~253)의 거처에서 채옹이 쓴 필법 책자를 보게 되고, 이를 얻지 못하자 분을 이기지 못하고 사흘 밤낮 자신의 가슴을 때려 시퍼렇게 멍이 들고 피를 토했다고 한다. 이를 안 조조가 영험한 약으로 치료하여 겨우 목숨을 부지했다.

그 후로도 종요는 백방으로 채옹의 필법 책자를 찾았으나 끝내 뜻을 이루지 못하였다. 위탄이 죽자 그는 암암리에 사람을 시켜 위탄의 묘를 도굴하여 드디어 채옹의 필법 책자를 얻는다.[35] 조조나 종요가 살았던 시기는 남의 무덤을 도굴하는 일이 일상적으로 횡행했다. 조조는 군대 내에 전문적으로 무덤을 도굴하는 일을 지휘하는 '발구중랑장發丘中郞將', '모금교위摸金校尉'라는 관직까지 두었다.[36]

왕희지에 따르면, 종요 역시 도굴의 피해를 피해가지 못했다. 진나라 무제武帝(280~289) 때, 누군가가 종요의 무덤에서 『필세론筆勢論』을 가져갔다. 종요의 제자 송익宋翼이 이를 구해서 읽고 그대로 따라 써서 마침내 서예가로 이름을 떨쳤다. 일찍이 송익은 글씨를 못 써 스승에게 크게 혼났는데, 스승을 볼 면목이 없어 3년 동안 마음을 다잡고 악필을 고치려 노력하기도 했다.[37]

35 鍾繇, 『用筆法』: "魏鍾繇少時, 隨劉勝入抱犢山學書三年, 還與太祖、邯鄲淳、韋誕、孫子荊、關枇杷 等議用筆法. 繇忽見蔡伯喈筆法於韋誕坐上, 自捶胸三日, 其胸盡靑, 因嘔血. 太祖以五靈丹救之, 乃活. 繇苦求不與. 及誕死, 繇陰令人盜開其墓, 遂得之." 종요에 의해 도굴 당했다는 위탄은 정작 종요보다 23년이나 늦게 죽었다. 따라서 먼저 죽은 종요가 뒤에 죽은 위탄의 무덤을 도굴할 수는 없다. 여기서 위탄은 잘못된 표기로, 종요보다 일찍 죽은 선배 서예가이다. 참고로, 위탄은 생전에 누각에 설치된 현판에 글씨를 쓰기 위해 아주 높이 올라갔다가 공포심을 느낀 후, 가훈으로 자신처럼 현판 글씨를 잘 쓰지 말라는 말을 자손들에게 남긴다. 王僧虔, 『論書』: "(韋誕)善楷書. 漢魏宮觀題署, 多出其手. 魏明帝起凌雲臺, 先釘牓, 未題, 籠盛誕, 轆轤長絙引上, 使就牓題. 牓去地將二十五丈, 誕危懼, 誡子孫絶此楷法, 又著之家令."

36 王子今, 『中國盜墓史』, 九州出版社, 2011, 98-104쪽.

물불을 가리지 않았던 종요의 지독한 서예 사랑에 관한 이야기는 "피를 토하고 무덤을 들춘다."라는 뜻의 고사성어인 "구혈발총嘔血發冢"을 후세에 남겼다. 비법을 얻을 수만 있다면 자신의 몸이 상하는 것도 남의 무덤을 파는 일도 문제가 되지 않았다. 대가의 꿈을 이룬 서예가들에 있어서 서예 비법은 이렇듯 목숨만큼 소중했다.

2. 미친 듯 처절하게 배움을 구하다

고인과 함께 생전에 소중하게 여겼던 물건들을 매장하던 시절,[38] 서예가들은 서예 비책 뿐만 아니라 도굴된 명품 글씨에도 관심을 가졌다.[39] 지금과 달리 인쇄술이 발달하지 않았던 시절에는 명품 글씨를 찾아 널리 여행을 다니기도 했다. 마음에 드는 명품 글씨를 만나면 오랫동안 그곳에 머물며 용필의 비법을 알고자 노력하였다.

채옹은 왕실 도서관인 홍도鴻都에 100일간 머물렀다. 선배 대가들이 쓴 비문 글씨 등을 보기 위해서이다.[40] 구양순歐陽詢(557~641)의 일화도 흥미롭다. 말을 타고 유람하던 그는 우연히 오래된 절에서 삭정索靖(239~303)이 쓴 비문 글씨를 보았는데, 가던 길을 가다가 돌아오기를 네 번이나 반복한 끝에, 결국 비석 아래에서 잠을 청하고 사흘이 지나서야 떠났다고 한다. 젊은 시절 안진경顔眞卿(709~785)은 장욱張旭(675~759[41], 658~748[42])(도27)에게 서예를 배우고자 두 번이나 벼슬살이를 그만뒀다. 장욱을 찾아 한 번은 장안長安으로 올라가고, 한 번은 낙양洛陽으로 내려갔다.

37 王羲之, 『題衛夫人筆陣圖後』: "昔宋翼常作此書, 翼是鍾繇弟子, 繇乃叱之. 翼三年不敢見繇, 卽潛心改迹. …… 翼先來書惡, 晉太康中有人於許下破鍾繇墓, 遂得筆勢論, 翼讀之, 依此法學書, 名遂大振."

38 王僧虔, 『論書』: "亡高祖丞相導, 亦甚有楷法, 以師鍾, 衛, 好愛無厭, 喪亂狼狽, 猶以鍾繇尙書宣示帖藏衣帶中. 過江後, 在右軍處, 右軍借王敬仁. 敬仁死, 其母見修平生所愛, 遂以入棺."

39 衛恒, 『四體書勢』: "太康元年, 汲縣人盜發魏襄王冢, 得策書十餘萬言, 按敬侯所書, 猶有彷佛. 古書亦有數種, 其一卷論楚事者最爲工妙, 恒竊悅之."

40 衛鑠, 『筆陣圖』: "蔡尙書邕入鴻都觀碣, 十旬不返".

41 朱關田, 「張旭考」, 『中國書法全集 24·孫過庭張旭懷素: 附李懷琳賀知章李白高閑彦脩』, 榮寶齋出版社, 2015, 35쪽.

42 熊秉明, 「張旭的生卒年代」, 『二十世紀書法研究叢書·考識辨異篇(修訂本)』, 上海書畵出版社, 2008, 498-503쪽.

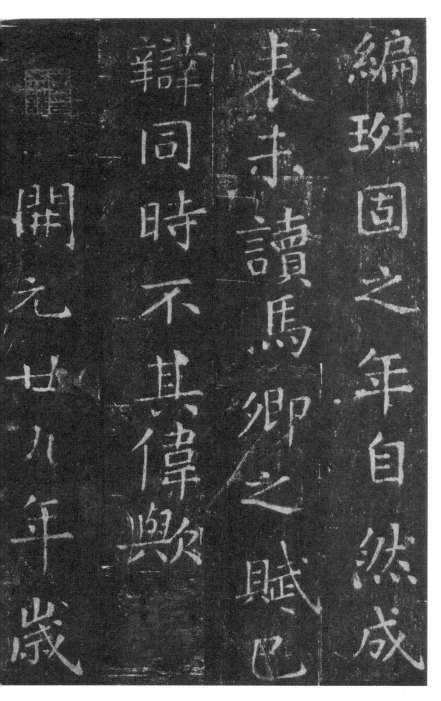

도27-1 | 상해박물관上海博物館이 소장한 741년에 장욱이
쓴 〈낭관석기서郎官石記序〉 탁본 부분.

도27-2 | 북경 고궁박물원이 소장한 759년에 장욱이
쓴 〈천자문〉 탁본 부분.

예로부터 서예 입문자들은 옛 대가의 명품 글씨를 여기저기에 펼쳐놓거나 걸어놓는다. 아침저녁으로 이를 자세히 관찰하고 연구하여 용필의 이치를 생각한 다음, 이를 베껴 썼다.[43] 글씨를 잘 쓰려면 무조건 대가의 명품 글씨를 자주 보고, 많이 보고, 많이 따라 써야 한다.

2세기경부터 붓글씨는 예술로 인식되어 지식인들 사이에서 사교 목적으로 널리 쓰였을 뿐만 아니라, 쓴 사람의 인품을 가늠하는 기준이 되었다. 기록에 의하면 2세기부터 6세기 사이에 서예가의 수가 화가보다 많았으며, 사대부 계층과 민간 모두에서 불경과 도경을 베껴 쓰는 사경寫經이 널리 유행하였다.[44] 특히 글씨를 잘 쓰면 높은 관직에 발탁되었기에,[45] 서예가들은 비법 찾기에 혈안이 되었고 밤낮으로 처절하게 글씨 연습을 하였다.

동한 영제 때 서예가들은 두도杜度와 그의 제자인 최원崔瑗(77~142) 그리고 장지張芝(?~192)처럼 서예의 높은 경지에 오르기 위해, 심신의 피로마저 잊고 전심전력으로 붓글씨에 매달렸다. 밤늦게까지 쉬지 않고 온 힘을 다해 글씨 연습을 하면서도 불안하여 끼니조차 여유 있게 챙기지 못했다. 열흘에 붓 한 자루, 한 달에 여러 개의 먹을 썼고, 먹물이 묻은 옷깃과 소매는 검정 비단처럼 새까맸고 붓을 입으로 빨아 이와 입술은 늘 검었다. 사람들과 함께 있어도 오직 글씨 생각에 한가로이 담소를 나누지 못했다. 손가락과 풀비로 땅바닥과 벽에 글씨 연습을 하느라 팔뚝이 긁히고 손톱이 꺾이고 부러져 뼈가 보이고 피가 흘러도 멈추지 않았다.[46]

43 姜夔, 『續書譜』: "皆須是古人名筆, 置之几案, 懸之坐右, 朝夕諦觀, 思其用筆之理, 然後可以摹臨."
44 楊仁愷 主編, 『(修訂本)中國書畵』, 上海古籍出版社, 2001, 27−28쪽.
45 衛恒, 『四體書勢』: "鵠卒以書至選部尙書."
46 趙一, 『非草書』: "夫杜、崔、張子, 皆有超俗絕世之才, 博學餘暇, 遊手于斯, 後世慕焉, 專用爲務, 鑽堅仰高, 忘其罷勞. 夕惕不息, 仄不暇食. 十日一筆, 月數丸墨, 領袖如皁, 脣齒常黑. 雖處衆座, 不遑談戲. 展指畫地, 以草劌壁, 臂穿皮刮, 指爪摧折, 見鰓出血, 猶不休輟."

장지는 집 안에 있는 모든 옷과 비단에 글씨를 쓴 다음 빨래를 하게 했고, 연못 부근에서 글씨 연습을 해서 연못 물을 검게 물들였다.[47] 종요는 잠잘 때 손가락으로 글씨 연습을 하느라 이불에 구멍을 냈고, 뒷간에서도 글씨 연습을 하느라 나오는 것을 잊었다.[48] 왕희지의 7대손 지영智永(510년경~608년경)[49] 스님(도28)은 누각에 올라 40여 년을 내려오지 않았으며,[50] 우세남虞世南(558~638)은 잠자리 이불 속에서 자신의 배를 종이 삼고 손가락을 붓 삼아 글씨 연습을 했다.[51] 회소懷素(737~약 798, 725~785) 스님은 절간의 모든 벽, 땅, 가구, 그릇은 물론 자신의 가사와 파초 잎에도 글씨 연습을 했다. 나중에는 동그란 나무 원판에 흰 칠을 해서 연습하였는데, 나무판에 구멍이 나자 더 두꺼운 것을 구했다.[52]

우리나라 서예가의 시조라 불리는 통일신라의 김생(711~791 이후)은 어려서부터 나이 여든이 넘을 때까지 글씨 쓰기를 게을리하지 않았다. 글씨에 뜻을 두고 석굴에 들어가 40년 동안 나오지 않았고, 나뭇잎에 글씨를 써서 샘물이 모두 검게 변했다. 안동의 문필산文筆山(지금의 갈라산葛羅山), 경일봉擎日峰의 김생굴金生窟(경상북도 봉화군 명호면 북곡리) 모두 김생의 붓글씨 공부와 관련된 지명이다.[53]

김정희는 서예를 향한 자신의 처절한 사랑을 버려진 벼루와 붓에 빗대었다. "나의 글씨는 비록 말할 만한 게 못 되지만, 70년 동안 벼루 열 개의 밑창을 뚫었고 붓 천여 자루를 닳게 하여 몽당 붓으로 만들었다."[54] 일찍이 미불은 "지영은 벼루를 갈아서 절구처럼 오목하게 패

47 衛恒, 『四體書勢』: "弘農張伯英者, …… 凡家之衣帛, 必先書而後練之. 臨池學書, 池水盡墨."

48 鍾繇, 『用筆法』: "臥畫被穿過表, 如厠終日忘歸."

49 王玉池, 「王羲之生卒年代問題」, 『中國古代書法家叢書 · 王羲之』, 紫禁城出版社, 1991, 48쪽. 이 밖에 "약510~약610년"은 李長路, 「王羲之七代孫智永祖先世系初探」, 『二十世紀書法研究叢書 · 考識辨異篇(修訂本)』, 上海書畵出版社, 2008, 441쪽.

50 何延之, 『蘭亭記』: "禪師克嗣良裘, 精勤此藝, 常居永欣寺閣上臨書, …… 凡三十年"; 徐浩, 『論書』: "永師登樓不下, 四十餘年."

51 黃庭堅, 『宋黃文節公全集 · 正集卷第二十八 題跋 · 題虞永興道場碑』: "虞永興常被中畫腹書".

52 蔣柏忠, 金菊春 編著, 『中國書畵家故事選』, 蘇錫新準字(95)第89號, 35쪽.

53 오세창 편저, 동양고전학회 역, 『국역 근역서화징(상)』, 시공사, 1998, 14-22쪽.

54 金正喜, 『阮堂全集 · 卷三 書牘 · 與權彝齋敦仁(三十三)』: "吾書雖不足言, 七十年, 磨穿十研, 禿盡千毫."

竭力忠則盡命臨深履薄

夙興溫凊似蘭斯馨如松

之盛川流不息淵澄取映

容止若思言辭安定篤初

도28 | 지영이 쓴 〈진초천자문眞草千字文〉의 모본 부분.

이게 했기에 능히 왕희지의 경지에 이를 수 있었다. 만약 지영이 벼루를 갈아서 밑창을 뚫었더라면 비로소 종요와 삭정의 경지에 도달할 수 있었을 것이다."[55]라고 하였다.

배움에 대한 열정만 있다면 언제 어디서나 얼마든지 붓글씨를 연습할 수 있다. 붓글씨 연습은 반드시 붓으로만 하는 게 아니다. 붓이 아닌 다른 것을 활용한 서예 연습은 옛사람들이 후대에 전하지 않은 비법 중 하나이다. 붓글씨를 잘 쓰고 싶다면, 반드시 온갖 방법을 동원하여 끝까지 연습에 힘써야 한다.[56]

3. 예민하게 느끼고 깨우쳐야 한다

"서예의 교묘한 유기적 작용은 반드시 마음으로 깨닫는 것이지 눈으로 취하는 게 아니다."[57] 미친 듯 처절하게 서예 비법을 얻었다고 해서 바로 붓글씨를 잘 쓰는 게 아니다. 얻은 비법을 내 것으로 만들려면 그만큼의 피나는 연습과 깨우침이 뒤따라야 한다. 서예의 비법과 이치를 깨우치고자 한다면, 학습자 스스로 몸과 마음을 다해 일상생활 속에서 관찰하고 생각하고 느끼는 것을 게을리해서는 안 된다.

깨달음은 각인각색이다. 누군가는 어린 나이에 서예의 이치를 깊이 깨우치기도 한다. 서성書聖 왕희지는 열두 살 즈음에 호떡을 기막히게 잘 굽는 눈먼 노파로부터 큰 깨우침을 얻었다. 그의 아들 왕헌지는 어머니의 말 한마디에 깨달음을 얻었다. 붓글씨를 공부한 지 3년 만에 어머니로부터 아버지와 비슷해졌다는 말을 듣는데, 사실은 아버지가 자신의 글씨 '大대' 자 아래에 점 하나 '丶'를 찍은 것을 보고 말한 것이었다.[58]

55 米芾,『海嶽名言』: "智永硯成臼, 乃能到右軍. 若穿透, 始到鍾, 索也."
56 朱履貞,『書學捷要』: "學書有捷徑, 古人居則畫地, 廣數步; 臥則畫席, 穿表裏. 以此推之, 則學書者不必皆筆也. 解學士謂: 古人學書, 几石皆陷. 則學書之法不必皆筆, 又可知矣. 古人有不傳之秘, 在後人心領神會, 力行無怠耳."
57 虞世南,『筆髓論』: "機巧必用心悟, 不可以目取也."
58 蔣柏忠, 金菊春 編著,『中國書畫家故事選』, 蘇錫新準字(95)第89號, 3쪽, 11쪽.

최원은 분노나 울분 등의 내적인 감정을 생동감 넘치는 기이한 붓글씨로 표출했을 뿐 아니라,[59] 자신이 경험한 대자연 속 극적인 찰나의 느낌으로 서예를 깨우쳤다. 그는 빠르게 흘려 쓴 초서에서 재빠르게 빠져나가려고 발돋움하는 산짐승과 머뭇거리는 새, 갑자기 놀라서 달아나려 하나 미처 달아나지 못한 교활한 토끼를 연상했다.[60]

채옹은 서예가 자연으로부터 비롯되었다고 인식했다. 자연에 음양이 생기자 서예에도 음과 양이 생겨 형태와 기세가 나온 것으로 보았다.[61] 그는 삼라만상에 내재한 대립하는 힘과 기세를 깨달아 글씨에 담아내고자 하였다. 한 글자의 형태가 마치 앉은 듯 걷는 듯, 나는 듯 움직이는 듯, 가는 듯 오는 듯, 누운 듯 일어나는 듯, 슬픈 듯 기쁜 듯, 벌레가 나뭇잎을 먹은 듯하고, 날카로운 검과 긴 창처럼, 굳센 활과 단단한 화살처럼, 물과 불처럼, 구름과 안개처럼, 해와 달처럼 거침없이 표현되어야 서예라고 하였다.[62]

앞에서 말했듯이 채옹의 비책은 선배 서예가의 무덤을 도굴한 종요의 손에 들어갔고, 종요의 무덤에서 나온 비책은 그의 제자인 송익에게 전해졌다. 비책을 읽은 송익은 큰 깨달음을 얻었는데 그것이 글자의 획 하나하나에까지 미쳤다. '一'획은 전열을 정비하고 늘어선 구름처럼, 'ㄴ'획은 삼천 근이나 되는 돌을 연달아 쏘는 큰 활을 당기듯이, 'ㆍ'을 찍을 때면 높은 산봉우리에서 떨어지는 돌처럼, '口'는 굽히거나 꺾은 강철 고리처럼, 당기는 획은 오랜 세월을 버틴 마른 등나무처럼, 놓는 획은 급히 달리듯이 쓴다.[63]

종요의 필법에 통달했던 위부인衛夫人 위삭衛鑠(272~349)은 서예 명문가인 하동위씨河東衛氏로, 왕희지가 일곱 살 즈음에 만난 첫 서예 스승이다. 위부인은 신령과 통하고 만물에 감응하여 서예의 도를 깨우치고, 붓글씨의 획 하나하나에 오묘한 자연의 힘찬 기세를 담는 것

59 崔瑗, 『草勢』, 衛恒, 『四體書勢』: "畜怒拂鬱, 放逸生奇."

60 崔瑗, 『草勢』, 衛恒, 『四體書勢』: "獸跂鳥跱, 志在飛移; 狡兔暴駭, 將奔未馳."

61 蔡邕, 『九勢』: "夫書肇於自然, 自然旣立, 陰陽生焉; 陰陽旣生, 形勢出矣."

62 蔡邕, 『筆論』: "爲書之體, 須入其形. 若坐若行, 若飛若動, 若往若來, 若臥若起, 若愁若喜, 若蟲食木葉, 若利劍長戈, 若强弓硬矢, 若水火, 若雲霧, 若日月, 縱橫有可象者, 方得謂之書矣."

63 王羲之, 『題衛夫人筆陣圖後』: "每作一橫畫, 如列陣之排雲; 每作一戈, 如百鈞之弩發; 每作一點, 如高峰墜石; □□□□, 如屈折鋼鉤; 每作一牽, 如萬歲枯藤; 每作一放縱, 如足行之趣驟."

을 최고의 가치로 여겼다.[64] '一'은 아득히 멀리 진을 친 구름처럼 감춰진 듯하며 형체가 있게, '、'은 높은 산에서 무너져 우르르 부딪치며 떨어지는 돌처럼, 'ノ'는 무소의 뿔이나 상아를 자른 듯 칼날처럼 날카롭게, '乁'는 삼천 근이나 되는 돌을 연달아 쏘는 큰 활을 당기듯이, 'ㅣ'는 오랜 세월을 버틴 마른 등나무처럼, '乁'는 하늘을 가리는 엄청난 파도와 내려치는 번개처럼, '㇆'은 강한 활이나 사람의 강한 뼈와 근육처럼 썼다.[65] 왕희지 또한 위부인처럼 한 글자에 여러 기세를 표출하고자 하였다.[66]

장욱은 평상시 사람들의 몸짓과 음악 소리에 민감했다. 그는 공주와 짐꾼이 좁은 길을 두고 다투는 광경을 본 뒤 들려오는 '고취鼓吹'에 홀연히 필법의 의미를 터득하고,[67] 공손대낭公孫大娘의 '검기劍器' 춤을 보고 용필의 비법을 깨닫는다.[68] 우세남은 '道도'(도29)자를 통해서,[69] 북송 때 뇌간부雷簡夫는 한밤중에 강을 유람하다가 성난 파도 소리에 서예의 깨달음을 얻는다.[70] 문동文同(1018~1079)은 대략 10년 동안 초서를 썼음에도 불구하고 좀처럼 옛 대가들의 필법을 읽어내지 못했다. 그러다가 어느 날 길에서 뱀 두 마리가 싸우는 광경을 보고 비로소 초서의 묘미를 깨우친다.[71]

서예의 이치는 복잡미묘하다. 가장 중요한 것은 살아 있는 글씨로부터 뿜어져 나오는 오라aura이며 자형字形은 나중의 일이다. 획은 거칠고 두꺼워도 묵직하고 답답하지 않아야 하

64 衛鑠, 『筆陣圖』: "自非通靈感物, 不可與談斯道矣. …… 然心存委曲, 每爲一字, 各象其形, 斯造妙矣, 書道畢矣."

65 衛鑠, 『筆陣圖』: "一, 如千里陣雲, 隱隱然其實有形. 、, 如高峰墜石, 磕磕然實如崩也. ノ, 陸斷犀象. 乁, 百鈞弩發. ㅣ, 萬歲枯藤. 乁, 崩浪雷奔. ㇆, 勁弩筋節."

66 王羲之, 『書論』: "每作一字, 須用數種意."

67 張天弓, 「鼓吹'、'劍器' 考釋」, 『張天弓先唐書學考辨文集』, 榮寶齋出版社, 2009, 441-442쪽.

68 蘇軾, 『蘇軾文集 · 卷六十九 題跋(書帖) · 書張少公判狀』: "古人得筆法有所自, 張以劍器, 容有是理."

69 董其昌, 『畫禪室隨筆 · 跋自書』: "虞永興嘗自謂於道字有悟, 蓋於發筆處, 出鋒如抽刀斷水, 正與顏太師錐畫沙、屋漏痕同趣."

70 朱長文, 『續書斷 · 續書斷下』: "雷簡夫字太簡, 善眞行書. 嘗守雅州, 聞江聲以悟筆法, 迹甚峻快, 蜀中珍之."

71 蘇軾, 『蘇軾文集 · 卷六十九 題跋(書帖) · 跋文與可論草書後』: "余學草書凡十年, 終未得古人用筆相傳之法. 後因見道上鬪蛇, 遂得其妙, 乃知顚、素之各有所悟, 然後至於如此耳."

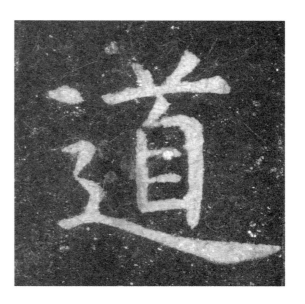

도29 ｜ 626년에 우세남이 쓴 〈공자묘당비孔子廟堂碑〉 탁본 부분. 道.

며, 부드럽고 가늘어도 가볍게 느껴지면 안 된다. 서예 작품이 창작의 의도와 맞는지 안 맞는지는 지극히 미세한 차이로 결정 나고, 살아 있는 글씨인지 죽은 글씨인지는 머리털 한 올의 차이로 판가름 난다.[72]

4. 서예는 시대를 초월한 전쟁이다

서예는 전쟁이다. 그것도 3초 안에 생사가 판가름 나는 예술 전쟁이다. 작품을 보는 찰나의 순간, 관객들은 결정한다. 계속 관심을 가지고 볼지 아니면 그냥 지나칠지. 따라서 서예 작품은 깊은 느낌과 감동을 넘어 관객을 사로잡을 전율을 선사해야 한다.

서예는 실전 무술을 연마하듯 배워야 한다. 서예 학습은 건장한 아이가 수박手搏(주로 손으로 상대를 공격하는 맨손 무예)을 배우는 것과 똑같다. 단단한 몸으로 주먹을 쥐고 상대에게 덤벼들어 때려눕혀 죽일 기세로 붓글씨를 써야 한다. 그래야 굳세고 빼어난 글씨, 관객의 마음을 사로잡는 살아 있는 글씨가 나온다.[73] 이는 권법의 몸동작에서 힘줄을 최대치까지 끌어올림으로써, 몸 안에 막혀 있던 기혈을 뚫고 몸 밖으로 힘차게 분출하는 것과 같은 이치이다.[74]

위부인의『필진도筆陣圖』는 말 그대로 전투를 벌이기 위해 구축한 진지처럼 서예 전쟁을 준비한 글이다. 전쟁을 승리로 이끌려면 가장 좋은 붓과 벼루, 먹, 종이를 써야 할 뿐만 아니라 한 획 한 획을 쓸 때 온몸의 힘을 다 쏟아 부어야 한다고 주장한다.[75] 삼국시대 위나라의

72 王僧虔,『筆意贊』: "書之妙道, 神彩爲上, 形質次之. …… 粗不爲重, 細不爲輕. 纖微向背, 毫髮死生."

73 李日華,『竹懶書論』: "吾輩學書, 正如壯兒學手搏, 豈是不能握拳築脊, 直是要學其勢耳. 得勢, 則跳躍顚撲, 動能制人死命, 令旁觀者見其雄逸震蕩, 以爲天地且入其低昂簸弄中, 奇態溢出矣."

74 包世臣,『藝舟雙楫 · 答熙載九問』: "學書如學拳. 學拳者, 身法 · 步法 · 手法 · 扭筋對骨, 出手起脚, 必極筋所能至, 使之內氣通而外勁出."

75 衛鑠,『筆陣圖』: "筆要取崇山絶仞中兎毫, 八九月收之, 其筆頭長一寸, 管長五寸, 鋒齊腰强者. 其硯取煎涸新石, 潤澀相兼, 浮津耀墨者. 其墨取盧山之松烟, 代郡之鹿膠, 十年以上, 强如石者爲之. 紙取東陽魚卵, 虛柔滑淨者. …… 下筆點畫波撇屈曲, 皆須盡一身之力而送之."

서예 대가인 위탄은 능운대凌雲臺의 현판 글씨를 쓰고 나서 수염과 머리털이 하얗게 세었다는 이야기가 전설처럼 전해진다.[76]

왕희지는 스승인 위부인의 『필진도』에서 더 나아가, 창작 재료와 과정 등을 전쟁에 빗대어 좀 더 구체적이고 실감나게 묘사하였다. "종이는 아군의 진지이고, 붓은 칼과 창이며, 먹은 투구와 갑옷, 먹물을 담은 벼루는 적의 접근을 막기 위하여 성의 둘레에 깊게 파놓은 연못이다. 창작 의도가 전쟁을 치르는 장수라면 서예 능력은 그를 돕는 부관이며, 글씨의 짜임새는 모략이다. 붓을 휘두르는 것은 길하기도 하고 흉하기도 하며, 붓이 들어가고 나가고 들어오는 것은 지휘하여 명령하는 것이고, 붓이 굽히고 꺾이는 것은 가혹하게 마구 죽이는 것이다."[77]

서예가가 전쟁을 치르기 위해 붓, 먹, 종이, 벼루 등 창작에 관한 모든 것들에 정성을 들이고 최선을 다하는 것은 너무나도 당연한 일이다. 붓글씨를 잘 쓰고 싶다면, 머리가 세고 죽을 때까지 매 순간 전쟁을 치르듯 온 힘을 다해 예술 세계를 공략하는 것이다.[78] 더욱이 서예 비법을 찾고 깨우치기 위해서는 언제나 온몸의 신경을 바짝 곤두세워야 한다.

예로부터 대가들은 옛것을 배우고 익혀서 시대와 자신에 맞게 이를 변화시켰다.[79] 그들은 전통에 억눌린 무기력한 현실을 비판하며, 스스로 일가를 이뤄 옛사람과 실력을 겨룰 수 있어야 한다고 생각했다. 대가들 중 그 누구도 선배 서예가의 글씨를 똑같이 따라 쓴 사람은 없다. 서예는 혼자 하는 작업이 아니라 시대 흐름에 맞춰 변화해야 하며, 옛것을 배워도 스스로 독자적인 경지를 이뤄야 한다. 따라서 오늘날 왕희지가 다시 태어난다 해도 올바르게 배우지 못한다면 옛사람에 가려 대가가 되지 못한다.[80]

76 姜夔, 『續書譜』: "衛仲將升高書凌雲臺榜, 下則鬚髮已白."
77 王羲之, 『題衛夫人筆陣圖後』: "夫紙者陣也, 筆者刀矟也, 墨者鍪甲也, 水硯者城池也, 心意者將軍也, 本領者副將也, 結構者謀略也, 颺筆者吉凶也, 出入者號令也, 屈折者殺戮也."
78 徐浩, 『論書』: "非一朝一夕所能盡美. 俗云: '書無百日工.' 蓋悠悠之談也. 宜白首攻之, 豈可百日乎!"
79 董其昌, 『畫禪室隨筆·評法書』: "有氷寒於水之奇. 書家未有學古而不變者也."
80 王澍, 『論書剩語』: "人必各自立家, 乃能與古人相抗. 魏·晋迄今, 無有一家同者. 匪獨風會遷流, 亦緣規模自樹. 僕嘗說: '使右軍在今日, 亦學不得正, 恐爲古人蓋也.'"

서예 전쟁은 같은 시대를 사는 동시대인과의 전쟁일 뿐만 아니라, 옛 대가들과 후대에 등장할 서예가들과의 전쟁이다. 옛 대가들이 이름을 얻을 수 있었던 것은 붓글씨의 획 하나하나가 1,000년 뒤 후대 서예가들의 비난을 받지 않을 경지와 비법을 갖추었기 때문이다.[81]

김정희는 김석준金奭準(1831~1915)에게 쓴 편지에서, 당나라 문장가인 황보식皇甫湜(777~835?)이 스승인 한유韓愈(768~824)를 위해 쓴 「한문공묘지명韓文公墓誌銘」의 글귀를 인용했다. "하늘을 초월하여 입신入神의 경지로다. 오호라 절정이로구나, 뒷사람이 더하려 해도 더할 수가 없네."[82] 그는 "(절정의 경지는) 서도書道 역시 문장과 마찬가지"[83]라고 평하였다.

서예사를 살펴보면, 대가로부터 글씨를 받은 사람 역시 서예 전쟁의 승자가 되어 그 이름을 영원히 남겼다. 759년경 안진경은 한낱 파양鄱陽의 교관校官인 채명원蔡明遠에게 글씨를 써준다. 바로 〈여채명원첩與蔡明遠帖〉이다. 덕분에 오늘날에도 우리는 그 이름을 기억하고 있다. 1096년 소주蘇州 정혜사定慧寺의 행자行者인 탁계순卓契順 또한 소식蘇軾(1037~1101)으로부터 〈귀거래사권歸去來詞卷〉 글씨를 얻었기에 그 이름을 아름답게 후세에 전했다.[84]

소식의 제자인 황정견黃庭堅(1045~1105)은 곤경에 처한 안진경을 도운 채명원처럼 정성을 다해 자신을 도운 하급관리 이진李珍에게 안진경의 〈여채명원첩與蔡明遠帖〉 글씨를 본받아 써주면서 끝에 이러한 사실도 적었다.[85] 추사 김정희 또한 자신에게 글씨를 받은 사람의 이름도 길이길이 전해지리라 믿었다. 그는 선배 대가들의 선례를 본받아, 자신에게 특별한 도움을 준 서지환徐志渙이란 이름 석 자를 서예사에 남겼다.

56

81 董其昌, 『畵禪室隨筆 · 評法書』: "古人無一筆不怕千載後人指摘, 故能成名."
82 金正喜, 『阮堂全集 · 卷四 書牘 · 與金君奭準』: "入神出天, 嗚乎極矣, 後人無以加之矣".
83 金正喜, 『阮堂全集 · 卷四 書牘 · 與金君奭準(批注)』: "非徒文章乃爾, 書道亦爾".
84 蘇軾, 『蘇軾文集 · 卷六十九 題跋(書帖) · 書歸去來詞贈契順』 참조.
85 黃庭堅, 『宋黃文節公全集 · 正集卷第二十六 題跋 · 寫蔡明遠帖與李珍跋尾』 참조.

"탁계순이 혜주惠州(지금의 광동성廣東省 혜주惠州)에 와서 소식을 만나고 돌아갈 적에 당나라 때 채명원의 이야기를 근거로 소식의 글씨를 얻고자 하였다. 채명원이 안진경의 글씨를 얻음으로 말미암아 그 이름이 전해 내려오고 있기에, 저 탁계순이 소식 공의 글씨를 얻게 되어서 채명원처럼 이름이 묻혀서 사라지지 않는다면 만족합니다. 소식은 이를 흔쾌히 승낙하고 탁계순에게 〈귀거래사歸去來辭〉를 써서 주었다. 지금 서지환이 천리 먼 길을 와서 용산龍山의 병사丙舍에 있는 나를 찾았다. 옛날로 거슬러 올라가서 오늘을 생각하니 서지환의 뜻이 도탑고 소중하게 느껴져 탁계순의 고사를 인용하여 글씨를 써준다. 내 글씨가 전하고 전하지 못하는 것으로 말하면 신경 쓸 겨를이 없을 따름이다."[86]

86 　金正喜, 『阮堂全集 · 卷七 雜著 · 書付徐志渙』: "卓契順來惠州見東坡, 其歸要坡公書, 以爲昔蔡明遠. 因顏平原書而得傳其名, 契順若得公書, 不湮沒足矣. 坡欣然許之, 書歸去來辭以付之. 今徐志渙千里遠來, 訪余於龍山丙舍. 感今追昔, 意摯重, 引卓契順故事書付之. 至若余書之傳不傳, 不暇計耳."

2

사각사각

　　죽기를 각오하고 온 힘을 다해 붓글씨를 쓰면 동시대는 물론 선대 전통과 후대와의 서예 전쟁에서 승리할 수 있는가? 반드시 그렇지는 않다. 전쟁에서 목숨 걸고 싸웠다고 다 이기는 것도 아니고 살아남는 것도 아니다. 전쟁에서 목숨 걸고 싸우지 않는 사람은 없다. 그렇다면 어떻게 해야 하나? 답은 간단하다. 살아서 꿈틀거리는 생명체처럼 에너지가 가득한 글씨를 써야 한다. 이를 위해서는 붓筆의 힘力을 기르는 법부터 터득하는 게 최우선이다.

　　필력筆力을 기르려면 붓을 잡는 방법인 집필執筆과 붓을 쓰는 방법인 용필用筆을 배우고 익혀야 한다. 서예의 아름다움은 종요鍾繇(151~230)와 왕희지王羲之(303~361)로부터 비롯하였으며, 두 대가의 공로는 집필과 용필에 있다고 하였다.[87] 서예의 예술성은 붓에서 나온다. 글자의 모양보다는 집필과 용필로부터 말미암은 것이다.

　　붓으로 그은 획劃인 필획筆劃에는 '뼈骨'와 '힘줄筋', '피血'와 '살肉'이 있다. 마치 사람과 같다. 이 4가지가 유기적으로 합쳐져 하나의 필획을 이루고 글씨의 필력을 보여준다. 특히 굳세고 멋진 점과 필획은 뼈와 힘줄을 만든 다음, 거기에 피와 살을 더해 완성되는 것이다. 옛사람들은 이를 거듭거듭 말했다. 다시 언급하면 지겨울 정도로. 이를 세부적으로 설명하면 다음과 같다.

　　뼈는 손가락에서 나오는데 손가락이 튼실하지 않고 작으면 골격이 생기기 어렵다. 힘줄은 팔에서 나오는데 반드시 팔을 들고 써야 힘줄이 생긴다. 피는 먹물인데 모름지기 물과 먹이 잘 섞여야 한다. 살은 붓털에서 나오는데 붓털이 굳세고 풍만한 것을 쓴다. 피에서는 빛깔, 살에서는 맵시가 나지만 피와 살은 뼈와 힘줄에서 생긴다. 뼈와 힘줄이 없다면 피와 살은 스스로 꽃피기 어렵다. 그러므로 글씨는 뼈와 힘줄이 우선한다.[88]

87　解縉,『春雨雜述・書學詳說』:"今書之美自鍾、王, 其功在執筆用筆."

1. 글씨에 뼈와 힘줄이 있어야 한다

뼈와 힘줄은 필력의 근간으로 강한 것이 아름답다. 필력을 얻고자 한다면, 먼저 글씨의 필획에 뼈와 힘줄을 만드는 연습부터 해야 한다. 뼈와 힘줄이 없는데 어디에 살을 붙여 글씨다운 글씨를 쓸 수 있겠는가?[89] 아주 잘 쓴 글씨는 대부분 깊은 맛이 나서, 보면 바로 알 수 있다. 살아 있는 듯 뼈의 기운이 넘치는 글씨가 높은 수준이고, 아름다운 겉모양을 자랑하는 것은 그 아래다.[90]

글씨에서 뼈를 중시한 것은 오래전부터이다. 이사李斯(?~기원전 208)의 용필 비법을 계승한 위부인衛夫人 위삭衛鑠(272~349)은 힘차게 써서 필력이 좋은 글씨일수록 뼈가 많고, 필력이 없을수록 살이 많다고 하였다. 뼈가 많고 살이 적으면 '힘줄 글씨筋書', 먹이 펑퍼짐하게 퍼져 살이 많고 뼈가 없으면 '먹 돼지墨猪'라고 불렀다.[91] 이사, 종요, 위부인처럼 왕희지도 글씨에서 뼈를 중시했다.[92]

말馬을 좋아했던 당나라 때 문인들은 글씨를 말에 빗대 품평하였다. 힘줄이 많고 살이 적은 말이 상품上品이고, 살이 많고 힘줄이 적은 말이 하품下品이다. 글씨 또한 마찬가지라는 것이다. 의식이 있고 감정이 있는 것들은 뼈와 살이 서로 어울리고 몸과 마음이 흡족해야 한다. 뼈와 힘줄이 살을 이기지 못하고 치인다면 말로 보면 느리고 둔한 말이고, 사람으로 보면 근육에 문제가 있는 사람이고, 글씨로 보면 먹 돼지이다.[93]

88 朱履貞, 『書學捷要』: "書有筋骨血肉, 前人論之備矣, 抑更有說焉? 蓋分而爲四, 合則一焉. 分而言之, 則筋出臂腕, 臂腕須懸, 懸則筋生; 骨出於指, 指尖不實, 則骨格難成; 血爲水墨, 水墨須調; 肉是筆毫, 毫須圓健. 血能華色, 肉則姿態出焉; 然血肉生於筋骨, 筋骨不立, 則血肉不能自榮. 故書以筋骨爲先."

89 徐浩, 『論書』: "初學之際, 宜先筋骨, 筋骨不立, 肉何所附?"

90 張懷瓘, 『書議』: "夫翰墨及文章至妙者, 皆有深意以見其志, 覽之即了然. …… 且以風神骨氣者居上, 妍美功用者居下."

91 衛鑠, 『筆陣圖』: "夫三端之妙, 莫先乎用筆; 六藝之奧, 莫重乎銀鉤. 昔秦丞相斯見周穆王書, 七日興歎, 患其無骨. …… 今刪李斯筆妙, 更加潤色, …… 善筆力者多骨, 不善筆力者多肉; 多骨微肉者謂之筋書, 多肉微骨者謂之墨猪; 多力豊筋者聖, 無力無筋者病."

92 王羲之, 『書論』: "夫書者, 玄妙之伎也, 若非通人志士, 學無及之. 大抵書須存思, 余覽李斯等論筆勢, 及鍾繇書, 骨甚是不輕".

2. 붓대가 부서지도록 붓을 꽉 붙잡고 천천히 쓴다

뼈와 힘줄 중 제일 먼저 갖춰야 할 게 뼈이다. 예로부터 글씨를 평론할 때면 반드시 글씨의 뼈를 분별하는 것으로부터 시작하였다.[94] 구체적으로 어떻게 해야 붓글씨에 강한 뼈가 생기는가? 안타깝게도 옛 대가들은 이에 대해 언급하지 않았다. 필자가 느끼고 깨달은 바를 밝히자면 이렇다. 붓대가 부서지도록 붓을 있는 힘껏 꽉 잡고 천천히 쓰기를 오랫동안 반복해야 비로소 뼈가 생긴다.

붓글씨를 배울 때 붓 잡는 법부터 배우는데, 무엇보다 붓을 꽉 잡아야 한다.[95] 왕희지는 아들 왕헌지가 어려서 붓글씨를 배울 때 뒤에서 붓을 잡아당겼는데도 빠지지 않는 것을 보고 반드시 그가 세상에 이름을 날릴 것을 알았다고 한다.[96] 그렇다. 뒤에서 붓대를 세게 잡아당겨도 손에서 붓이 빠지지 않도록 힘껏 꽉 잡는 게 중요하다.

구체적으로 어떻게 붓을 꽉 잡아야 하는가? 다섯 손가락으로 죽을 듯이 붓대를 꽉 잡는 것이다. 이때 소라 껍데기의 빙빙 감아올린 모양을 떠올린다. 다섯 손가락이 서로 이어지고 바짝 비틀어서 조금의 틈새도 없어야 한다. 붓대를 다섯 손가락으로 죽도록 굳게 잡아서, 붓대가 부서질 정도가 되어야 붓이 굳세진다.[97]

엄지손가락과 집게손가락 사이에 붓대를 꽉 끼우듯이 잡기만 해도 글씨가 저절로 된다고들 하지만, 사실 이것만으로는 부족하다.[98] 다섯 손가락 하나하나를 다 써서 꽉 붙잡아야 한다. 9세기 말 10세기 초에 활동했던 육희성陸希聲은 왕희지와 왕헌지王獻之(344~386) 부자의 붓 잡는 비법인 '오자집필법五字執筆法(도30)―엽擫, 압押, 구鉤, 격格, 저抵'를 8세기 중후반에 활동했던 이양빙李陽氷으로부터 전수받는다.[99]

93　張懷瓘, 『評書藥石論』: "夫馬筋多肉少爲上, 肉多筋少爲下. 書亦如之. …… 含識之物, 皆欲骨肉相稱, 神貌洽然. 若筋骨不任其脂肉, 在馬爲駑駘, 在人爲肉疾, 在書爲墨猪."

94　汪澐, 『書法管見』: "故論字必自辨骨始."

95　衛鑠, 『筆陣圖』: "凡學書字, 先學執筆. …… 若執筆近而不能緊者, 心手不齊, 意後筆前者敗; 若執筆遠而急, 意前筆後者勝."

96　蘇軾, 『蘇軾文集 · 卷六十九 題跋(書帖) · 書所作字後』: "獻之少時學書, 逸少從後取其筆而不可, 知其長大必能名世."

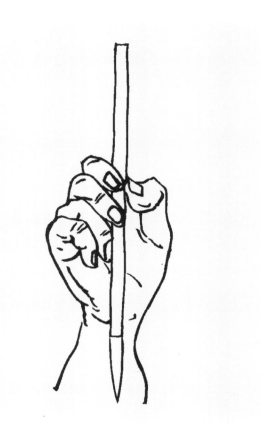

도30 | 오자집필법.

엽撤은 엄지손가락의 첫마디 끝을 붓대의 왼쪽과 뒤쪽에 밀착시키고 비스듬하게 약간 쳐든다. 구속한다는 의미의 압押은 집게손가락의 첫마디를 비스듬히 아래로 구부려서 붓대에 밀착시켜 엄지손가락과 함께 안팎으로 짝을 이뤄서 붓대를 얽맨다. 구鉤는 가운뎃손가락의 첫마디를 갈고리처럼 굽혀서 붓대를 휘감는 것이다. 격格은 약손가락 첫마디의 손톱과 살이 서로 만나는 부위에 힘을 줘서 붓대의 뒤쪽과 오른쪽을 지탱한다. 저抵는 새끼손가락을 약손가락에 바짝 붙여서 약손가락에 힘을 더하는 것을 말한다.

97　王澍, 『論書剩語』: "執筆欲死, 運筆欲活; 指欲死, 腕欲活. 五指相次如螺之旋, 緊捻密持, 不通一縫, 則五指死而臂斯活; 管欲碎, 而筆乃勁矣."

98　康有爲, 『廣藝舟雙楫 · 執筆第二十』: "大指中指夾管, 而自成書, 然患其氣浮而不沉, 體超而不穩."

99　『宣和書譜 · 卷四 · 正書二』: "錢若水常言古之善書, 鮮有得筆法者, 唐陸希聲得之, 凡五字: 撤、押、鉤、格、抵. 自言出自二王, 斯與陽氷得之".

절대 간단한 얘기가 아니다. 이는 서예 전쟁에서 살아남기 위해 대가들이 고군분투하던 가운데 얻은 값진 결과물로서, 오랜 세월 실전을 통해서 얻은 비법이다. 글씨 쓸 때 조그마한 부주의로 다섯 손가락의 힘이 서로 달라지면 붓털에 전해지는 힘 또한 이에 따라 엇박자가 난다.[100] 붓털 전체에 힘이 가지런하게 모여야 굳세게 써지고, 다섯 손가락에 힘이 고르게 실려야 더디게 써진다.[101]

글씨 쓰는 방법 4가지—가볍게輕, 무겁게重, 빠르게疾, 느리게徐 가운데 느리게 쓰는 방법이 가장 중요하다. 일단 느리게 쓰는 데 익숙해지면 다른 방법은 저절로 된다.[102] 너무 급하게 쓰면 글씨에 뼈가 없다.[103] 왕희지 역시 반드시 장군처럼 더디고 무겁게 붓을 움직여야 한다고 말했다.[104] 명나라 초기 대학자 해진解縉(1369~1415)은 "붓대가 부서질 만큼 다섯 손가락으로 붓을 꽉 잡고, 종이가 찢기도록 힘차게 써야 비로소 붓글씨에 조예가 있다."라고 일갈한다.[105]

3. 필획은 기마자세로 시작해서 기마자세로 끝낸다

64

글씨에 뼈가 생겼다면, 다음은 무엇을 해야 하는가? 이제는 뼈를 탄력적으로 이어 줄 힘줄을 만든다. 글씨에 뼈만 덩그러니 있으면 깡말라서 딱딱할 뿐 생동감을 주지 못한다. 뼈는 힘줄과의 유기적인 연결을 통하여 내재한 힘을 밖으로 표출한다.

무덤에서 도굴한 채옹의 필법 책자를 읽은 종요는 힘차고 힘줄이 풍부한 게 성스러운 글씨이고, 힘없고 힘줄이 없는 것은 마치 질병처럼 근심스러운 글씨라고 깨우친다. 글씨에서 용필이 제일 아름답다는 것을 깨달은 그는 용필이 하늘이고 거기서 파생된 아름다움은 땅이

100 包世臣, 『藝舟雙楫 · 記兩棒師語』: "作書時少不留意, 則五指之力互有輕重, 而萬毫之力亦從之而有參差."

101 包世臣, 『藝舟雙楫 · 歷下筆譚』: "萬毫齊力, 故能峻; 五指齊力, 故能澀."

102 倪後瞻, 『倪氏雜著筆法』: "輕、重、疾、徐四法, 惟徐爲要. …… 此法一熟, 則諸法方可運用."

103 虞世南, 『筆髓論 · 指意』: "太急而無骨."

104 王羲之, 『書論』: "仍下筆不用急, 故須遲. 何也. 筆是將軍, 故須遲重."

105 解縉, 『春雨雜述 · 學書法』: "捏破管, 書破紙, 方有工夫."

라고 보았다. 나아가 평범한 사람들은 이를 알 수 없다고도 말하였다.[106] 이렇듯 글씨에 굳센 힘줄이 있고 없고는 하늘과 땅 차이이다. 용필이 관건이다.

옛 대가들은 집필을 터득한 이후에 무엇보다 용필을 중시했다. 8세기 전반에 활동했던 장회관張懷瓘은 붓글씨를 형성하는 용필, 필세筆勢를 아는 것, 글씨의 짜임새 가운데 용필을 으뜸으로 꼽았다.[107] 글씨의 뼈는 집필에 따라, 힘줄은 용필에 따라 좌우된다.

집필이 손가락에 의한 것이라면, 용필은 손목에 의한 것이다. 붓을 손가락으로 꽉 잡고 손목으로 힘껏 움직여야 한다. 붓은 손가락이 아니라 손목으로 움직이는 것이다.[108] 손가락이 견실해야 뼈가 굳건하고 강하다. 힘줄은 손목에서 생기는데 손목을 들어야 힘줄이 서로 연결되고 기세를 이룬다.[109]

너무 느리게 쓰면 힘줄이 없다고 하는데,[110] 빠르게 쓰면 힘줄이 생기는가? 느리면 예쁘고 빨라야 굳세다고 하는데,[111] 맞는 말인가? 전혀 그렇지 않다. 힘줄이 생기고 안 생기고는 글씨 쓰는 속도의 문제가 아니다. 굳센 힘줄은 근력筋力 훈련을 통하여 만들어진다. 근력을 키우는 훈련은 비법 가운데 비법이다. 필자가 느끼고 깨달은 바 그 핵심은 역입과 수축, 기마자세이다. 더 자세히 말하면 첫째는 역입逆入과 수축收縮, 둘째는 기마騎馬자세, 셋째는 수축과 역입의 탄력적 연결이다.

우선 붓대를 고정한 채로 붓털 부분인 필두筆頭(도31)를 움직여야 한다. 여기서 역입과 수축은 한 획의 시작과 끝에서 이뤄진다. 역입이란 붓털의 끝부분인 필봉筆鋒이 거꾸로 들어간 다음 바르게 나와서, 붓털의 힘이 획의 모든 면에 미치게 하는 것이다.[112] 도3-1, 도3-2에서 보듯이, 획을 오른쪽으로 그으려고 할 때 필봉을 반대쪽인 왼쪽으로 들어가게 하는 것이 역입이다. 한편 수축은 필봉이 오른쪽 끝에 도달했을 때 반대쪽인 왼쪽으로 나오는 것이다.

106 鍾繇, 『用筆法』: "多力豊筋者聖, 無力無筋者病. …… 繇曰: '豈知用筆而爲佳也. 故用筆者天也, 流美者地也. 非凡庸所知.'"
107 張懷瓘, 『玉堂禁經 · 結裹法』: "夫書第一用筆, 第二識勢, 第三裹束."
108 姜夔, 『續書譜』: "大抵要執之欲緊, 運之欲活, 不可以指運筆, 當以腕運筆."
109 豊坊, 『書訣』: "筋生於腕, 腕能懸則筋脈相連而有勢, 指能實則骨體堅定而不弱."
110 虞世南, 『筆髓論 · 指意』: "太緩而無筋".
111 姜夔, 『續書譜』: "遲以取姸, 速以取勁."

（空中取逆势）

도32 | 붓이 종이에 닿지 않고 공중에서 역입을 한 허역虛逆.
『大學書法敎材集成 · 大學書法楷書臨摹敎程』,
天津古籍出版社, 1998, 32쪽.

역입에는 일반적으로 두 가지 방법이 쓰인다. 하나는 허虛이고, 하나는 실實이다. 도3-1, 도3-2가 붓을 종이에 대고 '실역實逆'을 한 것이라면, 붓을 종이에 대지 않은 채 허공에서 역입 동작만을 하는 것이 '허역虛逆'이다.[113](도32) 김정희(1786~1856)는 허역을 이렇게 설명한다. "입필入筆의 방법은 순전히 역방향으로 해야 하는데, 지금 보내온 글자를 보니 모두 순방향에 가깝습니다. 이는 곧바로 허공을 가르듯 들어간 다음에야 비로소 그 묘미를 얻게 됩니다. 갑자기 따라 한다고 해도 역시 가질 수 있는 게 아니며, 공부를 많이 한 다음에야 얻을 뿐입니다."[114]

한 획을 역입을 해서 쓸 때는 필봉의 붓털을 둥글게 모아 종이에 바짝 밀착시키고 붓촉이 항상 획의 중간을 지나게 한다. 수축으로 끝맺음할 때는 필봉을 반대쪽으로 힘차게 거둔다. 역입과 수축을 할 때 힘이 있어야 하고, 힘차게 쓰면 획이 아름다운 피부처럼 빛난다. 따라서 붓을 부드럽게 탄력적으로 쓰면 무엇으로도 막을 수 없는 기상천외한 필세가 생긴다.[115]

미불米芾(1051~1107)은 수축을 가장 중히 여겼다. 그는 필획을 끝맺음할 때, 가로획과 세로획에서 반드시 수축해야 용필이 정밀하고 오묘해져 기가 막힌 글씨를 쓸 수 있다고 하였다.[116] 이는 그에게 있어서 정말 무엇과도 견줄 수 없는 가장 중요한 비법인데,[117] 가파르게 밀고 들어가서 그 반동으로 수축하는 것이다.[118] 누구든 글씨를 잘 쓰고자 한다면 무조건 수축해야 한다.

112 包世臣, 『藝舟雙楫·述書中』: "惟管定而鋒轉, 則逆入平出, 而畫之八面無非毫力所達."
113 『大學書法敎材集成·大學書法楷書臨摹敎程』, 天津古籍出版社, 1998, 32쪽.
114 金正喜, 『阮堂全集·卷二 書牘·答趙怡堂冕鎬』: "入筆之法, 純用逆勢. 今觀來字, 皆近順勢. 此必從空直劈然後, 始得其妙. 亦非可以襲而取之, 大下工夫而後得之耳."
115 蔡邕, 『九勢』: "藏頭護尾, 力在其中, 下筆用力, 肌膚之麗. 故曰: 勢來不可止, 勢去不可遏, 惟筆軟則奇怪生焉. …… 藏頭, 圓筆屬紙, 令筆心常在點畫中行. 護尾, 畫點勢盡, 力收之."
116 姜夔, 『續書譜』: "故翟伯壽問於米老曰: 書法當何如? 米老曰: '無垂不縮, 無往不收, 此必至精至熟, 然後能之.' 古人遺墨, 得其一點一畫, 皆昭然絕異者, 以其用筆精妙故也."
117 董其昌, 『畫禪室隨筆·論用筆』: "米海嶽書, 無垂不縮, 無往不收, 此八字眞言無等之呪也."
118 包世臣, 『藝舟雙楫·答熙載九問』: "結字本於用筆, 古人用筆, 悉是峻落反收, 則結字自然奇縱."

76~88년 사이에 활동했던 서예 대가인 두도杜度도 끝마치는 필획이 매우 안정됐다고 한다.[119] 두도와 함께 '최두崔杜'라 불렸던 최원崔瑗(77~142)은 끝마치는 필획의 수축 동작에 대해 이렇게 묘사했다. 마치 면류관의 남은 실들이 서로 엉켜서 올라간 듯하고, 꼬리의 독침을 쳐든 전갈이 틈새를 보다 기회를 잡은 듯하고, 솟구친 뱀이 구멍에 다다라 머리를 숨기고 꼬리를 세운 듯하다.[120]

역입과 수축의 훈련만으로는 굳센 힘줄을 얻기에 부족하다. 여기에서 예로부터 그 누구도 말하지 않았던 비법을 하나 공개하려고 한다. 바로 붓이 눕지 않도록 끌어당겨 일으켜 세우는 것이다.[121] 그렇다면 어떤 훈련을 통하여 붓을 끌어당겨 일으켜 세우고 그 힘을 그대로 유지할 수 있는가? 필자는 이러한 원리를 태극권太極拳에서 깨우쳤다. 역입과 수축으로 획을 시작하고 끝마칠 때, 필두의 붓털을 기마자세(도33)처럼 구부리는 것이다.

한 획을 역입으로 시작할 때, 붓대는 바닥 면과 직각을 유지하고 필두의 붓털을 왼쪽(가로획)이나 위쪽(세로획)으로 'ᘓ'처럼 둥글게 휜다. 수축으로 필획을 끝마칠 때는 필봉의 붓털을 오른쪽(가로획)이나 아래쪽(세로획)으로 'ᕫ'처럼 둥글게 휜다. 이 둥글게 휘는 순간에 붓대를 위아래로 눌렀다 펴면서, 붓털의 탄성을 느끼고 신경을 세운다. 눌린 용수철처럼 언제든 순식간에 튕겨 나갈 것 같은 긴장 상태를 유지하는 것이다.

시작할 때는 탄력을 느끼면서 붓털을 꺾는데,[122] 'ᘓ' 형태에서 붓을 그대로 아래로 누르면서 필획을 긋고, 끝마칠 때는 붓털을 'ᕫ' 형태로 휘면서 탄력을 느끼며 그대로 수축한다. 끝마치며 수축하는 부분은 그다음 필획의 역입으로 시작하는 부분과의 연결을 고려한 필획이다. 따라서 흡사 꼬리의 독침을 쳐든 전갈(도34)이나 꼬리를 세운 뱀처럼 수축에 긴장감이 넘쳐야 한다.

68

119 衛恒, 『四體書勢』: "杜氏殺字甚安".
120 崔瑗, 『草勢』, 衛恒, 『四體書勢』: "絶筆收勢, 餘綖糾結; 若杜伯揵毒, 看隙緣巇; 騰蛇赴穴, 頭沒尾垂."
121 倪後瞻, 『倪氏雜著筆法』: "發筆處便要提得起, 不使自偃, 乃是千古不傳語."
122 朱履貞, 『書學捷要』: "書法有折鋒、搭鋒, 乃起筆處也. 用强筆者多折鋒, 用弱筆者多搭鋒."

도33 | 기마자세.

　기마자세는 붓에 이끌려 붓 가는 대로 붓글씨를 쓰는 사람들의 병폐를 깨뜨리고자 노력한 동기창董其昌(1555~1636)의 신념과도 통한다. 그는 오래도록 전해오지 않았던 말이라며 "붓글씨를 쓰려면 모름지기 붓을 끌어당겨 일으켜 세워서 스스로 일어나고 스스로 매듭짓도록 해야지, 붓 가는 대로 써서는 안 된다."라고 하였다.[123]

　역입과 수축, 기마자세를 갖춘 다음, 한 발짝 더 나아갈 비법이 있는가? 마지막 근력 훈련은 수축과 역입의 탄력적 연결이다. 여기엔 두 가지 훈련 방법이 있는데, 첫째는 한 획에서 역입과 수축을 3회 반복한다. 수축과 역입이 하나로 이어지면서 탄력이 증폭되는 것이다.(도35)

123　董其昌,『畫禪室隨筆‧論用筆』: "余嘗題永師千文後曰: '作書須提得筆起, 自爲起, 自爲結, 不可信筆.' …… 發筆處便要提得筆起, 不使其自偃. 乃是千古不傳語."

도34 | 꼬리를 쳐든 전갈.

둘째는 필자만의 수련 비법인데 농구 경기를 보며 깨달은 것이다. 수축할 때, 다음 획의 역입할 위치까지 수축한다. 이는 마치 농구에서 공을 손으로 쳐서 바닥에 튕기는 드리블의 기본 동작과 같은 이치다. 수축하며 반동하는 힘을 다음 획의 역입까지 전달하는 것이다. 여기서 반동은 힘을 머금는 동작이다. 반동으로 응축됐던 필력을 무겁게 매듭짓거나, 분출하듯 다음 획의 역입 동작까지 이어진다.

4. 빠르게 쓸 때 사각사각 소리가 나야 한다

글씨에 굳센 뼈와 힘줄이 생겼다면 반드시 점검할 일이 있다. 그것은 바로 붓과 바닥 면의 '마찰음'이다. 손바닥으로 손등을 살짝 비벼도 소리가 난다. 따라서 지금 붓글씨를 제대로 잘 쓰고 있다면, 글씨 쓰는 바닥 면(종이나 비단, 나무 등)과의 마찰음이 반드시 뚜렷하게 들려야 한다. 이는 붓이 바닥 면의 저항과 마찰을 이겨낸 소리이다.

도35 | 가로획과 세로획에서 역입과 수축을 3번씩 반복.

송나라 대문호인 구양수歐陽脩(1007~1072)는 1059년 과거시험을 감독하며 쓴 시에서, 수험생들이 "글씨를 쓸 때 사각사각 봄 누에가 뽕잎 먹는 소리가 난다"라고 하였다.[124] 삭정索靖(239~303)은 마음껏 붓글씨를 쓰다 보면, 비 올 때 우박 떨어지는 소리가 난다고 하였다.[125] 이는 글씨가 작든 크든 마찬가지이다.

필력을 얻을 때까지는 붓이 종이에 붙어서 꼼짝달싹할 수 없을 만큼 눌러 써야 한다. 붓을 꽉 붙잡고 글씨를 쓰다 보면 어김없이 붓과 종이의 마찰음이 들릴 수밖에 없다. 마치 봄 누에가 뽕잎 먹듯 '사각사각' 소리가 난다. 그리고 쓰다 보면 가끔가다 비 오는데 우박 떨어지는 '뚝뚝' 소리도 들린다.

124 歐陽脩, 『歐陽文忠公文集·禮部貢院閱進士就試』: "下筆春蠶食葉聲."
125 索靖, 『草書狀』: "騁辭放手, 雨行氷散, 高音翰厲, 溢越流漫."

용필의 중요한 요령은 앞서 말한 역입과 수축 외에도 더 있다. 그중 하나가 바로 '더디게 가는澁行' 것이다.[126] 붓을 일정하게 더디게 움직여야만 군센 뼈와 힘줄을 유지할 수 있을 뿐 아니라, 그 힘을 증폭시킬 수 있다. 더디게 움직인다는 것은 붓이 막 가려고 하는데 무언가가 막고 있어서 온 힘을 다해 그것과 다투면서 가는 느낌이다. 일부러 더디게 가려는 게 아니라 저절로 더뎌진 것이다. 더디게 가는 방법은 마치 손을 부르르 떨면서 끌어당기는 것과 같은 이치이다.[127]

더디게 가는 기세는 위아래로 몸부림치며 바짝 빠르게 질주하며 전투하는 방식에 있다. '가로획은 물고기 비늘처럼 세로획이 층층이 겹치도록 쓰고, 세로획은 말 입에 물린 재갈처럼 가로획이 층층이 겹치도록 쓰는橫鱗竪勒' 것이 규칙이다.[128] 이렇듯 힘차게 쓴 글씨의 획을 보면, 실제로 물고기 비늘처럼 층층이 종이가 밀린 게 보인다. 특히 '붓이 들어갈入筆' 때 가로획은 세로획으로, 세로획은 가로획으로 시작하는 게 예로부터 전해지지 않은 중요한 비밀이다.[129]

김정희는 "서예가가 먼저 할 바는 손목과 팔을 들고 글씨를 쓰는 데 있으며, 더 나아가서는 전신의 힘을 다 쓴다"[130]라고 말하였다. 붓글씨의 모든 점, 획 등 하나하나를 반드시 온 힘을 다해 써야 한다.[131] 이렇듯 모든 힘을 다 끌어내서 쓰다 보면, 어느 순간 착 가라앉은 듯 무거우면서도 폭풍이 몰아치듯 빠른 글씨를 쓰게 된다.

126 劉熙載,『藝槪・書槪』: "逆入、澁行、緊收, 是行筆要法."

127 劉熙載,『藝槪・書槪』: "惟筆方欲行, 如有物以拒之, 竭力而與之爭, 斯不期澁而自澁矣. 澁法與戰掣同一機竅".

128 蔡邕,『九勢』: "澁勢, 在於緊駃戰行之法. 橫鱗, 竪勒之規."

129『書法三昧』: "秘訣云: '橫畫須直入筆鋒, 竪畫須橫入筆鋒', 此不傳之機樞也."; 朱履貞,『書學捷要』: "古人謂: '橫畫竪起, 竪畫橫起,' 此言似難解而易知也."

130 金正喜,『阮堂全集・卷六 題跋・書圓嶠筆訣後』: "書家所先, 在於懸腕懸臂, 乃至於一身之盡力."

131 衛鑠,『筆陣圖』: "下筆點畫波撇屈曲, 皆須盡一身之力而送之."

황정견黃庭堅(1045~1105)은 '무거우면서도 빠르게沈著痛快' 쓴 글씨를 가장 높게 평가했다.[132] 이는 옛사람의 가장 오묘한 경지로 겉만 번지르르하게 꾸며서 닭싸움하듯 붓을 거칠게 써서는 되지 않는다. "마음은 손을 모르고心不知手, 손은 붓을 모르게手不知筆" 쓰는 것이다. 그는 당시에 글씨 좀 쓴다는 사람들과 이야기를 해보면, 10년이 지나도 말뜻을 제대로 이해하지 못하였다고 한다.[133]

여기서 침착통쾌沈著痛快는 쉽게 말하면 동기창이 말한 '단단하고 굳센遒勁' 것이다. 이는 마치 "힘이 장사인, 온몸에 힘이 넘치는 사람이 거꾸러지자마자 벌떡 일어나는 것과 같다".[134] 다시 말해, 링 위에 올라 시합하는 무제한급 종합격투기 선수의 본능적인 민첩한 몸놀림과 같다. 이렇게 되려면 기본적으로 숙달되고 정통하여 마음먹은 대로 기술을 쓸 수 있어야 한다. 오로지 단단하고 굳세게만 쓰려고 한다면, 뽐내며 겉만 거칠게 쓰는 통속적인 병폐를 없애지 못한다.[135]

132 黃庭堅, 『宋黃文節公全集 · 正集卷第十九 書 · 與宜春朱和叔』: "古人論書, 以沈着痛快爲善."

133 黃庭堅, 『宋黃文節公全集 · 外集卷第二十三 題跋 · 書十椶心扇因自評之』: "數十年來, 士大夫作字尙華藻而筆不實. 以風檣陣馬爲痛快, 以插花舞女爲姿媚, 殊不知古人用筆也. …… 書老杜巴中十詩, 頓覺驅筆成字, 都不爲筆所使. 亦是心不知手, 手不知筆, 恨不及二父時耳. 下筆痛快沈著, 最是古人妙處, 試以語今世能書人, 便十年分疏不下, 頓覺驅筆成字, 都不由筆."

134 董其昌, 『畵禪室隨筆 · 論用筆』: "蓋用筆之難, 難在遒勁, …… 乃如大力人, 通身是力, 倒輒能起."

135 姜夔, 『續書譜』: "專務遒勁, 則俗病不除. 所貴熟習精通, 心手相應, 斯爲美矣."

3

전번필법

　　예로부터 서예에 깨달음을 얻어도 다른 이들과 나누지 않고 혼자만의 비밀로 하는 풍토가 심각했다. 따라서 절대다수의 배우는 사람들은 그 비법을 조금도 알지 못해 어리둥절할 뿐이었다. 옛것의 아름다움을 헛되이 보기만 할 뿐, 그렇게 쓰인 까닭을 깨닫지 못하는 것이다. 눈앞의 글씨가 의심스럽고 보잘것없어도 그대로 따라 쓰기만 하는데, 이는 과거와 현재가 끊기고 막혀서 묻거나 따지지도 않아서이다.[136]

　　글씨를 잘 쓰려면 어떻게 해야 하는가? 종이에 붓을 대면 무조건 붓과 종이와의 마찰음인 사각사각 소리가 나도록 힘차게 써야 한다. 이는 버젓이 글로 기록된 기본 비법이다. 그렇다면 옛 대가들이 혼자만의 비밀로 간직한 채 전하지 않았던 더 높은 경지의 비법은 무엇인가? 옛 명품 서예에서 나오는 불멸의 아름다움, 그 이치를 하나로 꿰뚫는 최고의 비법이 있긴 있다. 바로 붓을 굴리면서 뒤집는 전번필법轉飜筆法이다.

　　황정견黃庭堅(1045~1105)은 1085년에 "마음이 손목을 움직일 수 있고 손이 붓을 움직일 수 있다면, 당장 마음먹은 그대로 글씨를 쓴다. 옛 대가들이 글씨를 잘 썼던 것은 다른 거 없다, 오직 용필을 잘해서일 뿐이다."라고 하였다.[137] 여기서 용필은 집필執筆로, 손으로 붓을 잡는 법이다.[138] 1099년, 그는 옛 대가들의 서예를 꿰뚫는 하나의 필법을 가리켜 "마음은 손을

136 孫過庭, 『書譜』: "方復聞疑稱疑, 得末行末, 古今阻絕, 無所質問. 設有所會, 緘秘已深, 遂令學者茫然, 莫知領要. 徒見成功之美, 不悟所致之由."

137 黃庭堅, 『宋黃文節公全集 · 正集卷第二十八 題跋 · 題絳本法帖』: "心能轉腕, 手能轉筆, 書字便如人意. 古人工書無他異, 但能用筆耳. 元豐八年夏五月戊申."

138 黃庭堅, 『宋黃文節公全集 · 正集卷第二十六 題跋 · 跋與張載熙書卷尾』: "凡學書, 欲先學用筆. 用筆之法, 欲雙鉤回腕, 掌虛指實, 以無名指倚筆則有力.", 『宋黃文節公全集 · 別集卷第十一 雜著 · 論作字(又)』: "學書欲先知用筆之法, 欲雙鉤回腕, 掌虛指實, 以無名指倚筆則有力."

모르고心不知手 손은 마음을 모르는手不知心 필법일 뿐이다"라고 토로했다. 도무지 어떻게 썼는지를 모르는 '무심無心한 필법'이라는 뜻이다.

> "장욱張旭(675~759, 658~748)의 '비녀를 직각으로 꺾은 듯한 필법折釵股', 안진경顔眞卿(709~785)의 '갈라진 벽 틈으로 흐른 빗물처럼 쓴 필법屋漏法', 왕희지王羲之(303~361)의 '모래를 송곳으로 긋듯이 쓴 필법錐畫沙'과 '진흙에 인장을 꾹 누르듯이 쓴 필법印印泥', 회소 스님懷素(737~약798, 725~785)의 '새가 숲에서 날아오르듯 쓴 필법飛鳥出林'과 '놀란 뱀이 풀숲으로 기어가듯 쓴 필법驚蛇入草', 삭정索靖(239~303)의 '은제 갈고리처럼 쓴 필법銀鉤'과 '전갈 꼬리처럼 쓴 필법蠆尾'은 모두 같은 필법을 일컫는다. 즉 마음은 손을 모르고 손은 마음을 모르는 필법이다. 만일 대가들과 후세에 남을 불후의 명성을 겨룰 '마음이 있다有心'면 이는 곧 글씨를 잘 쓰는 장인匠人 모리배와 같다."[139]

안진경은 회소 스님과의 대화에서 이를 가리켜 "하나하나 자연스럽다"라고 평했다.[140] 하나하나 자연스럽게 쓰인 것으로, 저절로 이루어진 대자연의 생명력과 조화를 얻었다는 말이다. 안진경과 회소 스님, 황정견은 자연自然의 이치에 빗댄, 서예를 꿰뚫는 '무심'이라는 "하나의 필법一筆"을 인식하고 있었음에 틀림이 없다.

김정희(1786~1856)는 아들 김상우金商佑(1817~1884)에게 쓴 편지에서 "서예에 60년을 공들인 나조차도 '필경에는 하나인 것歸一'을 얻지 못하는데 하물며 너 같은 초보 학자야."[141]라고 되묻는다. 여기서 "하나一"는 바로 하나의 필법이다. 그는 한 가지 필법을 '필묵의 실마리를 찾을 수 없는 묘한 진리'[142]라 설하고, "신묘한 법은 도리어 무법無法한 데에서 찾아야 하느니, 자연의 바람과 비, 연기와 서리로다."[143]라고 설파한다. 이는 인공적인 흔적이 없는 천의

139 黃庭堅,『宋黃文節公全集 · 正集卷第二十六 題跋 · 論黔州時字』: "元符二年三月十三日, …… 張長史折釵股, 顔太師屋漏法, 王右軍錐畫沙, 印印泥, 懷素飛鳥出林, 驚蛇入草, 索靖銀鉤蠆尾, 同是一筆, 心不知手, 手不知心法耳. 若有心與能者爭衡, 後世不朽, 則與書藝工史輩同功矣."

140 陸羽,「釋懷素與顔眞卿論草書」: "素曰: '吾觀夏雲多奇峰, 輒常師之, 其痛快處如飛鳥出林, 驚蛇入草. 又遇坼壁之路, 一一自然.' 眞卿曰: '何如屋漏痕?' 素起, 握公手曰: '得之矣.'"

141 金正喜,『阮堂全集 · 卷七 雜著 · 書示佑兒』: "吾則六十年, 尙不得歸一, 況汝之初學者乎."

142 金正喜,『阮堂全集 · 卷三 書牘 · 與權彝齋敦仁(三十三)』: "板橋蘭, 皆於筆墨蹊逕外, 別具妙諦, 絕無畫意. …… 八大畫, 原無蹊逕可尋". 金正喜,『阮堂全集 卷八 雜識』: "書畫一道耳."

143 金正喜,『阮堂全集 · 卷十 詩 · 走題黃山墨竹小幀四首』: "妙法還尋無法處, 天然風雨與烟霜."

무봉의 경지로,[144] 대자연의 이치를 구현한 "또 다른 자연別有天然味"[145]인 것이다.

　　김정희는 자신의 추사체가 글씨를 쓰려고 쓴 게 아니어서 굽고 펴는 필획만 있을 뿐, 억지로 꾸미지 않았기에 속되지 않아 이제야 볼만하다고 설명한다.[146] 하지만 생전에 그는 추사체가 사람들에게 '기괴奇怪'하게만 보여 욕먹고[147] 업신여김과 비웃음을 당한다고 여겼다.

　　"필체가 이처럼 기괴하여 남의 비웃음을 살까 두렵습니다. 보신 다음에 곧바로 찢어 없애는 것도 좋습니다."[148]

　　"요구한 추사체는 본시 처음부터 정해진 법칙이 없기에, 붓이 손목을 따라 변하여 기괴한 게 제멋대로입니다. 사람들이 업신여기고 욕함은 그들에게 말미암은 것으로 설명을 한들 비웃음을 면할 수 없습니다. 기괴하지 않으면 역시 서예가 안 됩니다. 구양순歐陽詢(557~641) 또한 기괴한 서체로 평가받는 것을 면치 못했습니다. 내가 구양순과 같은 운명이라면 또 어찌 다른 이들의 말에 속을 태우거나 우울해하겠습니까. 절차고折釵股, 탁벽흔坼壁痕과 같은 필법은 다 기괴의 극치입니다. 안진경의 서체 또한 기괴하니 어찌하여 옛날에는 기괴한 서체가 이리도 많답니까!"[149]

　　더욱이 그는 "대가의 서예는 보기 드문 신비한 꽃이 이제 막 꽃망울만 맺은 것과 같아, 속에 품고 밖으로 드러나지 않는다. 대가의 명품은 신神이 움직여 환幻이 나타난 것이기에, 사

144　金正喜,『阮堂全集‧卷六 題跋‧題淸愛堂帖後』: "盡脫筆墨蹊逕, 天衣無縫, 帝珠互映, 非人力所可能."
145　金正喜,『阮堂全集‧卷十 詩‧筍(三)』: "書中別有天然味, 曾見藏眞艸聖來."
146　金正喜,『阮堂全集‧卷三 書牘‧與權彝齋敦仁(二十七)』,『阮堂全集 卷五 書牘‧與人』: "退村二大隷, 强腕寫呈, 非以書爲也. 筆畫之間, 寓之屈伸之義, …… 古人原無徒作, 不然卽不過一玩物, 一俗師字匠, 何禊焉乎哉. 雖博百鵝, 便復俗書耳. 拙字甚陋, 今以後知免耳."
147　金正喜,『阮堂全集‧卷三 書牘‧與權彝齋敦仁(二十一)』,『阮堂全集 卷五 書牘‧與人』: "字體樣不入俗, 又恐招得一謗."
148　金正喜,『阮堂全集‧卷四 書牘‧與曺訥人匡振』: "筆體如是恠恠, 恐惹人笑. 卽扯之亦可."
149　金正喜,『阮堂全集‧卷五 書牘‧與人』: "來要書體, 是初無定則, 筆遹腕變, 奇怪雜出. …… 人之笑罵從他, 不可解嘲. 不怪, 亦無以爲書耳. 歐書亦未免怪目. 與歐同歸, 復何恤於人耶. 如折釵股坼壁痕, 皆怪之至. 顔書亦怪, 何古之怪, 如是多乎哉!"

람들이 찾을 만한 그림자나 자취가 없다."[150]라고 하였다. 나아가 "종요鍾繇(151~230)와 삭정 이래로 서예가들은 전하는 비결이 없었고, 오로지 입으로만 서로 주고받았다. 영자팔법永字八 法이 생긴 후로 점점 늘어나 칠십여 법칙이 되었고, 또한 십여 가지의 은술隱術 필획이 있기에 언어와 문자로는 가히 묘사가 안 된다. 신神으로 밝혀 나가야 할 뿐이다."[151]라고 하였다.

대가의 서예는 필획의 노출된 흔적이 없어 그 그림자나 자취마저도 찾을 수가 없다는 것이다. 도저히 범접할 수도, 알 수도 없다는 뜻이다. 따라서 후대로 내려올수록 실체를 모르는 틀린 말만 난무했다. 사정이 이렇다 보니, 지금까지 '자연'과 '무심'이란 단어에 감춰진 '하나의 필법'에 대해 알기 쉽게 설명한 구체적인 묘사나 기술적 분석은 없었다. 이제야말로 이를 대상으로 한 기술적 분석에 초점을 맞춰야 한다.

왕희지의 '진흙에 인장을 꾹 누른 듯하게' 쓰인 '頃경'(도36)과 안진경의 '갈라진 벽 틈으로 흐른 빗물처럼' 쓰인 '丹단'(도37)의 ㄱ획은 어떻게 쓰인 것일까? 이는 원작이거나 원작의 모본摹本이기에 글씨의 변형은 없다. 하지만 지금까지 배웠던 방식으로는 도저히 이를 흉내낼 수가 없다.

우리가 알고 있는 ㄱ획 쓰기는 이렇다. 가볍게 오른쪽으로 —획을 그은 다음, 끝에서 붓을 들어 오른쪽 대각선으로 누르고, 아래로 |획을 쓴다.(도38) 여기서 —획과 |획의 붓 면은 바뀌지 않고 같다.(도39)

황정견은 저절로 이루어진 대자연의 생명력과 조화를 얻은 자신의 명품 붓글씨를 이렇게 칭송했다. "이는 놀란 뱀이 풀숲으로 기어가듯驚蛇入草 썼는데, 어떻게 썼는지를 모르게 써서 놀라 자빠지게 하네. 내가 전생에 회소 스님이 아니었나 저절로 헷갈리는데, 이번 생에 이르러 필법이 한층 더 노련해졌구나."[152] 그는 붓의 앞면과 뒷면을 쓰는 것을 거론하면서 이

150 金正喜, 『阮堂全集 · 卷八 雜識』: "歐書, 如奇花初胎, 含蓄不露. 邕師塔銘, 其神行幻現處, 人無以覓影尋迹."

151 金正喜, 『阮堂全集 · 卷八 雜識』: "鍾、素以下書家, 皆無傳訣, 惟口口相授. …… 八法之轉變, 爲七十餘則, 又有隱術十餘筆, 非語言文字可得形容, 神以明之耳."

152 黃庭堅, 『宋黃文節公全集 · 別集卷第三 頌 · 墨蛇頌』: "此書驚蛇入草, 書成不知絶倒. 自疑懷素前身, 今生筆法更老."

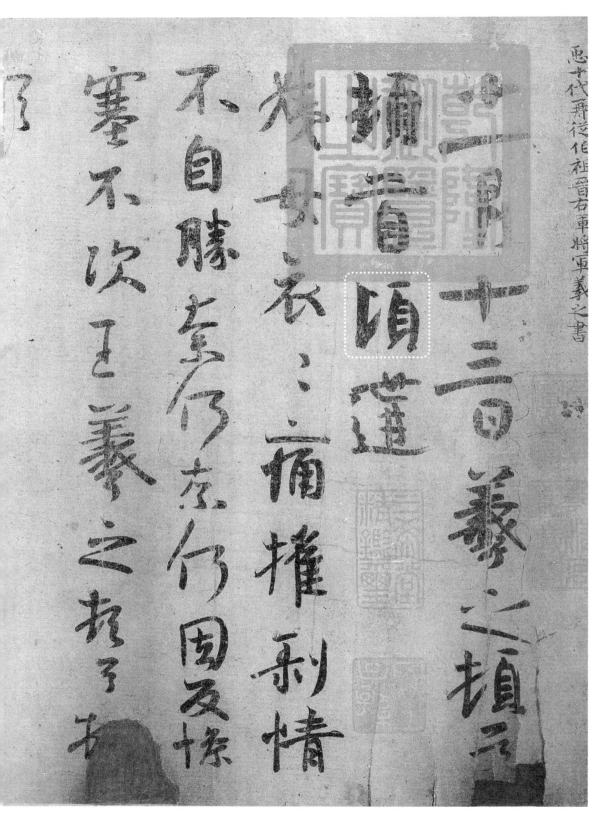

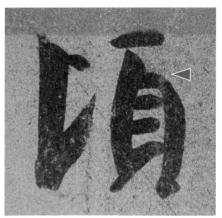

도36 《모왕희지일문서한》에 실린 왕희지가 쓴 〈이모첩姨母帖〉 모본, 頃.

도37 | 대북 고궁박물원이 소장한 758년에 안진경이 쓴 〈제질문고祭姪文稿〉 부분. 丹.

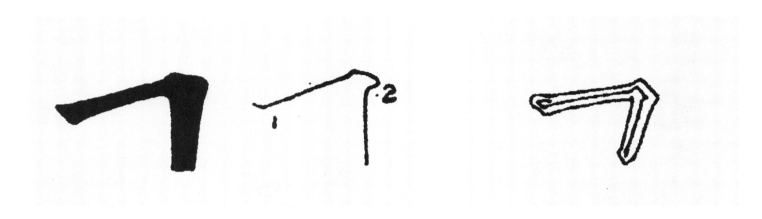

도38-1 | 일반적인 ㄱ획 쓰기. 『中央電視臺書法技法講座敎材 · 楷書技法』, 北京體育學院出版社, 1990, 33쪽.

도38-2 | 일반적인 ㄱ획 쓰기. 『大學書法敎材集成 · 大學書 法楷書臨摹敎程』, 天津古籍出版社, 1998, 48쪽.

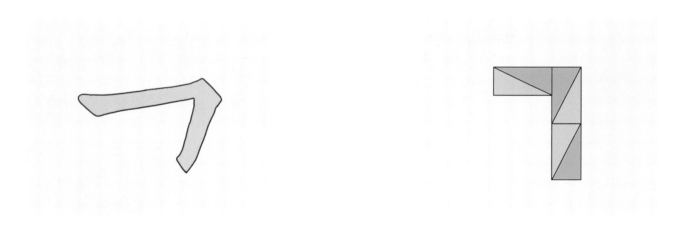

도39 | ㄱ획 쓰기(도38)에서 바뀌지 않은 붓 면을 표시한 도판.

도40 | 頃(도36), 丹(도37)에서 ㄱ획의 붓 면 도형 표시.

를 알면 진서眞書에 정통하여 초서草書의 필법을 아는 것이므로 초서를 잘 쓸 수 있다고 하였다.[153]

15~16세에 동기창董其昌(1555~1636)에게 서예를 배운 예후첨倪後瞻(1607~?)은 1674년경부터 쓴 글에서 측필側筆로 꺾어서 쓴 획의 면을 가리켜 "한 번은 반대면, 한 번은 정면一反一正"으로 붓털의 끝부분인 필봉의 앞뒤가 서로 바라보게 붓을 쓴 것이라 밝혔다. 더욱이 그는 이것을 진나라晋 사람이 후세에 전하지 않은 숨겨진 비밀로 여겼다.[154]

김생金生(711~791이후)을 배운 조선의 이삼만李三晩(1770~1847)은 한일자에서 입필入筆의 중요함을 강조하면서 "입필할 때 붓을 굴리고轉筆 뒤집는翻筆 것이 없으면 획이 되지 않는다. 오랜 세월 동안 서예가라면 예외가 없었다. 이 한일자의 필법을 터득하면 영자팔법도 따라서 통달한다."[155]라고 하였다.

왕희지의 頃(도36)과 안진경의 丹(도37)의 ㄱ획은 도38, 도39처럼 쓴 게 아니다. 붓을 굴리면서 뒤집어서 쓴 것으로, 붓 면의 앞(정면)과 뒤(반대면)가 복잡미묘하게 하나로 연결되어 있다. 붓을 밑으로 말아서 뒤집은 다음, 아래로 꺾으면서 연속해서 두 번 왼쪽 위로 뒤집었다. 붓 면이 정면→반대면 아래로 꺾으면서 반대면→정면→반대면으로 바뀐 것이다.(도40)

고한高閑(847~859 활동) 스님은 장욱과 회소 스님의 필법을 계승한 초서의 대가이다. 그의 '桐동'(도41)에서 同의 ㄱ획 또한 頃(도36), 丹(도37)과 같은 전번필법으로 쓴 것이다. 튕기듯이 급하게 붓을 밑으로 말아서 뒤집은 다음, 아래로 꺾으면서 연속해서 두 번 왼쪽 위로 뒤집었다. 이광사李匡師(1705~1777)의 '月월'(도42)에서 ㄱ획 또한 一획은 짧지만 이와 같은 전번필법으로 쓰였다.

153 黃庭堅, 『宋黃文節公全集 · 正集卷第二十六 題跋 · 跋與張載熙書卷尾』: "欲學草書, 須精眞書, 知下筆向背, 則識草書法, 草書不難工矣."

154 倪後瞻, 『倪氏雜著筆法』: "轉換者, 用筆一反一正也, …… 側筆取勢, 晋人不傳之秘, 言其面面有鋒, 用筆一反一正, 鋒鋒相向也."

155 李三晩, 『永字八法稿(傳寫本)』: "盖入筆時, 無轉(筆)、翻(筆), 則不成畫, 萬古書家不外乎. 此旣得一字之法, 八法從解."

84

도41 │ 상해박물관이 소장한 고한이 쓴 〈초서천자문草書千字文〉 부분, 桐.

도42 | 이광사가 1756년에 쓴 편지, 月.

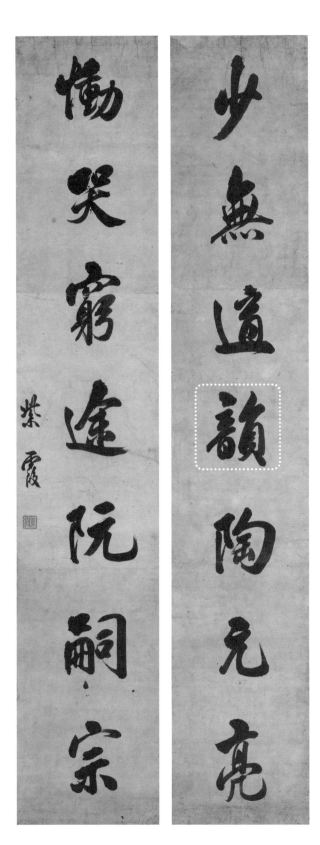

도43 │ 신위가 쓴 〈소무통곡少無慟哭〉 대련. 韻.

도44 │ 韻(도43)에서 ㄱ획의 붓 면 도형 표시.

신위申緯(1769~1845)의 '韻운'(**도43**) 또한 붓 면이 정면→반대면 아래로 꺾으면서 반대면→정면→반대면으로 바뀌었다. 그러나 頃(**도36**), 丹(**도37**), 桐(**도41**), 月(**도42**)과 다른 점은 一획을 쓸 때 붓을 옆으로 굴리면서 위로 뒤집었다는 것이다.(**도44**)

손과정孫過庭(646~691)의 '丹'(**도45**)과 윤순尹淳(1680~1741)의 '國국'(**도46**), 김성근金聲根(1835~1919)의 '丹'(**도47**)의 ㄱ획 또한 붓을 밑으로 말아서 뒤집은 다음, 아래로 꺾으면서 왼쪽 위로 뒤집었다가 오른쪽 밑으로 말아서 뒤집었다. 붓 면이 정면→반대면 아래로 꺾으면서 반대면→정면→반대면으로 바뀌었다. 頃(**도36**), 丹(**도37**), 桐(**도41**), 月(**도42**)과 다른 것은 ㅣ획을 마무리할 때 오른쪽 밑으로 말아서 뒤집었다는 점이다.(**도48**)

전번필법은 지극히 현란하여 황정견의 말마따나 자칫 '어떻게 썼는지를 모르는 무심한 필법'이 될 뻔했다. 필자는 하늘과 땅을 하나로 잇는 용오름龍卷風 현상에서 힘을 느끼고 깨우친 바가 있다. 격심한 회오리바람을 일으키며 용이 승천하듯이, 첫 글자의 첫 획부터 마지막 글자의 마지막 획까지 마치 한 획처럼 힘이 이어지게 쓰고 싶었다. 다행스럽게도 눈이 뜨이고 손이 움직여서, 옛 명품 글씨들에서 모든 획이 하나로 이어진 살아 있는 전번필법을 터득했다.

전번필법의 용필 비법을 현재 서예 학습 교재로 널리 쓰이고 있는 명품을 가지고 기술적으로 분석해보자. 그 첫걸음으로 우선 169년에 쓰인 〈사신비史晨碑〉, 353년에 쓰인 왕희지王羲之 〈난정서蘭亭叙〉, 498년에 쓰인 주의장朱義章 〈시평공조상기始平公造像記〉, 653년에 쓰인

도45 | 대북 고궁박물원이 소장한 손과정이 687년에 쓴 〈서보書譜〉 부분. 丹.

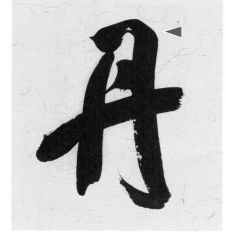

도47 | 김성근이 1909년에 쓴 〈연년양진延年養眞〉, 丹.

도48 | 丹(도45), 國(도46), 丹(도47)에서 ㄱ획의 붓 면 도형 표시.

저수량褚遂良(596~658) 〈안탑성교서雁塔聖教序〉의 '一, ㅣ, ㄱ, ㄴ' 4가지 획에서 전번필법이 어떻게 쓰였는지를 대략 살피고자 한다. 따라서 한 획의 전체적 흐름을 주된 연구 대상으로 하였으며, 한 획의 시작 연결선과 마무리 삐침은 논외로 하였다. 또한 붓털을 말아서 뒤집은 것과 붓털을 으깨듯 누르면서 뒤집은 것도 따로 구별하지 않았다.

정확한 분석을 위하여 돌에 새겨진 글씨를 뜬 탁본拓本보다는, 붓으로 쓴 글씨 원본이나 원본을 똑같이 본떠 만든 모본을 우선시하였다. 아무리 잘 뜬 탁본일지라도, 원본을 돌에 새기는 과정에서 얼마간의 변형은 피할 수 없는 일이다. 미불米芾(1051~1107)의 말이다. "돌에 새겨진 글씨는 배울 만한 게 못 된다. 자기가 쓴 글씨지만 남을 시켜 새겼으니 이미 자기의 글씨가 아니다. 그러므로 반드시 진짜 원본을 보아야 정말로 재미를 얻는다."[156]

안진경 〈제질문고祭姪文稿〉 원본의 '壬申임신' '何圖하도' '賊臣적신'(도49)과 탁본(도50)을 비교하면 원본에서는 전번필법으로 붓 면이 뒤집히고 바뀐 게 분명하게 보이나, 탁본에서는 이를 특정하기가 쉽지 않다. 하지만 "옛사람의 글씨 원본을 많이 볼 수 없다면 오직 좋은 탁본을 구할 수밖에 없으며 그것이 설령 훼손되거나 모자란 부분이 있다고 할지라도 보배처럼 귀중하게 여겨야 한다. 조맹부趙孟頫(1254~1322)는 '옛사람의 돌에 새겨진 몇 줄 글씨를 얻어서

156 米芾, 『海嶽名言』: "石刻不可學, 但自書使人刻之, 已非己書也, 故必須眞迹觀之, 乃得趣."

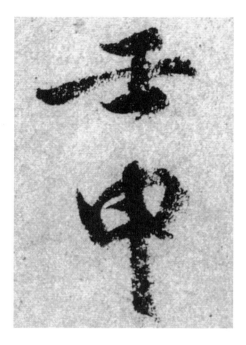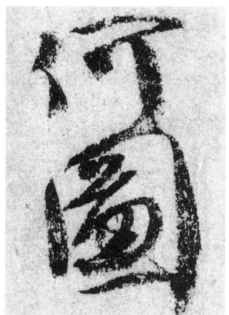

도49 | 안진경이 쓴 〈제질문고〉의 壬申、何圖、賊臣.

도50 | 안진경이 쓴 〈제질문고〉 탁본의 壬申、何圖、賊臣.

전심전력으로 배운다면 어찌 세상에서 유명해지지 못할까를 걱정하겠는가.'라고 하였다. 글씨 몇 줄로 깨달음을 얻었다면 수백 줄의 글씨가 용필의 하나의 보기일 뿐이다."[157]

서예 학습에 있어서 학습 교재의 선택은 배움의 첫 단추이다. 조선의 강세황姜世晃 (1713~1791)은 당시 「새로 새긴 〈난정서〉 인쇄본의 뒷면에 쓴 제발題跋」에서 "세상에서 소중히 여기는 명품은 시간이 갈수록 이를 본뜬 모각摹刻이 많아져 그 참모습이 차츰 사라진다. 조선은 본뜨는 수준이나 새기는 기술이 졸렬하고 조잡하기에 잘못된 것이 꼬리에 꼬리를 물고 번져 가는 게 조금도 이상할 게 없어 심각하게 논의할 거리가 못 된다."라고 한탄하였다.[158] 나아가 「자신이 직접 옛 〈난정서〉 탁본을 근거로 새긴 후 뜬 탁본의 아랫면에 쓴 제발」에서는 엉터리 탁본의 위험성에 대해 이렇게 토로한다. "조선에 전하는 〈난정서〉는 마른 막대기나 죽은 지렁이 같아서 공부하는 사람의 눈에 티가 든 것처럼 잘못되어 백발이 되도록 부지런히 해도 악마의 세계에 떨어지는 것으로 끝난다."[159]

1. 169년 〈사신비〉

〈사신비〉(도51)가 쓰인 동한東漢(25~220) 영제靈帝(168~189) 때 서예가들은 "불안하여 밤늦게까지 글씨 쓰기를 멈추지 않아서 밥 먹을 새도 없었다. 비록 사람들과 함께 있어도 오직 글씨 생각에 이야기도 나누지 못할 지경이었다. 손가락과 풀비로 땅바닥과 벽에 글씨 연습을 하니 옷소매에 구멍이 나서 팔뚝의 살갗이 긁혔으며 손톱이 꺾이고 부러져서 뼈가 보이고 피가 흘러내려도 오히려 멈추지를 않았다."[160]

157 朱和羹, 『臨池心解』: "不能多見古人墨迹, 惟求佳本碑帖, 雖殘缺亦皆可寶. 趙承旨云: '得古人石刻數行, 專心學之, 何患不名世.' 數行能悟, 卽千百行用筆一例也."

158 姜世晃, 『豹菴遺稿 · 題新刻蘭亭序印本後』: "盖爲世所重而摸刻漸多, 漸失其眞. …… 至吾東, 而摸手拙刻工粗, 無怪其以訛傳訛, 不足深論."

159 姜世晃, 『豹菴遺稿 · 自書蘭亭一本入刻仍題其下』: "東俗蘭亭, 如枯柴死蚓, 學者眯眼, 白首矻矻, 竟墮魔道."

160 趙一, 『非草書』: "忘其罷勞. 夕惕不息, 仄不暇食. …… 雖處衆座, 不遑談戲. 展指畫地, 以草劌壁, 臂穿皮刮, 指爪摧折, 見鰓出血, 猶不休輟."

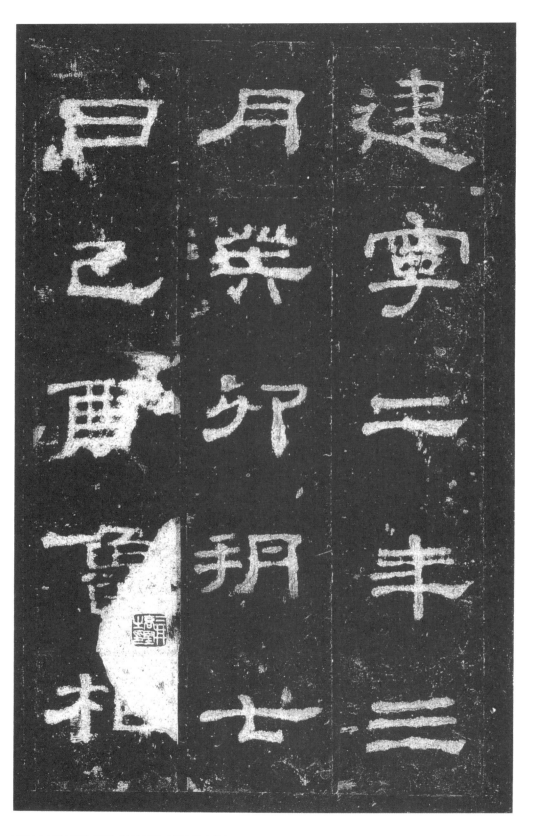

도51 | 169년에 써진 〈사신비〉 탁본의 부분.

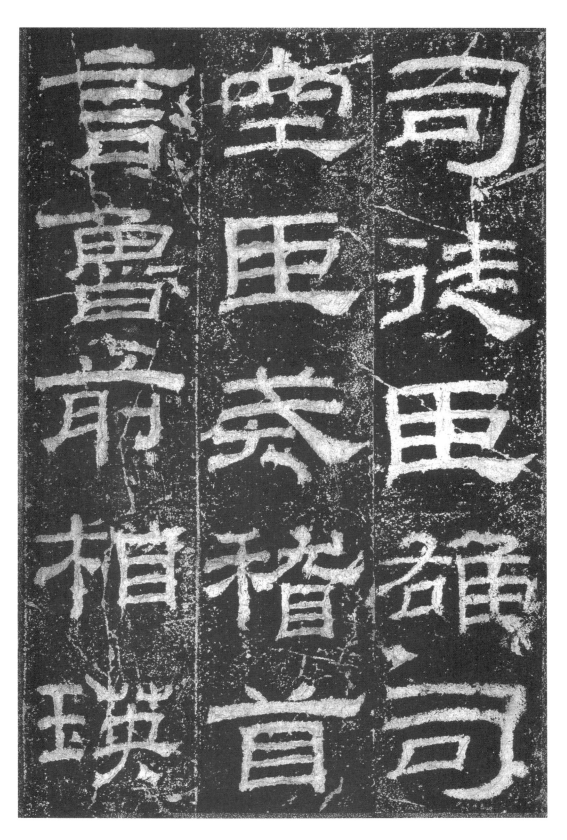

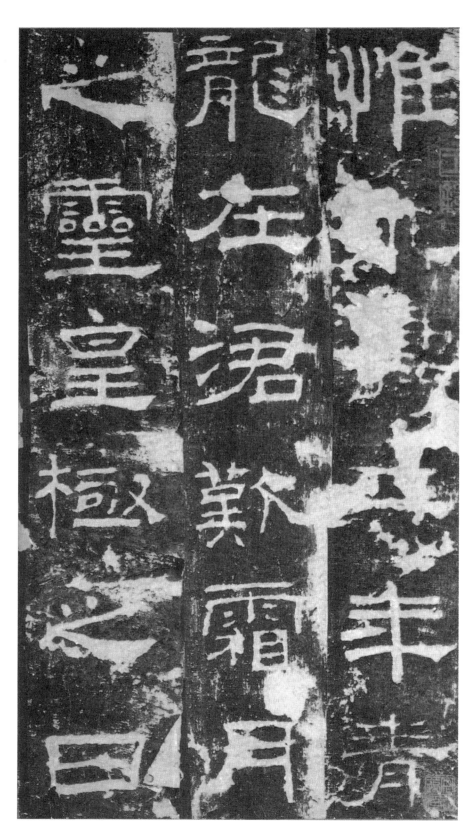

도53 | 156년에 써진 〈예기비〉 탁본의 부분.

건안建安 10년(205)에 조조曹操(155~220)가 사치스러운 장례를 금하기 전까지, 동한 때에는 비석을 세우는 문화가 크게 유행하였다. 좋은 석재를 구하려 외지에 사람을 보냈으며 현지에서 손 기술 좋은 장인을 불러서 돌을 다듬고 글씨를 정교하게 새겼다. 글씨는 전국적으로 유명하거나 적어도 그 지역의 명필이 썼다.[161] 따라서 "예서는 한나라 때 절정에 이르렀고 비석 하나하나가 다 뛰어나서 같은 게 하나도 없다."[162]라는 평가를 받는다. 당시에는 붉은 주사朱砂로 돌 위에 직접 글씨를 썼다. 지금도 비석 글씨 쓰는 것을 '서단書丹'이라 하는데, 바로 여기서 유래한 것이다.

기원전 136년경, 한무제漢武帝(기원전 141~기원전 87)는 동중서董仲舒(기원전 179~기원전 104)의 건의를 받아들여 유가를 국가 교육의 기반인 관학官學으로 공포한다. 그리고 100년 후(기원전 1세기) 사람들은 공자(기원전 551~기원전 479)를 인류 가운데 살아 있는 신이라고 믿었다.[163] 이로써 유교를 통치 이데올로기로 받드는 전통이 시작되었다. 168~169년에 써진 〈사신비〉는 153년의 〈을영비乙瑛碑〉(도52), 156년의 〈예기비禮器碑〉(도53)와 마찬가지로 공묘孔廟(산동성山東省 곡부曲阜의 공자를 모신 사당)에 세운 비석이다.

공묘삼비孔廟三碑라 불리는 것은 〈을영비〉, 〈예기비〉, 〈사신비〉이다. 동한의 노상魯相이었던 을영乙瑛, 한칙韓勅, 사신史晨이 공묘에 끼친 공로를 비석에 새겨서 공묘 안에 세운 것이다. 성인인 공자의 사상적 지위를 생각하면 당대 최고의 서예가가 비석 글씨를 썼음이 마땅하다. 특히 〈사신비〉의 글씨는 서예를 중시한 동한 영제 때의 관용官用 글자체로서, 서예가들이 서예에 미쳐서 목숨 걸고 글씨를 썼던 때에 제작된 최고의 명품이다. 예서를 서법의 근원으로 여겼던 김정희 또한 〈사신비〉가 참으로 좋다 하였다.[164]

161 王元軍, 『書學研究叢書 · 漢代書刻文化研究』, 上海書畵出版社, 2007, 146-162쪽 참조.

162 王澍, 『虛舟題跋補原』: "隷法以漢爲極, 每碑各出一奇, 莫有同者".

163 馮友蘭, 『中國哲學簡史』, 北京大學出版社, 1985, 59-60쪽, 238-242쪽 참조.

164 金正喜, 『阮堂全集 · 卷七 雜著 · 書示佑兒』: "隷書是書法祖家. …… 史晨碑固好".

① ─획

먼저 〈사신비〉의 '二이'(도54)와 '三삼'(도55)을 보자. 二(도54)의 첫 번째와 三(도55)의 첫
번째와 두 번째 ─획은 붓을 옆으로 굴리면서 위로 뒤집어서, 붓 면이 정면→반대면으로 바
뀌었다.

二(도54)의 두 번째와 三(도55)의 세 번째 ─획은 붓을 옆으로 굴리면서 연속 두 번 뒤집
었는데, 붓털을 살짝 위로 말아서 뒤집은 다음 살짝 아래로 으깨듯 누르면서 뒤집었다. 붓 면
이 정면→반대면→정면으로 바뀐 것이다. 〈을영비〉의 '三'(도56)과 〈예기비〉의 '王왕'(도57) 또한
三(도55)과 같은 전번필법으로 써졌다.

도54 | 〈사신비〉 탁본의 二. 붓 면 도형 표시.

도55 | 〈사신비〉 탁본의 三. 붓 면 도형 표시.

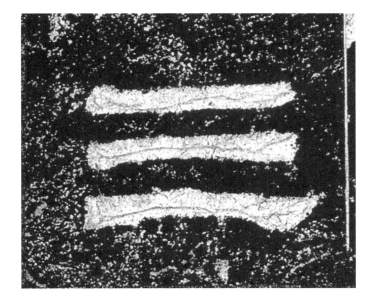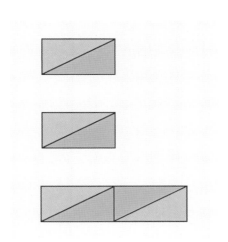

도56 | 〈을영비〉 탁본의 三, 붓 면 도형 표시.

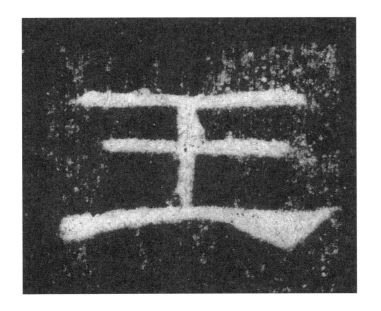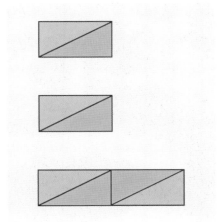

도57 | 〈예기비〉 탁본의 王, 붓 면 도형 표시.

② ㅣ획

〈사신비〉의 ‘上상’(도58)의 ㅣ획은 붓을 왼쪽 위로 굴리면서 뒤집어서, 붓 면이 정면→반대면으로 바뀌었다.

〈사신비〉의 ‘小소’(도59)의 ㅣ획은 역S자 형태로 붓을 움직였다. 붓털을 왼쪽 위로 굴리면서 말아서 뒤집은 다음 다시 오른쪽 위로 으깨듯 누르면서 뒤집어서, 붓 면이 정면→반대면→정면으로 바뀌었다. 〈을영비〉의 ‘卿경’(도60)과 〈예기비〉의 ‘水수’(도61)의 ㅣ획 또한 小(도59)와 같은 전번필법으로 써졌다.

〈사신비〉의 ‘制제’(도62)의 맨 오른쪽 ㅣ획은 S자 형태로 움직였다. 붓털을 오른쪽 밑으로 굴리면서 말아서 뒤집은 다음 다시 왼쪽 위로 으깨듯 누르면서 뒤집어서, 붓 면이 정면→반대면→정면으로 바뀌었다. 〈을영비〉에서 ‘制’(도63)와 〈예기비〉에서 ‘尉위’(도64)의 맨 오른쪽 ㅣ획도 制(도62)와 같다. 나아가 김응원金應元(1855~1921)의 ‘山산’(도65)의 가운데 ㅣ획 또한 이와 같은 전번필법으로 써졌다.

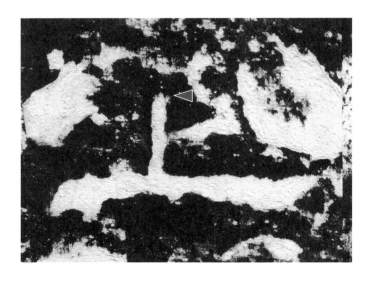
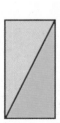

도58 │ 〈사신비〉 탁본의 上. 붓 면 도형 표시.

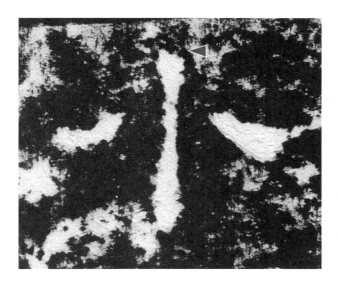

도59 | 〈사신비〉 탁본의 小, 붓 면 도형 표시.

도60 | 〈을영비〉 탁본의 卿.

도61 | 〈예기비〉 탁본의 水.

도62 | 〈사신비〉 탁본의 制. 붓 면 도형 표시.

도63 | 〈을영비〉 탁본의 制.

도64 | 〈예기비〉 탁본의 尉.

도65 │ 김응원이 1910년 이후에 쓴 〈오언절구五言絶句〉, 山.

③ ㄱ획

〈사신비〉의 '營영'(도66)에서 口의 ㄱ획은 붓을 옆으로 굴리면서 위로 뒤집고, 아래로 꺾으면서 왼쪽 위로 뒤집었다. 붓 면이 정면→반대면 아래로 꺾으면서 반대면→정면으로 바뀌었다.

〈사신비〉의 '弘홍'(도67)에서 口의 ㄱ획은 붓을 옆으로 굴리면서 위로 뒤집은 다음, 살짝 올리면서 역방향으로 회전하여 뒤집고 아래로 꺾으면서 왼쪽으로 뒤집었다. 붓 면이 정면→반대면 역방향으로 회전하여 아래로 꺾으면서 정면→반대면으로 바뀐 것이다. 〈을영비〉의 '石석'(도68)과 〈예기비〉의 '石'(도69)에서 口의 ㄱ획은 弘(도67)과 같은 전번필법으로 써졌다.

〈사신비〉의 '寧녕'(도70)과 〈예기비〉의 '官관'(도71)의 ⼧에서 ㄱ획은 붓을 옆으로 굴리면서 위로 뒤집고 다시 역방향으로 회전하며 옆으로 360도 굴리고, 아래로 꺾으면서 오른쪽 밑으로 말아서 뒤집었다. 붓 면이 정면→반대면 역방향으로 회전하며 반대면→정면→반대면으로 바뀌고, 아래로 꺾으면서 반대면→정면으로 바뀐 것이다.

도66 | 〈사신비〉 탁본의 營. 붓 면 도형 표시.

도67 | 〈사신비〉 탁본의 弘. 붓 면 도형 표시.

도68 | 〈을영비〉 탁본의 石.

도69 | 〈예기비〉 탁본의 石.

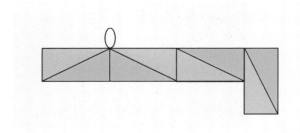

도70 │ 〈사신비〉 탁본의 寧, 붓 면 도형 표시.

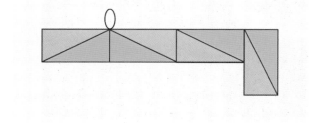

도71 │ 〈예기비〉 탁본의 宦, 붓 면 도형 표시.

〈사신비〉의 '蒙몽'(도72)과 〈예기비〉의 '中중'(도73)에서 冖의 ㄱ획은 寧(도70), 官(도71)처럼 붓 면이 정면→반대면 역방향으로 회전하며 반대면→정면→반대면으로 바뀌고, 아래로 꺾으면서 반대면→정면으로 바뀌었다. 하지만 세로획이 다르게 써졌다. 아래로 꺾으면서 寧(도70), 官(도71)이 오른쪽 밑으로 말아서 뒤집었다면, 蒙(도72)과 中(도73)은 왼쪽 위로 뒤집었다. 특히 놀라운 사실은 1,500여 년 후에 행서로 쓰인 윤순의 '白백'(도74)의 ㄱ획 역시 동한의 예서인 蒙(도72), 中(도73)과 똑같은 전번필법으로 써졌다는 점이다. 달리 보인다면, 이는 白의 ㄱ획에서 가로획이 45도 정도 위로 향하고 있기 때문이다.

〈사신비〉의 '朔삭'(도75)과 〈예기비〉의 '胡호'(도76)에서 月의 ㄱ획은 옆으로 굴리면서 위로 뒤집고 다시 역방향으로 회전하며 옆으로 360도 굴리고, 아래로 꺾으면서 왼쪽 위로 뒤집고 다시 오른쪽 밑으로 말아서 뒤집었다. 붓 면이 정면→반대면 역방향으로 회전하여 반대면→정면→반대면으로 바뀌고 아래로 꺾으면서 반대면→정면→반대면으로 바뀌었다.

주목할 점은 834년 두목杜牧(803~852)이 쓴 〈장호호시권張好好詩卷〉의 '凋조'(도77), 1088년 미불米芾(1051~1107)이 쓴 〈초계시권苕溪詩卷〉의 '團단'(도78)에서의 ㄱ획 역시 朔(도75), 胡(도76)와 똑같은 전번필법으로 써졌다는 것이다. 차이가 있어 보이는 것은 凋(도77), 團(도78)의 ㄱ획에서 가로획 하반부가 아래로 더 내려가 있기 때문이다.

흥미롭게도 왕희지의 7촌 조카인 왕순王珣(349~400)의 '期기'(도79)에서 月의 ㄱ획 역시 본래는 朔(도75), 胡(도76)처럼 붓을 쓰려고 했다. 하지만 가로획을 '역방향으로 회전하며 옆으로 360도 굴리는' 것이 생각대로 되지 않고 아래로 꺾이면서 연쇄적으로 다르게 쓰인 것이다.

도72 | 〈사신비〉 탁본의 蒙, 붓 면 도형 표시.

도73 | 〈예기비〉 탁본의 中, 붓 면 도형 표시.

도74 | 윤순이 노년에 쓴 편지, 白.

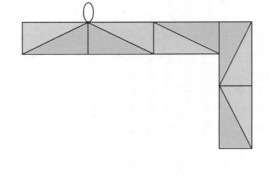

도75 | 〈사신비〉 탁본의 朔. 붓 면 도형 표시.

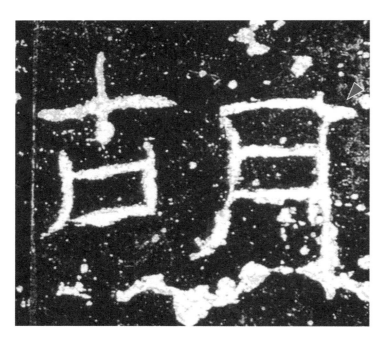
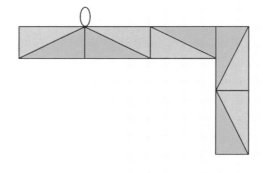

도76 | 〈예기비〉 탁본의 胡. 붓 면 도형 표시.

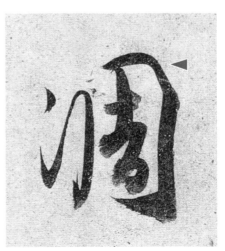

도77 | 북경 고궁박물원이 소장한 834년에 두목이 쓴 〈장호호시권張好好詩卷〉 부분, 凋.

定賦枚漁歌堪畫又
有魯公陪
家友從春拆紅薇過夏
榮團枝殊自得顧我若含
情漫有蘭隨色寧每石

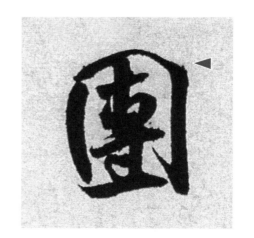

도78 | 북경 고궁박물원이 소장한 1088년에 미불이 쓴 〈초계시권苕溪詩卷〉 부분, 團.

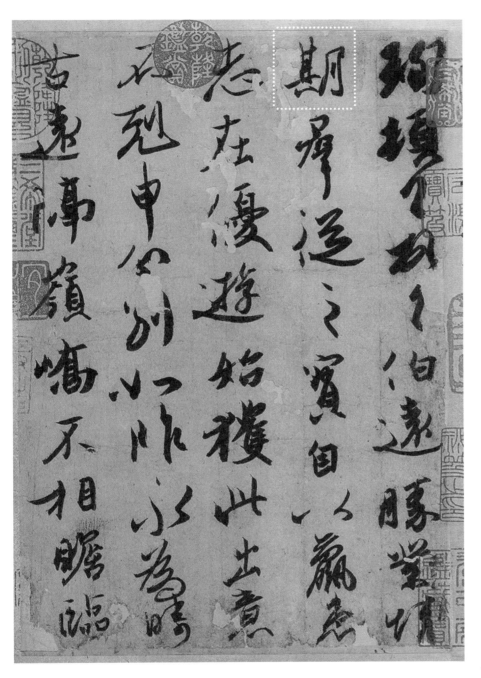

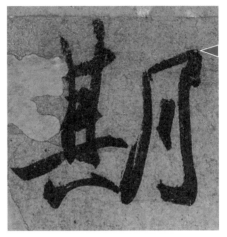

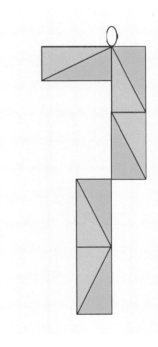

도79 | 북경 고궁박물원이 소장한 왕순이 쓴 〈백원첩伯遠帖〉 모본. 期. 붓 면 도형 표시.

④ ㄴ획

〈사신비〉의 '死사'(도80)의 ㄴ획은 붓을 밑으로 말면서 오른쪽 위로 뒤집어서 아래로 내리고, 옆으로 꺾으면서 위로 뒤집었다. 붓 면이 정면→반대면 옆으로 꺾으면서 반대면→정면으로 바뀌었다.

〈사신비〉의 '七칠'(도81)의 ㄴ획은 붓을 아래로 내리면서 왼쪽 위로 뒤집고, 옆으로 꺾으면서 위로 뒤집었다. 붓 면이 정면→반대면 옆으로 꺾으면서 반대면→정면으로 바뀌었다.

〈사신비〉의 '己기'(도82)의 ㄴ획은 붓을 아래로 내리면서 왼쪽 위로 뒤집고, 옆으로 꺾으면서 연속해서 두 번 위로 뒤집었다. 七(도81)의 ㄴ획의 가로획보다 한 번 더 뒤집어서, 붓 면이 정면→반대면 옆으로 꺾으면서 반대면→정면→반대면으로 바뀐 것이다.

〈사신비〉의 '以이'(도83)의 ㄴ획은 붓을 아래로 내리면서 왼쪽 위로 뒤집고, 역방향으로 회전하여 뒤집은 다음 옆으로 꺾으면서 위로 뒤집었다. 붓 면은 정면→반대면 역방향으로 회전하여 뒤집고 옆으로 꺾으면서 정면→반대면으로 바뀌었다.

〈사신비〉의 '卽즉'(도84)의 ㄴ획의 세로획은 붓을 S자 형태로, 살짝 왼쪽 위로 뒤집듯 하다가 오른쪽 밑으로 말고 왼쪽 위로 뒤집었다. 가로획은 역방향으로 회전하여 뒤집은 다음 옆으로 꺾으면서 위로 뒤집었다. 붓 면이 정면→반대면→정면으로 바뀌고 역방향으로 회전하여 뒤집고 옆으로 꺾으면서 반대면→정면으로 바뀐 것이다.

〈사신비〉의 '臣신'(도85)과 〈을영비〉의 '已이'(도86), 〈예기비〉의 '世세'(도87)의 바깥쪽 ㄴ획의 세로획은 붓을 S자 형태로, 살짝 왼쪽 위로 뒤집듯 하다가 오른쪽 밑으로 말고 왼쪽 위로 뒤집었다. 가로획은 역방향으로 회전하여 뒤집은 다음 옆으로 꺾으면서 연속해서 두 번 위로 뒤집었다. 卽(도84)의 ㄴ획의 가로획보다 한 번 더 뒤집어서, 붓 면이 정면→반대면→정면으로 바뀌고 역방향으로 회전하여 뒤집고 옆으로 꺾으면서 반대면→정면→반대면으로 바뀐 것이다.

도81 | 〈사신비〉 탁본의 七. 붓 면 도형 표시.

도82 | 〈사신비〉 탁본의 己. 붓 면 도형 표시.

도83 | 〈사신비〉 탁본의 以. 붓 면 도형 표시.

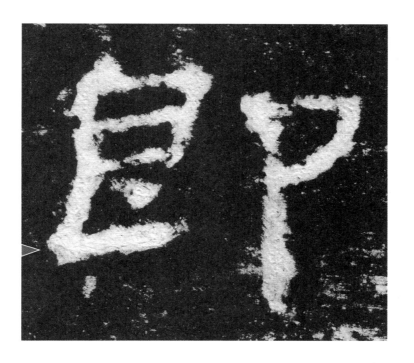
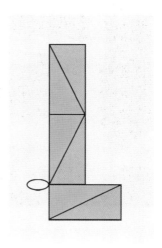

도84 | 〈사신비〉 탁본의 卽, 붓 면 도형 표시.

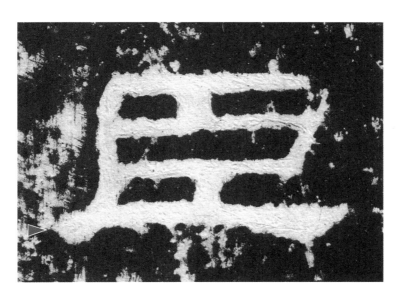
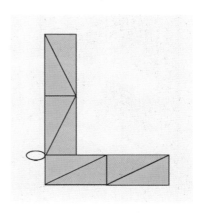

도85 | 〈사신비〉 탁본의 臣, 붓 면 도형 표시.

도86 | 〈을영비〉 탁본의 巳. 붓 면 도형 표시.

도87 | 〈예기비〉 탁본의 世. 붓 면 도형 표시.

2. 353년 왕희지 〈난정서〉

왕희지 이후, 그를 극복하고자 하는 시도는 끊임없이 다양하게 있어 왔다. 하지만 지금까지도 그의 손바닥을 벗어나서 그와 견줄 만한 신세계를 창조한 서예가를 찾기는 어렵다. 서예의 절정인 셈이다. 아들 왕헌지를 포함하여 각 시대를 풍미했던 대가들의 해서와 행서, 초서 글씨에 썼던 전번필법 또한 그가 보여줬던 큰 틀 안에서 이루어졌다. 진정 그가 '서성書聖'인 이유이다.

1,600여 년이 지난 지금까지도 왕희지의 신新서예는 여전히 새롭고 당연하다. 그의 서체는 기존 서예에 대한 혁명이며 오늘날 서예의 시작점인 것이다. 왕헌지에게 서예를 정통으로 배웠고 왕헌지 사후에 일인자였던[165] 양흔羊欣(370~442)은 왕희지를 가리켜 "모든 서법에 정통하였고 특히 초서를 잘 썼다. 고금을 통해서 홀로 빼어나다."[166]라고 하였다.

당唐 태종太宗(627~649) 이세민李世民(599~649) 역시 "고금의 서예가들을 자세히 관찰하고 모든 서예 작품을 정밀하게 연구하니 더할 수 없이 훌륭하고 빼어난 것은 오직 왕희지뿐이로다. …… 아무리 보고 즐겨도 조금도 피곤하지 않으며, 보면 볼수록 어떻게 썼는지 전혀 알 수가 없다."[167]라고 칭송하였다. 그로부터 100년쯤 지난 후에 두기竇臮(742~755년간에 활동)의 평가는 좀 더 분명하고 적확하다.

"서예의 끝없이 심오한 이치는 왕희지로부터 시작되었다. 호랑이 앞에 뭇짐승이 몸을 움츠리고 세찬 바람에 풀들이 쓰러지듯, 그는 모든 서예가를 압도하였다. 글씨의 뼈와 근육은 마치 자유자재로 칼을 쓴 것처럼 깔끔하게 연결되어 하나가 되었고, 신神과 같은 지혜는 일의 이치에 맞았다."[168]

165 張懷瓘, 『書斷·中』: "羊欣, …… 師資大令, 時亦衆矣. 非無雲塵之遠, 若親承妙旨, 入於室者, 唯獨此公. …… 沈約云: '敬元尤善於隸書, 子敬之後, 可以獨步.' 時人云: '買王得羊, 不失所望.'"

166 羊欣, 『采古來能書人名』: "王羲之. …… 博精群法, 特善草. 羊欣云: '古今莫二.'"

167 李世民, 『王羲之傳論』: "詳察古今, 研精篆素, 盡善盡美, 惟王逸少乎. …… 翫之不覺爲倦, 覽之莫識其端."

168 竇臮, 『述書賦·上』: "窮極奧旨, 逸少之始. 虎變而百獸跧, 風加而衆草靡. 肯綮遊刀, 神明合理."

왕희지의 걸작들은 그가 회계會稽(지금의 절강성浙江省 소흥시紹興市)에 거주했던 영화永和 (345~356) 연간에 나왔다.[169] 그렇다면 '서성'의 그릇은 언제 어떻게 만들어진 것일까? 왕희지 는 일곱 살 이후로 아버지 왕광王曠(274~309 실종)의 가르침을 받지 못했다.[170] 말도 안 되는 전 설 같은 이야기이지만, 그는 열두 살에 아버지가 베개 밑에 감춰두었던 옛사람의 『필설筆說』 책을 훔쳐 읽었다고 한다.[171] 짐작컨대, 그가 열두 살 즈음에 서예에 큰 깨달음을 얻어 순식간 에 높은 경지에 오른 사실이 입에서 입으로 전해지며 각색된 게 아닌가 싶다.

왕광은 동진東晉(317~420)의 개국 황제인 원제元帝(317~323) 사마예司馬睿(276~323)와 이 종사촌 간으로, 원제에게 동진의 개국을 처음으로 건의했을[172] 정도로 매우 친밀한 사이였다. 309년에 왕광이 실종되고 동진이 개국한 317년 이후, 5촌 당숙 왕도王導(276~339)는 사람이 죽 어 가는 재난 중에도 자신의 몸에 지니고 애지중지하던 종요의 〈상서선시첩尙書宣示帖〉(도88) 을 당질인 왕희지에게 주었다.[173]

왕희지 이전에 동진 최고의 서예가이자 화가였던[174] 왕이王廙(276~322)(도89)는 왕희지 의 작은아버지이다. 그는 "삼미三美"로 칭송되었던 채옹蔡邕(133~192)처럼 서화와 문장에 능하 였다. 317년 이전, 왕이는 후에 동진의 명제明帝(323~326)[175]가 되는 사마예의 큰아들 사마소司 馬紹(299~325)에게 서예를 가르쳤다.[176] 왕희지 역시 열여섯 살 되던 318년에 그에게 서예와 회 화를 배우고자 청했다. 왕이는 아버지를 잃은 어린 조카 왕희지에게 손수 그림도 그리고 글도

169 陶弘景, 『與梁武帝論書啓 · 陶隱居又啓(五)』: "逸少自吳興以前諸書, 獻爲未稱. 凡厥好迹, 皆是 向在會稽時永和十許年中者."

170 王羲之, 「誓墓文」, 『晉書 · 王羲之傳』: "羲之不天, 夙遭閔凶, 不蒙過庭之訓."

171 『太平廣記 · 卷二百零七 · 書二』: "晉王羲之字逸少, 曠子也. 七歲善書. 十二見前代筆說於其父枕 中, 竊而讀之."

172 『晉書 · 王羲之傳』: "元帝之過江也, 曠首創其議."

173 王僧虔, 『論書』: "亡高祖丞相導, 亦甚有楷法. 以師鍾、衛, 好愛無厭. 喪亂狼狽, 猶以鍾繇尙書宣 示帖衣帶過江. 後在右軍處."

174 王僧虔, 『論書』: "王平南廙, 右軍叔, 自過江東, 右軍之前, 惟廙爲最."; 張彦遠, 『歷代名畫記 · 卷五 · 晉』: "王廙, …… 工書畫, 過江後, 爲晉代書畫第一."

175 李崇智 編著, 『中國歷代年號考(修訂本)』, 中華書局, 2001, 22-23쪽.

176 張懷瓘, 『書斷 · 中』: "王廙, …… 自過江, 右軍之前, 世將書與荀勖畫, 爲明帝師." 阮璞, 「《歷代名 畫記》運用前人文獻多有點竄曲解處」, 『畫學叢證』, 上海書畫出版社, 1998, 146-147쪽 참조.

尚書宣示孫權所求詔令所報以博示
逮于卿佐必異良方出於阿是芽萁之
言可擇郎廟況繇始以疏賤得為前思橫

所貤睨公私見異愛同骨肉殊遇厚寵以至
今日再世榮名同國休戚敢不自量竊致愚
慮仍日達晨坐以待旦退思鄙淺聖意所

도88 | 왕희지가 베껴 쓴 것으로 전해지는 종요의 〈상서선시첩〉 탁본 부분.

臣廣言臣祥除不復五日窮思永遠肝心寸截甘雪應時嚴寒奉被手詔伏承聖體御膳勝常以慰下情臣故患匈湔氣上頓之勿勿慈恩垂愍每見慰問感戴屛營不勝銜遇謹表陳聞臣廣誠惶頓首頓首死罪死罪

도89 | 왕이가 쓴 것으로 전해지는 〈상제첩상제제첩〉 탁본.

써 주었다. 그는 글을 통해 끊임없는 노력으로 공력을 쌓고 자신만의 독창적인 서화書畫 작품을 창작할 것을 당부하였다. 아버지 같은 작은아버지, 그리고 한 시대를 대표하는 예술 거장으로서 왕희지에게 남긴 가르침은 왕희지가 '서성'으로 성장하는 데 지대한 영향을 끼쳤음을 짐작하게 한다.

> "내 형님의 아들 희지는 어려서부터 유난히 총명하고 영특해서 반드시 앞으로 우리 왕씨 집안의 사업을 더욱 크게 발전시킬 것이다. 이제 비로소 열여섯 살인데 학업뿐만 아니라 서화 작품을 보기만 하면 바로 터득하였다. 나를 따라 서화를 배우기를 간청하니 내가 〈공자십제자도孔子十弟子圖〉를 그려 격려한다. 아! 너, 희지야. 내 어찌 네가 알아듣도록 권하고 격려하여 힘쓰게 하지 않겠는가! 그림은 내가 스스로 그린 그림이고, 글씨도 내가 스스로 쓴 것이다. 다른 일들은 비록 나를 본받기에 부족하나 서예와 회화는 참으로 배울 만하다. 네가 서예를 배우고자 한다면, 모름지기 네가 알아야 할 바는 끊임없이 공력을 쌓아야 높은 경지에 도달할 수 있다는 것이다."[177]

예로부터 "천하제일의 행서"라 불렸던 왕희지의 〈난정서〉는 불후의 명작임에 틀림이 없다. 353년 음력 3월 3일에 산음山陰(지금의 절강성浙江省 소흥시紹興市 월성구越城區, 가교구柯橋區)의 물가에 있는 난정蘭亭에서 왕희지와 그의 아들 왕휘지王徽之(338~386) 등 문인 42인이 모여 재액을 소멸하는 모임인 수계脩禊를 갖고 시를 지었는데, 왕희지가 그 서문을 쓴 것이 〈난정서〉이다. 총 324자로 중복되는 글자들도 모두 다르게 썼으며 그중 '之지'가 20개로 제일 많다.

왕희지의 7대손이자 왕휘지의 6대손인 지영智永(510년경~608년경) 스님의 제자는 변재辯才이고, 변재의 제자가 바로 현소玄素(611~702 이후) 스님이다. 그가 702년에 들려준 〈난정서〉에 대한 자초지종은 이렇다. 왕희지는 생전에 〈난정서〉를 보물처럼 아꼈고 대대로 자손들이 잘 보관하기를 바랐다. 다섯째 아들 왕휘지에게 전해져 지영 스님까지 내려왔고, 지영 스님은 변재 스님에게 물려주었다. 변재 스님은 자신이 잠자는 방의 대들보에 비밀함을 만들어 소장하였는데, 지영 스님 생전보다 더 소중히 간수하였다.

177 張彦遠, 『歷代名畫記 · 卷五 · 晉』: "余兄子羲之, 幼而岐嶷, 必將隆余堂構. 今始年十六, 學藝之外, 書畫過目便能. 就余請書畫法, 余畫孔子十弟子圖以勵之. 嗟爾羲之, 可不勗哉. 畫乃吾自畫, 書乃吾自書. 吾餘事雖不足法, 而書畫固可法. 欲汝學書, 則知積學可以致遠."

당 태종은 정관貞觀(627~649) 연간에 틈나는 대로 서예 명품 감상을 즐겼고 왕희지의 글씨를 베껴 썼다. 상금을 내걸어 왕희지의 서예 작품을 두루 모았으나 오직 〈난정서〉만은 얻지 못하였다. 더욱이 자신이 소장한 왕희지 서예 작품들이 〈난정서〉보다 못하다고 여겼기에 자나깨나 〈난정서〉를 그리워하였다. 마침내 모략으로 변재 스님이 간직하던 〈난정서〉를 얻게 되자 풍승소馮承素(617~672) 등 모탑본摹搨本(이하 모본)[178] 복제 전문가 4인을 시켜서 각자 여러 개의 모본을 만들게 하였다. 그리고 이를 황태자와 왕자들, 가까운 신하들에게 하사하였다. 〈난정서〉 원작은 태종이 죽자 유언에 따라 그의 무덤에 부장되었다.[179]

명필이었던 현종玄宗(712~756) 역시 틈틈이 서예를 즐겼는데 〈난정서〉 글씨를 특별히 소중하게 여겼다. 714년경 〈난정서〉 모본은 진귀한 보물로 여겨졌고, 다시 보기 어려울 정도로 희소하여 한 개의 값이 수만數萬에 달했다.[180] 명나라 때 엄청난 재력을 가진 상인으로 전당포까지 열어서 서화를 끌어모았던 항원변項元汴(1525~1590)은 1577년에 '풍승소 모본 〈난정서〉(이하 신룡본神龍本)'에 쓴 발문跋文에서 구매 원가를 "550금伍百伍拾金"이라고 밝혔다.(도90)

178 수나라와 당나라 때에는 원작에 종이를 대고서 글씨의 테두리를 그리고 그 안을 먹으로 메꾸는 것을 '향탑響搨', 그려 옮기는 것을 '모摹'라고 하였다. 啓功, 「《蘭亭帖》考」, 『啓功叢稿 · 論文卷』, 中華書局, 1999, 38쪽 참고. 曹昭, 『格古要論 · 卷上』: "響搨僞墨迹, 用紙加碑帖上, 向明處, 以游絲筆圈却字畫, 塡以濃墨, 謂之'響搨'." 참고.

179 何延之, 『蘭亭記』: "右軍亦自珍愛寶重, 此書留付子孫傳掌, 至七代孫智永, 永卽右軍第五子徽之之後, …… 禪師年近百歲乃終, 其遺書並付弟子辯才. …… 辯才嘗於所寢方丈梁上, 鑿其暗檻, 以貯蘭亭, 保惜貴重, 甚於禪師在日. 至貞觀中, 太宗以聽政之暇, 銳志翫書, 臨寫右軍眞, 草書帖, 購募備盡, 唯未得蘭亭. …… 上謂侍臣曰: '右軍之書, 朕所便寶. 就中逸少之迹, 莫如蘭亭. 求見此書, 勞於寤寐. …… 若爲得一智略之士, 以設謀計取之.' …… 翼遂於案上取得蘭亭及御府二王書帖, …… 帝命供奉搨書人趙模, 韓道政, 馮承素, 諸葛貞等四人, 各搨數本, 以賜皇太子諸王近臣. …… 太宗曰: '吾所欲得, 蘭亭, 可與我將去.' 及弓劍不遺, 同軌畢至, 隨仙駕入玄宮矣."

180 何延之, 『蘭亭記』: "今趙模等所搨, 在者, 一本尙直錢數萬也. 人間本亦稀少, 代之珍寶, 難可再見. …… 於時歲在甲寅季春之月上巳之日, 感前代之修禊, 而撰此記. 主上每暇隙, 留神術藝, 迹逾華聖, 偏重蘭亭."

도90 | 항원변이 1577년에 '왕희지가 353년에 쓴 〈난정서〉의 풍승소 모본(이하 신룡본)'에 쓴 제발.

永和九年歲在癸丑暮春之初會
于會稽山陰之蘭亭脩禊事
也羣賢畢至少長咸集此地
有崇山峻領茂林脩竹又有清流激
湍暎帶左右引以為流觴曲水
列坐其次雖無絲竹管弦之
盛一觴一詠亦足以暢敘幽情
是日也天朗氣清惠風和暢仰
觀宇宙之大俯察品類之盛
所以遊目騁懷足以極視聽之
娛信可樂也夫人之相與俯仰
一世或取諸懷抱悟言一室之內
或因寄所託放浪形骸之外雖
趣舍萬殊靜躁不同當其欣
於所遇暫得於己快然自足不
知老之將至及其所之既倦情
隨事遷感慨係之矣向之所欣
俛仰之間以為陳迹猶不
能不以之興懷況脩短隨化終
期於盡古人云死生亦大矣
不痛哉每攬昔人興感之由
若合一契未嘗不臨文嗟悼不
能喻之於懷固知一死生為虛
誕齊彭殤為妄作後之視今
亦由今之視昔悲夫故列
敘時人錄其所述雖世殊事
異所以興懷其致一也後之攬
者亦將有感於斯文

도91 | 북경 고궁박물원이 소장한 신룡본. 신룡본 앞뒤에 찍혀 있는 인장 '神龍'.

도92 | 신룡본의 每.

신룡본이라 불리게 된 것은 '풍승소 모본 〈난정서〉'의 앞뒤 가장자리에 '신룡神龍'이란 인장 반쪽이 찍혀서이다.(도91) 원나라元 이전에는 '신룡본'이란 명칭이 없었다.[181] 풍승소는 신룡본에서 왕희지가 '一일'자를 '每매'자로 고쳐 쓴 것조차 먹 색깔을 달리하여 사실적으로 재현하였다.(도92)[182] 이렇듯 당나라 때 만든 모본은 원작에 버금갈 정도로 매우 정교했다.[183]

곽말약郭沫若(1892~1978)은 중국문학예술계연합회中國文學藝術界聯合會 주석主席으로 신중국 문화계에 큰 영향력을 발휘했다. 그는 1965년 제6기 『문물文物』 잡지에 발표한 「왕흥지王興之 부부, 사곤謝鯤 묘지墓誌의 출토로 난정서의 진위를 논의하다」라는 글에서 신룡본은 모본이 아닌 원작이며, 지영 스님이 쓴 초고라고 주장하였다.

181 徐邦達, 『古書畵僞訛考辨·上卷: 文字部分』, 江蘇古籍出版社, 1984, 58쪽.

182 啓功, 「《蘭亭帖》考」, 『啓功叢稿·論文卷』, 中華書局, 1999, 53-54쪽 참고.

183 啓功, 「《唐摹萬歲通天帖》考」, 『啓功叢稿·論文卷』, 中華書局, 1999, 57쪽 참고.

곽말약은 〈난정서〉의 글씨가 1958년부터 1965년 사이에 남경南京 교외와 그 부근에서 출토된 〈사곤묘지謝鯤墓誌〉(323년)(도93), 〈왕흥지묘지王興之墓誌〉(341년)(도94), 〈안겸부유씨묘지顔謙婦劉氏墓誌〉(345년)(도95), 〈왕흥지부송화지묘지王興之婦宋和之墓誌〉(348년)(도96), 〈유극묘지劉尅墓誌〉(358년)(도97), 〈왕단호묘지王丹虎墓誌〉(359년)(도98)와 다르다고 한다. 이 묘지들은 왕희지가 살았던 때의 글씨다. 하지만 〈난정서〉와 달리 글자체가 예서隸書 단계로, 북조北朝(386~581)의 비석에 새겨진 글씨와 일치한다. 따라서 신룡본은 왕희지의 글씨가 아니라는 말이다.[184]

참고로, 서진西晉(265~316) 원강元康 6년(296년)에 써진 『제불요집경諸佛要集經』(도99)은 종요의 영향을 직간접적으로 받은 글씨로, 왕희지의 작은아버지 왕이의 글씨 이전에 유행했던 여러 글씨 중 하나이다. 〈제불요집경〉 글씨의 획들이 예서의 습관을 말끔히 씻어 내진 못하였으나, 짜임새는 지금의 해서에 가까워졌다. 이는 전번필법을 쓰는 서예가의 손에서 나온 정서正書로, 오히려 앞서 언급한 동진 묘지의 글씨들과 달리 세련됐다.

왕희지가 추구한 자신만의 독창적인 길은 초서와 해서를 결합한 '행서'이다. 왕희지의 행서는 옛것 중에서 쓸모없는 것은 버리고 좋은 것은 찾아내 새로운 방향으로 발전시킨 것이다.[185] 당시 왕희지의 새로운 시도는 혁명적이었다. 행서로 쓴 〈난정서〉가 바로 그 좋은 예이다. 그는 반듯하게 쓴 해서와 흘려 쓴 초서에서 예서의 흔적을 없앴다. 나아가 예로부터 비밀리에 전해온 전번필법을 계승 발전시켜 새롭게 해서, 행서, 초서로 창작하였다. 이 글씨들이 지금까지도 면면히 이어지며, 후세는 여전히 여기서 벗어나지 못하고 있다.

《모왕희지일문서한摹王羲之一門書翰》 또한 당나라 때 모본으로, 구진법鉤塡法(파라핀지蠟紙에 글씨의 테두리를 그린 다음 먹으로 메꾸는 방법)으로 만들어졌다. 만세통천萬歲通天 2년(697년)에 측천후則天后(684~705)의 명을 받들어, 홍문관弘文館에서 왕방경王方慶(?~702)이 바친 왕희지 집안의 글씨 진작을 남본藍本으로 하여 만든 것이다.[186] 수록된 글씨들을 보면, 이미 한나라漢와 위나라魏의 영향을 다 씻어내고 아주 새로운 모습으로 중국 서예의 신기원을 맞이하였다.[187]

184 郭沫若, 「由王謝墓誌的出土論到蘭亭序的眞僞」, 『蘭亭論辨・上編』, 文物出版社, 1977, 5-32쪽.
185 商承祚, 「論東晉的書法風格并及《蘭亭序》」, 『蘭亭論辨・下編』, 文物出版社, 1977, 19쪽.
186 遼寧省博物館編, 『遼寧省博物館藏・書畵著錄・書法卷』, 遼寧美術出版社, 1998, 17-25쪽 참고.
187 楊仁愷, 『沐雨樓文集・下冊』, 遼寧人民出版社, 1995, 719쪽.

도94 | 341년, 돌에 글씨를 새긴
〈왕흥지묘지〉 탁본.

도93 | 323년, 화강암에 글씨를 새긴
〈사곤묘지〉 탁본.

도95 | 345년, 벽돌에 글씨를 새긴
〈안겸부유씨묘지〉 탁본.

도96 | 348년, 〈왕흥지묘지〉 뒷면에 글씨를 새긴
〈왕흥지부송화지묘지〉 탁본.

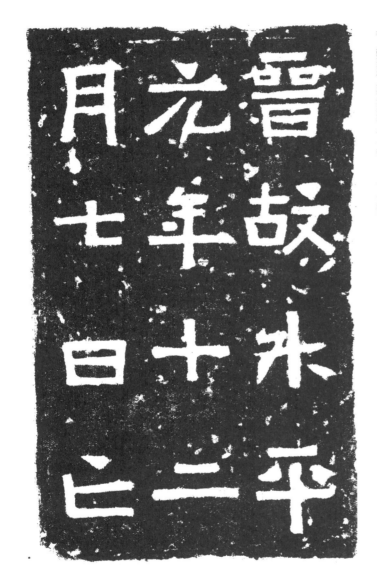

晉故木平月七元年日七年十日七七二平

東海郡郯縣都鄉容丘里劉剋年廿九字完成

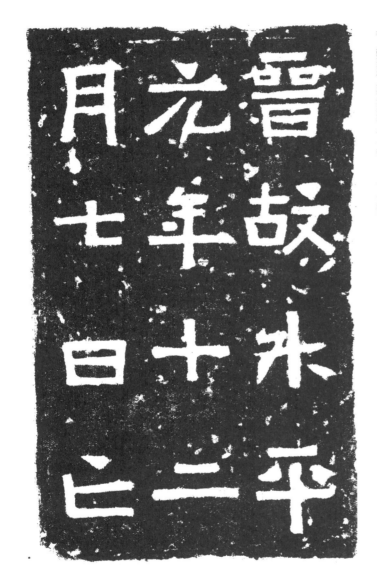

도97 | 358년, 벽돌에 글씨를 새긴 〈유극묘지〉 앞뒷면 탁본.

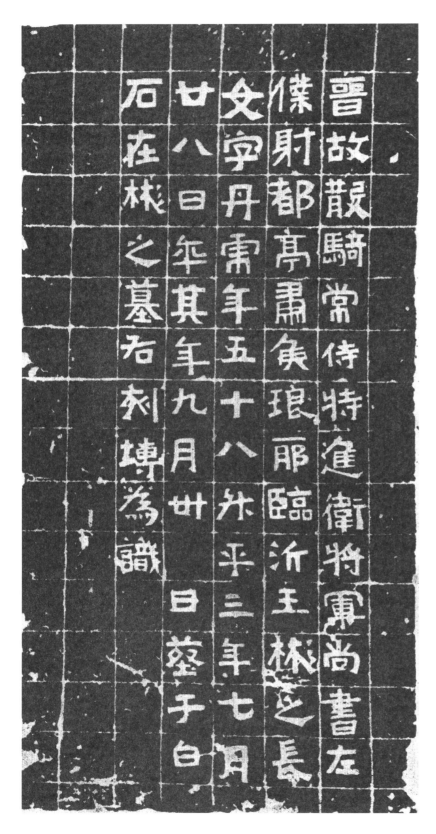

石在林之墓右刺塼為識　廿八日其年九月廿日葬于白　父字丹需年五十八廾平三年七月　傑射都高肅兒琅耶臨沂主林之長　曾故散騎常侍特進衛將軍尚書左

도98 | 359년, 벽돌에 글씨를 새긴 〈왕단호묘지〉 탁본.

도99 │ 일본의 대곡탐험대大谷探險隊 길천소일랑吉川小一郎이 1912년에 투루판 부근
선선현鄯善縣 토욕구吐峪溝에서 발견한 서진 296년에 쓴 『제불요집경』부분.

왕방경은 왕도의 11세손이자 왕포王褒(513~576)의 증손자이다. 《모왕희지일문서한》에 수록된 왕도의 여섯째 아들이자 왕희지의 재종 동생인 왕회王薈의 〈절종첩癤腫帖〉은 23자 가운데 8자가 변별하기 어려울 정도로 심하게 훼손되었다. 그래도 '모래를 송곳으로 긋듯이 쓴 필법'과 '갈라진 벽 틈으로 흐른 빗물처럼 쓴 필법'이 분명하게 보인다. 그가 왕희지의 신식 서예를 배워서 자신만의 날카로우면서도 세련된 스타일로 발전시켰음을 알 수 있다.

왕회의 〈절종첩〉에서 '腫종'(도100)과 왕희지의 〈상난첩喪亂帖〉에서 '肝간'(도101)의 月의 ㄱ획은 같은 전번필법으로 쓴 것이다. 여기서 ㄱ획은 붓을 옆으로 굴리면서 위로 뒤집고 역방향으로 회전하여 뒤집은 다음 아래로 꺾으면서 오른쪽 밑으로 말아서 뒤집었다. 붓 면이 정면→반대면, 역방향으로 회전하여 아래로 꺾으면서 정면→반대면으로 바뀌었다.

투루판 아스타나 고분군에서 출토된, 당 인덕麟德 1년(664년)에 쓰인 〈강파밀제康波蜜提묘지〉의 '月월'(도102)에서도 이와 같은 전번필법의 영향이 확인된다. 묘주인 강파밀제는 소그디아나에 거주했던 구성호九姓胡 가운데 하나인 강康씨로, 강거도독부康居都督府(지금의 우즈베키스탄 사마르칸드 부근) 출신의 소그드인[188]으로 짐작된다.

왕회의 셋째 형은 당시 서예계를 풍미했던 왕흡王洽(323~358)이다. 왕흡은 재종 형인 왕희지로부터 "동생 글씨가 결단코 나보다 못하지 않다"라는 평가를 받았으며, 왕희지를 따라 기존 서예를 혁신하고 지금의 초서를 크게 유행시켰다.[189] 왕흡의 막내 동생인 왕회가 왕흡과 왕희지가 세상을 떠난 뒤 그들의 신식 서예를 추종했음은 자명한 일이다.

188 蔡鴻生, 『唐代九姓胡與突厥文化』, 中華書局, 2001, 1-7쪽 참고.
189 羊欣, 『采古來能書人名』: "王洽. …… 從兄羲之云: '弟書遂不減吾.'"; 王僧虔, 『論書』: "亡曾祖領軍洽與右軍書云: '俱變古形, 不爾至今猶法鍾, 張.' 右軍云: '弟書遂不減吾.'"; 張懷瓘, 『書斷 · 上』: "歐陽詢與楊駙馬書章草千文, 批後云: '張芝草聖, 皇象八絕, 並是草草, 西晉悉然. 迨乎東晉, 王逸少與從弟洽變章草爲今草, 韻媚宛轉, 大行於世, 章草幾將絕矣.'"

도100 │ 《모왕희지일문서한》에 실린 왕회가 쓴 〈절종첩〉의 모본, 腫, 붓 면 도형 표시.

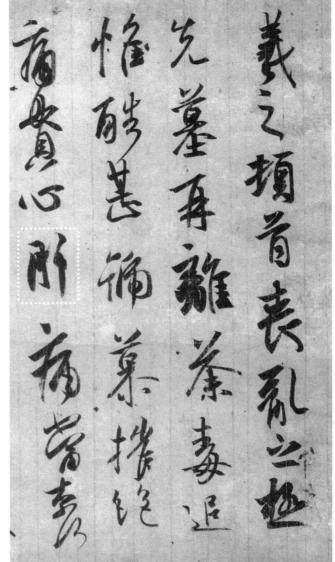

도101 | 왕희지가 쓴 〈상난첩〉의 모본. 肝.

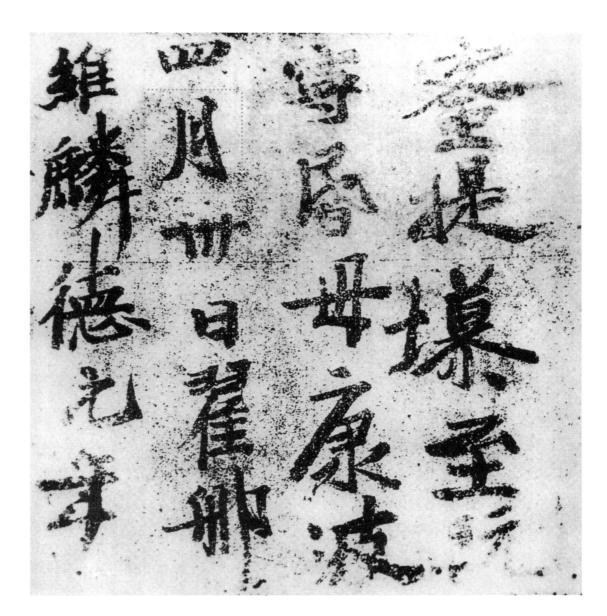

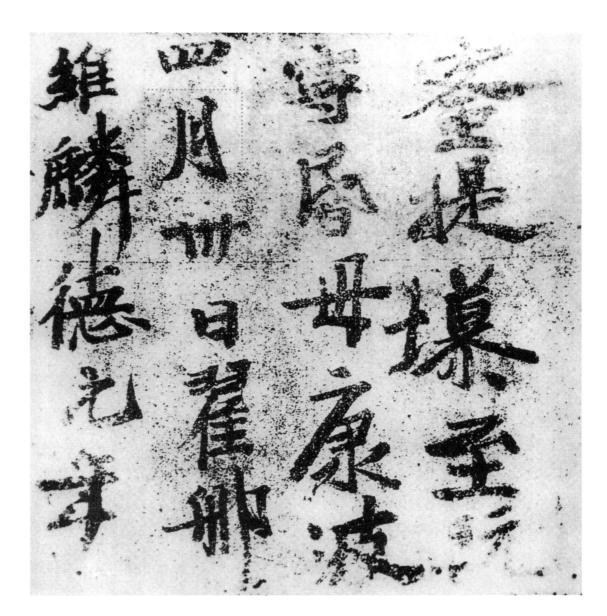

도102 │ 투루판에서 출토된 당 인덕 1년(664년)에 써진 〈강파밀제묘지〉. 月.

왕흡의 7세손 왕포는 종요를 배운 고모부 소자운蕭子雲(487~549)[190](도103)에게서 비법을 배워 남조南朝 양나라梁(502~557)와 북주北周(557~581)에서 명성을 떨쳤다.[191] 당시 〈난정서〉를 소장하고 있던 왕희지의 7세손 지영 스님은 영흔사永欣寺 누각에 올라 30년간 전심전력으로 '왕희지 글씨의 모본을 집자한 천자문集王書千字文'을 베꼈다. 더욱이 그중에서도 완성도가 높은 〈진초천자문眞草千字文〉 800여 임본臨本(원작을 보면서 베낀 부본副本)을 절강浙江 동도東道 지역에 있는 여러 절에 하나씩 시주하여 왕희지 글씨의 보급에 힘 쏟았다.[192]

지영 스님이 남본으로 삼았던 〈집왕서천자문集王書千字文〉은 양나라 무제武帝(502~549) 소연蕭衍(464~549)(도104)이 만든 것으로 추정된다. 양무제는 지영 스님이 기거하는 절에 영흔사라는 이름도 하사했다. 지영 스님의 '영永'자와 그의 친형인 혜흔惠欣 스님의 '흔欣'자를 딴 것이다.[193] 대동大同(535~546) 연간에 양무제는 은철석殷鐵石에게 각기 다른 왕희지 글씨 1,000자의 모본을 만들게 하고, 주흥사周興嗣로 하여금 이를 바탕으로 『천자문』을 짓게 한 다음, 왕희지 글씨 모본을 글에 맞춰 순서대로 배열했다. 이것이 바로 〈집왕서천자문〉이다.[194]

190 蕭子雲, 『梁蕭子雲啓』: "十餘年來, 始見勅旨論書一卷, 商略筆勢, 洞達字體. 又以逸少不及元常, 猶子敬不及逸少. 因此硏思, 方悟隸式. 始變子敬, 全法元常."; 張懷瓘, 『書斷·中』: "其眞、草少師子敬, 晚學元常. 及其暮年, 筋骨亦備, 名蓋當世, 擧朝效之."

191 『周書·王襃傳』: "梁國子祭酒蕭子雲, 襃之姑夫也, 特善草、隸, 襃少以姻戚, 去來其家, 遂相模範, 俄而名亞子雲, 並見重於世."; 竇蒙注定, 『述書賦·上』: "當平梁之後, 王襃入國, 擧朝貴胄, 皆師於襃"; 竇蒙注定, 『述書賦·下』: "古祖師王襃得妙, 故有梁朝風格焉."; 張懷瓘, 『書斷·中』: "工草、隸, 師蕭子雲, 而名亞子雲."

192 何延之, 『蘭亭記』: "禪師克嗣良裘, 精勤此藝, 常居永欣寺閣上臨書, …… 凡三十年, 於閣上臨得眞、草千文好者八百餘本, 浙東諸寺各施一本."

193 何延之, 『蘭亭記』: "與兄孝賓俱捨家入道, 俗號永禪師. …… 孝賓改名惠欣, …… 梁武帝以欣、永二人, 皆能崇於釋敎, 故號所住之寺爲永欣焉."

194 武平一, 『徐氏法書記』: "梁大同中, 武帝勅周興嗣撰千字文, 使殷鐵石模次羲之之迹, 以賜八王."

舜問乎丞曰道可得而有乎曰汝身非汝有汝何

得有夫道舜曰吾身非吾有孰有之㦲曰是天

地之委形也生非汝有是天地之委和也性命非汝

有是天地之委順也孫子非汝有是天地之委蛻

也故行不知所往處不知所持食不知所以天地強陽

氣也又胡可得而有耶

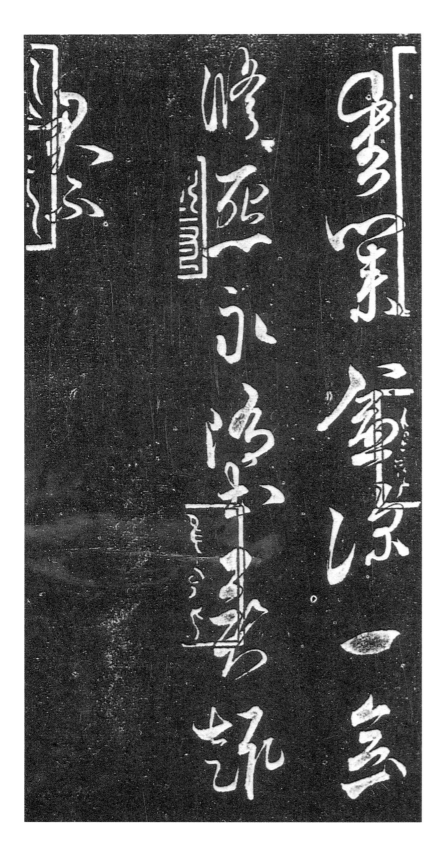

도104 | 양무제가 쓴 〈이취첩異趣帖〉 탁본.

도105 | 성당 때 그려진 돈황 막고굴 제103굴 동쪽벽의 〈유마힐상〉 부분.

참고로, 옛 명품 글씨의 임본을 짜 맞춘 병풍이 수나라隋(581~618) 이전에 이미 크게 유행하였다. 590년에 세운 정수사定水寺 대웅전 동쪽 벽에는 손상자孫尙子가 그린 〈유마힐상維摩詰像〉이 있는데, 유마힐 뒤에는 옛 명품 글씨의 임본으로 꾸민 멋진 병풍이 있었다.[195] 여기서 병풍 한 폭은 대략 가로로 2~3개, 세로로 8개의 임본으로 짜 맞춰졌던 것으로 짐작된다. 이는 성당盛唐 시기에 그려진 돈황燉煌 막고굴莫高屈 제103굴 동쪽 벽의 〈유마힐상〉(도105)에서도 확인할 수 있다.

〈집왕서천자문〉 제작 프로젝트는 양무제가 왕자들에게 서예를 가르칠 목적으로 시작되었다.[196] 따라서 왕희지 글씨 중에서도 학습 교재로서 가치가 있다고 생각되는 글씨만으로 모본을 만들었을 것이다. 그렇다면, 양무제는 어떤 글씨를 선호했는가? 양무제는 왕희지가 제멋대로 쓴 글씨보다는, 종요를 배워서 교묘한 기세와 빈틈없는 짜임새를 가진 글씨를 높이 평가하였다. 그는 왕헌지王獻之(344~386)가 왕희지보다 못하고, 왕희지가 종요보다 못하다고 여겼다.[197] 따라서 은철석은 〈집왕서천자문〉을 만듦에 있어 종요처럼 "가로획은 평평하고, 세로획은 곧으며, 획들 사이에 간격은 균일하고, 짜임새는 빽빽한"[198] 왕희지의 글씨를 선택했을 것이다. 현재 일본의 국보로 지정된 지영 스님의 〈진초천자문〉(도106)의 진서眞書는 이를 잘 대변한다.

756년 일본 성무천황聖武天皇(724~749)이 죽자, 광명황후光明皇后는 동대사東大寺에 왕희지의 〈상난첩〉 등과 함께 지영 스님의 〈진초천자문〉을 공물로 헌납했는데, 이는 당나라 때 만들어진 모본이다. 늦어도 756년 이전에 만들어진 것으로, 당시에는 일본에 왕희지의 글씨로 전해졌기에 『동대사헌물장東大寺獻物帳』의 「탑왕희지서법20권搨王羲之書法廿卷」에 수록되어 있다.

195 張彦遠, 『歷代名畫記』: "定水寺, 王羲之題額, 從荊州將來. …… 殿內東壁, 孫尙子畫維摩詰, 其後屛風, 臨古迹帖, 亦妙."

196 李綽, 『尙書故實』: "千字文, 梁周興嗣編次, 而有王右軍書字, 人皆不曉. 其始乃梁武帝敎諸王書."

197 蕭衍, 『觀鍾繇書法十二意』: "逸少至學鍾書, 勢巧形密. 及其獨運, 意疏字緩. …… 又子敬之不迨逸少, 猶逸少之不迨元常. 學子敬者如畫虎也, 學元常者如畫龍也."

198 蕭衍, 『觀鍾繇書法十二意』: "平: 爲橫也. 直: 爲縱也. 均: 爲開也. 密: 爲際也."

신룡본(도91), 〈진초천자문〉(도106), 당 태종 정관 15년(641년)에 장선진蔣善進이 임본으로 만든 〈지영진초천자문智永眞草千字文〉(도107)을 비교해서 살펴보자. 〈진초천자문〉의 '永영'(도108)은 신룡본의 '永'(도109)에 비해 가문과 시대의 법식에 구속된 탓에 생기가 떨어진다.[199] 오히려 필법에 있어 장선진 임본의 '永'(도110)이 신룡본에 더 가깝다. 이는 장선진이 현전하는 〈진초천자문〉(도106)보다 일찍 써진 '지영의 진초천자문'을 남본으로 삼아 임본을 만들었기 때문이다. 〈진초천자문〉(도106)에는 장선진의 임본보다 지영 스님 자신의 필체가 더 배어 있다. 나아가 〈진초천자문〉의 '周주'(도111), '四사'(도112) 등의 ㄱ획은 북조北朝 위비魏碑 해서체로 써졌다. 당연히 왕희지가 쓴 게 아니다.

신룡본이 왕희지가 쓴 〈난정서〉의 모본이 아니라면 〈이모첩〉(도36), 〈초월첩初月帖〉(도113), 〈한절첩寒切帖〉(도114), 〈이사첩二謝帖〉(도115), 〈득시첩得示帖〉(도116), 〈상난첩〉(도101) 등도 모두 왕희지 글씨의 모본이 아니다. 나아가 《모왕희지일문서한》에 수록된 왕회의 〈절종첩〉(도100), 왕휘지王徽之(338~386)의 〈신월첩新月帖〉(도117), 왕헌지의 〈입구일첩廿九日帖〉(도9) 등의 남본 역시 모두 그들의 글씨가 아니라는 말이다.

199 李嗣眞, 『書後品』: "智永精熟過人, 惜無奇態矣."; 竇臮, 『述書賦·上』: "智永, …… 天機淺而恐泥, 志業高而克成."

朗曜旋璣懸斡晦魄環照

指薪脩祜永綏吉劭矩步

矜莊

引領俯仰廊廟束帶矜莊

俳徊瞻眺孤陋寡聞愚蒙

等誚謂語助者焉哉乎也

도106 | 지영이 쓴 〈진초천자문〉의 모본 부분.

朗曜旋璣懸斡晦魄環照

指薪修祜永綏吉劭矩步

引領俯仰廊廟束帶矜莊

弘竹俯仰廊廟束帶於莊

徘徊瞻眺孤陋寡聞愚蒙

等誚謂語助者焉哉乎也

俳佃瞻眺孤陋寡聞愚蒙

佃倆眺孤陋宣沙烏蒙

少沙清... 吉哉乎也

上元二年十二月十三日記

上元三年十二月十五日范月光此本

貞觀十五年七月臨出此本蔣善進記

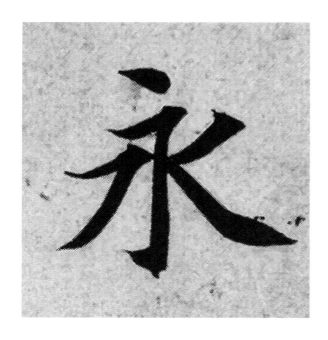

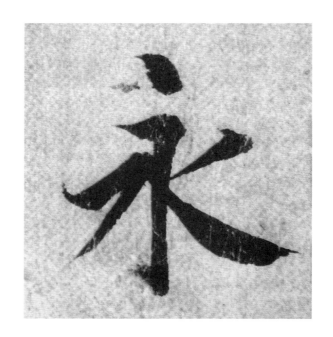

도108 │ 지영이 쓴 〈진초천자문〉의 모본의 永.

도109 │ 신룡본의 永.

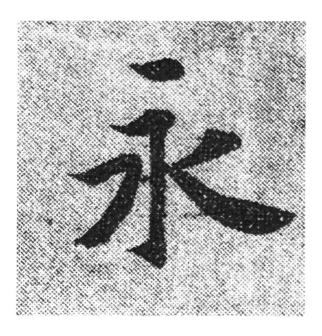

도110 │ 장선진이 임한 〈지영진초천자문〉의 永.

도111 | 지영이 쓴 〈진초천자문〉 모본의 周.

도112 | 지영이 쓴 〈진초천자문〉 모본의 四.

도114 | 왕희지가 쓴 〈한절첩〉 모본.

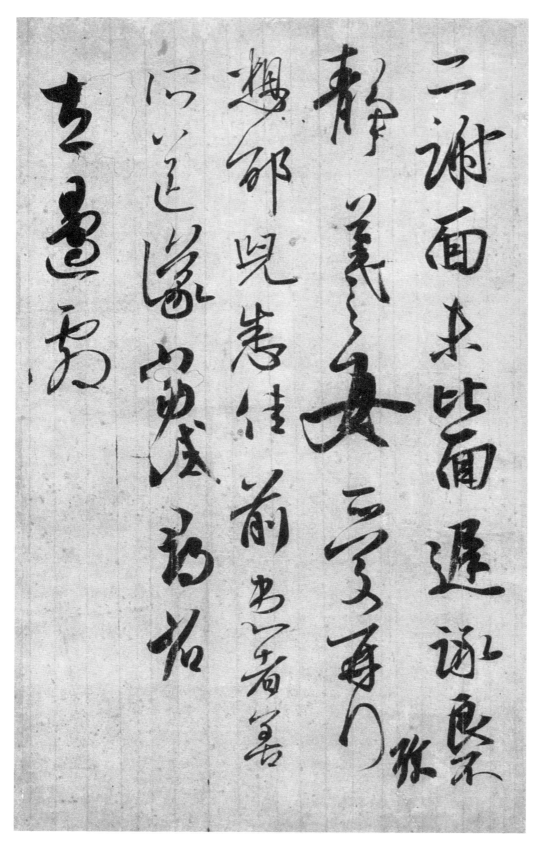

도115 | 왕희지가 쓴 〈이사첩〉 모본.

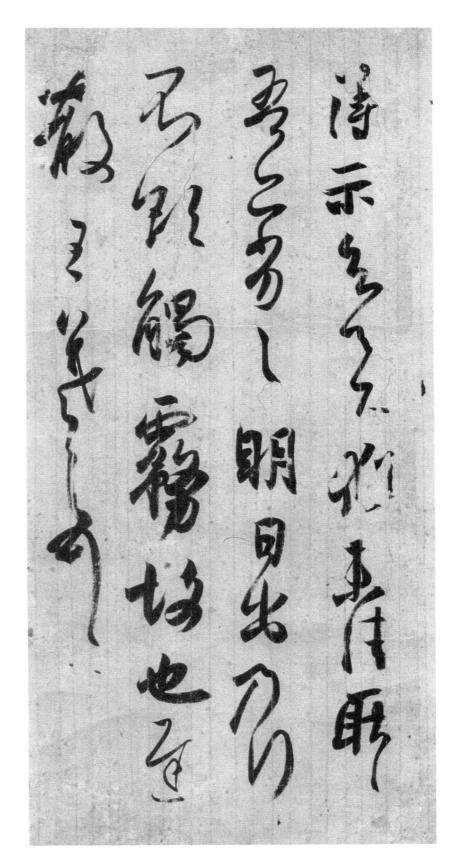

도116 | 왕희지가 쓴 〈득시첩〉 모본.

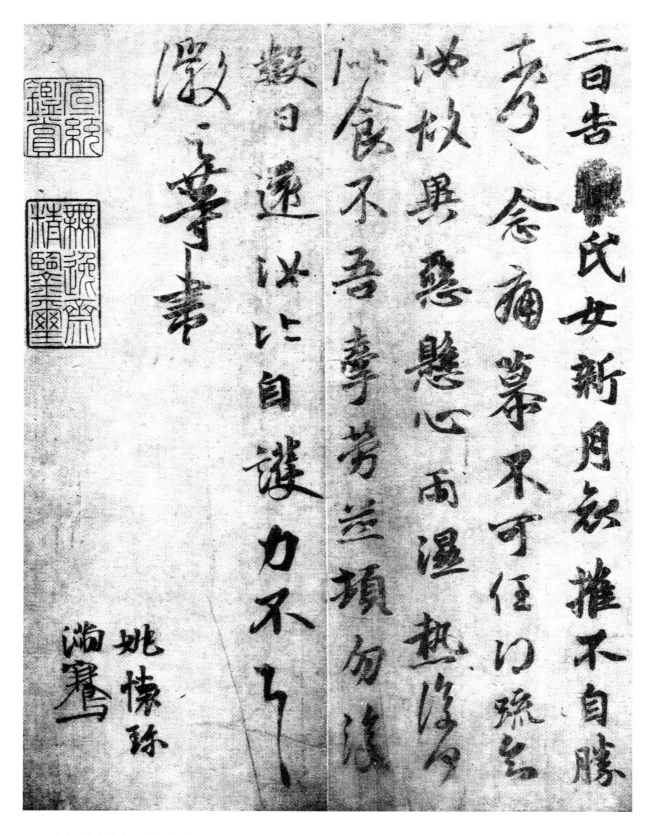

도117 | 《모왕희지일문서한》에 실린 왕휘지가 쓴 〈신월첩新月帖〉 모본.

① 一획

신룡본의 '一'(도118)과 '一'(도119)은 붓을 옆으로 굴리면서 위로 뒤집었다. 붓 면이 정면→반대면으로 바뀐 것이다. 지영 스님의 〈진초천자문〉에서 '王왕'(도120)과 '才재'(도121)의 一획도 이와 같은 전번필법으로 써졌다. 예로부터 이름 있는 서예가라면 의식적이든 무의식적이든 이렇게 썼다. 정학교丁鶴喬(1832~1914)의 '一'(도122)과 청나라淸 하소기何紹基(1799~1873)를 배운 지창한池昌翰(1851~1921)의 '酒주'(도123)에서 '一'획 또한 마찬가지다.

도118 | 신룡본의 一, 붓 면 도형 표시.

도119 | 신룡본의 一, 붓 면 도형 표시.

도120 | 지영이 쓴 〈진초천자문〉 모본의 王. 붓 면 도형 표시.

도121 | 지영이 쓴 〈진초천자문〉 모본의 才. 붓 면 도형 표시.

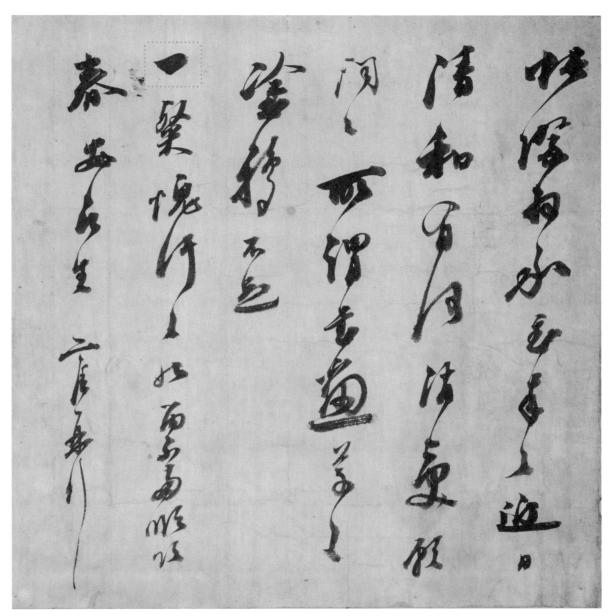

도122 | 정학교가 쓴 편지, 一.

多少樓臺暎水邊人家無數坐

晴嵐笙歌詩酒無處月半是米

欄半是船

西村池塘蒲益詩

도123 │ 지창한의 〈칠언절구七言絕句〉. 酒.

신룡본의 '左좌'(도124)에서 工의 마지막 —획은 붓을 옆으로 굴리면서 연속해서 위로 두 번 뒤집어서, 붓 면이 정면→반대면→정면으로 바뀌었다. 왕희지는 이 획이 부족하다고 느꼈는지 획의 끝이 위로 튀어나오도록 위에서 아래로 점을 찍었다. 이를 제외하고 보면, 붓 면의 움직임이 더 분명하다.

신룡본의 '一'(도125)과 '不불'(도126)의 —획은 붓을 옆으로 굴리면서 위로 뒤집은 다음, 역방향으로 회전하여 밑으로 말아서 뒤집었다. 붓 면이 정면→반대면, 역방향으로 회전하여 반대면→정면으로 바뀐 것이다. 지영 스님의 〈진초천자문〉에서 '五오'(도127)의 마지막 — 획과 '重중'(도128)의 첫 번째 — 획은 이와 같은 전번필법으로 써졌다. 강세황의 '卄입'(도129)의 —획과 신위申緯(1769~1845)의 '五'(도130)의 마지막 — 획, 조희룡趙熙龍(1789~1866)의 '所소'(도131)와 정학교의 '所'(도132)의 첫 번째 — 획, 민영환閔泳煥(1861~1905)의 '一'(도133) 또한 생김새는 다르나 같은 전번필법으로 써졌다.

도124 | 신룡본의 左, 붓 면 도형 표시.

도125 │ 신룡본의 ─. 붓 면 도형 표시.

도126 │ 신룡본의 不. 붓 면 도형 표시.

도127 | 지영이 쓴 〈진초천자문〉 모본의 五, 붓 면 도형 표시.

도128 | 지영이 쓴 〈진초천자문〉 모본의 重, 붓 면 도형 표시.

東坨靜凡執事

癸卯臘月廿三申刻

馳札之隆沉次

参勘何如窂室

兄耑陞舊第在恨至為

窮之意知佳引名擅功固之

那茅至手雪封村尋忘石

東叔之如此答子罵隊

□参一當

北往那此等君臼不面傷

去心世弓半…腴如是尒

去卷固以安度□

信此此狀不以為答吾此至

早岩第村此石寗恃藿金

照愛崔妳牡出

도129 | 강세황이 음력 1783년 12월 23일(1784년 1월 15일)에 쓴 편지, 卄.

當日蒙恩預名表
愧無五色筆題花
淡墨秋山畫遠天
薯霞遠照紫添

烟坡人好在重攜手
不到平山後五年
七年烏帽抗黄廬
畫錦嶍來世兮新

도130 | 신위가 쓴 〈임미불산호첩 · 담묵추산칠절 · 송진각민시잔책臨米芾珊瑚帖 · 淡墨秋山七絕 · 送陳覺民詩殘册〉, 五.

謹拜復
墨華案 硯右

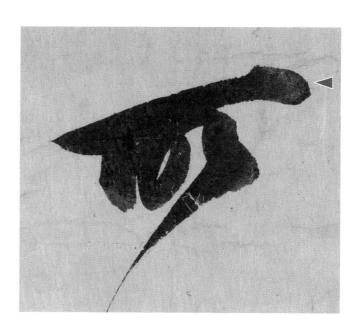

此來
灑覺而釋之而保恩論諸
未善至恩瓶乙至打
完若益涅車疏寺
仲頌

今安

弟閔泳煥

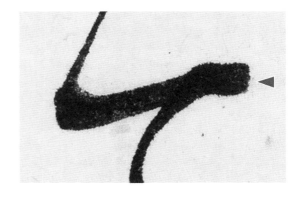

도133 | 민영환이 쓴 편지, ─.

신룡본의 '事사'(도134)와 '不'(도135)의 ― 획은 붓을 옆으로 굴리면서 위로 뒤집고 역방향으로 회전하며 옆으로 360도 굴렀다. 붓 면이 정면→반대면 역방향으로 회전하며 반대면→정면→반대면으로 바뀐 것이다. 강세황의 '茫망'(도136)의 ― 획과 신위의 '五'(도137)의 마지막 ― 획 또한 이와 같은 전번필법으로 써졌다.

도134 | 신룡본의 事. 붓 면 도형 표시.

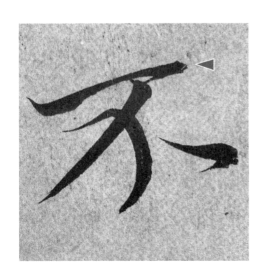

도135 | 신룡본의 不. 붓 면 도형 표시.

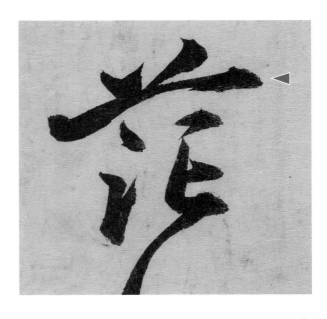

己亥九月初二日 世晃

伏惟新霜

台體雍穆復要勝瞻係

實多第昨到久睽作事

摯手生莊吾頭緒汨撓

午人優老考是自耽霜

自嘆新霜柿藍隊素

稱至荃崔長豈之必而

運範匀浮少兩邑此番

殊匀愧新擔基根學不

倘伏惟

右奈謹候狀

도136 | 강세황이 음력 1779년 9월 2일(1779년 10월 11일)에 쓴 편지, 茈.

도137 | 신위가 쓴 편지, 五.

신룡본의 '脩수'(도138)의 一획은 밑으로 말아서 뒤집은 다음, 순간 멈췄다가 다시 밑으로 말아서 뒤집었다. 붓 면이 정면→반대면 역방향으로 회전하며 반대면→정면으로 바뀐 것이다. 이삼만의 '妄망'(도139)의 女에서 一획과 '高고'(도140)의 ㅗ에서 一획은 그가 완성한 "마제잠두馬蹄蠶頭(말발굽과 누에머리)" 형태의 한일자로서, 이와 같은 전번필법으로 써졌다. 참고로, 이삼만의 마제잠두는 북조 위체 해서와 당나라 해서 등을 근거로 창안된 것이다.

도138 | 신룡본의 脩. 붓 면 도형 표시.

司馬溫公解禪偈
文中子以佛為西方聖人信如文中子之言
則佛之心可知矣今之言禪者好為恆
語以相達大之以相慘使學者張皇然

盖入於迷妄校余廣文中子之言而
辭之作解禪偈六首君其果並則
雖中圍行氣俤正而多君見不照則
冰余之所今也

您您如烈火利於此話鋒終朝長感
是名阿臭徹
頖回安偃巷孟軻春法並富貴如
浮雲是名極樂圍

孝悌通神明忠信行雲貊橫善
來百祥是名作因果
言為百代師行盡天下法久不可
掩是名不壞身

仁人之安宅義人之正路行之誠且
久是名光明藏
道德修一力切德被萬物為賢為
大聖是名佛菩薩

白傳郎六讚偈
十方世累天上天下我今盡知無如
佛香堂巍巍唇天師故我神是讚
嘆恆依

右讚佛人

도139 │ 이삼만이 쓴 〈게송잔권偈頌殘卷〉, 妄.

도140 | 이삼만이 쓴 〈유수체시권流水體詩卷〉, 高.

이 밖에도 손과정孫過庭의 글씨를 근거로, 왕희지의 또 다른 전번필법으로 쓴 一획을 미루어 짐작할 수 있다. 손과정의 글씨가 왕희지, 왕헌지 부자와 구별하기 어려울 정도였기 때문이다.[200] 특히 미불은 손과정의 초서 〈서보書譜〉가 왕희지의 필법을 확실히 갖추었다고 평하였다.[201] 687년에 손과정이 초서로 쓴 〈서보〉의 '可가'(도141)와 '末말'(도142)의 맨 위의 一획은 一(도118), 一(도119)처럼, 붓 면이 정면→반대면으로 바뀌었다. 그러나 다른 점은 붓을 옆으로 굴리면서 위가 아닌, 밑으로 말아서 뒤집었다는 것이다. 조희룡의 '一'(도143) 또한 이와 같은 전번필법으로 쓴 것이다.

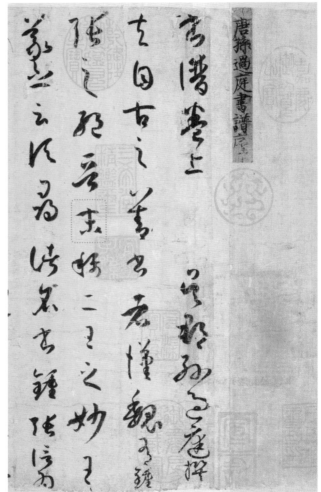

200 『宣和書譜・卷十八・草書六 孫過庭』: "得名翰墨間, 作草書咄咄逼羲獻. …… 善臨模, 往往眞贗不能辨. 文皇嘗謂過庭小字書亂二王, 蓋其似眞可知也."
201 米芾, 『書史』: "孫過庭草書書譜, 甚有右軍法".

도141 | 대북 고궁박물원이 소장한 687년에 손과정이 쓴 〈서보〉의 可. 붓 면 도형 표시.

도142 | 손과정이 쓴 〈서보〉의 末.

도143 | 조희룡이 쓴 편지(도131)의 ―.

② | 획

| 획은 어떻게 써졌을까? 신룡본의 '由유'(도144)와 '悟오'(도145)의 | 획은 붓을 아래로 굴리면서 왼쪽 위로 뒤집어서, 붓 면이 정면→반대면으로 바뀌었다.

도144 │ 신룡본의 由. 붓 면 도형 표시.

도145 │ 신룡본의 悟. 붓 면 도형 표시.

신룡본의 '外외'(도146)와 '不'(도147)의 ┃획 또한 由(도144), 悟(도145)와 같이 붓 면이 정면
→반대면으로 바뀌었으나, 아래로 굴리면서 왼쪽 위가 아닌 오른쪽 밑으로 뒤집었다.

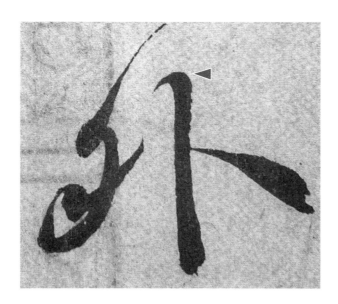

도146 | 신룡본의 外. 붓 면 도형 표시.

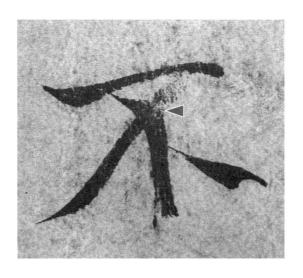

도147 | 신룡본의 不. 붓 면 도형 표시.

신룡본의 '畢필'(도148)의 가운데 ㅣ획과 '觀관'(도149)의 見에서 ㅣ획은 붓을 아래로 굴리면서 연속해서 왼쪽 위로 두 번 뒤집어서, 붓 면이 정면→반대면→정면으로 바뀌었다. 흥선대원군興宣大院君 이하응李昰應(1820~1898)의 '冲충'(도150)의 中에서 가운데 ㅣ획 또한 이와 같은 전번필법으로 써졌다.

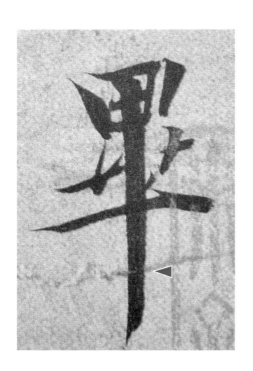

도148 | 신룡본의 畢, 붓 면 도형 표시.

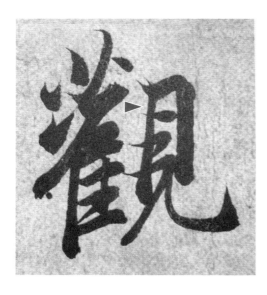

도149 | 신룡본의 觀.

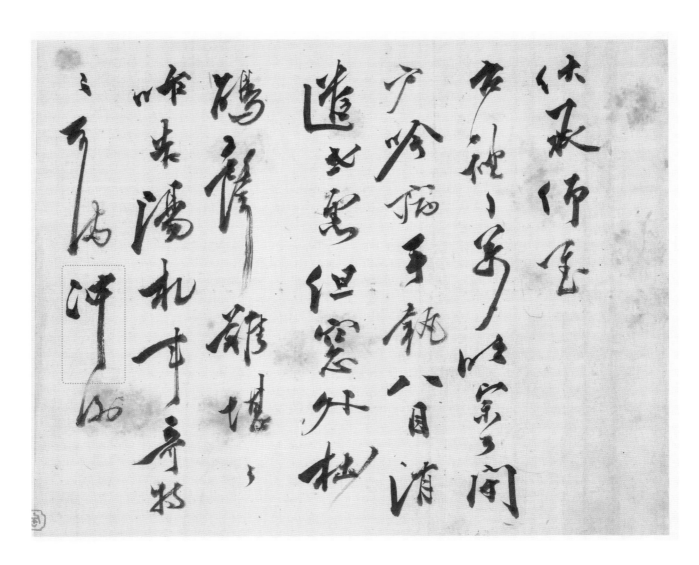

도150 | 흥선대원군 이하응이 말년에 쓴 편지. 冲.

도151 │ 신룡본의 抱. 붓 면 도형 표시.

신룡본의 '抱포'(**도151**)의 ㅣ획은 붓을 아래로 굴리면서 왼쪽 위로 뒤집었다가 오른쪽 밑으로 말면서 뒤집어서, 붓 면이 정면→반대면→정면으로 바뀌었다. 정약용丁若鏞(1762~1836)의 '射사'(**도152**)의 寸에서 ㅣ획과 김옥균金玉均(1851~1894)의 '摘적'(**도153**)의 扌에서 ㅣ획 또한 이와 같은 전번필법으로 써졌다.

矅鶴禪師彌罟
琴臺詩曰攀蹬
緣鳥外日盡四
巫荒片水呑湖
白孤煙射日黄
臺空風自鼓霧
結州猶香窂莫
追歡地懷人老
大傷

도152 │ 정약용이 쓴 〈구학법사서월시영암금대矅鶴法師徐樾詩靈巖琴臺〉. 射.

도153 | 김옥균이 쓴 〈절록원매시서정야좌節錄袁枚詩西亭夜坐〉, 摘.

신룡본의 '雖수'(도154)와 '雖'(도155)의 隹에서 왼쪽 ㅣ획은 붓을 왼쪽 밑으로 말아서 뒤집었다가 오른쪽 위로 뒤집어서, 붓 면이 정면→반대면→정면으로 바뀌었다. 편의상 붓 면 도형 표시는 抱(도151)의 ㅣ획과 같으나, 붓을 말고 뒤집은 것은 정반대이다.

도154 │ 신룡본의 雖, 붓 면 도형 표시.

도155 │ 신룡본의 雖, 붓 면 도형 표시.

도156 | 신룡본의 懷, 붓 면 도형 표시.

신룡본의 '懷회'(도156)의 丨획은 붓을 아래로 굴리면서 왼쪽 위로 뒤집는 다음 오른쪽 밑으로 말아서 뒤집고, 다시 오른쪽 밑으로 말아서 뒤집었다. 붓 면이 정면→반대면→정면→반대면으로 바뀌었다.

신룡본의 '宇우'(도157)와 '暢창'(도158)의 丨획은 붓을 아래로 굴리면서 왼쪽 위로 뒤집었다가 오른쪽 밑으로 뒤집고 다시 왼쪽 위로 뒤집었다. 붓 면이 정면→반대면→정면→반대면으로 바뀌었다. 참고로, 暢(도158)의 丨획 맨 윗부분은 두 번 손이 갔다.

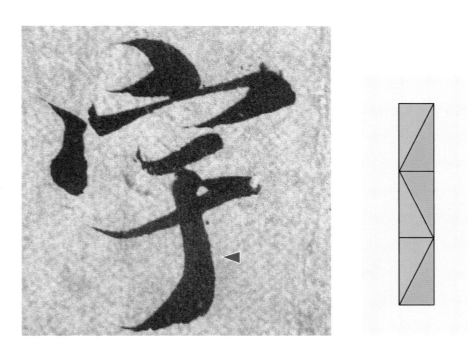

도157 │ 신룡본의 宇. 붓 면 도형 표시.

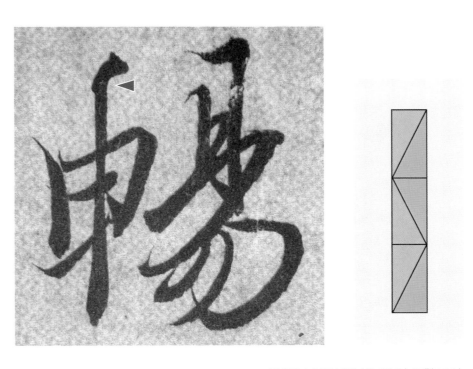

도158 │ 신룡본의 暢. 붓 면 도형 표시.

신룡본의 '在재'(도159)와 '惠혜'(도160)의 ㅣ획은 붓을 밑으로 말아서 옆으로 짧게 뒤집고 아래로 꺾으면서 왼쪽 위로 뒤집었다. 붓 면이 정면→반대면 아래로 꺾으면서 반대면→정면으로 바뀐 것이다. 송시열宋時烈(1607~1689)의 '中중'(도161)의 ㅣ획, 권돈인權敦仁(1783~1859)의 '惠'(도162)와 '惠'(도163)의 ㅣ획, 박규수朴珪壽(1807~1877)의 '朴박'(도164)에서 ㅏ의 ㅣ획 또한 이와 같은 전번필법으로 써졌다.

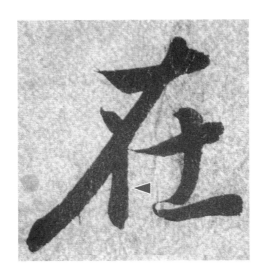

도159 | 신룡본의 在. 붓 면 도형 표시.

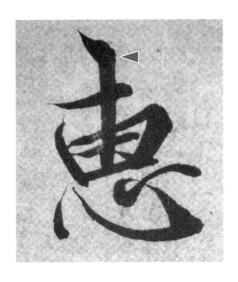

도160 | 신룡본의 惠. 붓 면 도형 표시.

頓拜

惠書仍有節儀感領

眷私還增悚仄此覆兒溝

整而癘氣所逼危慄日

耳今年人死不忍言盡未

知　彼中如何也未遑叙悟

旱熱

多愛不宣

辛亥旬九日

時烈

况子方在京裡来畜當俟孫

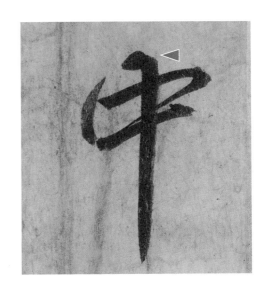

도161 | 송시열이 1671년에 쓴 편지, 中.

慈聆光躋四旬繡儀誕晬
三元臨杯訃祝中外維詢
正似承
惠書謹審新元
旬社菜禧卷書不住頃
祝申宿病積痻時歲
沈痼調治每多失宜
藥下廣无甚辨饈餞
望耒片似槐釘澍此土
治珍

丁未元月廿七日

弟敦仁

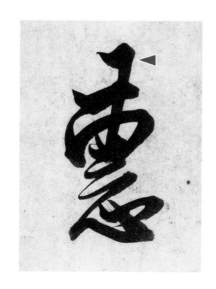

도162 | 권돈인이 1847년에 쓴 편지, 惠.

癸丑甲月廿四 坐臥竹石久擺

禰但悵甚汗淚

當緣以宿書向熱

今履間以宿疢貞妥

維之即復晉憲之玩

此人間惠孫女之歲裏

懷之以寬達愁悸之

鮮頑廣因感至癃三

對印之以毋經意城頑

命之以回魁狂有緣業

之奧甚束畫去

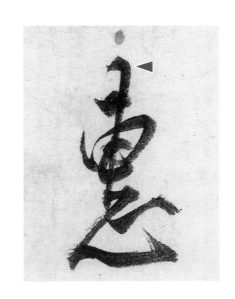

도163 | 권돈인이 1853년에 쓴 편지, 惠.

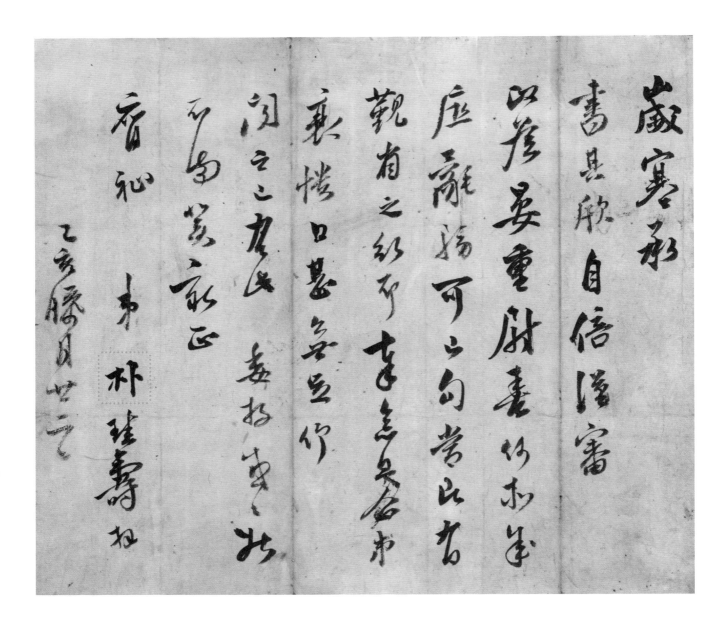

도164 │ 박규수가 음력 1875년 12월 22일(1876년 1월 18일)에 쓴 편지, 朴.

신룡본의 '日일'(도165)의 ㅣ획은 붓을 밑으로 말아서 옆으로 짧게 뒤집고 아래로 꺾으면
서 오른쪽 밑으로 말면서 뒤집었다. 붓 면이 정면→반대면 아래로 꺾으면서 반대면→정면으
로 바뀌었다.

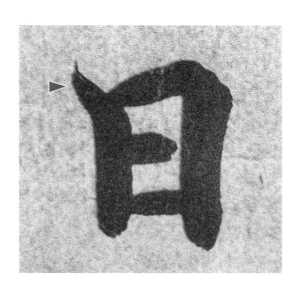

도165 | 신룡본의 日. 붓 면 도형 표시.

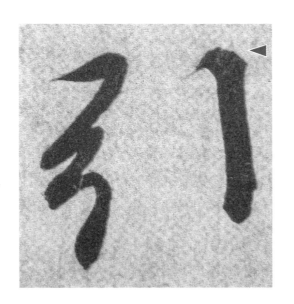

도166 | 신룡본의 引. 붓 면 도형 표시.

신룡본의 '뤼인'(도166)의 ㅣ획은 붓을 밑으로 말아서 옆으로 짧게 뒤집고 아래로 꺾으면서 오른쪽 밑으로 말아서 뒤집은 다음 왼쪽 위로 뒤집었다. 붓 면이 정면→반대면 아래로 꺾으면서 반대면→정면→반대면으로 바뀌었다. 김정희가 말년에 쓴 편지(도20)에서 '쳈섬'(도167)의 맨 오른쪽 ㅣ획 또한 이와 같은 전번필법으로 써졌다. 참고로, 앞에서 언급했던 抱(도151)의 ㅣ획의 시작 부분의 경우는 실實이 아닌 허虛한 획으로 봤다.

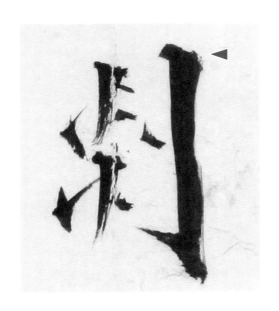

도167 | 김정희가 쓴 편지(도20), 쳈, 붓 면 도형 표시.

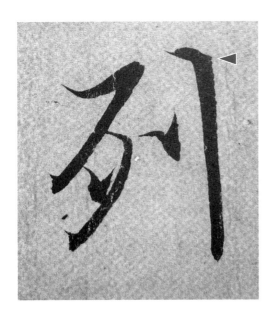

도168 | 신룡본의 제, 붓 면 도형 표시.

신룡본의 '列열'(도168)의 맨 오른쪽 │획은 붓을 밑으로 말아서 옆으로 짧게 뒤집고 아래로 꺾으면서 연속해서 왼쪽 위로 두 번 뒤집었다. 붓 면이 정면→반대면 아래로 꺾으면서 반대면→정면→반대면으로 바뀌었다.

신룡본의 '快쾌'(도169)과 '信신'(도170)의 │획은 붓을 아래로 굴리면서 왼쪽 위로 뒤집은 다음 역방향으로 회전하며 왼쪽 밑으로 말아서 뒤집어서, 붓 면이 정면→반대면 역방향으로 회전하여 반대면→정면으로 바뀐 것이다.

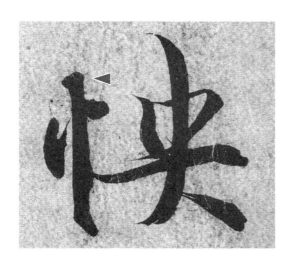

도169 | 신룡본의 快, 붓 면 도형 표시.

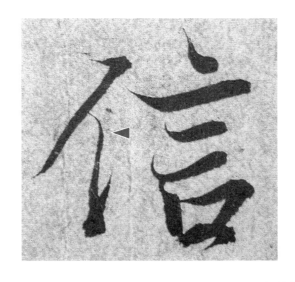

도170 | 신룡본의 信, 붓 면 도형 표시.

③ ㄱ획

　　신룡본의 '舍사'(도171)와 '昔석'(도172)의 ㄱ획은 붓을 옆으로 굴리면서 위로 뒤집고, 아래로 꺾으면서 왼쪽 위로 뒤집었다. 붓 면이 정면→반대면 아래로 꺾으면서 반대면→정면으로 바뀌었다. 지영 스님의 〈진초천자문〉에서 '師사'(도173)의 巾의 ㄱ획과 '國국'(도174)의 ㄱ획도 이와 같은 전변필법으로 써졌다.

도171 | 신룡본의 舍. 붓 면 도형 표시.

도172 | 신룡본의 昔. 붓 면 도형 표시.

도173 | 지영이 쓴 〈진초천자문〉 모본의 師, 붓 면 도형 표시.

도174 | 지영이 쓴 〈진초천자문〉 모본의 國, 붓 면 도형 표시.

신룡본의 '有유'(도175)와 '有'(도176)의 ㄱ획은 붓을 옆으로 굴리면서 위로 뒤집고, 아래로 꺾으면서 왼쪽 위로 뒤집은 다음 오른쪽 밑으로 말아서 뒤집었다. 붓 면이 정면→반대면 아래로 꺾으면서 반대면→정면→반대면으로 바뀌었다.

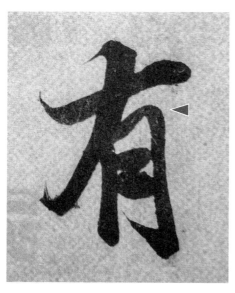

도175 │ 신룡본의 有, 붓 면 도형 표시.

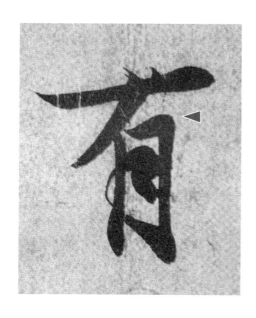

도176 │ 신룡본의 有, 붓 면 도형 표시.

신룡본의 '淸청'(도177)의 ㄱ획은 붓을 옆으로 굴리면서 위로 뒤집고, 아래로 꺾으면서 오른쪽 밑으로 말아서 뒤집은 다음 왼쪽 위로 뒤집었다. 붓 면이 정면→반대면 아래로 꺾으면서 반대면→정면→반대면으로 바뀌었다.

신룡본의 '丑축'(도178)과 '和화'(도179)의 ㄱ획은 붓을 밑으로 말아서 뒤집은 다음, 아래로 꺾으면서 왼쪽 위로 뒤집었다. 붓 면이 정면→반대면 아래로 꺾으면서 반대면→정면으로 바뀌었다. 손과정의 〈서보〉에서 '四'(도180), 권돈인의 '里리'(도181)와 '四'(도182)의 ㄱ획도 이와 같은 전번필법으로 써졌다.

도177 | 신룡본의 淸. 붓 면 도형 표시.

도178 | 신룡본의 丑. 붓 면 도형 표시.

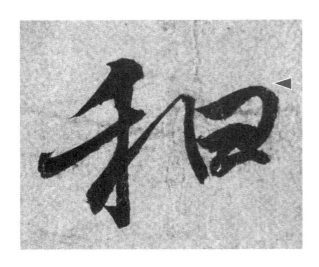

도179 │ 신룡본의 和, 붓 면 도형 표시.

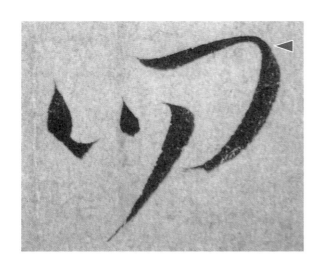

도180 │ 손과정이 쓴 〈서보〉의 四, 붓 면 도형 표시.

歲且畫想思蓋悄

乃承

迺荷就審瑑泹

侍履佳重玉沃良

溱于里住迓未知間

住何于康行古住樓山

壽又爲幾時而順得

蓋冨有世記組年

一沐視蔭之甚多

恠緒于迺平州云

宜伊

도181 | 권돈인이 말년에 쓴 편지, 里.

도182 | 권돈인이 쓴 편지(도163)의 四.

신룡본의 '由'(도183)와 '曲곡'(도184)의 ㄱ획은 붓을 옆으로 굴리면서 위로 뒤집은 다음, 역방향으로 회전하여 뒤집고 아래로 꺾으면서 왼쪽 위로 뒤집었다. 붓 면이 정면→반대면 역방향으로 회전하여 아래로 꺾으면서 정면→반대면으로 바뀐 것이다. 지영 스님의 〈진초천자문〉에서 '聖성'(도185)과 '慴습'(도186), 권돈인의 '得득'(도187)의 ㄱ획도 이와 같은 전번필법으로 써졌다.

도183 | 신룡본의 曲. 붓 면 도형 표시.

도184 | 신룡본의 曲.

도185 | 지영이 쓴 〈진초천자문〉 모본의 聖, 붓 면 도형 표시.

도186 | 지영이 쓴 〈진초천자문〉 모본의 習.

도187 | 권돈인이 쓴 편지(도181)의 得.

신룡본의 '視시'(도188)와 '者자'(도189)의 ㄱ획은 붓을 옆으로 굴리면서 위로 뒤집고 역방향으로 회전하여 뒤집은 다음 아래로 꺾으면서 오른쪽 밑으로 말아서 뒤집었다. 붓 면이 정면→반대면, 역방향으로 회전하여 아래로 꺾으면서 정면→반대면으로 바뀌었다.

도188 | 신룡본의 視, 붓 면 도형 표시.

도189 | 신룡본의 者, 붓 면 도형 표시.

신룡본의 '固고'(도190)의 바깥쪽 ㄱ획은 붓을 옆으로 굴리면서 위로 뒤집고 역방향으로 회전하여 뒤집은 다음 아래로 꺾으면서 왼쪽 위로 뒤집고 다시 왼쪽 위로 뒤집었다. 붓 면이 정면→반대면 역방향으로 회전하여 아래로 꺾으면서 정면→반대면→정면으로 바뀐 것이다. 지영 스님의 〈진초천자문〉에서 '貞정'(도191)의 ㄱ획도 이와 같은 전번필법으로 써졌고, 박규수의 '自자'(도192)의 ㄱ획도 마찬가지이다.

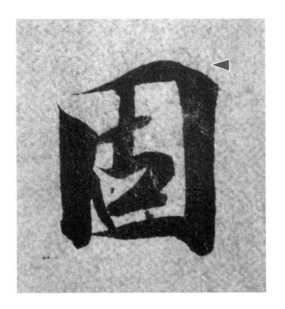

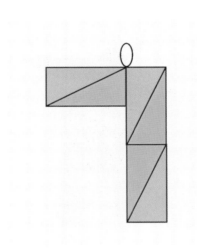

도190 | 신룡본의 固. 붓 면 도형 표시.

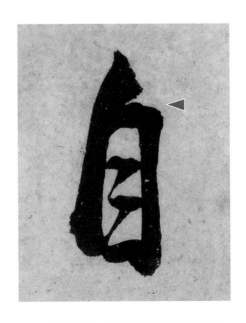

도191 | 지영이 쓴 〈진초천자문〉 모본의 貞.　　　　**도192** | 박규수가 쓴 편지(도164)의 自.

신룡본의 '有'(도193)와 '領녕'(도194)의 ㄱ획은 붓을 옆으로 굴리면서 위로 뒤집고 역방향으로 회전하여 뒤집은 다음 아래로 꺾으면서 왼쪽 위로 뒤집고 다시 오른쪽 밑으로 말아서 뒤집었다. 붓 면이 정면→반대면 역방향으로 회전하여 아래로 꺾으면서 정면→반대면→정면으로 바뀐 것이다. 지영 스님의 〈진초천자문〉에서 '騰등'(도195), 허목許穆(1595~1682)의 '門문'(도196)과 '領'(도197)의 ㄱ획도 이와 같은 전번필법으로 써졌다.

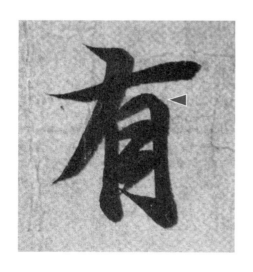

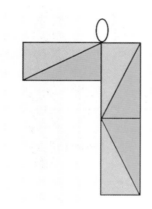

도193 | 신룡본의 有. 붓 면 도형 표시.

도194 | 신룡본의 領.

도195 | 지영이 쓴 〈진초천자문〉 모본의 騰.

色

甲午夏公以御史巡

撫湖南太夫人後而歸賊仍據南邊群言再舉丁酉果益

兵臨我人心大懼中外擾亂

上選於群臣公以應敎特差吉急亞使如京師亦無副介而

專任之公受

命即行三十日薄京師既上奏曰頹兵部軍門以國弱賊強

危迫存亡之急言輒泣下軍門索地圖仍問我城池器械

兵甲積備與賊兵屯據要害公誦地誌作興地圖具列賊

路興我殘破狀開示備悉舉無遺策軍門大悦以為賢才

而以至軍更士卒左右者亦莫不癮息云云即霞泰

奉

聖旨發南北水陸官兵及山東粟公曰事已急矣調兵遠饒

道里寫絶小不相及气先發遼廣粟及南兵已在永平者

出救請貿箭角硝黃以遷於起發南北精兵至者一萬二

千又大兵繼之合十四萬人冬賊薄折向天兵撃却之賊

仍屯兵海上築壘相望六百里大兵皆南下明年以戶曺

參議出為黃海道觀察使時海右新刻於兵麻事板蕩方

師旅未定車騎過者日相接於道需應萬端公身勤苦不

도196 │ 허목이 쓴 〈길창부원군묘지명吉昌府院君墓誌銘〉 부분, 門.

失將士心又撫存不怠廣于出爲羅州當大亂初定爲治
以弛力寬民爲務三年入政院至右承旨二年陞刑曹叅
判明年頂爲户曹特諮定宣武功臣位次公在原陞
上曰丁酉却賊排亂其功力居多不宜在原陞
命錄先功三等
賜効忠仗義宣武功臣號快嘉善大夫封吉昌君明年陞大
司憲特加資憲爲全羅道觀察使魚甑城尹政刑平而黜
陟嚴金相國陞守爲屬邑以法逼去亦不以慍而以稱同
廬直無松有古廉使風云丁未入爲禮曹判書仕佳
上登遐公掌敷禮詔相光海元頳玄師仁弘用事別置
先王公卿請近臣公罷禮曹已而込監游
太廟陞正冨平寅軍新舊功臣加崇政進一品二年奉使如
京師還又二年正月廿七日卒於正寢春秋六十六卜
閏
賜賻守水儒追爵詩政舊 領 詩政吉昌府院君有司葬事
至成葬墳墓在冨平之水呑公少受學於順川郭正瑗曰
閏降巳之方先府君每以慎交遊勤巳春公爲詩故公行
己止正交際必慎行其頗不頋其私利告玄朝四十餘年一

도197 │ 허목이 쓴 〈길창부원군묘지명〉 부분, 領.

신룡본의 '會회'(도198)와 '可가'(도199)의 ㄱ획은 붓을 옆으로 굴리면서 위로 뒤집고 역방향으로 회전하며 옆으로 360도 굴린 다음, 아래로 꺾으면서 왼쪽 위로 뒤집었다. 붓 면이 정면→반대면 역방향으로 회전하며 반대면→정면→반대면으로 바뀌고, 아래로 꺾으면서 반대면→정면으로 바뀐 것이다. 왕희지의 〈이사첩〉에서 '面면'(도200), 지영 스님의 〈진초천자문〉에서 '鳥조'(도201)의 아래쪽, 손과정의 〈서보〉에서 '兼겸'(도202), 허목의 '監감'(도203)의 皿, 권돈인의 '思사'(도204)의 ㄱ획도 이와 같은 전번필법으로 써졌다.

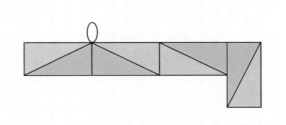

도198 | 신룡본의 會. 붓 면 도형 표시.

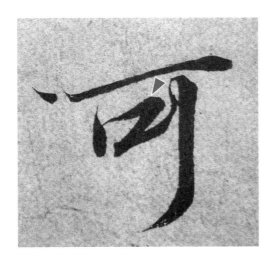

도199 | 신룡본의 可. 붓 면 도형 표시.

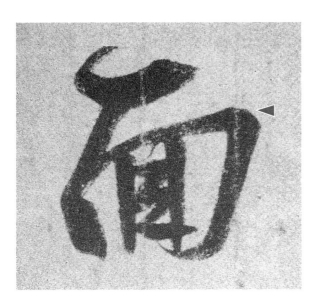

도200 | 왕희지가 쓴 〈이사첩〉 모본(도115)의 面.

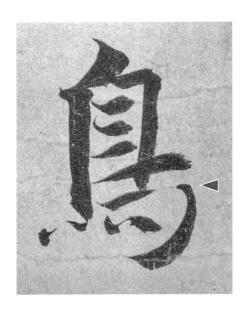

도201 | 지영이 쓴 〈진초천자문〉 모본의 鳥.

도202 | 손과정 〈서보〉의 兼.

도204 | 권돈인이 쓴 편지(도181)의 思.

李六男五女男大德大淳大淑大宵大夏大華五壻崔珽

李慶會正郎男雅謹佐郎李昌炫池汝寬縣監二男二女

男大顗大壯二壻縣令柳重桐李德升司禦四男三女男

觀察使大運縣監大胤大逑大胤爲仲父監察正中

後三壻司諫李室李時隨宋騂佐郎二男三女男大敏

大益三壻宋道嶽李第盧思敏進士一男三女男公山縣

監大載三壻李墰崔宋光李命棒皆生員至曾玄之世凡

二百餘人天之報施必於厚德者信如是公之賢能功

紫列其大者方圃家大亂能興助揭功援洲四十五勳

天子威靈出皷伐賊杜稷不以功既高矣亦不回吉

上權置元功之列及光海政亂擴其十載乎求寄感

於色辭進退無怨元周傳所謂忠弄以濟寬樂喜

終壽公有馬銘曰

篤於仁純且忠　勤

王室致匪躬　除呂辰崇且孚　勒功彝鼎百代之名　又

其天道之報子孫之沨沨

陽川許穆撰

도203 | 허목이 쓴 〈길창부원군묘지명〉 부분, 監.

신룡본의 '自'(도205)의 ㄱ획은 앞에서 언급했던 朔(도75), 胡(도76)에서 月의 ㄱ획과 같은 전번필법으로 썼다. 다시 말하면, ㄱ획은 옆으로 굴리면서 위로 뒤집고 역방향으로 회전하며 옆으로 360도 굴린 다음, 아래로 꺾으면서 왼쪽 위로 뒤집고 다시 오른쪽 밑으로 말아서 뒤집었다. 붓 면이 정면→반대면 역방향으로 회전하여 반대면→정면→반대면으로 바뀌고 아래로 꺾으면서 반대면→정면→반대면으로 바뀐 것이다. 〈예기비〉의 '自'(도206), 저수량이 쓴 〈음부경陰符經〉[202]의 '自'(도207), 정약용의 '曰왈'(도208)의 ㄱ획도 이와 같은 전번필법으로 써졌다.

도205 | 신룡본의 自. 붓 면 도형 표시.

도206 | 〈예기비〉의 自. 붓 면 도형 표시.

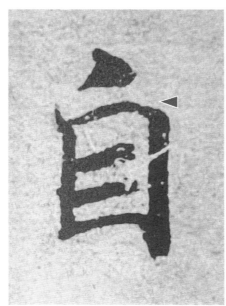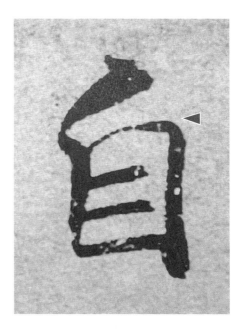

도207 │ 저수량이 쓴 〈음부경陰符經〉의 自 3자.

도208 │ 정약용이 쓴 〈구학법사서월시영암금대〉(도152)의 曰.

202 〈음부경〉을 楊震方의 『碑帖敍錄』과 李郁周의 「大字陰符經題跋與書體之研究」에서는 위작이라고
주장하지만, 필자가 연구한 결과 저수량의 진작이다.

여기서 신룡본의 ㄱ획을 눈여겨봐야 한다. 바로 왕희지 〈난정서〉의 ㄱ획이 북조 위체 魏體 해서의 시작점을 파악하는 데 있어서 결정적인 단서를 제공하기 때문이다. 몇 가지 예를 살펴보자.

신룡본의 '蘭난'(도209)에서 柬의 ㄱ획은 옆으로 굴리면서 위로 뒤집고 역방향으로 회전하며 밑으로 말아서 살짝 올린 다음 사선으로 누르고 아래로 꺾으면서 왼쪽 위로 뒤집었다. 붓 면이 정면→반대면 역방향으로 회전하여 반대면→정면으로 바뀌고 아래로 꺾으면서 정면→반대면으로 바뀐 것이다. 투루판 아이호雅爾湖 옛 무덤에서 출토된 586년에 주사로 써진 〈중병참군신씨묘표中兵參軍辛氏墓表〉의 '事사'(도210)에서 口의 ㄱ획과 636년에 주사로 써진 〈왕도계묘표王闍桂墓表〉의 '車거'(도211), '墓묘'(도212), '闍도'(도213)에서 門의 ㄱ획은 蘭(도209)에서 柬의 ㄱ획의 영향을 받은 글씨를 보고 배워서 쓴 것이다.

도209 | 신룡본의 蘭. 붓 면 도형 표시.

도210 | 투루판 아이호雅爾湖 옛 무덤에서 출토된 586년에 써진 〈중병참군신씨묘표中兵參軍辛氏墓表〉. 事.

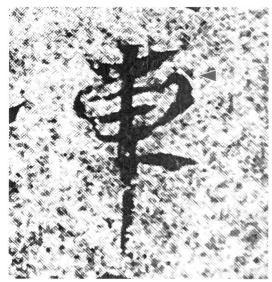

도211 | 투루판 아이호 옛 무덤에서 출토된 636년에 써진 〈왕도계묘표王闍柱墓表〉, 車.

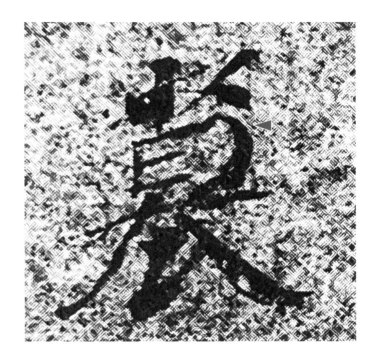

도212 | 〈왕도계묘표〉의 墓.

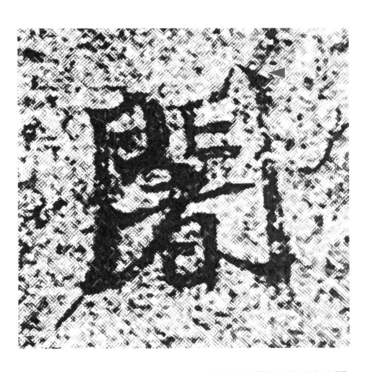

도213 | 〈왕도계묘표〉의 闍.

여기서 특히 주목할 점은 꺾을 때 '가볍게' 꺾었다는 것이다. 이는 양무제가 종요 서법의 열두 가지 의미를 말한 것 가운데 하나인 "가벼움의 의미는 꺾는 것을 말한다"[203]를 보여주는 가장 확실한 예이다. 현재로서는 양무제가 종요의 어떤 글씨를 보고 판단한 것인지 알 수 없다. 다만 분명한 점은 왕희지가 역방향으로 회전하여 꺾은 ㄱ획은 모두 가볍게 꺾었다는 것이다.

신룡본의 '知지'(도214)의 ㄱ획은 蘭(도209)에서 柬의 ㄱ획과 같은 전번필법으로 써졌다. 차이가 있다면 蘭(도209)이 역방향으로 회전하며 밑으로 말아서 살짝 올렸다면, 知(도214)는 역방향으로 회전하며 밑으로 말아서 살짝 내렸다. 왕휘지의 〈신월첩〉(도117)의 '慕모'(도215)와 '異이'(도216)는 신룡본의 知(도214)와 같은 전번필법으로 써졌다. 다만 역방향으로 회전하기 전, 위로 올라가게 뒤집어서 좀 더 힘차게 보인다.

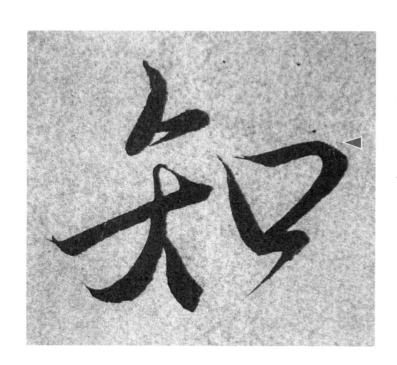

도214 | 신룡본의 知.

203 梁武帝, 『觀鍾繇書法十二意』: "輕: 謂屈也."

도215 | 왕휘지가 쓴 〈신월첩〉 모본의 慕.

도216 | 왕휘지가 쓴 〈신월첩〉 모본의 異.

왕휘지는 안연지顏延之(384~456)가 남조 송나라宋(420~479) 문제文帝(424~453)에게 말한 바와 같이, 아버지 왕희지로부터 기세를 터득하여[204] 자신만의 기세등등하고 호방한 서체를 확립하였다. 그러므로 〈중병참군신씨묘표〉의 '中중'(도217), 〈왕도계묘표〉의 '申신'(도218)의 ㄱ획은 왕휘지의 글씨를 배워서 나온 것이다.

도217 | 〈중병참군신씨묘표〉의 中.

도218 | 〈왕도계묘표〉의 申.

204 黃伯思, 『東觀餘論卷上·法帖刊誤上·第三晉宋齊人書』: "王氏凝、操、徽、渙之四子書皆眞帖, 逸少七子, 上四人與子敬書具傳. 惟玄之、肅之遺蹟未見, 餘皆得家範, 而體各不同. 是善學逸少書者. 猶顏延年對宋文帝, 論其諸子, …… 僕今以擬王氏諸子, 則逸少之書, 凝之得其韻, 操之得其體, 徽之得其勢, 渙之得其貌, 獻之得其源".

신룡본의 '期기'(도219)의 ㄱ획은 붓을 옆으로 굴리면서 살짝 위로 올리면서 뒤집고, 살짝 아래로 내리면서 역방향으로 360도 회전하여 뒤집은 다음 연속하여 두 번 오른쪽 밑으로 말아서 뒤집었다. 붓 면이 정면→반대면 살짝 아래로 내리면서 역방향으로 360도 회전하여 반대면→정면→반대면으로 바뀌었다. 왕휘지의 〈신월첩〉(도117)의 '月'(도220) 또한 이와 같은 전번필법으로 써졌다. 月(도220)은 북위北魏(386~534)의 낙양洛陽을 수도로 하였던 '낙양시기 (494~534)'[205]의 해서와 생김새가 똑같다. 현재 〈신월첩〉은 왕휘지의 해서와 행서 필법을 보여주는 유일한 글씨이다. 비록 〈신월첩〉만을 근거로 하였지만, 왕휘지가 북조 위체 해서에 지대한 영향을 끼쳤음은 분명하다.

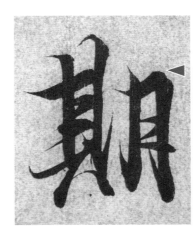

215

도219 | 신룡본의 期. 붓 면 도형 표시.

도220 | 왕휘지가 쓴 〈신월첩〉 모본의 月. 붓 면 도형 표시.

205 劉濤, 『中國書法史 · 魏晉南北朝卷』, 江蘇鳳凰教育出版社, 2009, 400쪽 432–440쪽 참고.

④ ㄴ획

신룡본의 '死'(도221)의 ㄴ획은 붓을 밑으로 말아서 아래로 굴리면서 오른쪽 위로 뒤집고, 옆으로 꺾으면서 위로 뒤집었다. 붓 면이 정면→반대면 옆으로 꺾으면서 반대면→정면으로 바뀐 것이다. 〈사신비〉의 死(도80)와 같은 전번필법으로 쓴 것이다.

신룡본의 '丗세'(도222)의 ㄴ획은 붓을 아래로 굴리면서 왼쪽 위로 뒤집고, 옆으로 꺾으면서 위로 뒤집었다. 붓 면이 정면→반대면 옆으로 꺾으면서 반대면→정면으로 바뀐 것이다. 〈사신비〉의 七(도81)과 같은 전번필법으로 쓴 것이다.

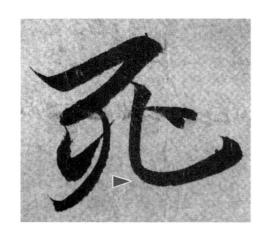 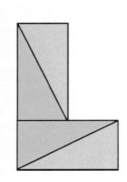

도221 | 신룡본의 死. 붓 면 도형 표시.

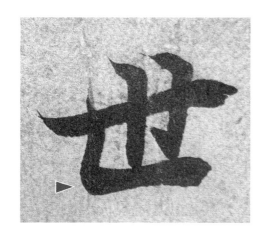 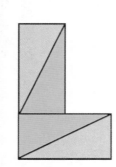

도222 | 신룡본의 丗. 붓 면 도형 표시.

신룡본의 '也야'(도223)의 ㄴ획은 붓을 밑으로 말아서 아래로 굴리면서 오른쪽 위로 뒤집고, 옆으로 꺾으면서 연속해서 두 번 위로 뒤집었다. 死(도221)의 ㄴ획의 가로획보다 한 번 더 뒤집어서, 붓 면이 정면→반대면 옆으로 꺾으면서 반대면→정면→반대면으로 바뀐 것이다.

신룡본의 '妄'(도224)의 ㄴ획은 오른쪽 밑으로 말아서 왼쪽 위로 뒤집은 다음, 옆으로 꺾으면서 연속해서 두 번 위로 뒤집었다. 붓 면이 정면→반대면→정면으로 바뀌고 옆으로 꺾으면서 정면→반대면→정면으로 바뀐 것이다.

도223 | 신룡본의 也, 붓 면 도형 표시.

도224 | 신룡본의 妄, 붓 면 도형 표시.

신룡본의 '朗낭'(도225)의 ㄴ획은 붓을 아래로 굴리면서 왼쪽 위로 뒤집고, 역방향으로 회전하여 뒤집은 다음 옆으로 꺾으면서 위로 뒤집었다. 붓 면은 정면→반대면 역방향으로 회전하여 뒤집고 옆으로 꺾으면서 정면→반대면으로 바뀐 것이다.

신룡본의 '以'(도226)의 ㄴ획의 세로획은 붓을 밑으로 말아서 오른쪽으로 뒤집은 다음 왼쪽 위로 뒤집었다. 다시 역방향으로 회전하여 뒤집은 다음 옆으로 꺾으면서 위로 뒤집었다. 붓 면이 정면→반대면→정면으로 바뀌고 역방향으로 회전하여 뒤집고 옆으로 꺾으면서 반대면→정면으로 바뀐 것이다.

신룡본의 '慨개'(도227)의 ㄴ획은 붓을 아래로 굴리면서 왼쪽 위로 뒤집은 다음 역방향으로 회전하며 왼쪽 밑으로 말아서 뒤집은 다음, 옆으로 꺾어서 위로 올리면서 뒤집었다. 붓 면이 정면→반대면 역방향으로 회전하여 반대면→정면으로 바뀌고 옆으로 꺾어서 위로 올리면서 정면→반대면으로 바뀐 것이다.

218

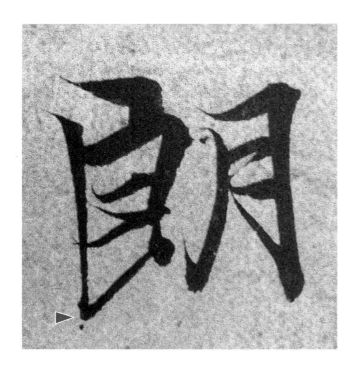

도225 | 신룡본의 朗. 붓 면 도형 표시.

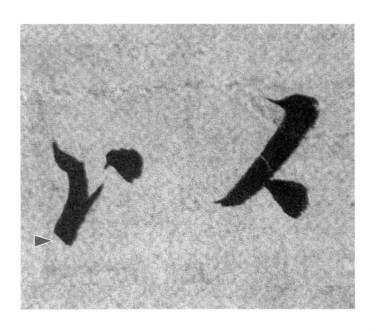

도226 | 신룡본의 以. 붓 면 도형 표시.

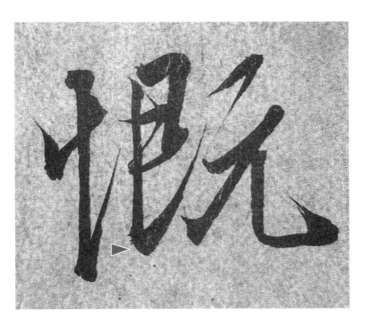

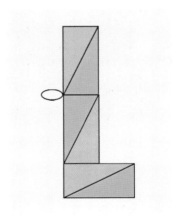

도227 | 신룡본의 慨. 붓 면 도형 표시.

3. 498년 주의장 〈시평공조상기〉

왕희지의 다섯째 아들 왕휘지의 서체에 나타난 날카로운 입필, 기획에서 ∧처럼 쓴 ━
획과 각진 모서리, 긴장감 넘치는 짜임새는 굳센 아름다움遒美을 추구한 북위 낙양 시기의 해
서 형성에 직접적인 영향을 주었다. 494년 북위의 효문제孝文帝(471~499)가 낙양으로 천도한
이후, 낙양 남쪽에 위치한 용문산龍門山에 석굴을 파서 불상을 제작하였다. 이때 자금을 댄 공
양인供養人이 불상을 만들게 된 까닭 등을 적은 글이 조상기造像記이다.

498년에 주의장이 쓴 〈시평공조상기〉(도228)는 음각이 아닌 양각으로 정교하게 새겨졌
고, 용문조상기龍門造像記 수백 종 가운데 가장 뛰어나다.[206] 김정희는 "왕희지는 필세가 웅장
하고 강대한 게 가장 큰 장점인데, 이게 그 진수이다. 만약 북비北碑(북조 때 돌에 새긴 글씨)가 아
니라면 그 웅장하고 강대함을 볼 수가 없다."[207]라고 감탄하면서 "이제 북비를 버리고서는 서
법을 말할 수 없다"라고 말했다.[208]

206 啓功, 『論書絕句』, 生活·讀書·新知 三聯書店, 1990, 66쪽.
207 金正喜, 『阮堂全集·卷七 雜著·書贈方老』: "山陰最以雄强見長, 此其神髓也. 如非北碑, 無以
見其雄强."
208 金正喜, 『阮堂全集·卷七 雜著·書贈洪祐衍』 "今捨北碑, 無以言書法."

도228 | 498년에 주의장朱義章이 쓴 〈시평공조상기始平公造像記〉, 탁본.

① 一획

　　〈시평공조상기〉의 '夫부'(도229)와 '石석'(도230)의 一획은 붓을 옆으로 굴리면서 위로 뒤집었다. 붓 면이 정면→반대면으로 바뀐 것이다. 586년에 써진 〈중병참군신씨묘표〉에서 '春춘'(도231)의 一획도 이와 같은 전번필법으로 써졌다.

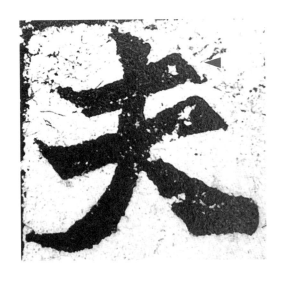

도229 | 〈시평공조상기〉의 夫. 붓 면 도형 표시.

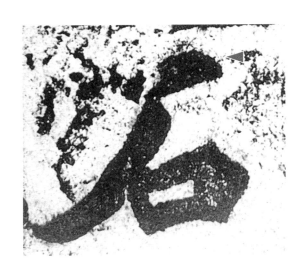

도230 | 〈시평공조상기〉의 石.

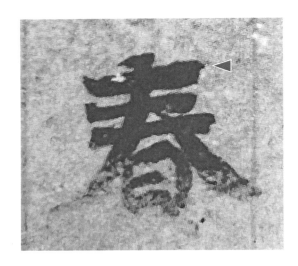

도231 | 〈중병참군신씨묘표〉의 春.

〈시평공조상기〉의 '于우'(도232)와 '쑴약'(도233)에서 두 번째 ―획은 붓을 옆으로 굴리면서 연속해서 위로 두 번 뒤집어서, 붓 면이 정면→반대면→정면으로 바뀌었다. 〈중병참군신씨묘표〉에서 '十십'(도234)의 ―획도 이와 같은 전번필법으로 써졌다.

도232 | 〈시평공조상기〉의 于, 붓 면 도형 표시.

도233 | 〈시평공조상기〉의 쑴.

도234 | 〈중병참군신씨묘표〉의 十.

〈시평공조상기〉의 '不'(도235)과 '孟맹'(도236)의 一획은 붓을 옆으로 굴리면서 위로 뒤집은 다음, 역방향으로 회전하여 밑으로 말아서 뒤집었다. 붓 면이 정면→반대면, 역방향으로 회전하여 반대면→정면으로 바뀐 것이다. 〈중병참군신씨묘표〉에서 '五'(도237)의 一획도 이와 같은 전번필법으로 써졌다.

224

도235 | 〈시평공조상기〉의 不. 붓 면 도형 표시.

도236 | 〈시평공조상기〉의 孟.

도237 | 〈중병참군신씨묘표〉의 五.

〈시평공조상기〉의 '下하'(도238)의 一획과 '平평'(도239)의 두 번째 一획은 붓을 옆으로 굴리면서 위로 뒤집고 역방향으로 회전하며 옆으로 360도 굴렸다. 붓 면이 정면→반대면 역방향으로 회전하며 반대면→정면→반대면으로 바뀐 것이다. 〈위령장조상기魏靈藏造像記〉의 '下'(도240)의 一획과 '曁기'(도241)의 제일 아래 一획, 522년에 세워진 〈장맹룡비張猛龍碑〉의 '魯노'(도242)와 '督독'(도243)의 一획, 〈중병참군신씨묘표〉에서 '十'(도244)의 一획 또한 이와 같은 전번필법으로 써졌다.

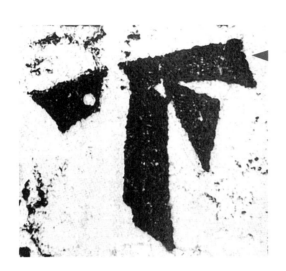

도238 | 〈시평공조상기〉의 下, 붓 면 도형 표시.

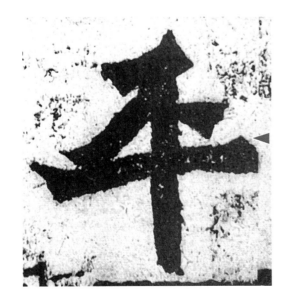

도239 | 〈시평공조상기〉의 平, 붓 면 도형 표시.

魏靈藏
釋迦像
陸法紹造

夫靈跡誕遘必表光大之迹玄功既敷亦標希世之作自雙
林改照大千懷綴暉之悲慧日潛暉閻浮息抱營之慕是以
應真悼三乘之靡憑遂鐫虛空以刊像愛聖下代茲容廓作然
靈藏河東薛法紹二人等秉乘光東照之資開兜形同不備列
鐫馨家財造石像一區凡及眾
額乾祚興過万方朝貫額藏寺捷於孤峰秀兮兼於華
翅頭之益敢輕
進子聖神飈六通智周三達曠世所生元身眷屬捨百郭則
鵬弊龍花悟無生則鳳昇道樹五道群生咸同斯慶
陸渾縣功曹魏靈藏

도240 ｜〈위령장조상기魏靈藏造像記〉. 탁본. 下.

도241 ｜〈위령장조상기〉. 暨.

魏魯郡太守張府君清頌之碑

도242 | 522년에 세워진 〈장맹룡비張猛龍碑〉 탁본, 魯.

도243 | 〈장맹룡비〉의 督.

도244 | 〈중병참군신씨묘표〉의 十.

앞에서 밝혔듯이, 이 책은 전번필법이 어떻게 쓰였는지를 대략적이고 간단히 살피고자 한다. 따라서 한 획의 주된 흐름을 대상으로 하였기에, 한 획의 시작 연결선과 마무리 삐침은 다루지 않았다. 하지만 북조 위체 해서는 "그 필법의 날카롭고 바르고 군세고 빼어남"[209]이 입필에서도 나왔기에, 여기서 잠깐 예외적으로 〈시평공조상기〉의 '一'(도245)의 입필 부분까지 다루고자 한다.

一(도245)은 붓을 사선으로 굴리면서 오른쪽 위로 급하게 말아서 뒤집은 다음, 옆으로 굴리면서 위로 뒤집고 역방향으로 회전하며 옆으로 360도 굴렸다. 붓 면이 정면→반대면, 반대면→정면 역방향으로 회전하며 정면→반대면→정면으로 바뀐 것이다. 여기서 특기할 일은 입필 할 때 '붓을 사선으로 굴리면서 오른쪽 위로 급하게 돌려 말아서 뒤집은(정면→반대면)' 것이 바로 이삼만의 '마제잠두' 필법으로 쓴 한일자에서 "말발굽馬蹄" 모양의 붓이 들어가는 '입필' 부분이라는 점이다. 이삼만은 이를 가리켜 "끝은 뾰족하고 소용돌이치듯 돌려 말은"[210] 상태라고 표현하였다.

도245 | 〈시평공조상기〉의 一, 붓 면 도형 표시.

209 阮元, 『南北書派論』: "其筆法勁正遒秀".
210 李三晚, 『永字八法稿(傳寫本)』: "尖端回旋".

말발굽 모양의 입필은 신룡본(도91), 《모왕희지일문서한》에 수록된 왕휘지의 〈신월첩〉(도117), 405년에 새겨진 〈찬보자비爨寶子碑〉(도246), 498년에 새겨진 〈원상조상기元詳造像記〉(도247), 1930년 투루판 아이호 옛 무덤에서 출토된 548년에 새겨진 〈사령악묘표氾靈岳墓表〉(도248), 지영 스님의 〈진초천자문〉(도106) 등은 물론 후대 대가들의 글씨에서도 쉽게 찾을 수 있다.

이처럼 입필 부분을 추가로 다룬다면 下(도238), 平(도239), 下(도240), 曁(도241), 魯(도242), 督(도243), 十(도244)의 ─획 또한 ─(도245)과 같은 전번필법으로 쓰였기에 '붓 면 도형 표시'에 입필 부분이 추가되어야 한다. 하지만 이는 너무 복잡하여 전번필법을 배우는 데 오히려 도움이 되지 못한다. 따라서 이 책에서는 다루지 않고 생략한 것이다.

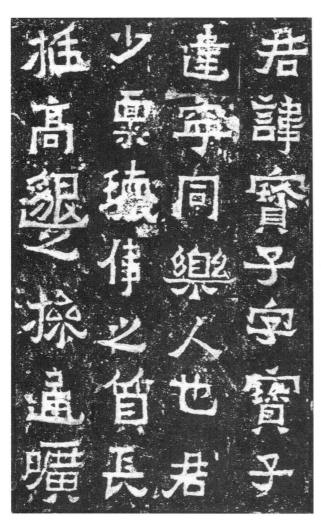

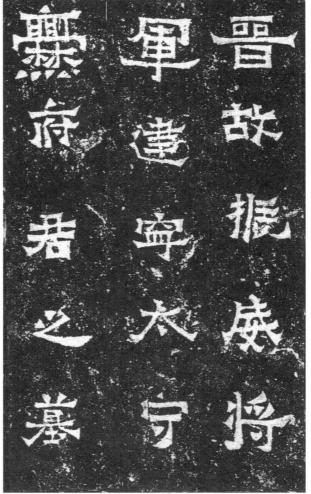

維太和之廿八年十二月十一日　皇帝親御
六龍南伐蕭道軍國二容別於洛汭行留雨音
於開水太妃以聖善之現戒途戒弟子
以資孝之心戈言奉淚曰太妃還家伊川立
頭毋子平安造弥勒像一區以置於此山至廿二
年九月廿三日法容剋就囙即造齋鋗石飛心外終
奉中前志永頭毋子長渧化手眷外始
祭期一切群生咸同其福
維大魏太和廿二十九月言侍中鎮軍将軍北海王元詳造

도247 | 498년에 새겨진 〈원상조상기元詳造像記〉 탁본.

235

도248 │ 1930년 투루판 아이호 옛 무덤에서 출토된 548년에 새겨진 〈사령악묘표氾靈岳墓表〉.

② ㅣ획

〈시평공조상기〉의 '像상'(도249)과 '宗종'(도250)의 ㅣ획은 붓을 아래로 굴리면서 왼쪽 위로 뒤집어서, 붓 면이 정면→반대면으로 바뀌었다. 1930년 투루판 아이호 옛 무덤에서 출토된, 571년에 백악白堊을 하얗게 칠한 벽돌 위에 먹으로 써진 〈영호천은묘표令狐天恩墓表〉의 '十'(도251)의 ㅣ획 또한 이와 같은 전번필법으로 써졌다.

도249 | 〈시평공조상기〉의 像, 붓 면 도형 표시.

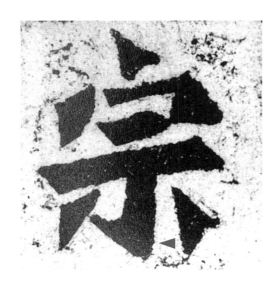

도250 | 〈시평공조상기〉의 宗, 붓 면 도형 표시.

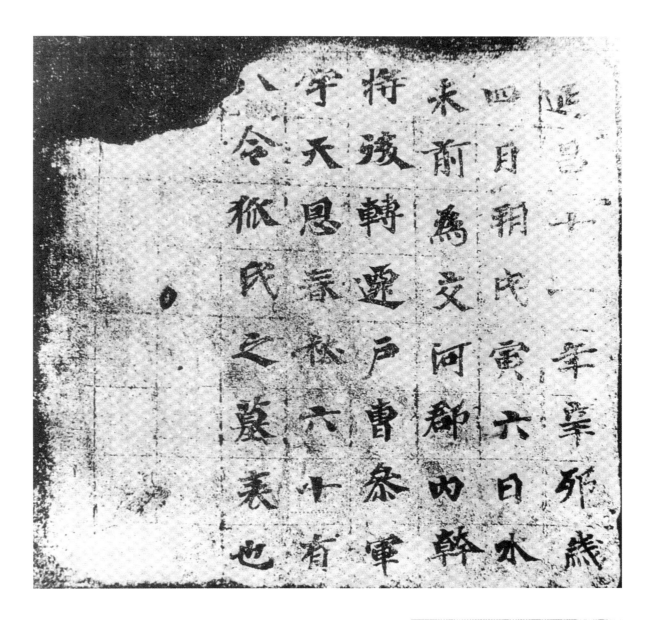

도251 | 1930년 투루판 아이호 옛 무덤에서 출토된 571년에 백악白堊을 하얗게 칠한 벽돌 위에 먹으로 써진 〈영호천은묘표令狐天恩墓表〉. 十.

〈시평공조상기〉의 '則즉'(도252)과 '糸사'(도253)의 ㅣ획 또한 像(도249), 宗(도250)과 같이 붓 면은 정면→반대면으로 바뀌었으나, 아래로 굴리면서 오른쪽 밑으로 말아서 뒤집었다. 〈영호천은묘표〉의 '卯묘'(도254)의 ㅣ획 또한 이와 같은 전번필법으로 써졌다.

238

도252 | 〈시평공조상기〉의 則. 붓 면 도형 표시.

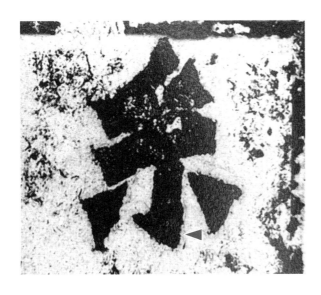

도253 | 〈시평공조상기〉의 糸.

도254 | 〈영호천은묘표〉의 卯.

〈시평공조상기〉의 '則'(도255)과 '悟'(도256)의 ㅣ획은 붓을 아래로 굴리면서 연속해서 두 번 오른쪽 밑으로 말아 뒤집어서, 붓 면이 정면→반대면→정면으로 바뀌었다. 〈영호천은묘표〉의 '前전'(도257)의 ㅣ획 또한 이와 같은 전번필법으로 써졌다.

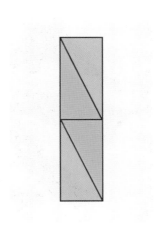

도255 │ 〈시평공조상기〉의 則, 붓 면 도형 표시.

도256 │ 〈시평공조상기〉의 悟.

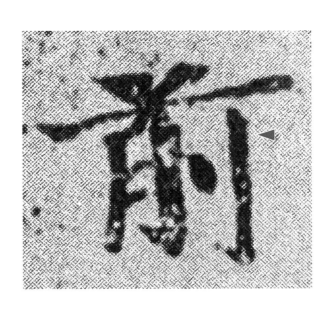

도257 │ 〈영호천은묘표〉의 前.

〈시평공조상기〉의 '朱주'(도258)와 '尋심'(도259)의 ㅣ획은 붓을 아래로 굴리면서 왼쪽 위로 뒤집었다가 오른쪽 밑으로 말면서 뒤집어서, 붓 면이 정면→반대면→정면으로 바뀌었다. 〈영호천은묘표〉의 '河하'(도260)의 ㅣ획 또한 이와 같은 전번필법으로 써졌다.

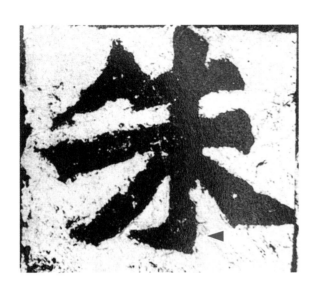

도258 | 〈시평공조상기〉의 朱. 붓 면 도형 표시.

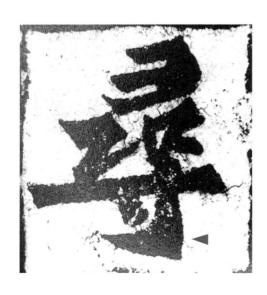

도259 | 〈시평공조상기〉의 尋.

도260 | 〈영호천은묘표〉의 河.

③ ㄱ획

〈시평공조상기〉의 '五'(도261)와 '功공'(도262)의 ㄱ획은 붓을 옆으로 굴리면서 위로 뒤집은 다음, 역방향으로 회전하여 뒤집고 아래로 꺾으면서 왼쪽 위로 뒤집었다. 붓 면이 정면→반대면 역방향으로 회전하여 아래로 꺾으면서 정면→반대면으로 바뀐 것이다.

도261 | 〈시평공조상기〉의 五, 붓 면 도형 표시.

도262 | 〈시평공조상기〉의 功, 붓 면 도형 표시.

〈시평공조상기〉의 '同동'(도263)과 '容용'(도264)의 ㄱ획은 붓을 옆으로 굴리면서 위로 뒤집고 역방향으로 회전하여 뒤집은 다음 아래로 꺾으면서 오른쪽 밑으로 말아서 뒤집었다. 붓면이 정면→반대면, 역방향으로 회전하여 아래로 꺾으면서 정면→반대면으로 바뀐 것이다.

도263 | 〈시평공조상기〉의 同, 붓 면 도형 표시.

도264 | 〈시평공조상기〉의 容, 붓 면 도형 표시.

〈시평공조상기〉의 '有'(도265)와 '真진'(도266)의 ㄱ획은 붓을 옆으로 굴리면서 위로 뒤집고 역방향으로 회전하여 뒤집은 다음 아래로 꺾으면서 연속하여 두 번 오른쪽 밑으로 말아서 뒤집었다. 붓 면이 정면→반대면, 역방향으로 회전하여 아래로 꺾으면서 정면→반대면→정면으로 바뀐 것이다.

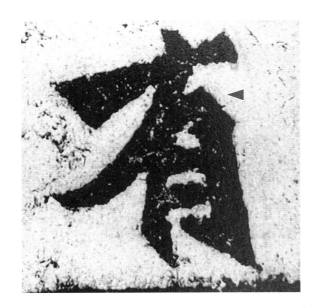

도265 | 〈시평공조상기〉의 有, 붓 면 도형 표시.

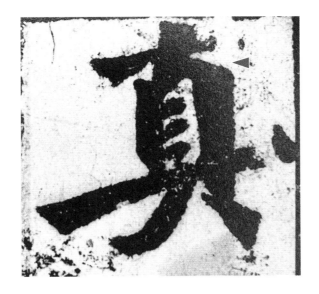

도266 | 〈시평공조상기〉의 真, 붓 면 도형 표시.

〈시평공조상기〉의 '恩'(도267)과 '四'(도268)의 ㄱ획은 붓을 옆으로 굴리면서 위로 뒤집고 역방향으로 회전하며 옆으로 360도 굴린 다음, 아래로 꺾으면서 오른쪽 밑으로 말아서 뒤집었다. 붓 면이 정면→반대면 역방향으로 회전하며 반대면→정면→반대면으로 바뀌고, 아래로 꺾으면서 반대면→정면으로 바뀐 것이다.

도267 | 〈시평공조상기〉의 恩, 붓 면 도형 표시.

도268 | 〈시평공조상기〉의 四, 붓 면 도형 표시.

〈시평공조상기〉의 '慧혜'(도269)와 '和화'(도270)의 ㄱ획은 붓을 옆으로 굴리며 살짝 위로 올리면서 뒤집고, 살짝 아래로 내리면서 역방향으로 360도 회전하여 뒤집은 다음 왼쪽 위로 뒤집었다. 붓 면이 정면→반대면 살짝 아래로 내리면서 역방향으로 360도 회전한 다음 반대면→정면으로 바뀌었다. 투루판 아스타나 고분군에서 출토된 당 정관 16년(642년)에 써진 〈장융열처국문자묘표張隆悅妻麴文姿墓表〉(도271)의 '卽즉', 김정희가 쓴 편지(도20)의 '卽'(도272), 권돈인이 말년에 쓴 편지(도181)의 '卽'(도273)의 왼쪽 위 ㄱ획 또한 이와 같은 전번필법으로 써졌다.

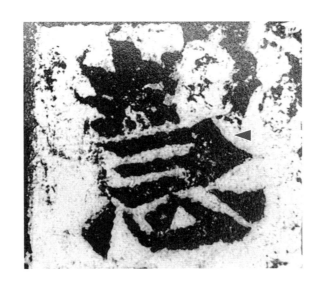
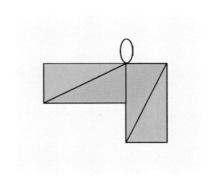

도269 | 〈시평공조상기〉의 慧. 붓 면 도형 표시.

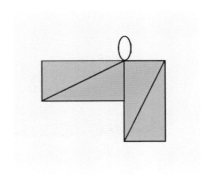

도270 | 〈시평공조상기〉의 和. 붓 면 도형 표시.

도271 │ 투루판 아스타나 고분군에서 출토된 당 정관貞觀 16년(642년)에 진한 푸른빛으로 칠한 회색 벽돌 위에 주사로 써진
〈장융열처국문자묘표張隆悅妻麴文姿墓表〉.

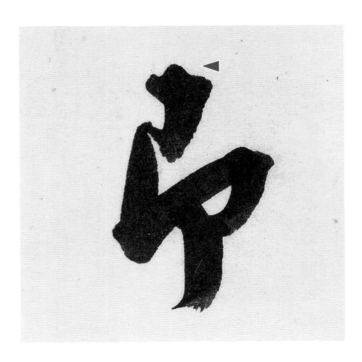

〈시평공조상기〉의 '則'(도274)의 ㄱ획에서 一획은 ∧처럼 써졌다. 이는 북조 위체 해서의 특징 가운데 단연 눈에 띄는 형태이다. 왕휘지 〈신월첩〉(도117)의 月(도220), 慕(도215), 異(도216), '自'(도275), '懸현'(도276), '告고'(도277), '日' 등의 ㄱ획과 비교해보면, 왕휘지 서체에서 직간접적으로 비롯되었음을 알 수 있다. 則(도274)의 ㄱ획에서 가로획과 꺾는 부분에 쓰인 전번필법은 恩(도267), 四(도268)와 慧(도269), 和(도270)의 중간쯤이다. '역방향으로 회전하며 옆으로 360도 굴린' 것을 보면, 후자에 가깝다. 642년에 진한 푸른빛으로 칠한 회색 벽돌 위에 주사로 쓴 〈장융열처국문자묘표〉(도271)의 '日'의 ㄱ획 또한 같은 전번필법으로 쓰였는데, 붓을 어떻게 굴리고 뒤집었는지를 잘 보여준다.

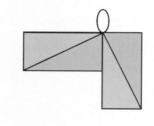

도274 | 〈시평공조상기〉의 則, 붓 면 도형 표시.

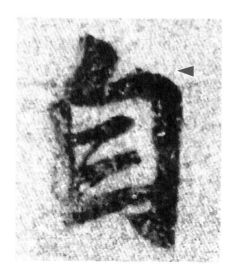

도275 | 《모왕희지일문서한》에 실린 왕휘지가 쓴 〈신월첩〉 모본(도117)의 自.

도276 | 왕휘지가 쓴 〈신월첩〉 모본(도117)의 懸.

도277 | 왕휘지가 쓴 〈신월첩〉 모본(도117)의 告.

〈우궐조상기牛橛造像記〉(495년)(도278), 〈양대안조상기楊大眼造像記〉(도279), 〈비구도장조상기比丘道匠造像記〉(도280), 〈무충처고씨묘표務忠妻高氏墓表〉(556년)(도281), 〈서녕주처장씨묘표徐寧周妻張氏墓表〉(564년)(도282), 〈왕원지묘표王元祉墓表〉(571년)(도283), 〈중병참군신씨묘표〉(586년)(도210), 〈왕도계묘표〉(636년)(도211) 등에서 ㄱ획의 一획은 則(도274)과 같이 대부분 ∧모양으로 써졌다. 나아가 현재 일본 경도국립박물관京都國立博物館과 동경국립박물관東京國立博物館이 소장한, 7세기 후반에서 8세기 전반 사이에 필사된 사본으로 추정되는 『세설신서世說新書』(도284)의 많은 ㄱ획 또한 ∧모양이다.

도278 | 495년에 써진 〈우궐조상기牛橛造像記〉 탁본 부분.

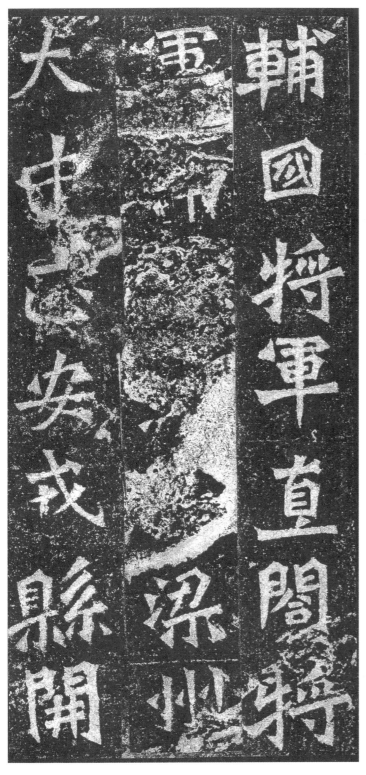

251

도280 〈비구도장조상기比丘道匠造像記〉 탁본 부분.

도281 | 아스타나 고분군에서 출토된 556년에 회색 벽돌 위에 먹으로 써진 〈무충처고씨묘표務忠妻高氏墓表〉.

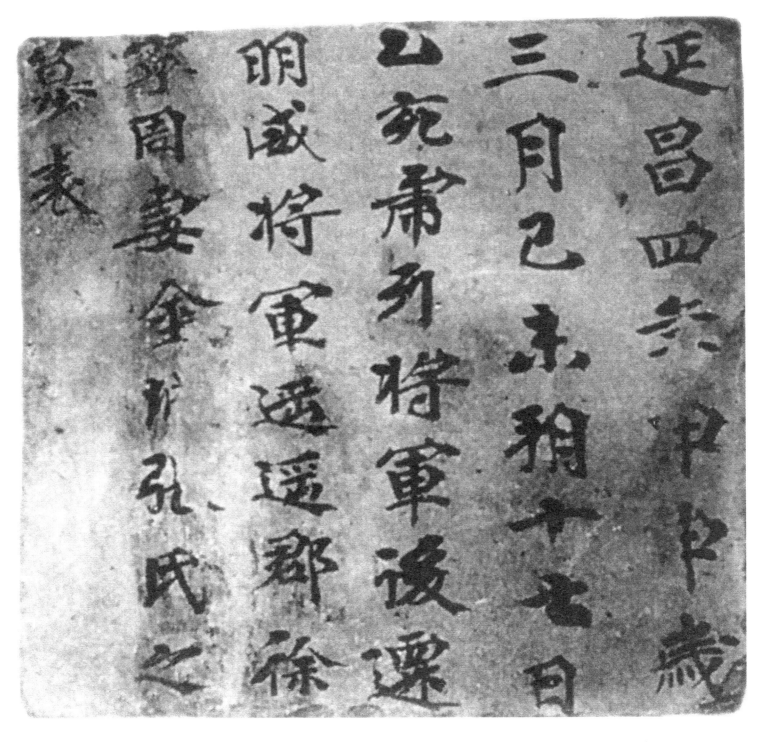

254

도282 | 일본 대곡탐험대大谷探險隊가 1912년에 고창국高昌國(지금의 신강新疆 토로번시吐魯蕃市 고창구高昌區 동남東南)
옛 성터 북쪽에서 발견한 564년에 주사로 써진 〈서녕주처장씨묘표徐寧周妻張氏墓表〉.

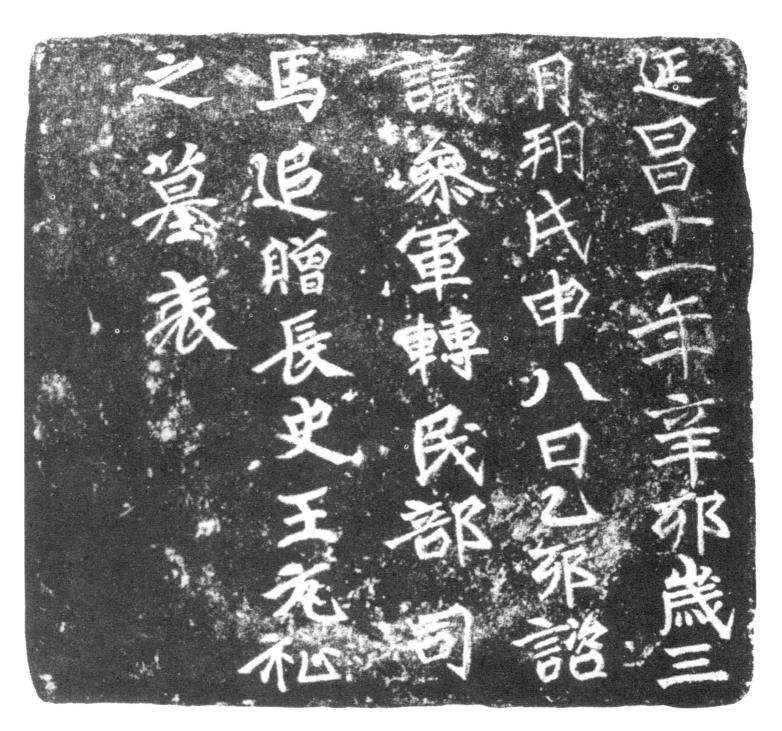

延昌十一年辛邪歲三
月朔戊申八日乙邪詔
議叅軍轉民部司
馬追贈長史王元祉
之墓表

도283 | 헝가리 태생의 영국 고고학자인 스타인(1862~1943)이 1915년에 투루판 아스타나 고분군에서 발굴한 571년에 써지고 새겨진 〈왕원지묘표王元祉墓表〉.

255

王大將軍年少時舊有田舍名語音

楚武帝喚時賢共言伎藝之事

人皆多有所知唯王都無所開意

色殊惡自言知打鼓吹帝即令取鼓

郡家事迩就謝繹曰飲酒而還桓
公問有何事君章云不審公謂謝尚
是何似人桓公曰仁祖是勝我許人
君章云豈有滕公人而行非者故一
無所問桓公奇其意而不責也
王右軍與王敬仁許玄度並善二人
亡後右軍為論議更尅孔嚴誡之曰
明府昔與王許周旋有情及逝沒之
後無慎終之好民所不取右軍甚
愧

도284 | 일본 동경국립박물관(왼쪽)과 경도국립박물관京都國立博物館(오른쪽)에 소장되어 있는 당나라 7세기 후반에서 8세기 전반 사이에 필사된 사본으로 추정되는 『세설신서世說新書』 부분.

〈시평공조상기〉의 '月'(도285)의 ㄱ획과 '躬'(도286)에서 身의 ㄱ획은 붓을 옆으로 굴리면서 살짝 위로 올리면서 뒤집고, 살짝 아래로 내리면서 역방향으로 360도 회전하여 뒤집은 다음 왼쪽 위로 뒤집었다가 오른쪽 밑으로 말아서 뒤집었다. 붓 면이 정면→반대면 살짝 아래로 내리면서 역방향으로 360도 회전하여 반대면→정면→반대면으로 바뀐 것이다.

도285 │ 〈시평공조상기〉의 月. 붓 면 도형 표시.

도286 │ 〈시평공조상기〉의 躬. 붓 면 도형 표시.

〈시평공조상기〉의 '國'(도287)의 ㄱ획은 붓을 옆으로 굴리면서 위로 뒤집고 역방향으로 회전하며 옆으로 360도 굴린 다음, 살짝 위로 올리면서 다시 역방향으로 180도 회전하여 뒤집고 아래로 꺾으면서 오른쪽 밑으로 말아서 뒤집었다. 붓 면이 정면→반대면 역방향으로 360도 회전하며 반대면→정면→반대면으로 바뀌고, 다시 역방향으로 180도 회전하며 아래로 꺾어서 정면→반대면으로 바뀐 것이다.

도287 | 〈시평공조상기〉의 國, 붓 면 도형 표시.

④ ㄴ획

〈시평공조상기〉의 '以'(도288)와 '亡망'(도289)의 ㄴ획은 붓을 아래로 굴리면서 왼쪽 위로 뒤집고, 역방향으로 회전하여 뒤집은 다음 옆으로 꺾으면서 위로 뒤집었다. 붓 면은 정면→반대면 역방향으로 회전하여 뒤집고 옆으로 꺾으면서 정면→반대면으로 바뀐 것이다.

도288 | 〈시평공조상기〉의 以, 붓 면 도형 표시.

도289 | 〈시평공조상기〉의 亡, 붓 면 도형 표시.

〈시평공조상기〉의 '匪비'(도290)의 ㄴ획은 붓을 아래로 굴리면서 왼쪽 위로 뒤집었다가 오른쪽 밑으로 말면서 뒤집고, 역방향으로 회전하여 뒤집은 다음 옆으로 꺾으면서 두 번 연속해서 위로 뒤집었다. 붓 면은 정면→반대면→정면 역방향으로 회전하여 뒤집고 옆으로 꺾으면서 반대면→정면→반대면으로 바뀐 것이다.

도290 | 〈시평공조상기〉의 匪, 붓 면 도형 표시.

〈시평공조상기〉의 '世'(도291)의 ㄴ획은 붓을 아래로 굴리면서 왼쪽 위로 뒤집고, 역방향으로 회전하여 뒤집은 다음 옆으로 꺾으면서 위로 뒤집고 다시 역방향으로 회전하여 뒤집었다. 붓 면은 정면→반대면 역방향으로 회전하여 뒤집고 옆으로 꺾으면서 정면→반대면 다시 역방향으로 회전하여 뒤집고 반대면→정면으로 바뀐 것이다.

도291 | 〈시평공조상기〉의 世, 붓 면 도형 표시.

4. 653년 저수량 〈안탑성교서〉

전번필법의 측면에서 보면, 서예사를 통틀어 왕희지의 진정한 후계자는 저수량이다. 5세기 전반 도홍경陶弘景(456~536)은 "종요를 배운 왕희지 글씨는 필세가 교묘하고 형체가 긴밀하여 스스로 쓴 글씨보다 뛰어나다."[211]라고 하였고, 양무제 또한 왕희지가 제멋대로 쓴 것은 느슨하고 부드럽다 하였다.[212] 이렇듯 왕희지의 서예를 제대로 알지 못하는 권력자들이나 서예가와 문인들에 의한 오해와 곡해, 나아가 폄하가 있는 가운데 저수량은 왕희지가 썼던 전번필법을 온전히 터득하였다.

저수량 사후에도 왕희지에 대한 부적절한 폄하는 계속되었다. 장회관張懷瓘은 758년에 쓴 『서의書議』에서 왕희지의 글씨에 소녀의 재능은 있으나 대장부의 기개가 없어 진귀하게 여기기엔 부족하다고 평하였고,[213] 한유韓愈(768~824)는 811년에 쓴 「석고가石鼓歌」에서 왕희지의 글씨가 맵시 내고 애교 부리는 것을 쫓았다고 노래하였다.[214]

저수량이 왕희지 서예에 정통할 수 있었던 배경으로는 두 가지를 꼽을 수 있다. 하나는 저수량이 아버지 저량褚亮(560~647)의 친구인 구양순과 우세남虞世南(558~638)으로부터 필법의 정수를 배웠다는 것이다. 627년에 저수량이 홍문관弘文館의 관주館主로 일할 때, 구양순과 우세남이 홍문관에서 서예 해법楷法을 강의하였다. 특히 불후의 명작인 우세남의 〈공자묘당비孔子廟堂碑〉(도29)는 626년, 구양순의 〈구성궁예천명九成宮醴泉銘〉(도292)은 632년에 쓰였기에, 저수량이 그들 필법의 구체적 운용을 터득하기에 좋은 환경이었다.

211 陶弘景, 『與梁武帝論書啓 · 陶隱居又啓(四)』: "又逸少學鍾, 勢巧形密, 勝於自運."
212 梁武帝, 『觀鍾繇書法十二意』: "逸少至學鍾書, 勢巧形密, 及其獨運, 意疏字緩."
213 張懷瓘, 『書議』: "逸少草有女郎材, 無丈夫氣, 不足貴也."
214 韓愈, 『全唐詩 · 石鼓歌』: "羲之俗書趁姿媚".

다른 하나는 639년과 640년에 당태종의 명으로 황실이 소장한 왕희지의 정서正書와 행서行書의 진위를 감정하고 기록한 일이다. 위징魏徵(580~643)은 우세남 사후에 서예를 함께 논할 사람이 없다는 당태종의 말에 왕희지 서체를 매우 깊이 터득한 서예가로 저수량을 추천하였다. 나아가 저수량의 왕희지 글씨 진위 감정은 정확하여 틀리거나 잘못된 게 하나도 없었다.[215] 왕희지 전변필법에 대한 저수량의 이해는 완벽한 수준이었다. 그가 기거랑起居郎으로 재직하던 640~641년에 쓴 것으로 추정되는 〈음부경〉(도293)과 653년에 쓴 〈안탑성교서〉(도294)가 그 증거이다.

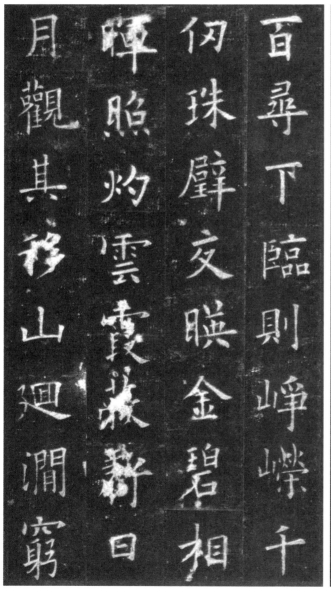
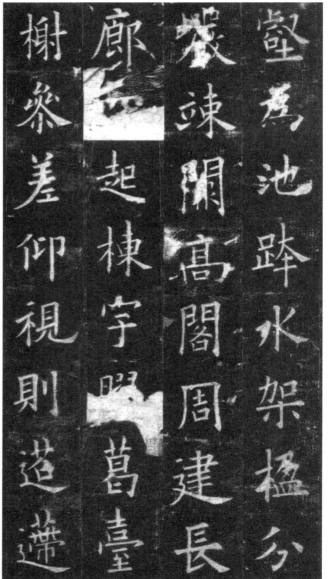

도292 | 구양순이 632년에 쓴 〈구성궁예천명九成宮醴泉銘〉 부분.

도293 | 저수량이 640년~641년에 쓴 〈음부경〉 부분.

215 朱關田, 『唐代書法家年譜』, 江蘇敎育出版社, 2001, 34-51쪽; 朱關田, 『中國書法史·隋唐五代卷』, 江蘇鳳凰敎育出版社, 2009, 62-66쪽 참고.

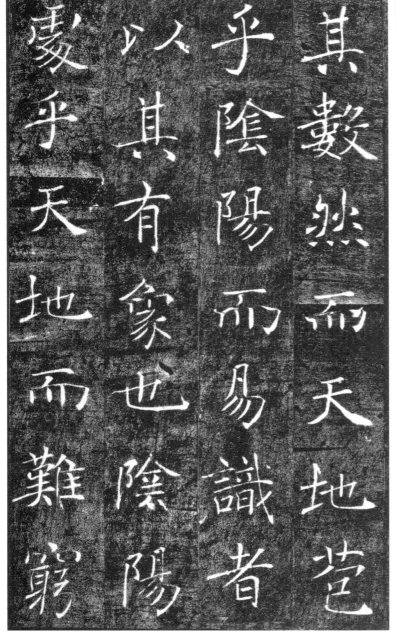

無形潛寒暑以化
物是以窺天鑒地
庸思皆識其端
陰洞陽賢哲罕窮

其數然而天地苞
乎陰陽而易識者
以其有象也陰陽
叀乎天地而難窮

도294 | 저수량이 653년에 쓴 〈안탑성교서雁塔聖教序〉 부분.

① 一획

　　〈안탑성교서〉의 '二'(도295)의 첫 번째와 '三'(도296)의 첫 번째와 두 번째 一획은 붓을 옆으로 굴리면서 위로 뒤집어서, 붓 면이 정면→반대면으로 바뀌었다. 二(도295)의 두 번째와 三(도296)의 세 번째 一획은 붓을 옆으로 굴리면서 위로 뒤집은 다음, 역방향으로 회전하여 밑으로 말아서 뒤집었다. 붓 면이 정면→반대면, 역방향으로 회전하여 반대면→정면으로 바뀐 것이다.

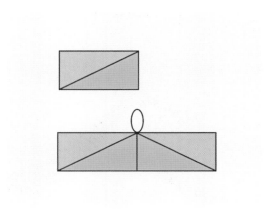

도295 | 〈안탑성교서〉의 二, 붓 면 도형 표시.

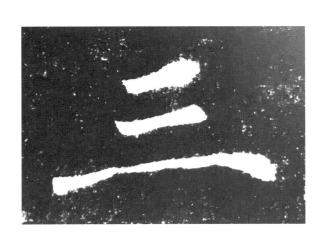

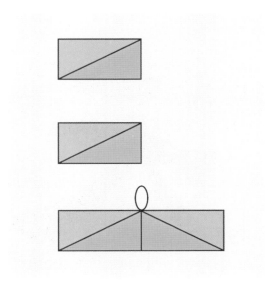

도296 | 〈안탑성교서〉의 三, 붓 면 도형 표시.

〈음부경〉의 '天천'(도297)의 첫 번째와 두 번째 一획은 二(도295)와 같은 전번필법으로 써졌다. 하지만 '天'(도298)의 경우, 첫 번째와 두 번째 一획 모두 붓을 옆으로 굴리면서 위로 뒤집은 다음 역방향으로 회전하여 밑으로 말아서 뒤집어서 붓 면이 정면→반대면, 역방향으로 회전하여 반대면→정면으로 바뀌었다.

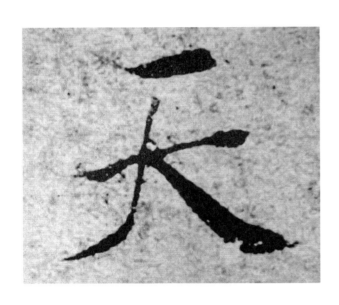
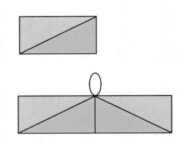

도297 | 〈음부경〉의 天, 붓 면 도형 표시.

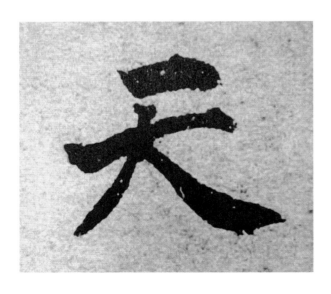
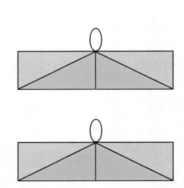

도298 | 〈음부경〉의 天, 붓 면 도형 표시.

〈안탑성교서〉의 '其기'(도299)의 제일 아래와 '聖성'(도300)의 제일 위 一획은 붓을 옆으로 굴리면서 연속해서 위로 두 번 뒤집어서, 붓 면이 정면→반대면→정면으로 바뀌었다. 〈음부경〉에서 '取취'(도301)의 제일 위와 '星성'(도302)의 제일 아래 一획도 이와 같은 전번필법으로 써졌다.

도299 | 〈안탑성교서〉의 其, 붓 면 도형 표시.

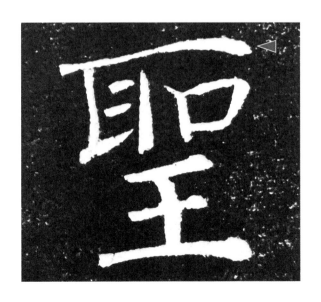

도300 | 〈안탑성교서〉의 聖, 붓 면 도형 표시.

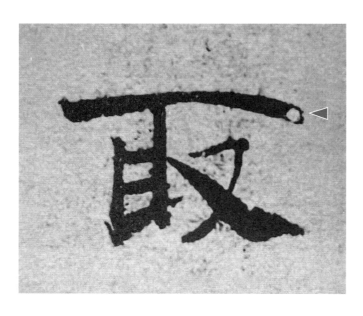

도301 | 〈음부경〉의 取. 붓 면 도형 표시.

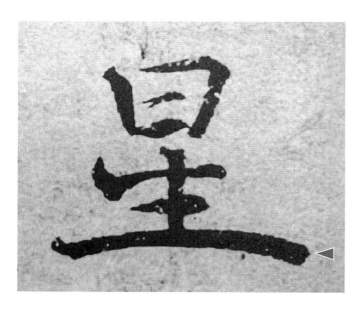

도302 | 〈음부경〉의 星. 붓 면 도형 표시.

〈안탑성교서〉의 '玄현'(도303)의 —획과 '知지'(도304)의 두 번째 —획은 붓을 옆으로 굴리면서 위로 뒤집고 역방향으로 회전하며 옆으로 360도 굴렸다. 붓 면이 정면→반대면 역방향으로 회전하며 반대면→정면→반대면으로 바뀐 것이다. 〈음부경〉에서 '知'(도305)의 두 번째 —획과 '万만'(도306)의 —획도 이와 같은 전번필법으로 써졌다.

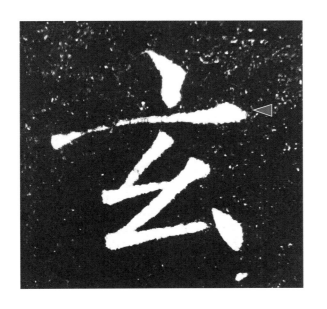

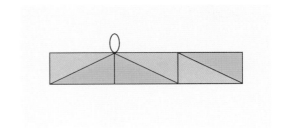

도303 | 〈안탑성교서〉의 玄. 붓 면 도형 표시.

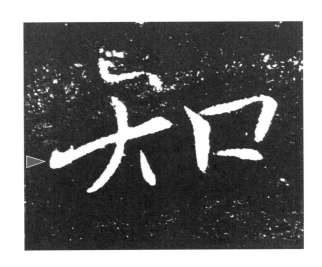

도304 | 〈안탑성교서〉의 知. 붓 면 도형 표시.

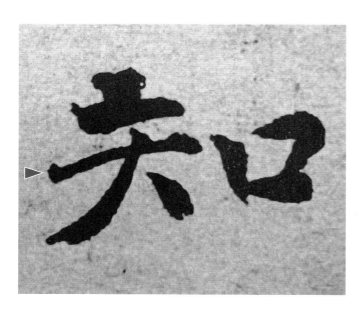

도305 | 〈음부경〉의 知. 붓 면 도형 표시.

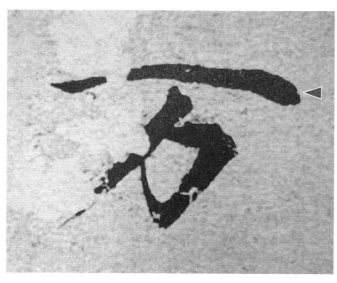

도306 | 〈음부경〉의 万. 붓 면 도형 표시.

〈안탑성교서〉의 '百백'(도307)과 '言언'(도308)의 첫 번째 一획은 붓을 옆으로 굴리면서 위로 뒤집고 역방향으로 회전하며 옆으로 360도 굴린 다음, 순간 멈췄다가 튕겨 나오면서 다시 밑으로 말아서 뒤집었다. 〈음부경〉에서 '安안'(도309)의 一획과 '莫막'(도310)의 아래 一획도 이와 같은 전번필법으로 써졌다.

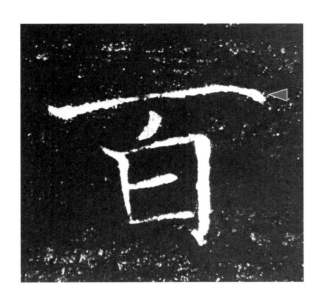

도307 | 〈안탑성교서〉의 百. 붓 면 도형 표시.

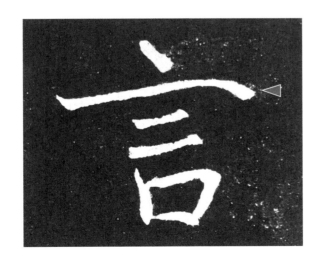

도308 | 〈안탑성교서〉의 言. 붓 면 도형 표시.

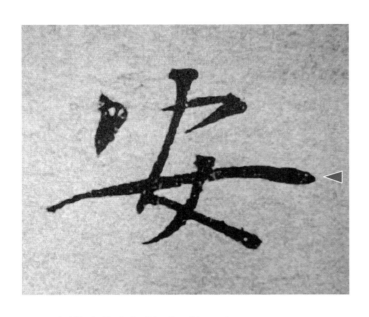

도309 | 〈음부경〉의 安. 붓 면 도형 표시.

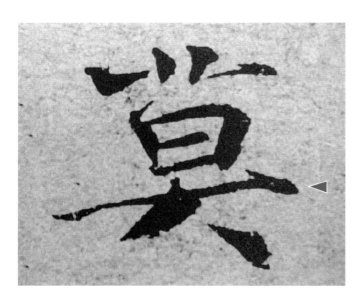

도310 | 〈음부경〉의 莫. 붓 면 도형 표시.

② | 획

〈안탑성교서〉의 '帝제'(도311)와 '陽양'(도312)의 | 획은 붓을 아래로 굴리면서 왼쪽 위로
뒤집어서, 붓 면이 정면→반대면으로 바뀌었다. 〈음부경〉에서 '上'(도313)의 | 획도 이와 같은
전번필법으로 써졌다.

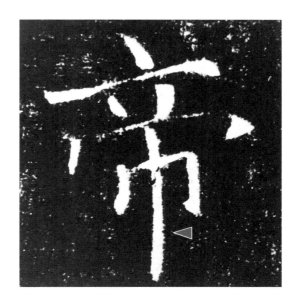

도311 | 〈안탑성교서〉의 帝. 붓 면 도형 표시.

도312 | 〈안탑성교서〉의 陽. **도313** | 〈음부경〉의 上.

〈안탑성교서〉의 '生생'(도314)의 ㅣ획과 '佛불'(도315)의 오른쪽 ㅣ획은 붓을 아래로 굴리면서 오른쪽 밑으로 말아서 뒤집어서, 붓 면이 정면→반대면으로 바뀌었다. 〈음부경〉에서 '宙주'(도316)의 ㅣ획도 이와 같은 전변필법으로 써졌다.

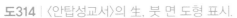

도314 | 〈안탑성교서〉의 生, 붓 면 도형 표시.

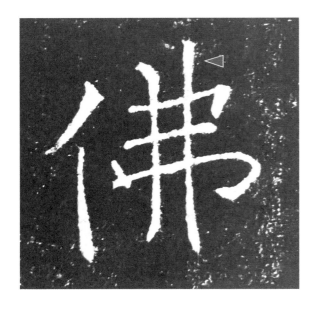

도315 | 〈안탑성교서〉의 佛.

도316 | 〈음부경〉의 宙.

〈안탑성교서〉의 '乎호'(도317)의 ㅣ획과 '寂적'(도318)의 맨 오른쪽 ㅣ획은 붓을 아래로 굴리면서 연속해서 왼쪽 위로 두 번 뒤집어서, 붓 면이 정면→반대면→정면으로 바뀌었다. 〈음부경〉에서 '乎'(도319)의 ㅣ획도 이와 같은 전번필법으로 써졌다.

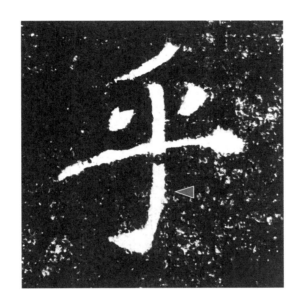

도317 | 〈안탑성교서〉의 乎, 붓 면 도형 표시.

도318 | 〈안탑성교서〉의 寂.

도319 | 〈음부경〉의 乎.

〈안탑성교서〉의 '陰음'(도320)의 왼쪽 ㅣ획과 '神신'(도321)의 오른쪽 ㅣ획은 붓을 아래로 굴리면서 왼쪽 위로 뒤집었다가 오른쪽 밑으로 말면서 뒤집어서, 붓 면이 정면→반대면→정면으로 바뀌었다. 강세황의 '神'(도322)과 〈음부경〉에서 '神'(도323)의 오른쪽 ㅣ획도 이와 같은 전번필법으로 써졌다.

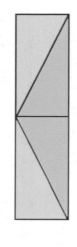

도320 | 〈안탑성교서〉의 陰. 붓 면 도형 표시.

278

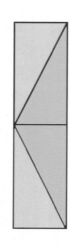

도321 | 〈안탑성교서〉의 神. 붓 면 도형 표시.

謹候此上

賢坊平信

每擾一進連汨公兄尚令

未遂悵仰殊切伏惟

謹候復維窮沍神护

萬相慰溯区至如幸免

庶幾而近甚損苦恶

間静趣祗自閒僻頃

姜事謹當李从周旋

其間未暇幸多想以

爲所替若妈仰報深

頃不敢任在写久趙賜不

宜伏惟

俯察謹儀狀

癸卯十二月廿四日久名拜

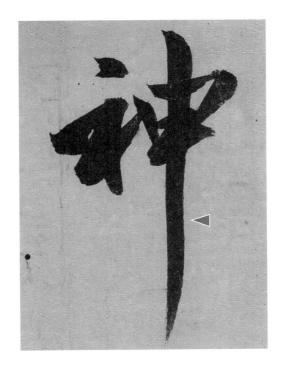

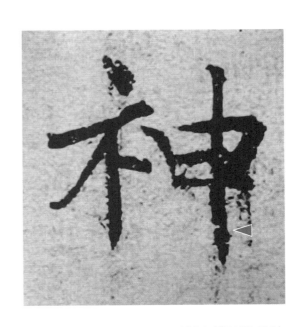

도322 | 강세황이 음력 1783년 12월 24일(1784년 1월 16일)에 쓴 편지. 神.

도323 | 〈음부경〉의 神.

〈안탑성교서〉의 '未미'(도324)의 ㅣ획과 '非비'(도325)의 오른쪽 ㅣ획은 붓을 아래로 굴리면서 연속해서 두 번 오른쪽 밑으로 말아서 뒤집어서, 붓 면이 정면→반대면→정면으로 바뀌었다. 강세황의 '未'(도326)와 〈음부경〉에서 '可'(도327)의 ㅣ획도 이와 같은 전번필법으로 써졌다.

도324 | 〈안탑성교서〉의 未, 붓 면 도형 표시.

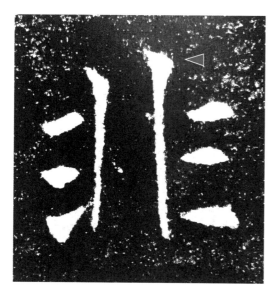

도325 | 〈안탑성교서〉의 非, 붓 면 도형 표시.

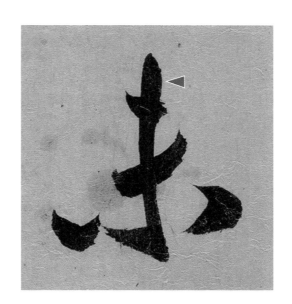

도326 | 강세황이 쓴 편지(도322), 未. 붓 면 도형 표시.

도327 | 〈음부경〉의 可. 붓 면 도형 표시.

〈안탑성교서〉의 '神'(도328)의 오른쪽 ㅣ획과 '開개'(도329)의 왼쪽 ㅣ획은 붓을 아래로 굴리면서 오른쪽 밑으로 말아서 뒤집었다가 왼쪽 위로 뒤집어서, 붓 면이 정면→반대면→정면으로 바뀌었다. 〈음부경〉에서 '陽'(도330)의 ㅣ획도 이와 같은 전번필법으로 써졌다.

도328 | 〈안탑성교서〉의 神. 붓 면 도형 표시.

도329 | 〈안탑성교서〉의 開.

도330 | 〈음부경〉의 陽.

〈안탑성교서〉의 '相상'(도331)에서 木의 | 획은 붓을 아래로 굴리면서 왼쪽 위로 뒤집었다가 오른쪽 밑으로 말아서 뒤집고 다시 왼쪽 위로 뒤집었다. 붓 면이 정면→반대면→정면→반대면으로 바뀐 것이다. 〈음부경〉에서 '根근'(도332)의 왼쪽 | 획도 이와 같은 전번필법으로 써졌다.

도331 │ 〈안탑성교서〉의 相. 붓 면 도형 표시.

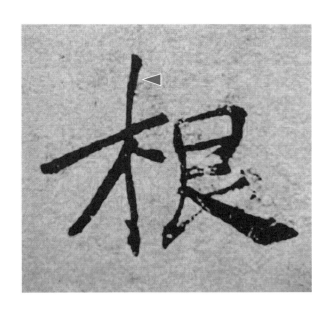

도332 │ 〈음부경〉의 根. 붓 면 도형 표시.

〈음부경〉의 '陰'(도333)의 왼쪽 ㅣ획은 붓을 아래로 굴리면서 왼쪽 위로 뒤집었다가 오른쪽 위로 뒤집어서, 붓 면이 정면→반대면→정면으로 바뀌었다.

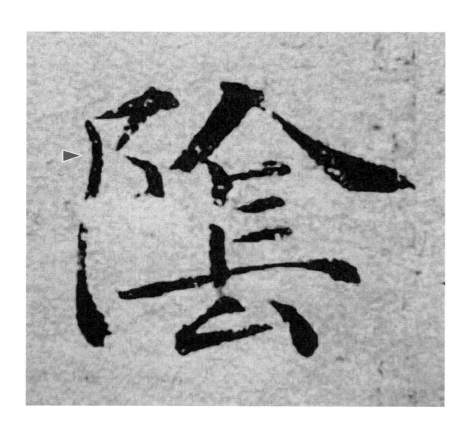

도333 | 〈음부경〉의 陰. 붓 면 도형 표시.

〈안탑성교서〉의 '東동'(도334)과 '其기'(도335)의 오른쪽 ㅣ획은 붓을 밑으로 말면서 옆으로 짧게 뒤집고 아래로 꺾으면서 왼쪽 위로 뒤집었다. 붓 면이 정면→반대면 아래로 꺾으면서 반대면→정면으로 바뀐 것이다. 〈음부경〉에서 '其'(도336)와 '身신'(도337)의 오른쪽 ㅣ획과 '下'(도338)의 ㅣ획도 이와 같은 전번필법으로 써졌다.

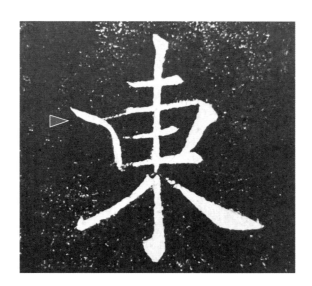

도334 | 〈안탑성교서〉의 東. 붓 면 도형 표시.

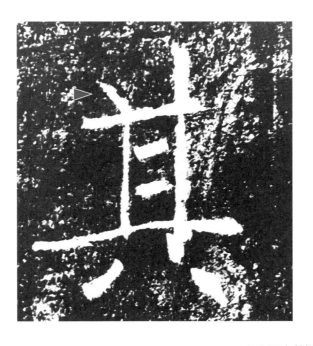

도335 | 〈안탑성교서〉의 其. 붓 면 도형 표시.

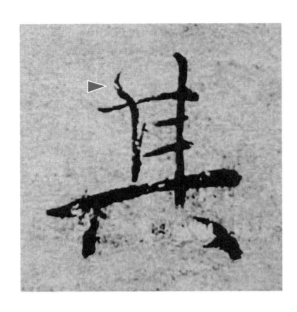

도336 | 〈음부경〉의 其.

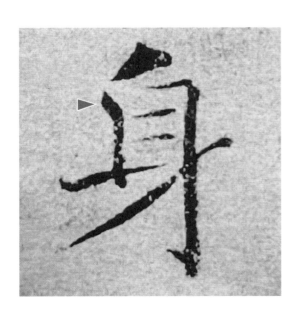

도337 | 〈음부경〉의 身.

도338 | 〈음부경〉의 下.

〈안탑성교서〉의 '其'(도339)와 '擧거'(도340)의 왼쪽 ㅣ획은 붓을 밑으로 말면서 옆으로 짧게 뒤집고 아래로 꺾으면서 오른쪽 밑으로 말면서 뒤집었다. 붓 면이 정면→반대면 아래로 꺾으면서 반대면→정면으로 바뀐 것이다. 〈음부경〉의 '神'(도341)에서 申의 왼쪽 ㅣ획과 '理리'(도342)에서 里의 왼쪽 ㅣ획, '賊적'(도343)에서 具의 왼쪽 ㅣ획도 이와 같은 전번필법으로 써졌다.

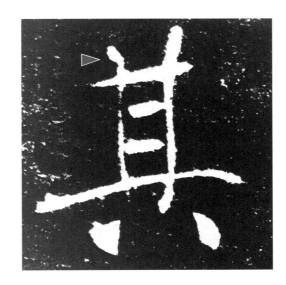

도339 | 〈안탑성교서〉의 其. 붓 면 도형 표시.

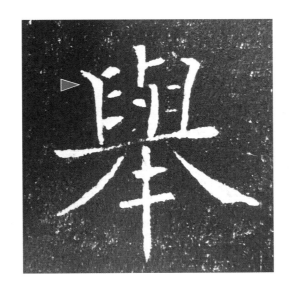

도340 | 〈안탑성교서〉의 擧. 붓 면 도형 표시.

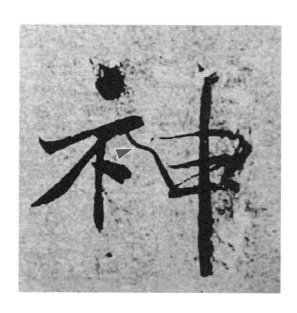

도341 |〈음부경〉의 神.

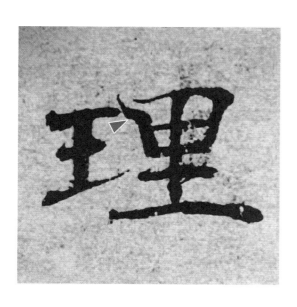

도342 |〈음부경〉의 理.

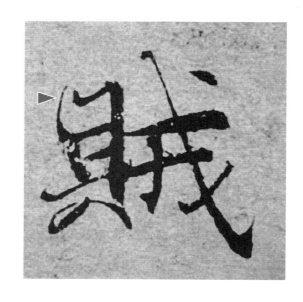

도343 |〈음부경〉의 賊.

〈안탑성교서〉의 '上'(도344)과 '上'(도345)의 ㅣ획은 붓을 밑으로 말면서 옆으로 짧게 뒤집고 아래로 꺾으면서 오른쪽 밑으로 말아서 뒤집은 다음 왼쪽 위로 뒤집었다. 붓 면이 정면→반대면 아래로 꺾으면서 반대면→정면→반대면으로 바뀐 것이다.

〈안탑성교서〉의 '非'(도346)의 오른쪽 ㅣ획은 붓을 밑으로 말면서 옆으로 짧게 뒤집고 아래로 꺾으면서 왼쪽 위로 뒤집었다가 오른쪽 밑으로 말아서 뒤집었다. 붓 면이 정면→반대면 아래로 꺾으면서 반대면→정면→반대면으로 바뀐 것이다.

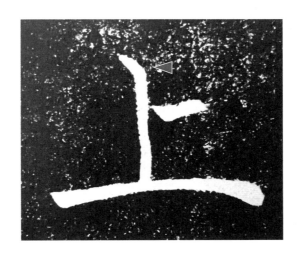 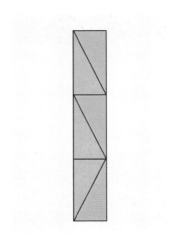

도344 | 〈안탑성교서〉의 上, 붓 면 도형 표시.

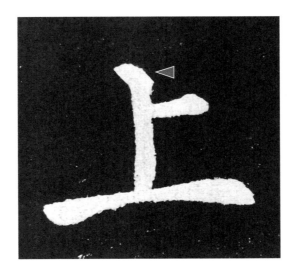

도345 | 〈안탑성교서〉의 上, 붓 면 도형 표시.

도346 | 〈안탑성교서〉의 非, 붓 면 도형 표시.

도347 | 〈안탑성교서〉의 珠, 붓 면 도형 표시.

〈안탑성교서〉의 '珠주'(도347)에서 朱의 丨획은 붓을 밑으로 말면서 옆으로 짧게 뒤집고 아래로 꺾으면서 왼쪽 위로 뒤집었다가 오른쪽 밑으로 말아서 뒤집고 다시 왼쪽 위로 뒤집었다. 붓 면이 정면→반대면 아래로 꺾으면서 반대면→정면→반대면→정면으로 바뀐 것이다.

〈음부경〉의 '囨인'(도348)의 왼쪽 ㅣ획은 붓을 밑으로 말면서 옆으로 짧게 뒤집고 아래로 꺾으면서 연속해서 왼쪽 위로 두 번 뒤집었다. 붓 면이 정면→반대면 아래로 꺾으면서 반대면→정면→반대면으로 바뀐 것이다.

〈음부경〉의 '叵'(도349)의 왼쪽 ㅣ획은 붓을 밑으로 말면서 옆으로 짧게 뒤집고 아래로 꺾으면서 연속해서 오른쪽 밑으로 말아서 두 번 뒤집었다. 붓 면이 정면→반대면 아래로 꺾으면서 반대면→정면→반대면으로 바뀐 것이다.

도348 | 〈음부경〉의 囨. 붓 면 도형 표시.

도349 | 〈음부경〉의 叵. 붓 면 도형 표시.

〈안탑성교서〉의 '陰'(도350)의 왼쪽 丨획은 붓을 아래로 굴리면서 왼쪽 위로 뒤집은 다음 역방향으로 회전하며 왼쪽 밑으로 말아서 뒤집어서, 붓 면이 정면→반대면 역방향으로 회전하여 반대면→정면으로 바뀐 것이다. 이는 바로 왕희지의 快(도169)과 信(도170)의 丨획과 같은 전번필법으로 써진 것이다.

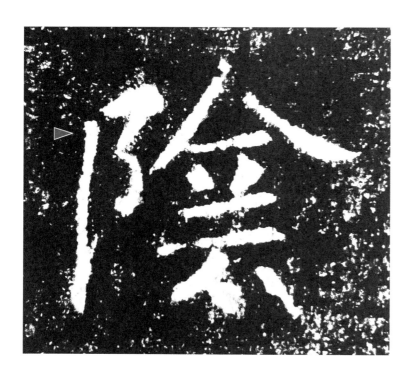

도350 | 〈안탑성교서〉의 陰. 붓 면 도형 표시.

③ ㄱ획

　　〈안탑성교서〉의 '日일'(도351)과 '皇황'(도352)의 ㄱ획은 붓을 옆으로 굴리면서 위로 뒤집고, 아래로 꺾으면서 왼쪽 위로 뒤집었다. 붓 면이 정면→반대면 아래로 꺾으면서 반대면→정면으로 바뀐 것이다. 〈음부경〉에서 '盜도'(도353)의 ㄱ획과 '畫주'(도354)에서 聿의 ㄱ획도 이와 같은 전번필법으로 써졌다.

도351 | 〈안탑성교서〉의 日. 붓 면 도형 표시.

도352 | 〈안탑성교서〉의 皇. 붓 면 도형 표시.

도353 | 〈음부경〉의 盜. 붓 면 도형 표시.

도354 | 〈음부경〉의 畫. 붓 면 도형 표시.

〈안탑성교서〉의 '羣군'(도355)에서 尹의 ㄱ획과 '知'(도356)의 ㄱ획은 붓을 밑으로 말아서 뒤집은 다음, 아래로 꺾으면서 왼쪽 위로 뒤집었다. 붓 면이 정면→반대면 아래로 꺾으면서 반대면→정면으로 바뀐 것이다. 〈음부경〉의 '動동'(도357)에서 重의 ㄱ획과 '者자'(도358)의 ㄱ획도 이와 같은 전번필법으로 써졌다.

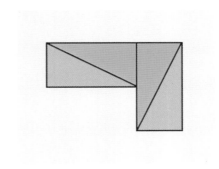

도355 | 〈안탑성교서〉의 羣, 붓 면 도형 표시.

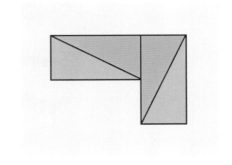

도356 | 〈안탑성교서〉의 知.

도357 | 〈음부경〉의 動. 붓 면 도형 표시.

296

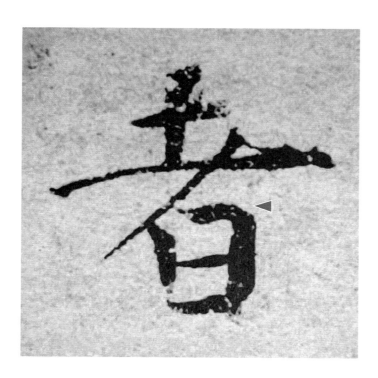

도358 | 〈음부경〉의 者. 붓 면 도형 표시.

〈안탑성교서〉의 '明명'(도359)에서 目의 ㄱ획과 '道'(도360)의 ㄱ획은 붓을 밑으로 말아서 뒤집은 다음, 아래로 꺾으면서 연속해서 두 번 왼쪽 위로 뒤집었다. 붓 면이 정면→반대면 아래로 꺾으면서 반대면→정면→반대면으로 바뀐 것이다.

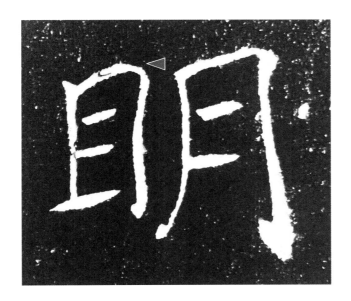

도359 | 〈안탑성교서〉의 明. 붓 면 도형 표시.

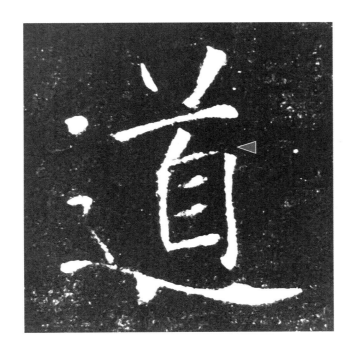

도360 | 〈안탑성교서〉의 道. 붓 면 도형 표시.

〈안탑성교서〉의 '易역'(도361)과 '門'(도362)의 ㄱ획은 붓을 밑으로 말아서 뒤집은 다음, 아래로 꺾으면서 왼쪽 위로 뒤집었다가 오른쪽 밑으로 말아서 뒤집었다. 붓 면이 정면→반대면 아래로 꺾으면서 반대면→정면→반대면으로 바뀐 것이다. 〈음부경〉에서 '有'(도363)와 '用용'(도364), 강세황의 '自'(도365)의 ㄱ획도 이와 같은 전번필법으로 써졌다.

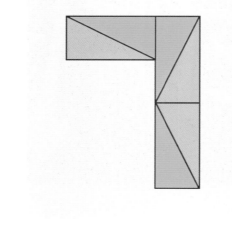

도361 | 〈안탑성교서〉의 易, 붓 면 도형 표시.

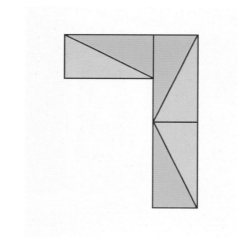

도362 | 〈안탑성교서〉의 門, 붓 면 도형 표시.

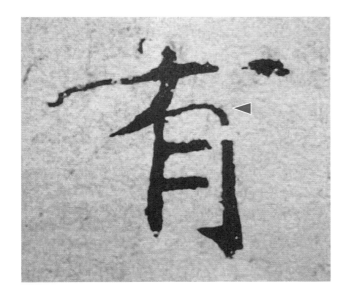

도363 | 〈음부경〉의 有. 붓 면 도형 표시.

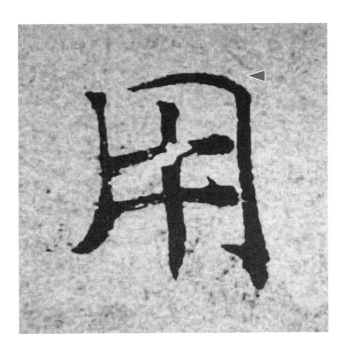

도364 | 〈음부경〉의 用.

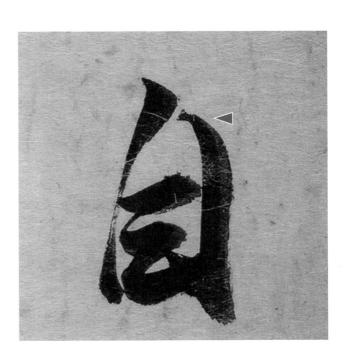

도365 | 강세황이 쓴 편지(도136)의 自.

　　〈안탑성교서〉의 '朗'(도366)과 '朝조'(도367)에서 月의 ㄱ획은 붓을 밑으로 말아서 뒤집은 다음, 아래로 꺾으면서 왼쪽 위로 뒤집었다가 오른쪽 밑으로 말아서 뒤집고 다시 왼쪽 위로 뒤집었다. 붓 면이 정면→반대면 아래로 꺾으면서 반대면→정면→반대면→정면으로 바뀐 것이다. 권돈인의 '月'(도368)의 ㄱ획도 이와 같은 전번필법으로 써졌다.

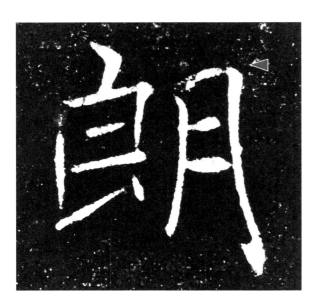

도366 | 〈안탑성교서〉의 朗. 붓 면 도형 표시.

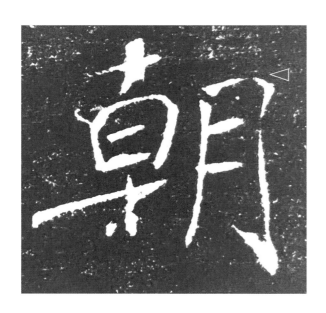

도367 | 〈안탑성교서〉의 朝.

도368 | 권돈인이 쓴 편지(도163). 月.

〈안탑성교서〉의 '境경'(도369)의 ㄱ획은 붓을 밑으로 말아서 뒤집은 다음, 아래로 꺾으면서 오른쪽 밑으로 말아서 뒤집었다. 붓 면이 정면→반대면 아래로 꺾으면서 반대면→정면으로 바뀐 것이다. 〈음부경〉에서 '有'(도370)의 ㄱ획도 이와 같은 전번필법으로 써졌다.

도369 | 〈안탑성교서〉의 境. 붓 면 도형 표시.

도370 | 〈음부경〉의 有. 붓 면 도형 표시.

〈안탑성교서〉의 '書서'(도371)에서 聿의 ㄱ획과 '逈형'(도372)의 바깥쪽 ㄱ획은 붓을 연속해서 두 번 밑으로 말아서 뒤집은 다음, 아래로 꺾으면서 왼쪽 위로 뒤집었다. 붓 면이 정면→반대면→정면 아래로 꺾으면서 정면→반대면으로 바뀐 것이다. 〈음부경〉의 '書'(도373)와 '盡'(도374)에서 聿의 ㄱ획도 이와 같은 전번필법으로 써졌다.

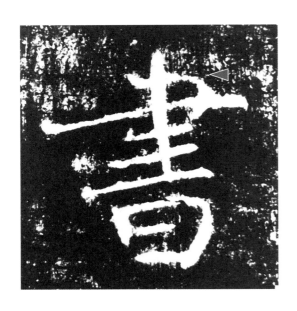

도371 | 〈안탑성교서〉의 書. 붓 면 도형 표시.

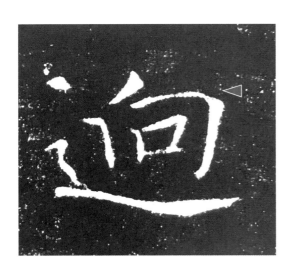

도372 | 〈안탑성교서〉의 逈. 붓 면 도형 표시.

302

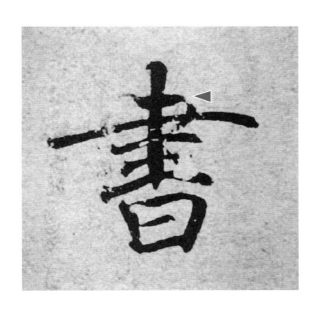

도373 │ 〈음부경〉의 書. 붓 면 도형 표시.

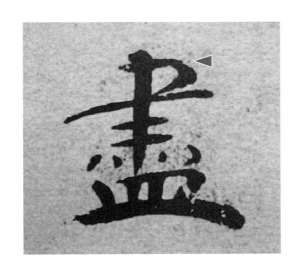

도374 │ 〈음부경〉의 盡. 붓 면 도형 표시.

〈음부경〉의 '固'(도375)에서 바깥쪽 ㄱ획과 '能능'(도376)에서 月의 ㄱ획은 붓을 연속해서 두 번 밑으로 말아서 뒤집은 다음, 아래로 꺾으면서 왼쪽 위로 뒤집었다가 오른쪽 밑으로 말아서 뒤집었다. 붓 면이 정면→반대면→정면 아래로 꺾으면서 정면→반대면→정면으로 바뀐 것이다.

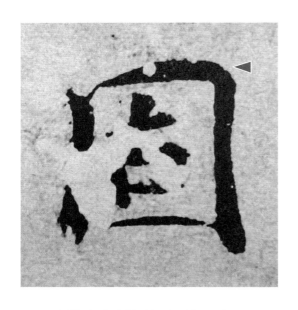

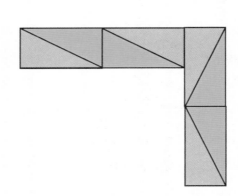

도375 | 〈음부경〉의 固. 붓 면 도형 표시.

도376 | 〈음부경〉의 能. 붓 면 도형 표시.

〈안탑성교서〉의 '洞동'(도377)과 '뢷시'(도378)의 ㄱ획은 붓을 연속해서 두 번 밑으로 말아서 뒤집은 다음, 아래로 꺾으면서 오른쪽 밑으로 말아서 뒤집었다. 붓 면이 정면→반대면→정면 아래로 꺾으면서 정면→반대면으로 바뀐 것이다. 〈음부경〉에서 '陽'(도379)의 ㄱ획도 이와 같은 전번필법으로 써졌다.

도377 | 〈안탑성교서〉의 洞. 붓 면 도형 표시.

도378 | 〈안탑성교서〉의 뢷.

도379 | 〈음부경〉의 陽.

〈안탑성교서〉의 '可'(도380)와 '岩'(도381)의 ㄱ획은 붓을 옆으로 굴리면서 위로 뒤집은 다음, 역방향으로 회전하여 뒤집고 아래로 꺾으면서 왼쪽 위로 뒤집었다. 붓 면이 정면→반대면 역방향으로 회전하여 아래로 꺾으면서 정면→반대면으로 바뀐 것이다. 〈음부경〉에서 '知'(도382)와 '岩'(도383)의 ㄱ획도 이와 같은 전번필법으로 써졌다.

도380 | 〈안탑성교서〉의 可. 붓 면 도형 표시.

도381 | 〈안탑성교서〉의 岩. 붓 면 도형 표시.

도382 | 〈음부경〉의 知. 붓 면 도형 표시.

도383 | 〈음부경〉의 者. 붓 면 도형 표시.

〈안탑성교서〉의 '有'(도384)와 '道'(도385)의 ㄱ획은 붓을 옆으로 굴리면서 위로 뒤집고 역방향으로 회전하여 뒤집은 다음 아래로 꺾으면서 왼쪽 위로 뒤집고 다시 왼쪽 위로 뒤집었다. 붓 면이 정면→반대면 역방향으로 회전하여 아래로 꺾으면서 정면→반대면→정면으로 바뀐 것이다. 〈음부경〉에서 '能'(도386)의 ㄱ획도 이와 같은 전번필법으로 써졌다.

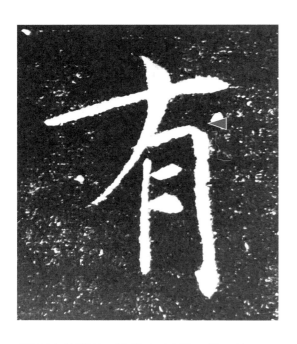

도384 | 〈안탑성교서〉의 有, 붓 면 도형 표시.

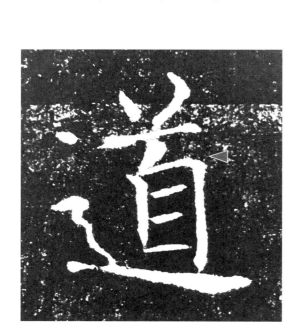

도385 | 〈안탑성교서〉의 道.

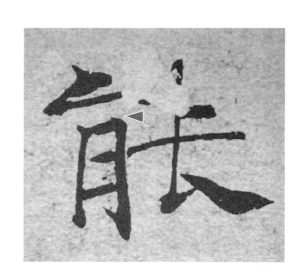

도386 | 〈음부경〉의 能.

〈안탑성교서〉의 '貞정'(도387)의 ㄱ획 또한 有(도384), 道(도385), 能(도386)과 같이 붓을 옆으로 굴리면서 위로 뒤집고 역방향으로 회전하여 뒤집은 다음 아래로 꺾으면서 왼쪽 위로 뒤집고 다시 왼쪽 위로 뒤집었다. 다른 점은 꺾을 때, 살짝 띄어서 역방향으로 회전했다는 것이다. 권돈인의 '圖도'(도388)의 ㄱ획도 이를 배워 붓을 옆으로 굴리면서 위로 뒤집고 역방향으로 회전할 때, 살짝 띄었다. 다른 점은 역방향으로 회전하며 옆으로 360도 굴린 다음, 아래로 꺾으면서 연속해서 두 번 오른쪽 밑으로 말면서 뒤집고 다시 왼쪽 위로 뒤집었다는 것이다. 이러한 전번필법에 대한 복잡미묘한 발전은 조선의 이삼만을 필두로 김정희, 권돈인 등에 의해 적극적으로 이뤄졌다. 권돈인의 '莘행'(도389)과 '邨촌'(도390)의 길게 써진 ㅣ획은 이를 짐작하게 한다.

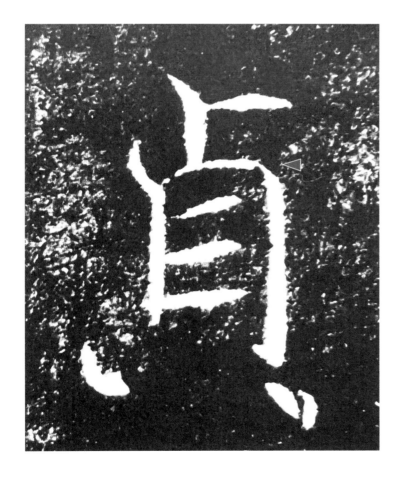

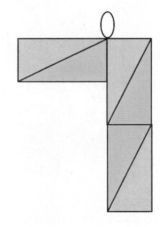

도387 | 〈안탑성교서〉의 貞. 붓 면 도형 표시.

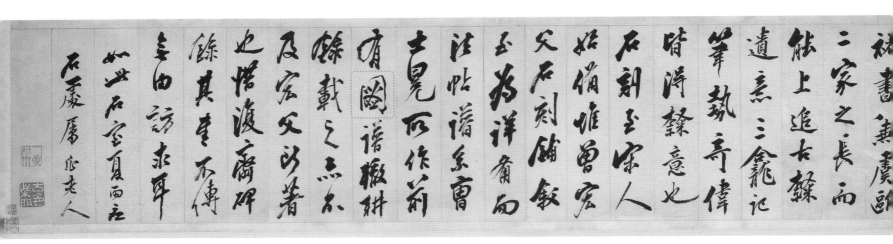

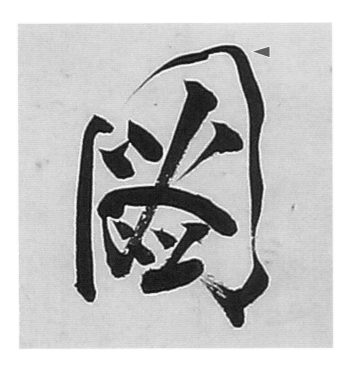

도388 | 권돈인이 쓴 〈서론書論〉, 圖, 붓 면 도형 표시.

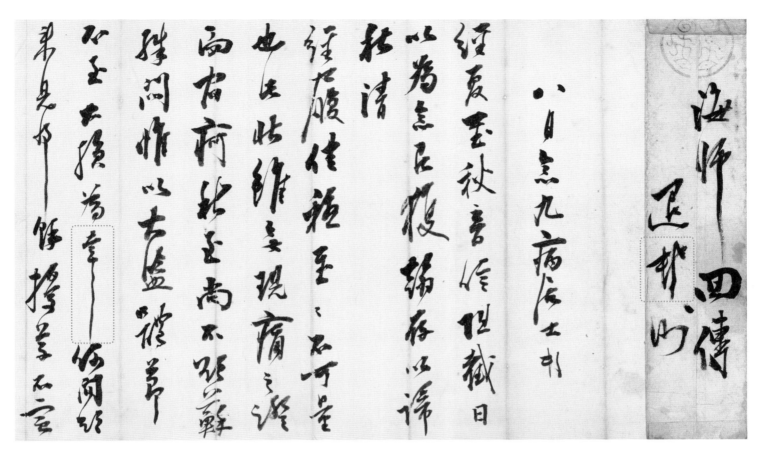

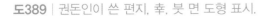

도389 | 권돈인이 쓴 편지, 幸, 붓 면 도형 표시.

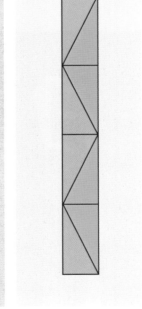

도390 | 권돈인이 쓴 편지(도389)의 邨, 붓 면 도형 표시.

〈안탑성교서〉의 '永'(도391)과 '門'(도392)의 ㄱ획은 붓을 옆으로 굴리면서 위로 뒤집고 역방향으로 회전하여 뒤집은 다음 아래로 꺾으면서 왼쪽 위로 뒤집고 다시 오른쪽 밑으로 말아서 뒤집었다. 붓 면이 정면→반대면 역방향으로 회전하여 아래로 꺾으면서 정면→반대면→정면으로 바뀐 것이다. 〈음부경〉에서 '恩'(도393)의 ㄱ획도 이와 같은 전번필법으로 써졌다.

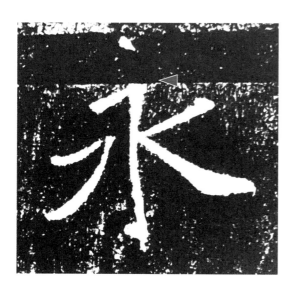

도391 | 〈안탑성교서〉의 永, 붓 면 도형 표시.

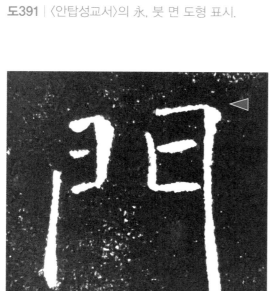

도392 | 〈안탑성교서〉의 門.

도393 | 〈음부경〉의 恩.

〈안탑성교서〉의 '聞문'(도394)과 '有'(도395)의 ㄱ획은 붓을 옆으로 굴리면서 위로 뒤집고 역방향으로 회전하여 뒤집은 다음 아래로 꺾으면서 왼쪽 위로 뒤집었다가 오른쪽 밑으로 말아서 뒤집고 다시 왼쪽 위로 뒤집었다. 붓 면이 정면→반대면 역방향으로 회전하여 아래로 꺾으면서 정면→반대면→정면→반대면으로 바뀐 것이다. 설직薛稷(649~713)의 '閒한'(도396)에서 門의 오른쪽 ㄱ획도 이와 같은 전번필법으로 써졌다.

도394 | 〈안탑성교서〉의 聞. 붓 면 도형 표시.

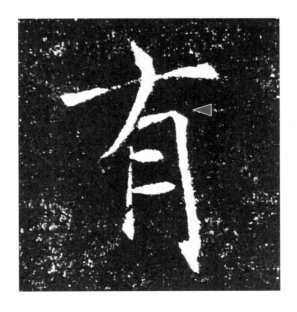

도395 | 〈안탑성교서〉의 有. 붓 면 도형 표시.

314

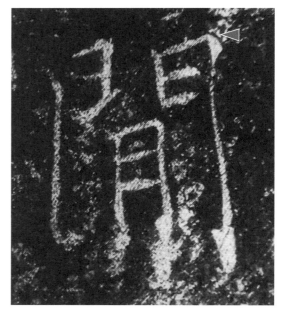

도396 | 설직이 706년에 쓴 〈신행선사비信行禪師碑〉 부분. 閞.

〈안탑성교서〉의 '遺유'(도397)와 '俗속'(도398)의 ㄱ획은 붓을 옆으로 굴리면서 위로 뒤집고 역방향으로 회전하여 뒤집은 다음 아래로 꺾으면서 오른쪽 밑으로 말아서 뒤집었다. 붓 면이 정면→반대면, 역방향으로 회전하여 아래로 꺾으면서 정면→반대면으로 바뀐 것이다. 〈음부경〉에서 '篇편'(도399)과 '宿숙'(도400)의 ㄱ획도 이와 같은 전번필법으로 써졌다.

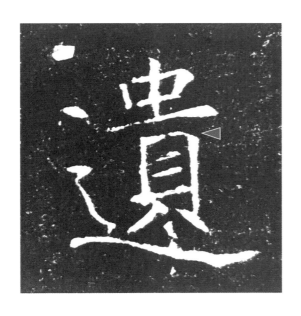

315

도397 | 〈안탑성교서〉의 遺. 붓 면 도형 표시.

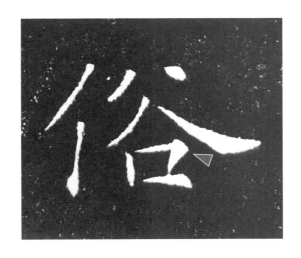

도398 | 〈안탑성교서〉의 俗. 붓 면 도형 표시.

도399 | 〈음부경〉의 篇. 붓 면 도형 표시.

도400 | 〈음부경〉의 宿. 붓 면 도형 표시.

〈안탑성교서〉의 '愚우'(도401)와 '煙연'(도402)의 ㄱ획은 붓을 옆으로 굴리면서 위로 뒤집고 역방향으로 회전하며 옆으로 360도 굴린 다음, 아래로 꺾으면서 왼쪽 위로 뒤집었다. 붓면이 정면→반대면 역방향으로 회전하며 반대면→정면→반대면으로 바뀌고, 아래로 꺾으면서 반대면→정면으로 바뀐 것이다. 〈음부경〉의 '昌창'(도403)에서 曰의 ㄱ획도 이와 같은 전번 필법으로 써졌다.

도401 | 〈안탑성교서〉의 愚, 붓 면 도형 표시.

도402 | 〈안탑성교서〉의 煙.

도403 | 〈음부경〉의 昌.

〈안탑성교서〉의 '自'(도404)의 ㄱ획은 붓을 옆으로 굴리면서 위로 뒤집고 역방향으로 회전하며 옆으로 360도 굴린 다음, 아래로 꺾으면서 연속해서 두 번 왼쪽 위로 뒤집었다. 붓 면이 정면→반대면 역방향으로 회전하며 반대면→정면→반대면으로 바뀌고, 아래로 꺾으면서 반대면→정면→반대면으로 바뀐 것이다. 〈음부경〉의 '有'(도405)의 ㄱ획도 이와 같은 전번필법으로 써졌다.

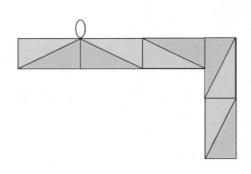

도404 │ 〈안탑성교서〉의 自. 붓 면 도형 표시.

도405 │ 〈음부경〉의 有. 붓 면 도형 표시.

〈안탑성교서〉의 '坤곤'(도406)의 ㄱ획은 옆으로 굴리면서 위로 뒤집고 역방향으로 회전하며 밑으로 말면서 살짝 올린 다음 사선으로 누르고 아래로 꺾으면서 왼쪽 위로 뒤집었다. 붓 면이 정면→반대면 역방향으로 회전하여 반대면→정면으로 바뀌고 아래로 꺾으면서 정면→반대면으로 바뀐 것이다. 〈음부경〉의 '恩'(도407)의 바깥쪽 ㄱ획도 이와 같은 전번필법으로 써졌다. 바로 왕희지의 蘭(도209)에서 柬의 ㄱ획과 같은 전번필법으로 써진 것이다.

도406 | 〈안탑성교서〉의 坤, 붓 면 도형 표시.

도407 | 〈음부경〉의 恩. 붓 면 도형 표시.

〈안탑성교서〉의 '而'(도408)와 '而'(도409)의 ㄱ획은 붓을 옆으로 굴리면서 위로 뒤집고 역방향으로 회전하며 옆으로 360도 굴린 다음 다시 밑으로 말아서 올리고, 아래로 꺾으면서 왼쪽 위로 뒤집었다. 붓 면이 정면→반대면 역방향으로 회전하며 반대면→정면→반대면→정면으로 바뀌고, 아래로 꺾으면서 정면→반대면으로 바뀐 것이다.

도408 | 〈안탑성교서〉의 而. 붓 면 도형 표시.

도409 | 〈안탑성교서〉의 而. 붓 면 도형 표시.

〈음부경〉의 '觀'(도410)과 '道'(도411)의 기획은 붓을 옆으로 굴리면서 위로 뒤집고 역방향으로 회전하며 옆으로 360도 굴린 다음, 아래로 꺾으면서 오른쪽 밑으로 말아서 뒤집었다. 붓면이 정면→반대면 역방향으로 회전하며 반대면→정면→반대면으로 바뀌고, 아래로 꺾으면서 반대면→정면으로 바뀐 것이다.

도410 | 〈음부경〉의 觀, 붓 면 도형 표시.

도411 | 〈음부경〉의 道, 붓 면 도형 표시.

〈음부경〉의 '良양'(도412)의 기획은 붓을 옆으로 굴리면서 살짝 위로 올리면서 뒤집고, 살짝 아래로 내리면서 역방향으로 360도 회전하여 뒤집은 다음 왼쪽 위로 뒤집었다. 붓 면이 정면→반대면 살짝 아래로 내리면서 역방향으로 360도 회전한 다음 반대면→정면으로 바뀌었다.

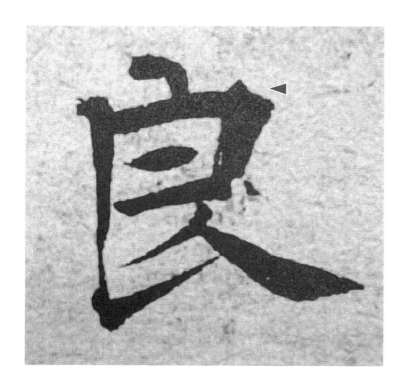

도412 | 〈음부경〉의 良. 붓 면 도형 표시.

〈안탑성교서〉의 '顯현'(도413)의 ㄱ획은 붓을 옆으로 굴리면서 살짝 위로 올리면서 뒤집고, 살짝 아래로 내리면서 역방향으로 360도 회전하여 뒤집은 다음 왼쪽 위로 뒤집고 오른쪽 밑으로 말아서 뒤집었다. 붓 면이 정면→반대면 살짝 아래로 내리면서 역방향으로 360도 회전하여 반대면→정면→반대면으로 바뀐 것이다.

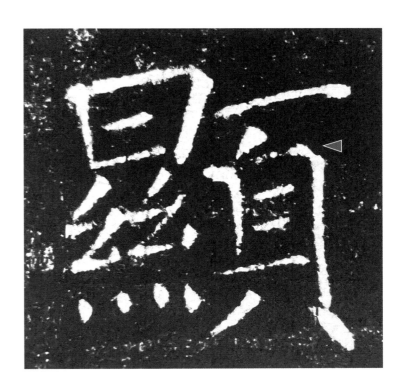

도413 │ 〈안탑성교서〉의 顯, 붓 면 도형 표시.

④ ㄴ획

〈안탑성교서〉의 '挹읍'(도414)과 '色색'(도415)의 ㄴ획은 붓을 밑으로 말아서 아래로 굴리면서 오른쪽 위로 뒤집고, 옆으로 꺾으면서 위로 뒤집었다. 붓 면이 정면→반대면 옆으로 꺾으면서 반대면→정면으로 바뀐 것이다. 〈음부경〉에서 '化화'(도416)와 '地지'(도417)의 ㄴ획도 이와 같은 전번필법으로 써졌다.

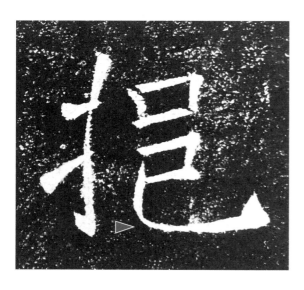

도414 | 〈안탑성교서〉의 挹, 붓 면 도형 표시.

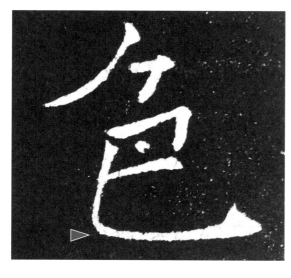

도415 | 〈안탑성교서〉의 色. 붓 면 도형 표시.

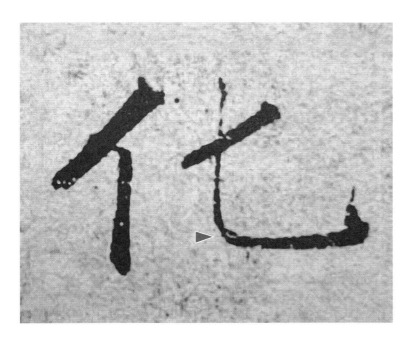

도416 | 〈음부경〉의 化. 붓 면 도형 표시.

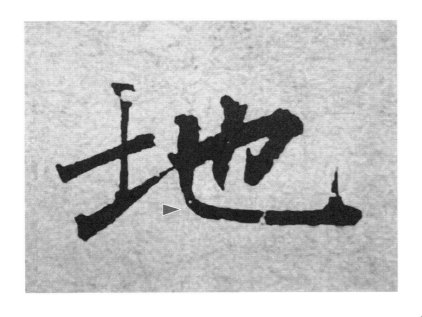

도417 | 〈음부경〉의 地. 붓 면 도형 표시.

〈안탑성교서〉의 '紀기'(도418)와 '也야'(도419)의 ㄴ획은 붓을 밑으로 말아서 아래로 굴리면서 오른쪽 위로 뒤집고, 옆으로 꺾으면서 연속해서 두 번 위로 뒤집었다. 붓 면이 정면→반대면 옆으로 꺾으면서 반대면→정면→반대면으로 바뀐 것이다. 〈음부경〉에서 '地'(도420)와 '也'(도421)의 ㄴ획도 이와 같은 전번필법으로 써졌다.

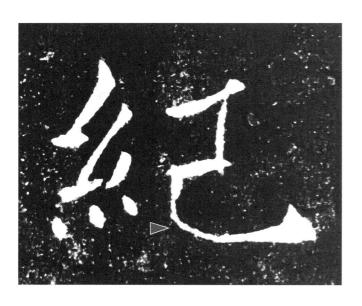

도418 | 〈안탑성교서〉의 紀. 붓 면 도형 표시.

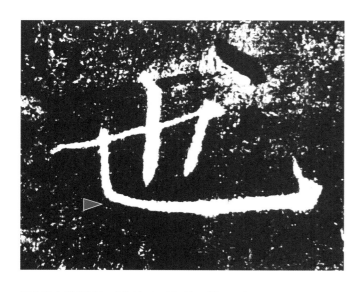

도419 | 〈안탑성교서〉의 也. 붓 면 도형 표시.

도420 | 〈음부경〉의 地. 붓 면 도형 표시.

도421 | 〈음부경〉의 也. 붓 면 도형 표시.

〈안탑성교서〉의 '以'(도422)와 '以'(도423)의 ㄴ획은 붓을 아래로 굴리면서 왼쪽 위로 뒤집고, 역방향으로 회전하여 뒤집은 다음 옆으로 꺾으면서 위로 뒤집었다. 붓 면은 정면→반대면 역방향으로 회전하여 뒤집고 옆으로 꺾으면서 정면→반대면으로 바뀐 것이다.

도422 │ 〈안탑성교서〉의 以, 붓 면 도형 표시.

도423 │ 〈안탑성교서〉의 以, 붓 면 도형 표시.

〈안탑성교서〉의 '良'(도424)과 '懇간'(도425)의 ㄴ획은 붓을 아래로 굴리면서 왼쪽 위로 뒤집었다가 오른쪽 밑으로 말아서 뒤집고, 역방향으로 회전하여 뒤집은 다음 옆으로 꺾으면서 위로 뒤집었다. 붓 면은 정면→반대면→정면 역방향으로 회전하여 뒤집고 옆으로 꺾으면서 반대면→정면으로 바뀐 것이다. 〈음부경〉에서 良(도412)의 ㄴ획도 이와 같은 전번필법으로 써졌다.

도424 | 〈안탑성교서〉의 良, 붓 면 도형 표시.

도425 | 〈안탑성교서〉의 懇, 붓 면 도형 표시.

〈음부경〉의 '郞낭'(도426)과 '根근'(도427)의 ㄴ획의 세로획은 붓을 S자 형태로, 살짝 왼쪽 위로 뒤집듯 하다가 오른쪽 밑으로 말은 다음 왼쪽 위로 뒤집었다. 다시 역방향으로 회전하여 뒤집은 다음 옆으로 꺾으면서 위로 뒤집었다. 붓 면이 정면→반대면→정면으로 바뀌고 역방향으로 회전하여 뒤집고 옆으로 꺾으면서 반대면→정면으로 바뀐 것이다. 이는 바로 〈사신비〉의 卽(도84)의 ㄴ획과 같은 전번필법으로 쓴 것이다.

도426 | 〈음부경〉의 郞. 붓 면 도형 표시.

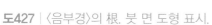

도427 | 〈음부경〉의 根. 붓 면 도형 표시.

〈안탑성교서〉의 '幽유'(**도428**)의 ㄴ획과 〈음부경〉의 '亡'(**도429**)의 ㄴ획의 세로획은 붓을 S 자 형태로, 살짝 왼쪽 위로 뒤집듯 하다가 오른쪽 밑으로 만 다음 왼쪽 위로 뒤집었다. 다시 역방향으로 회전하여 뒤집은 다음 옆으로 꺾으면서 연속해서 두 번 위로 뒤집었다. 郎(**도426**) 과 根(**도427**) ㄴ획의 가로획보다 한 번 더 뒤집어서, 붓 면이 정면→반대면→정면으로 바뀌고 역방향으로 회전하여 뒤집고 옆으로 꺾으면서 반대면→정면→반대면으로 바뀐 것이다.

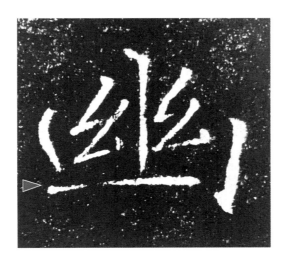
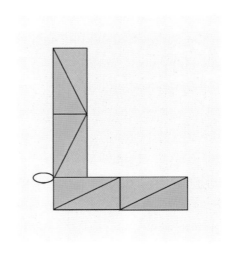

도428 | 〈안탑성교서〉의 幽, 붓 면 도형 표시.

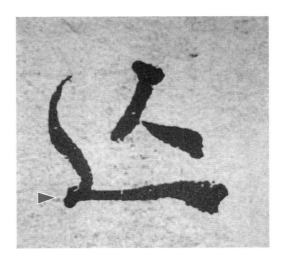

도429 | 〈음부경〉의 亡, 붓 면 도형 표시.

〈안탑성교서〉의 '世'(도430)와 '區구'(도431)의 ㄴ획은 붓을 밑으로 말아서 아래로 굴리면서 오른쪽으로 뒤집고, 다시 역방향으로 회전하여 뒤집은 다음 옆으로 꺾으면서 연속해서 두 번 위로 뒤집었다. 붓 면이 정면→반대면으로 바뀌고 역방향으로 회전하여 뒤집고 옆으로 꺾으면서 정면→반대면→정면으로 바뀐 것이다.

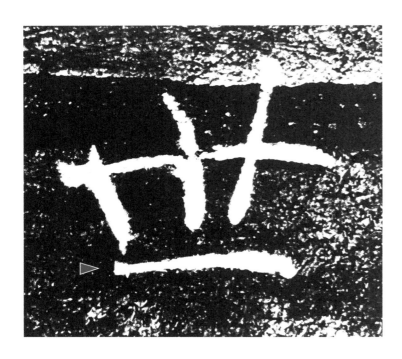

도430 │ 〈안탑성교서〉의 世, 붓 면 도형 표시.

도431 | 〈안탑성교서〉의 區. 붓 면 도형 표시.

전번필법을 〈사신비〉, 〈난정서〉, 〈시평공조상기〉, 〈안탑성교서〉를 중심으로 대략 살펴봤다. 전번필법을 완성한 것은 왕희지이고, 전번필법과 신경필법神經筆法으로 써진 〈난정서〉는 서예의 보물창고이다. 저수량은 왕희지의 전번필법과 신경필법을 깨우치고 이를 계승했다. 전번필법은 한글 서예에도 쓰였다. 효종대왕(1652~1659)의 편지(**도432**)와 현종대왕(1659~1674) 말기에 편찬된『두창경험방痘瘡經驗方』(**도433**) 등에서 이를 확인할 수 있다.

글월 보고 됴히 이시니 깃거ᄒᆞ노라 문체 낭셕 죡보 내엿더니 본바 보내 안엿습고야 간 뎌조 등이 수대로 보내 노라

셩후 안녕ᄒᆞ오신문

도432 | 국립청주박물관이 소장한 《숙명신한첩淑明宸翰帖》에 실린 효종대왕이 1652년~1659년 사이에 숙명공주에게 쓴 편지.

도433 | 1672년 이후에 편찬된 『두창경험방痘瘡經驗方』 부분.

디황당귀신을각등분호야달힌즘을기
리맛죠개로호나둘만호야셔계티솓온
것과쥬사두가지롤타아히입웃거흠
의도부루며율보의졋지도불라호루소
이로셔다머기면잇됴날대변의뼈려온
탁훈셔굿거슬누워부릴새시니그리
호후면동신토록창딘과다로병이업누
니아둘훈나흘나하도호나흘엇고아둘
열흘나하도열흘어들새시니옷쟝묘효
법이라

4

3초 전율

모든 예술이 그렇듯 서예도 관객의 마음을 사로잡고 깊은 인상을 남겨야 한다. 그것도 3초 안에. 3초가 지나면 관객의 관심은 다른 데로 옮겨간다. 762년, 두보杜甫(712~770)는 이백李白(701~762)을 찬미하며 예술의 불가사의한 힘을 이렇게 묘사한다. "붓을 대면 비바람이 놀라고, 시를 쓰면 귀신이 흐느낀다."[216] 이렇듯 시로써 입신入神의 경지에 올랐던 이는 오직 이백과 두보뿐이다.[217]

대략 759년 가을날, 영릉零陵(지금의 호남성湖南省 영주시永州市 영릉구零陵區)을 여행하던[218] 이백은 당시 초서草書로 독보적이었던 회소懷素(737~약798, 725~785) 스님의 서예(도434)에 매료되어 이렇게 노래한다.

"나의 스승 회소 스님은 술에 취하여 접이식 침상에 깜빡 기대어 졸더니, 갑자기 일어나 순식간에 수천 장 글씨를 남김없이 쓰네. 돌개바람 폭풍우인 듯 쏴쏴 소리에 깜짝 놀라 어리둥절하니, 눈꽃처럼 휘날리는 낙화인 양 어이 그리 아득한가. 귀신 소리 들은 듯 놀라서 멍하니 바라보니, 순간순간 용이 날고 큰 뱀이 내닫는 모습만 눈에 가득하네. 왼쪽으로 소용돌이치고 오른쪽으로 닥치는 게 온 하늘에 가득 찬 번갯불 같으니, 그 모양은 초나라 항우와 한나라 유방이 맞붙어 싸우는 것과 한가지로구나."[219]

216 杜甫, 『全唐詩·寄李十二白二十韻』: "筆落驚風雨, 詩成泣鬼神."
217 嚴羽, 『滄浪詩話·詩辨』: "詩之極致有一: 曰入神. 詩而入神, 至矣, 盡矣, 蔑以加矣. 惟李、杜得之. 他人得之蓋寡也."
218 彭慶生, 曲令啓 選注, 『唐代樂舞書畫詩選』, 北京語言學院出版社, 1988, 346쪽.
219 李白, 『全唐詩·草書歌行』: "吾師醉後倚繩牀, 須臾掃盡數千張. 飄風驟雨驚颯颯, 落花飛雪何茫茫. …… 怳怳如聞神鬼驚, 時時只見龍蛇走. 左盤右蹙如驚電, 狀同楚漢相攻戰." 彭慶生, 曲令啓 選注, 『唐代樂舞書畫詩選』, 北京語言學院出版社, 1988, 345-346쪽 참고.

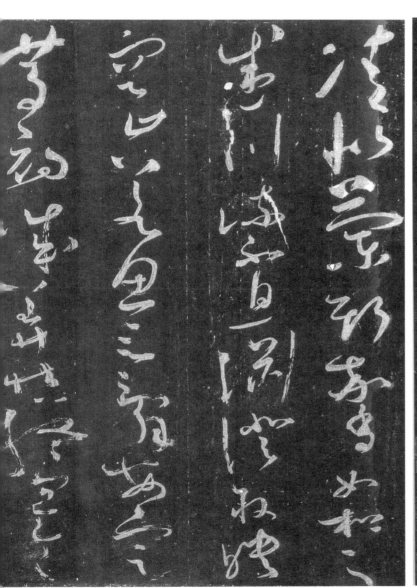

마치 광풍과 우레처럼 붓을 휘두르며下筆風雷, 뛰는 토끼를 덮치는 송골매처럼 순식간에 민첩하고 정확하게兎起鶻落 글씨를 써야 한다. 주저함 없이 미친 듯 빠르게, 예술적 영감을 받아 "마음은 손을 모르고, 손은 마음을 모르는 필법"으로 온 힘을 다해 쓴 붓글씨는 관객에게 감동과 전율을 선사한다. 위항衛恒(?~291)의 말마따나 명품은 멀리서 바라보면 마치 용이 하늘을 나는 것 같고, 가까이서 살펴보면 마음이 어지럽고 눈이 아찔하다. 기이한 형태와 이상야릇한 게 도무지 어떻게 쓴 것인지 알 수가 없다.[220]

비교적 정적인 전서篆書라 할지라도, 명품은 마치 걸어가는 듯 날아가는 듯하여 꾸물꾸물 기어가고 가벼이 나는 것 같다. 멀리서 보면 큰 기러기와 고니가 무리를 지어 노닐며 끊임없이 배회하고, 가까이서 보면 획의 끝을 찾기 어려워 손가락으로 가리켜도 도대체 어떻게 쓴 것인지 모른다.[221] 신경필법神經筆法으로 전번필법轉翻筆法을 구사하는 경지에 오르면 붓끝에서 저절로 신명이 난다. 서예가 글자의 형태를 넘어 대자연과 하나 되어 새 생명을 꽃피우면, 비바람이 놀라고 귀신이 흐느낀다.

두보는 격렬한 바다와도 같은 "빼어난 언어로 사람들을 놀라게 하지 못한다면 죽어서도 그만둘 수가 없다"라고 선언하였다.[222] 서예 명품을 가리켜 "가슴속의 구름과 연기요, 붓밑의 사나운 천둥이다."[223]라고 말한 김정희(1786~1856)는 빼어난 글씨로 써진 편지를 받고 감동하여 이렇게 답장한다. "글씨가 성난 용이나 굶주린 호랑이가 먹이를 낚아채듯 기이하고 웅장하여 범접하기 어려운 기세이니 몹시 고맙습니다."[224]

220 衛恒, 『四體書勢‧隷勢』: "遠而望之, 若飛龍在天; 近而察之, 心亂目眩, 奇姿譎詭, 不可勝原."
221 蔡邕, 『篆勢』, 衛恒, 『四體書勢』: "若行若飛, 跂跂翾翾, 遠而望之, 若鴻鵠群遊, 駱驛遷延; 迫而視之, 端際不可得見, 指撝不可勝原."
222 杜甫, 『全唐詩‧江上値水如海勢聊短述』: "語不驚人死不休."
223 金正喜, 『阮堂全集‧卷十 詩‧示全詩祖朴榮滋』: "顚旭顚素肚痛帖, 胸中雲煙筆底雷".
224 金正喜, 『阮堂全集‧卷四 書牘‧與曹訥人匡振(八)』: "益見其龍拏虎攫, 奇壯不可狎, 甚感."

서예 명품이 내뿜는 오라aura는 전시 공간을 황홀하게 바꾼다. 김정희는 편지글에서 "작은 글씨는 붙여놓고 한 귀퉁이에 앉아 날마다 마주 보니 마치 그림 속에 앉아 있는 듯하고, 보여 준 병풍 글씨는 또 다른 형태라 마치 금강산에 들어선 것 같다"[225]라고 하였다. 이렇듯 서예가 주는 감흥은 관객의 뇌리에 박혀 오랫동안 쉽게 잊히지 않는다.

"관객이 작품을 감상하며 감정선을 찾고 유래를 좇으며 변화를 살피나 끝없이 생각을 해봐도 도대체 어떻게 쓴 것인지 알지 못한다. 진귀한 보배가 눈에 가득 차고 손바닥에서 현란하다. 비록 작품을 이미 감췄다 할지라도 여운이 그대로 남아 있어, 마음에 살아 있고 눈에 아련히 떠오른다. 아무리 떨치고자 해도 떨칠 수가 없다."[226]

1. 공자 시절의 올챙이 글씨에 전번필법이 있다

왕희지를 배운 손과정孫過庭(646~691)의 『서보書譜』를 계승하고자 저술한 강기姜夔(1163~1203)의 『속서보續書譜』는, 붓 면을 뒤집어서 획의 앞뒤를 바꾸는 것이 비백飛白에서 나왔다고 기록하였다.[227] 비백이란 채옹蔡邕(133~192)이 동한東漢 영제靈帝(168~189) 희평熹平(172~178) 연간에 일꾼들이 희게 회칠하는 빗자루로 글씨 쓰는 것에 영감을 받아 만든 서체이다.[228]

당나라唐 태종太宗(626~649) 이세민李世民의 비백 〈진사명비액晉祠銘碑額〉(도435)은 모두 전번필법으로 써졌다. 특히 '觀관'(도436)에서 그 현란한 면모를 엿볼 수 있다. 비백에 전번필법이 쓰인 게 분명하지만, 그렇다고 강기의 말처럼 전번필법이 비백에서 비롯한 것은 아니다. 전번필법은 이보다 훨씬 앞선 춘추(기원전 770~기원전 476) 말기, 공자(기원전 551~기원전 479) 때의 '올챙이 글씨'에서도 찾을 수 있다.

225 金正喜, 『阮堂全集 · 卷四 書牘 · 與沈桐庵熙淳(二十五)』: "前貺小扁, 付之坐隅日對, 如畵中絪縕.", 金正喜, 『阮堂全集 · 卷四 書牘 · 與沈桐庵熙淳(二)』: "俯示屏書, 又是一新面目, 如入金剛".

226 張懷瓘, 『書斷 · 序』: "使夫觀者玩迹探情, 循由察變, 運思無已, 不知其然. 瑰寶盈矚, …… 明珠掌曜, …… 雖彼迹已緘, 而遺情未盡, 心存目想, 欲罷不能."

227 姜夔, 『續書譜』: "轉換向背, 則出於飛白".

228 張懷瓘, 『書斷 · 上』: "案飛白者, 後漢左中郞將蔡邕所作也. …… 按漢靈帝熹平年, …… 時方修飾鴻都門, 伯喈待詔門下, 見役人以堊帚成字, 心有悅焉, 歸而爲飛白之書."

도435 | 646년에 당나라 태종 이세민이 쓴
〈진사명비액晉祠銘碑額〉 탁본.

도436 | 〈진사명비액〉 탁본의 觀.

올챙이 글씨, 즉 '과두서蝌蚪書'는 글씨의 생김새가 마치 "머리가 크고 꼬리가 가느다란 頭粗尾細" 올챙이(도437)와 흡사하다고 하여 붙여진 이름으로, 주나라周 때 고문古文이라고 한다.[229] 서예 명문가 출신의 대가인 위항衛恒(?~291)의 기록에 의하면, 한무제漢武帝(기원전 140~기원전 87) 때 노공왕魯恭王(?~기원전 128)이 공자의 집을 허물다가 『논어論語』와 『고문효경古文孝經』, 『고문상서古文尚書』 등의 책을 얻었고 거기에 써진 옛글을 알지 못해 과두서라고 불렀다. 그 후 진무제晉武帝(265~290) 때인 280년에 전국시대戰國時代(기원전 475~기원전 221) 위양왕魏襄王(기원전 318~기원전 296)의 무덤이 도굴되어 죽책竹策에 쓰인 글씨 십여 만 자가 나왔는데, 이 또한 과두서를 배운 글씨와 거의 같았다.[230] 왕승건王僧虔(426~485) 또한 초나라楚(?~기원전 223) 왕의 무덤에서 도굴되어 전해진 죽간竹簡 글씨를 과두서라 하였다.[231]

도437 | 올챙이.

229　啓功, 『古代字體論稿』, 文物出版社, 1999, 17쪽.

230　衛恒, 『四體書勢』: "漢武帝時魯恭王壞孔子宅, 得尚書、春秋、論語、孝經, 時人已不復知有古文, 謂之科斗書. 漢世秘藏, 稀有見者. …… 太康元年, 汲縣人盜發魏襄王冢, 得策書十餘萬言, 按敬侯所書, 猶有仿佛."

231　『南齊書 · 卷二十一 列傳第二 · 文惠太子』: "時襄陽有盜發古冢者, 相傳云是楚王冢, …… 後人有得十餘簡, 以示撫軍王僧虔, 僧虔云是蝌蚪書考工記、周官所闕文也."

공자가 살던 시절의 과두서는 현재 전국시대 초기의 유물인 진나라晉의 〈후마맹서侯馬盟書〉, 〈온현맹서溫縣盟書〉 등에서 확인할 수 있다. 1965년 11월부터 이듬해 5월까지 출토된 〈후마맹서〉는 진애의공晉哀懿公 12년(기원전 434) 혹은 그로부터 몇 년에 걸쳐 써졌고, 1980년과 1982년 사이에 출토된 〈온현맹서〉는 진애의공 15년(기원전 431)에 써졌다.[232]

옥석玉石에 써진 5,000여 점의 〈후마맹서〉 중에 S.2040은 주사朱砂로 써진, 가로 1.3cm 세로 14cm 크기의 주서편朱書片이다. S.2040 앞면의 과두서(도438)를 분석해보면, ―, ㅣ, Γ, ㄱ, ㄱ, ㄴ, ╱, ╲획 등이 전번필법으로 써졌다.

'平평'(도439)의 ―획은 붓을 옆으로 굴리면서 아래로 뒤집어서, 붓 면이 정면→반대면으로 바뀌었다. '從종'(도440)의 ―획은 붓을 으깨듯 누르며 뒤집은 것으로, 붓 면이 정면→반대면으로 바뀌었다. '止지'(도441)의 ―획은 붓을 옆으로 굴리면서 아래로 뒤집은 다음, 다시 아래로 짧고 빠르게 뒤집었다. 이는 붓 면을 정면→반대면→정면으로 바꾼 것이다. 平(도439)과 止(도441)에서 중간의 ㅣ획은 붓을 아래로 굴리면서 오른쪽으로 뒤집었다가 왼쪽으로 뒤집어서, 붓 면이 정면→반대면→정면으로 바뀌었다.

'宮궁'(도442)의 Γ획은 붓을 사선으로 굴리면서 뒤집고 아래로 꺾으면서 다시 왼쪽으로 뒤집었다. 붓 면을 정면→반대면→정면으로 바꾼 것이다. '定정'(도443)의 ㄱ획은 밑으로 말아서 사선으로 내리고 왼쪽 위로 뒤집은 다음, 다시 오른쪽 밑으로 말아서 뒤집었다. 붓 면이 정면→반대면→정면→반대면으로 바뀐 것이다.

'明'(도444)의 ㄱ획은 붓을 밑으로 말아서 위로 굴리면서 뒤집고, 사선으로 꺾으면서 오른쪽 밑으로 말아서 뒤집고, 비스듬히 아래로 내리면서 왼쪽 위로 뒤집고, 옆으로 꺾으면서 왼쪽 위로 뒤집었다. 붓 면이 정면→반대면→정면→반대면→정면으로 바뀐 것이다. '命명'(도445)의 ㄴ획은 붓을 밑으로 말아서 아래로 굴리면서 오른쪽 위로 뒤집고, 옆으로 꺾으면서 위로 뒤집었다. 붓 면이 정면→반대면→정면으로 바뀐 것이다.

232 馮時, 「侯馬,溫縣盟書年代考」, 『考古』 2002年 第8期, 73쪽. 두 맹서가 써진 시기에 대한 기존의 주장은 〈후마맹서〉는 진정공晉定公 15년에서 23년(기원전 497~기원전 489) 사이, 〈온현맹서〉는 진정공 15년(기원전 497)이다.

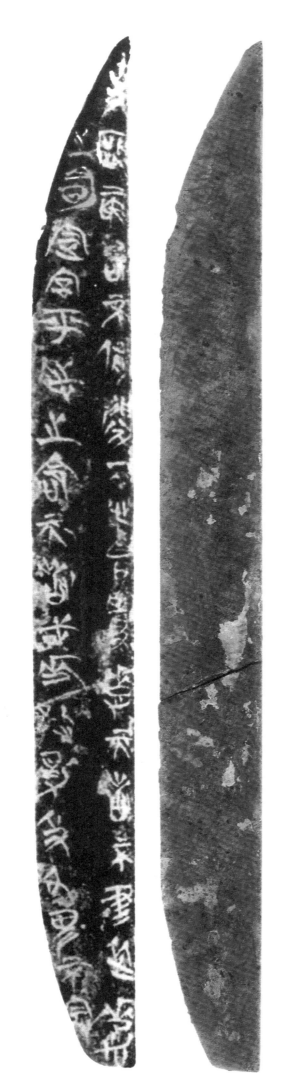

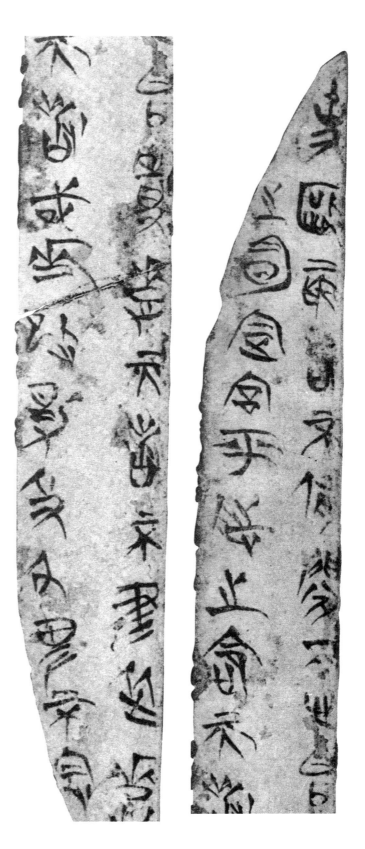

도438 | 〈후마맹서侯馬盟書〉 주서편朱書片 S.2040의 앞면.

도439 | 〈후마맹서〉 S.2040 앞면의 平.

도440 | 〈후마맹서〉 S.2040 앞면의 從.

도441 | 〈후마맹서〉 S.2040 앞면의 止.

도442 | 〈후마맹서〉 S.2040 앞면의 宮.

도443 | 〈후마맹서〉 S.2040 앞면의 定.

도444 | 〈후마맹서〉 S.2040 앞면의 明.

도445 | 〈후마맹서〉 S.2040 앞면의 命.

도446 | 〈후마맹서〉 S.2040 앞면의 而.

定(도443)에서 중간의 /획은 붓을 사선으로 내리면서 왼쪽 위로 뒤집어서, 붓 면이 정면→반대면으로 바뀌었다. '而'(도446)의 바깥쪽 \획은 붓을 사선으로 내리면서 오른쪽 밑으로 말아서 뒤집고, 아래로 꺾으면서 오른쪽 밑으로 짧고 빠르게 말면서 뒤집었다. 붓 면이 정면→반대면→정면으로 바뀐 것이다.

전번필법으로 쓴 올챙이 글씨에서 느껴지는 대자연의 생명력과 아름다움을 위항은 이렇게 찬미한다.

"먹을 적셔 붓으로 쓴 글씨들을 보면, 정밀하고 능숙하게 마음을 썼기에 글씨의 기세는 조화롭고 짜임새는 고르며 획들이 처음부터 끝까지 끊김 없이 연결됐다. 어떤 글씨는 정도正道를 지키고 법식法式을 좇아 규칙에 맞게 꺾고 돌렸고, 어떤 글씨는 규칙에 구속되지 않고 변통하여 글씨마다 사정에 맞게 임기응변했다. 그 굽은 획은 활과 같고, 곧은 획은 활시위와 같다. 굳세게 우뚝 솟아오른 글씨의 기세는 용이 연못에서 승천하는 것과 같고, 까마득히 아래로 떨어지는 획은 비가 하늘에서 쏟아져 내리는 것과 같다. 어떤 글씨는 힘차게 붓을 끌어당긴 게 높이 나는 여러 마리의 큰 새처럼 아득히 펄펄 날아오르고, 어떤 글씨는 하늘거리듯 가벼이 제멋대로 쓴 게 깃털에 매달린 여러 가닥의 술처럼 끊임없이 퇴폐적이지만 아름답다. 그러므로 멀리서 올챙이 글씨를 바라보면 빙빙 도는 바람이 세차게 물을 쳐서 맑은 잔물결이 이는 것과 같고, 가까이서 살펴보면 대자연과 같은 생명력이 있다."[233]

위항은 전번필법으로 쓴 올챙이 글씨를 크게 두 종류로 봤다. 반듯하게 쓴 것과 흘려서 쓴 것이다. 전자는 "정도를 지키고 법식을 좇아守正循檢" "힘차게 붓을 끌어당긴引筆奮力" 글씨이고, 후자는 "규칙에 구속되지 않고 변통하여方圓靡則" "하늘거리듯 가벼이 제멋대로 쓴縱肆婀娜" 글씨이다.

233 衛恒, 『四體書勢·字勢』: "觀其措筆綴墨, 用心精專, 勢和體均, 發止無間. 或守正循檢, 矩折規旋; 或方圓靡則, 因事制權. 其曲如弓, 其直如弦. 矯然突出, 若龍騰於川; 渺爾下頹, 若雨墜於天. 或引筆奮力, 若鴻鵠高飛, 邈邈翩翩; 或縱肆婀娜, 若流蘇懸羽, 靡靡綿綿. 是故遠而望之, 若翔風厲水, 清波漪漣; 就而察之, 有若自然."

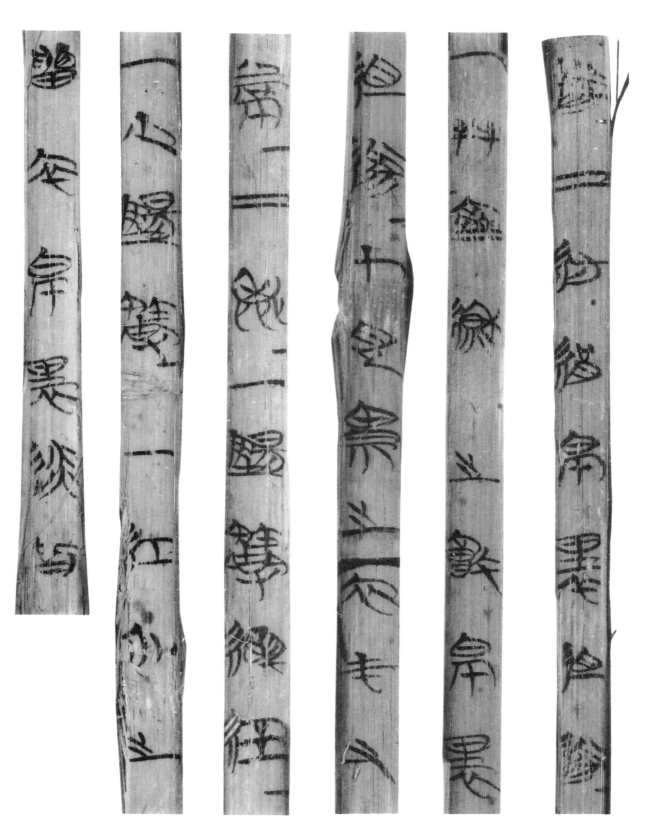

도447 | 신양초간信陽楚簡 중 하나. 가로 1.26cm 세로 69.5cm.

앞에서 분석한 〈후마맹서〉 S.2040(도438)은 후자로, 규칙에 구속되지 않고 변통하여 하늘거리듯 가벼이 제멋대로 쓴 글씨이다. 비슷한 시기에 비교적 반듯하게 쓴 올챙이 글씨로는 전국시대 초기의 신양초묘信陽楚墓에서 출토된 신양초간信陽楚簡(도447)을 들 수 있다.

"빙빙 도는 바람이 세차게 물을 쳐서 맑은 잔물결이 일다翔風厲水, 淸波漪漣"라는 위항의 시적인 표현은 그가 전번필법의 원리를 분명하게 인지했음을 말해준다. 특히 "획들이 처음부터 끝까지 끊김 없이 연결됐다發止無間", "규칙에 맞게 꺾고 돌렸다矩折規旋"라는 사실적 묘사는 전번필법이 공자 시절의 올챙이 글씨에 의도적이고 규칙적으로 사용되었음을 증명한다.

올챙이 글씨의 획은 점을 찍듯이 누르면서 들어간 다음(마치 올챙이 머리와 같다), 굴리며 뒤집고(마치 올챙이의 통통한 몸통과 같다), 끝에서 다시 안쪽으로 빠르게 꺾거나 돌리면서 뒤집었다(마치 올챙이의 가늘게 빠진 꼬리와 같다). 이는 〈후마맹서〉의 而(도446)와 상해박물관이 소장한 전국시대 초나라 간찰 중 〈군자위례君子爲禮〉의 '而'(도448), 〈삼덕三德〉의 '而'(도449)를 살펴보면 분명하게 알 수 있다.

공자가 살던 시절, 올챙이 글씨를 썼던 붓은 지금의 붓과 다르다. 붓털을 붓대 안으로 넣지 않고 실로 붓대 밖에 묶은 것이다. 전국시대 초나라 무덤에서 신양초간(도447)과 함께 출토된 초기의 붓인 신양초묘필信陽楚墓筆(도450)[234], 중기의 붓인 좌가공산초묘필左家公山楚墓筆(도451)[235], 빠른 말기의 붓인 강릉구점초묘필江陵九店楚墓筆(도452)[236] 모두 실을 사용해 대나무 붓대에 붓털을 묶었으며 대나무 필통 속에 붓이 들어 있었다. 현재 좌가공산초묘필은 붓털을 묶은 실 아래로 붓털 밑동의 털이 드러난 상태이다.[237]

234 河南省文物研究所, 『信陽楚墓』, 文物出版社, 1986, 66-67쪽, 121쪽.

235 湖南省文物管理委員會, 「長沙左家公山的戰國木槨墓」, 『文物參考資料』1954年 第12期, 8쪽, 11쪽; 中國文房四譜全集編輯委員會編, 『中國美術分類全集 · 中國文房四譜全集』第3卷 筆紙, 北京出版社, 2008, 圖版 1쪽, 圖版說明 1쪽.

236 湖北省文物考古研究所, 『江陵九店東周墓』, 科學出版社, 1995.

237 中國文房四譜全集編輯委員會編, 『中國美術分類全集 · 中國文房四譜全集』第3卷 筆紙, 北京出版社, 2008, 圖版說明 1쪽. 이와 다르게 붓대의 끝을 여러 개로 쪼갠 다음 그 안에 붓털을 넣었다는 의견도 있다. 湖南省文物管理委員會, 「長沙出土的三座大型木槨墓」, 『考古學報』1957年 第1期, 96쪽; 孫機, 『中國古代物質文化』, 中華書局, 2014, 297쪽; 王學雷, 『古筆考-漢唐古筆文獻與文物』, 蘇州大學出版社, 2013, 3-4쪽, 167쪽; 王學雷, 『古筆』, 中華書局, 2022, 11쪽, 146쪽 참고.

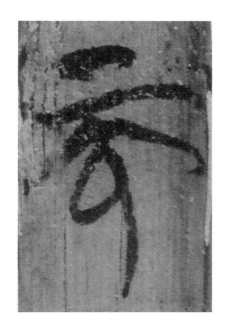

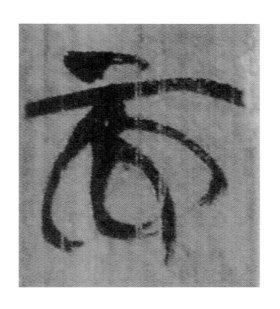

도448 | 상해박물관 소장 전국시대 초나라 간찰 중 〈군자위례君子爲禮〉의 而. 가로 0.88cm.

도449 | 상해박물관 소장 전국시대 초나라 간찰 중 〈삼덕三德〉의 而. 가로 0.57cm.

도450 | 전국시대 초기의 초나라 붓인 신양초묘필信陽楚墓筆. 선도線圖.

도451 | 전국시대 중기의 초나라 붓인 좌가공산초묘필左家公山楚墓筆, 현재 상태.

도452 | 전국시대 빠른 말기의 초나라 붓인 강릉구점초묘필江陵九店楚墓筆의 선도.

신양초묘필의 붓털 종류는 알 수 없으나 붓털의 길이는 2.5㎝, 붓대의 지름은 0.9㎝에 길이는 20.9㎝로 붓의 전체 길이는 23.4㎝이다. 좌가공산초묘필은 최상급 산토끼 털로 만들어졌으며 붓털의 길이는 2.5㎝, 속이 찬 둥근 대나무 붓대의 지름은 0.4㎝에 길이는 18.5㎝로 붓의 전체 길이는 21㎝이다. 강릉구점초묘필의 팔각형 붓대 지름은 0.3㎝에 현재 남은 붓대의 길이는 10.6㎝이며 붓털은 흔적만 있다.

좌가공산초묘필을 보면, 이미 전국시대 중기에 최상급 산토끼 털을 붓털로 사용했음을 알 수 있다. 다만 이 시기의 붓들은 붓털을 붓대에 넣지 않아 붓털의 속이 꽉 차지 않고 비어 있었다. 따라서 글씨를 쓸 때 중봉中鋒으로 쓰겠다고 붓털을 수직으로 강하게 눌러서 쓰지는 않았을 것이다.

전국시대 말기인 기원전 316년의 초나라 무덤에서 출토된 포산초묘필包山楚墓筆(도453)[238]은 앞서 말한 이른 시기의 초나라 붓들과 다르게 붓털의 밑동을 실로 묶어서 갈대로 만든 붓대의 구멍에 넣었다. 전국시대 말기 진나라秦 붓인 방마탄진묘필放馬灘秦墓筆(도454)[239]과 진시황秦始皇 30년(기원전 217)의 수호지진묘필睡虎地秦墓筆(도455)[240]도 대나무 붓대의 구멍에 붓털을 넣어, 기본적으로 지금의 붓 형태를 갖추었다. 참고로, 고려高麗(918~1392)의 붓은 갈대 붓대에 붓털로는 족제비 꼬리털을 써서 굳세어서 쉽게 닳았다고 한다.[241]

238 湖北省荊沙鐵路考古隊,『包山楚墓』上册, 文物出版社, 1991, 264-265쪽, 333쪽, 345쪽.
239 甘肅省文物考古研究所,天水市北道區文化館,「甘肅天水放馬灘戰國秦漢墓群的發掘」,『文物』 1989年 第2期; 甘肅省文物考古研究所編,『天水放馬灘秦簡』, 中華書局, 2009.
240 孝感地區第二期亦工亦農文物考古訓練班,「湖北雲夢睡虎地十一號秦墓發掘簡報」,『文物』1976年 第6期; 雲夢睡虎地秦墓編寫組,『雲夢睡虎地秦墓』, 文物出版社, 1981.
241 韓致奫,『海東繹史 · 卷第二十七 文房類 · 筆』: "高麗筆芦管黃毛, 健而易乏.『鷄林志』".

도453 │ 전국시대 말기 기원전 316년의 초나라 붓인 포산초묘필包山楚墓筆. 선도.

도454 │ 전국시대 말기 진나라秦 붓인 방마탄진묘필放馬灘秦墓筆. 선도.

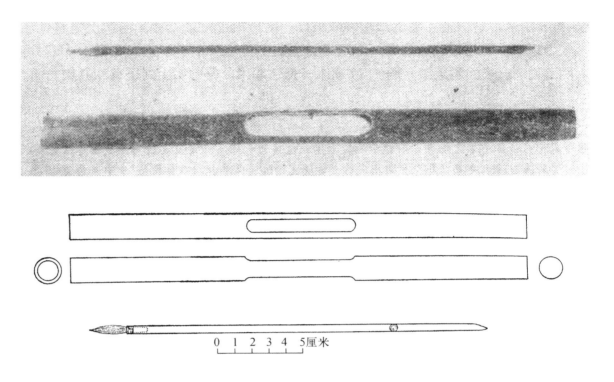

0 1 2 3 4 5厘米

도455 │ 진시황 30년(기원전 217)의 수호지진묘필睡虎地秦墓筆, 선도.

도456 │ 동진전량東晉前凉(317~376)시기 소나무로 만든 붓과 붓뚜껑. 붓대 길이 25.5㎝, 붓뚜껑 길이 25㎝.

포산초묘필은 붓털의 종류는 알 수 없으나 붓털의 길이는 3.5㎝, 붓대의 지름은 0.5㎝에 길이는 18.8㎝로 붓의 전체 길이는 22.3㎝이다. 포산초묘필 또한 전국시대 초기와 중기의 붓처럼 대나무 필통에 들어 있는 상태로 출토되었다. 나무 필통은 한나라 때까지 지속되다가[242], 후대에 나무로 만든 붓뚜껑筆帽으로 교체된다.(도456) 이 밖에 눈에 띄는 것은 지금과 다르게 붓대의 끝을 뾰족하게 깎았다는 점이다. 이는 임금에게 일을 아뢰는 신하가 비녀처럼 귀 주변 머리털에 붓을 꽂았던 잠필簪筆[243](도457)의 가장 이른 실물 증거이다.

붓을 한자 '필筆'로 통일해 사용한 것은 기원전 221년 진시황秦始皇(기원전 246~기원전 210)이 중국을 통일한 이후의 일이다. 이미 갑골문에서 붓을 지칭했던 한자 '엽聿'을 볼 수 있다. 이는 오른손으로 붓을 쥐고 있는 모습을 본뜬 것으로[244] '율聿'과 같은 글자이다.[245](도458) 붓은 전국시대 초나라楚에서 "聿", 오나라吳(약 기원전 12세기~기원전 473)에서 "不律불율", 연나라燕(기원전 1044~기원전 222)에서 "弗불", 진나라秦에서 "筆" 등으로 불렸다.[246]

붓털을 붓대 안으로 집어넣음으로써, 굳센 털로 "먹물을 저장하는墨池"[247] 필주筆柱를 만든 것은 전번필법의 다양한 변화 발전에 적지 않은 영향을 끼쳤다. 붓 제작 기법을 개량한 사람은 한자성어 "몽념조필蒙恬造筆"의 주인공인 몽념蒙恬(?~기원전 210)이다. 필조筆祖라 불리는 그는 진시황의 신하였는데, 그가 만든 붓은 산뽕나무 붓대에 사슴의 털로 필주를 만들고 그 주변을 양털로 덮은 "창호蒼毫"이다.[248] 붓 제작의 재료와 기술 면에서 보면, 당시의 대나무 붓대와 산토끼 붓털로 만든 붓에서 크게 발전한 것이다. 특히 먹물 머금는 기능을 높이기 위하여 산토끼 털이나 사슴 털과 같이 굳센 털로 필주를 만들고, 이를 부드러운 양털로 감쌌다.

242 孫機, 『漢代物質文化資料圖說(增訂本)』, 上海古籍出版社, 2008, 318쪽: "筆一有管".

243 沈從文, 『中國古代服飾研究』, 商務印書館, 2011, 210-211쪽; 孫機, 『漢代物質文化資料圖說(增訂本)』, 上海古籍出版社, 2008, 318-319쪽; 朱啓新, 『文物物語-說說文物自身的故事』, 中華書局, 2006, 29-31쪽.

244 趙誠 編著, 『甲骨文簡明詞典-卜辭分類讀本』, 中華書局, 1988, 122쪽.

245 鄒曉麗 編著, 『基礎漢字形義釋源-說文部首今讀本義』, 北京出版社, 1990, 66-67쪽.

246 蘇易簡, 『文房四譜 · 筆譜』: "又墨藪云: '…… 又吳謂之不聿, 燕謂之弗, 秦謂之筆也.' 又許愼說文云: '楚謂之聿, …… 秦謂之筆, 從聿, 竹.'"

247 賈思勰(繆啓愉 校釋), 『齊民要術校釋(第二版)』, 中國農業出版社, 2009, 683쪽.

248 崔豹, 『古今注 · 問答釋義』: "以柘木爲管, 鹿毛爲柱, 羊毛爲被, 所謂蒼毫, 非兎毫竹管也."

도457 │ 산동성山東省 기남沂南의 한나라 무덤에서 출토된 동한東漢 말기 화상석 중 잠필簪筆 모본.

도458 │ 聿. 徐無聞 主編, 『甲金篆隷大字典』, 四川辭書出版社, 1991, 194쪽.

2. 명필은 좋은 붓에 진심이다

글씨를 마음먹은 대로 잘 쓰고 싶다면 붓에 진심을 다해야 한다. 흔히 대가는 붓을 고르지 않는다고 하는데, 이는 극히 드문 경우로 준칙으로 삼을 수 없다.[249] 왕희지王羲之(303~361)는 절친 사안謝安(320~385)에게 쓴 편지에서 안 좋은 붓으로 써서 글씨가 영 마음에 안 든다고 하였다.[250] 명나라明(1368~1644) 때 왕총王寵(1494~1533)은 붓이 마음에 들지 않아 한 작품을 쓰는 데 붓을 여덟 번이나 바꿨다.[251]

예로부터 대가들은 자신의 상황에 최적화된, 마음에 맞는 좋은 붓으로 명품을 창작하는 것을 큰 기쁨으로 알았다.[252] 김정희는 "글씨를 잘 쓰는 사람은 붓을 고르지 않는다고 하는데 이는 통론이 아니다."[253]라고 말하였다. 대가일수록 모든 면에서 최선을 다하는 법이다. 지필묵연紙筆墨硯도 마찬가지이다. 서예 전쟁에서 종이는 싸움터, 붓은 전투용 무기, 먹은 군량과 마초馬草, 벼루는 전투 배낭이다. 이 가운데 하나라도 소홀히 할 수 없는데 더욱이 종이와 붓이 중요하다.[254]

위탄韋誕(179~253)이 233년에서 236년 간에 궁궐의 현판을 쓰는데, 당시 관청이 제공한 붓과 먹이 모두 형편없자 사람들에게 선배 서예가인 채옹蔡邕(133~192)이 좋은 비단이 아니면 함부로 글씨를 쓰지 않았음을 강조한다. 무슨 일이든 잘하려면 반드시 좋은 도구와 재료를 써야 한다는 것이다. 장지張芝(?~192)의 붓과 좌백左伯(165~226)의 종이, 자신의 먹을 다 갖춘 다음에 다시 자신의 손까지 더해져야 글씨를 잘 쓸 수 있다고 하였다.[255]

249 楊仁愷 主編, 『(修訂本)中國書畵』, 上海古籍出版社, 2001, 5쪽.

250 王羲之, 「與謝安」: "復與君, 斯眞草所得, 極爲不少, 而筆至惡, 殊不稱意."

251 朱友舟, 『中國古代毛筆硏究』, 榮寶齋出版社, 2013, 205쪽.

252 吳師道, 『禮部集』: "夫善書之得佳筆, 猶良工之用利器, 應心順手, 是亦一快. 彼謂不擇筆而姸捷者, 豈通論哉."

253 金正喜, 『阮堂全集·卷八 雜識』: "善書者不擇筆, 非通論."

254 項穆, 『書法雅言』: "紙者, 地形也; 筆者, 戈戟也; 墨者, 糧草也; 硯者, 囊橐也. …… 四者不可廢一, 紙筆尤乃居先. 俗語云: '能書不擇筆.' 斷無是理也. 夫工欲善其事, 必先利其器."

왕승건王僧虔(426~485) 또한 위탄과 생각이 같았다. 신묘한 이치를 깨닫고 깊이 생각하게 하는 장지의 붓, 먹물이 빛나는 좌백의 종이, 옻칠처럼 검게 써지는 위탄의 먹을 갖춰야만 글씨를 잘 쓸 수 있다고 했다. 하지만 이미 이것들을 구하기 어려운 상황에서 졸렬한 붓과 먹으로 글씨를 쓰려니 걱정이 앞선다고 탄식한 것이다.[256]

대가들은 늘 붓과 종이, 먹 등을 중시했기에 직접 만들었을 뿐만 아니라, 그 제작 비법 또한 알고 있었다. 이는 서예 비법처럼 사제지간이나 가문을 통하여 비밀리에 전승되었다. 글씨를 쓰는 데 있어서 무엇보다 중요한 도구가 붓이다. 일차적으로 작가의 에너지가 전달되고 신경이 통하는 게 붓이기 때문이다. 종이와 먹물은 그다음이다.

서한西漢의 왕족인 회남왕淮南王 유안劉安(기원전 179~기원전 122)은 『회남자淮南子』에서 창힐蒼頡이 문자를 만들자 하늘에서 오곡五穀이 비처럼 떨어지고 귀신이 밤마다 운다고 하였다.[257] 동한東漢 말기인 180년~212년경에 활동했던 고유高誘는 『회남자』에 주注를 달아 '귀신'을 '산토끼'로 해야 한다고 하였다. 산토끼를 죽여서 그 털로 붓을 만들었기에 두려움에 떠는 산토끼가 밤마다 울었다는 얘기다.[258]

255 張懷瓘, 『書斷·中』: "初靑龍中, 洛陽、許、鄴三都宮觀始成, 詔令仲將大爲題署, 以爲永制. 給御筆墨, 皆不任用, 因曰: '蔡邕自矜能書, 兼斯、喜之法, 非流紈體素, 不妄下筆.' 夫工欲善其事, 必先利其器, 若用張芝筆, 左伯紙、及臣墨, 兼此三具, 又得臣手, 然後可以建勁丈之勢, 方寸千言."

256 王僧虔, 『論書』: "若子邑之紙, 硏染輝光; 仲將之墨, 一點如漆; 伯英之筆, 窮神靜思. 妙物遠矣, 邈不可追, 遂令思挫於弱筆, 數屈於陋墨, 言之使人於邑."

257 劉安, 『淮南子·本經訓』: "昔者蒼頡作書, 而天雨粟, 鬼夜哭."

258 梁同書, 『筆史·筆之始』: "『淮南·本經訓』: '蒼頡作書, 鬼夜哭.' 高誘注以爲: '鬼或作兎. 兎恐見取毫作筆, 害及其軀, 故夜哭.'"

현전하는 기록에 의하면, 서예 대가가 직접 붓을 만들기 시작한 것은 장지부터이다.[259] 위탄은 스승인 장지의 붓 만드는 비법을 배워서 조금 더 정교해졌고, 왕희지 또한 이를 계승하여 붓 만드는 기술이 더욱더 오묘한 경지에 이르렀다. 왕희지와 함께 서예로 이름을 날렸던 유익庾翼(305~345)은 장지의 비법을 물려받아 이를 새롭게 개량했다.[260] 위탄의 형인 위강韋康의 고손자인 위창韋昶 또한 서예의 대가로 붓 제작의 고수이다. 왕헌지王獻之(344~386)는 위창이 만든 붓을 가리켜 당대 최고라고 하였다.[261]

필주는 굳세고, 덮인 털은 얇으며, 붓촉은 마치 송곳처럼 날카롭고, 폈을 때 붓털이 끌처럼 가지런해야 좋은 붓이다.[262] 붓 제작 비법을 기술한 위탄의『필방筆方』을 보면, 이미 이 조건들을 다 갖추었다. 특히 붓촉의 붓털을 가지런하게 만들고, 붓에 탄력을 주기 위해 필주털에 다시 3겹으로 털을 더해서 둥글게 만든 '삼부필三副筆'은 붓을 만드는 데 그가 얼마나 심혈을 기울였는지를 짐작하게 한다.

삼부필은 위탄이 처음 고안한 붓 제조 기술로 추정되는데, 훗날 오부필五副筆로까지 발전한다.[263] 삼부필은 먼저 양羊의 등마루 털인 '양척모羊脊毛'로서 먹물을 머금는 필주를 삼고 거기에 토끼털을 얇게 덧씌우고, 다시 그 밖에 양털을 덧씌운 다음, 마지막으로 토끼털을 덧씌운다.[264] 이렇듯 필주인 양척모에 털을 세 번 덧씌운다 해서 삼부필이다.

259 趙權利,『中國美術學博士文庫 · 中國古代繪畫技法 · 材料 · 工具史綱』, 廣西美術出版社, 2006, 61쪽 참고.

260 段成式,『全唐文 · 寄余知古秀才散卓筆十管軟健筆十管書』: "其後仲將稍精, 右軍益妙, 張芝遺法, 庾氏新規."

261 張懷瓘,『書斷 · 下』: "韋昶字文休, 誕兄涼州刺史康之玄孫, 官至潁州刺史, 散騎常侍. 善古文、大篆, …… 又妙作筆, 子敬得其筆, 稱爲絶世."

262 蘇易簡,『文房四譜 · 筆譜』: "今之小學者言筆, 有四句訣也: '心柱硬, 覆毛薄, 尖似錐, 齊似鑿.'"

263 賈思勰(繆啓愉 校釋),『齊民要術校釋(第二版)』, 中國農業出版社, 2009, 687쪽.

264 賈思勰(繆啓愉 校釋),『齊民要術校釋(第二版)』, 中國農業出版社, 2009, 683쪽: "宿羊靑毛去兔毫頭下二分許. 然後合扁, 捲令極圓. 訖, 痛頡之. '以所整羊毛中截, 用衣中心 ― 名曰: "筆柱", 或曰: "墨池"、"承墨". 復用毫靑衣羊毛外, 如作柱法, 使中心齊, 亦使平均.'"

왕희지의 붓 선택은 매우 까다로웠다. 수많은 붓털 중에 한 가닥이라도 거꾸로 묶여도 이를 용납하지 않았다.[265] 당나라와 송나라에 걸쳐 붓 제작으로 유명했던 선주宣州(지금의 안휘성安徽省 선성宣城)의 제갈諸葛씨 집안은 왕희지로부터 붓 만드는 업을 계승하였는데, 한 가닥 털이라도 잘못되면 붓을 버렸다.[266]

김정희는 글씨를 쓰기에 앞서 붓과 종이와 먹이 서로 잘 맞는지를 살폈고, 어떤 글씨를 쓰느냐에 따라 붓을 달리 선택하였다.[267] 그에게 있어서 좋은 붓의 기준은 위부인衛夫人 위삭衛鑠(272~349)처럼[268] 필봉筆鋒이 가지런하고 붓의 허리가 강한 붓이고, 양동서梁同書 (1723~1815)(도459)처럼[269] 붓촉은 예리하고 붓털의 끝은 가지런하고 붓의 허리는 건실하고 붓의 몸통은 둥근 붓이다.[270] 또한 왕희지처럼 거꾸로 박힌 털이 하나도 없어야 했다.

"이 작은 붓 한 자루를 선물로 받아주십시오. 최고로 잘 만들어진 붓으로, 아주 세밀하게 붓털을 골랐으며 거꾸로 박힌 털이나 붓촉이 잘못된 게 하나도 없습니다. 바라옵건대 반드시 이 붓의 제작 기법에 근거하여 많이 만들어서 직접 쓰시고, 또한 나에게도 몇 자루를 보내 주길 바랍니다."[271]

나아가 그는 좋은 붓을 만나게 되면, 그 붓을 헐어서 자신에게 맞는 새 붓을 만드는 방법도 알고 있었다.

265 王羲之,『筆經』: "惟須精擇, 去其倒毛".

266 黃庭堅,『宋黃文節公全集 · 別集卷第十一 雜著 · 筆說』: "宣州諸葛家撚心法如此, 惟倒毫淨便是其妙處. 蓋倒毫一株便能破筆鋒爾."

267 金正喜,『阮堂全集 · 卷五 書牘 · 與人』: "扁紙太硬, 弱毫未遽下墨, 未卽奉以周旋. 蓋筆與紙副, 然後可以試之, 亦不可强者.",『阮堂全集 卷二 書牘 · 與舍季相喜(七)』: "大筆之來者, 皆不中用, 並爲還送耳. 慮筆而不慮墨, 還覺一笑."

268 衛鑠,『筆陣圖』: "鋒齊, 腰强".

269 梁同書,『筆史 · 筆之制』: "妮古錄云: '筆有四德: 銳, 齊, 健, 圓.' 考槃餘事云: '製筆之法, 以尖, 齊, 圓, 健爲四德.'"

270 金正喜,『阮堂全集 · 卷八 雜識』: "筆要鋒齊腰强",『阮堂全集 卷八 雜識』: "銳齊健圓, 筆之四德."

271 金正喜,『阮堂全集 · 卷二 書牘 · 與申威堂觀浩』: "玆一枝小毫送覽. 此製極佳, 選毫更精, 無一倒毫惡尖. 幸須依此多製自用, 亦以若干枝派及是望."

362

도459 │ 붓털과 붓대를 합한 길이가 25.2㎝ 붓으로 파라칠菠蘿漆이 된 붓대에 "嘉慶二年 歲次丁巳(1797) 仲夏, 梁同書."가 새겨진 것을 보면, 이는 양동서가 직접 제작했거나 주문 제작한 붓이다. 徐淸, 『說筆』, 文物出版社, 2011, 67쪽.

"조맹부趙孟頫(1254~1322)는 용필用筆을 잘 하였는데, 자기 뜻대로 부드럽게 써지는 붓이 있으면 번번이 그 붓을 쪼개어 좋은 털만을 가려서 따로 모았다. 대체로 보면, 붓 세 자루 정도의 좋은 털을 모은 다음 붓 만드는 필공筆工을 시켜 붓 한 자루로 매게 하였다. 해서든 초서든 크든 작든 간에 쓰면 안 되는 글씨가 없었으며 여러 해를 써도 해지지 않았다."[272]

실제로 조맹부는 손수 붓을 만들었다고 한다. 그는 먼저 수많은 붓을 써 본 뒤 그중에서 좋은 붓 십여 자루를 골라서 해체한 다음, 가장 좋은 털을 모아서 붓 하나를 만들었다. 이렇듯 그가 마음먹은 대로 만든 붓은 5, 6년 정도 쓸 수 있었다.[273]

황정견黃庭堅(1045~1105)은 "붓 만드는 기술이 가장 어렵다"[274]라고 생각했다. 위탄의 붓 만드는 비법을 마음으로 깨우친 필공 여대연呂大淵[275]이 그를 위해 "고려高麗의 성성모필猩猩毛筆"을 풀어서 거꾸로 박힌 털을 없애고 따로 붓의 심을 만들었다. 대략 열 자루를 헐어서 예닐곱 자루를 얻었는데 쓰기에 아주 좋았다고 한다.[276] 여기서 성성모필은 글자 그대로 '오랑우탄猩猩의 털'로 만든 붓이 아니라, 실은 '족제비의 꼬리털黃鼠毛'로 만든 붓이다.[277]

272 金正喜, 『阮堂全集·卷八 雜識』: "趙文敏善用筆, 所使筆有宛轉如意者, 輒剖之取其精毫, 別貯之. 凡筆三管之精, 令工總縛一管. 眞草巨細, 投之無不可, 終歲無敝耳."

273 錢泳, 『履園叢話十二 藝能·選毫』: "相傳趙松雪能自製筆, 取千百枝筆試之, 其中必有健者數十枝, 則取數十枝拆開, 選最健之毫迸爲一枝, 如此則得心應手, 一枝筆可用五六年, 此其所以妙也."

274 黃庭堅, 『宋黃文節公全集·外集卷第二十四 雜著上·筆說』: "唯筆工最難".

275 黃庭堅, 『宋黃文節公全集·別集卷第十一 雜著·筆說』: "黟州道人呂大淵, 心悟韋仲將作筆法".

276 黃庭堅, 『宋黃文節公全集·別集卷第十一 雜著·筆說』: "大淵又爲余取高麗猩猩毛筆, 解之, 揀去倒毫, 別撚心爲之, 率十得六七, 用極善."

277 李睟光, 『芝峯類說 卷十九 服用部·器用』: "我國狼鼠毛筆, 取重於中國. 一統志謂: '狼尾筆', 蘇黃詩謂: '猩猩毛筆'. 董越朝鮮賦自註云: '一統志所載狼尾筆, 非狼尾, 乃黃鼠毛也.' 蓋董奉使本國, 始知之耳."

족제비의 꼬리털이 오랑우탄의 털이라는 신비로운 이름으로 불린 것을 보면, 고려 필공의 붓 제작 기술이 당시 천하제일이었음을 증명하기에 충분하다. 그러므로 고려의 성성모필은 소식, 황정견 등 옛 중국을 대표하는 지식인들의 사랑을 한몸에 받았다.[278] 남송의 대문호이자 서예가로 자신의 서예에 대해 자부심이 대단했던[279] 육유陸游(1125~1210)는 80세가 되던 1204년에 쓴 〈자서시권自書詩卷〉에서 고려의 성성모필로 썼음을 자랑스럽게 언급하였다.(도460)

김정희는 동기창董其昌(1555~1636) 이후 서예계의 일인자[280]로 불리는 유용劉墉(1720~1805)이 직접 제작한 청애당필淸愛堂筆을 서너 자루 얻었다. 서예로 인연을 맺은 유용의 손자가 준 것이다. 김정희는 20여 년간 해서나 예서를 쓸 때 오로지 이 붓만으로 썼는데, 글씨가 크든 작든 강하든 약하든 모두 뜻대로 써졌고 붓이 망가지지도 않았다.[281] 여기서 '청애淸愛'는 '청렴애민淸廉愛民'의 줄임말이다. '청애당淸愛堂'은 산동山東 제성유씨諸城柳氏 사당의 이름으로, 유용은 건륭황제乾隆皇帝로부터 친필 현판을 하사받았다.

김정희는 붓털에도 조예가 깊었다. 그는 "족제비 꼬리털 붓黃毛筆은 우리나라 사람들이 자랑하는 바이나 털이 거칠고 미끄러지는 흠이 살짝 있다."[282]라고 품평하며, 우리나라 필공에게 중국 절강성浙江省 호주湖州 지역에서 생산되는 여러 품종의 호필湖筆을 보여주지 못하는 것을 원통하게 생각하였다.[283] 더욱이 그는 '양털 붓羊毫'보다는 '토끼털 붓紫穎'을 높게 평가하고, 필력이 약한 사람은 대부분 토끼털 붓을 쓸 수 없다고 여겼다. 나아가 자신이 쓰고 있는 붓의 털이 최상품임을 내세우며, 자신처럼 붓털의 미묘한 차이를 깨달아야 붓을 말할 자격이 있다고 자부하였다.

278 韓致奫, 『海東繹史 卷第二十七 文房類·筆』: "餞穆父奉使高麗, 得猩猩毛筆甚珍之. 惠余要作詩. 蘇子瞻愛其柔健可人意, 每過余書案, 下筆不能休. 此時二公俱直紫薇閣故, 子作二詩, 前篇奉穆父, 後篇奉子瞻. 山谷集."

279 陸游, 「夜起作書自題」: "一朝此翁死, 千金求不得." 胡源, 「論陸游的書藝觀」, 『書畫研究』 總第134期, 上海書畫出版社, 2007年 1月, 47쪽.

280 金正喜, 『阮堂全集·卷二 書牘·與申威堂觀浩(三)』: "石庵書當爲巨擘, …… (衍文)董玄宰以後一人."

281 金正喜, 『阮堂全集·卷二 書牘 · 與申威堂觀浩(三)』: "(淸愛堂筆)此是石庵舊製, 曾得數三枝. 巨細剛柔, 無不如意, 鄙作隸楷, 專用此筆, 以一枝用之, 二十年不敗. …… 石庵令孫與鄙有金石交好, 夤緣得之耳."

282 金正喜, 『阮堂全集 · 卷八 雜識』: "黃毛筆東人所尙, 微有齲滑."
283 金正喜, 『阮堂全集 · 卷二 書牘 · 與舍季相喜(七)』, 『阮堂全集 卷八 雜識』: "朴蕙百頗工選穎,
　　　…… 恨無遍見湖穎諸品, 使之恢拓其眼也."

"토끼털 붓처럼 한 종류의 붓은 너무 강하여 필력이 약한 사람은 거의 쓸 수 없다. 일찍이 붓대에 '희헌유풍羲獻遺風'이라 새긴 한 종류의 붓을 보았는데, 마치 대나무마냥 강하고 딱딱했다. 유공권柳公權(778~865)이 왕희지와 왕헌지 부자의 붓 제작 기법에 따라 만들어진 붓을 쓰지 못했던 것은 그것이 너무 강했기 때문이다. 지금 내가 쓰고 있는 붓이 과연 왕희지의 옛날 제작 기법을 따랐는지는 모르겠으나, 희헌유풍 붓보다 나은 것으로 이보다 더한 것은 다시는 없다. 틀림없이 이 붓은 최상품으로 양털 붓보다 위에 있으니 이 미묘함을 터득한 뒤에야 비로소 붓을 말할 수 있다."[284]

옛날에는 붓이 필요한 사람이 붓 만들 재료를 준비한 다음 필공을 자신의 집으로 불러서 붓을 만들었다. 붓 제작 기술에도 관심이 많던 김정희는 선비와 붓 명장이 자못 다르지 않다고 여겼다.[285] 일전에 그는 붓 제작 기술이 천하제일이라고 해도 손색이 없는 경상도 명장의 붓 두세 개를 써보았다. 명장이 만든 붓은 굳세고 부드러움이 자유자재여서 그의 손가락에 잘 맞았다. 마침 명장이 한양에 올라왔을 때, 그의 수중에 족제비 꼬리털이 하나도 없어서 붓을 만들지 못하자 이를 무척이나 슬프고 안타깝게 여겼다.[286]

김정희는 김석준金奭準(1831~1915)에게 일러준 글에서 당나라 때 『한림금경翰林禁經』에 실린 9생법九生法을 인용하였다. 서예를 하는 데 있어서 꼭 살아 있어야 하는 9가지라는 뜻으로 "9생九生"이다. 여기서 첫 번째가 붓이다. '살아 있는 글씨生書'를 쓰고 싶다면 반드시 챙겨야 할 대목이다.

284 金正喜, 『阮堂全集 · 卷八 雜識』: "如紫穎一種又太剛, 腕弱者殆不可使. 甞見羲獻遺風一種筆, 如竹木之剛硬. 柳誠懸不能用羲獻遺法之筆, 以其太剛也. 今此種筆, 果是右軍舊製之遺制歟, 羲獻遺風之上, 更無加於此者. 然此筆爲第一上品, 又在羊毫上, 得此妙然後, 乃可言筆."

285 金正喜, 『阮堂全集 · 卷四 書牘 · 與沈桐庵熙淳(九)』: "筆膠頗固, 自昨試之, 較前製更佳. 士人匠手, 實不同耶."

286 金正喜, 『阮堂全集 · 卷四 書牘 · 與沈桐庵熙淳(三十)』: "嶺南有神於製筆者, 年前得用其二三枝, 非徒國中一手, 雖天下一手無愧. 今適上來, 顧此無黃毛一尾, 將歸甚可惜. …… 使此人爲之, 隨意剛柔, 無不叶指, 虛送可惜耳."

"첫 번째로 살아 있어야 하는 것은 붓筆이다. 둥글고 건실한 토끼 털 붓으로 모름지기 쓰고 난 다음에는 거두어 넣고 쓸 때를 기다린다. 두 번째로 살아 있어야 하는 것은 종이紙이다. 보관 상자에서 새로 꺼낸 종이는 먹을 잘 받아 먹빛에 윤기가 흐른다. 세 번째로 살아 있어야 하는 것은 벼루硯이다. 벼루에 먹을 간 다음에는 벼루에 물이 배어 축축하지 않도록 바로 씻어서 말린다. 네 번째로 살아 있어야 하는 것은 물水이다. 새로 길은 맑은 샘물을 쓴다. 다섯 번째로 살아 있어야 하는 것은 먹墨이다. 쓸 때마다 그때그때 간다. 여섯 번째로 살아 있어야 하는 것은 손手이다. 부단한 노력으로 항상 근육과 맥박이 뛰도록 해야 한다. 일곱 번째로 살아 있어야 하는 것은 정신神이다. 기분이 좋고 정신은 편안하고 한가하다. 여덟 번째로 살아 있어야 하는 것은 눈目이다. 잠에서 막 깨서 눈은 깨끗하고 몸은 고요하다. 아홉 번째로 살아 있어야 하는 것은 경치景이다. 날이 좋아 공기는 부드럽고 붓글씨 쓰는 책상과 서실의 창은 정갈하다."[287]

3. 글씨에 감정을 실어야 한다

감정은 어떤 현상이나 사건으로 말미암아 마음에서 일어나는 느낌이나 기분이다. 소식蘇軾(1037~1101)은 글씨에 나타난 서예가의 '마음心'에 주목한다. 그는 서예가가 군자君子인지 도량이 좁고 간사한 소인小人인지에 따라 그 마음이 글씨에 분명하게 드러난다고 말한다. 더욱이 이를 '잘 썼다工 못 썼다拙'라는 서법에 대한 평가와는 별개로 보았기에 "글씨에 능숙함과 서투름이 있다고 하나, 그로써 (글씨에 나타난) 군자와 소인의 마음을 혼동하지 않는다."[288]라고 주장하였다.

287 金正喜, 『阮堂全集·卷七 雜著·書示金君奭準』: "一生筆: 兎毫圓健, 須經寫過, 收貯待用. 二生紙: 新出篋笥, 暢潤受墨. 三生研: 臨用研墨, 畢則洗而乾之, 不可浸潤. 四生水: 新汲淸泉. 五生墨: 隨用隨研. 六生手: 功夫不可間斷, 常令筋脈振動. 七生神: 情懷暢適, 神安務閒. 八生目: 寢息初興, 眼明體靜. 九生景: 時和氣潤, 几淨窓明."

288 蘇軾, 『蘇軾文集·卷六十九 題跋(書帖)·跋錢君倚書遺敎經』: "書有工拙, 而君子小人之心不可亂也."

소식은 왕안석王安石(1021~1086)의 글씨가 "무법의 법無法之法"을 얻었기에 이를 배울 수가 없다고 하였다.[289] 하나 '무법의 법' 또한 얻는 비법이 따로 있다. 여기서 무법無法은 글씨의 껍데기만을 따른 겉멋이 아니라 감정과 흥취, 신명 등과 같이 존재하나 형태가 없는 '무형無形의 법'이다. 전번필법 다음 단계로, 글씨에 감정과 잠재된 의식 등을 표현하는 것이다.

예술은 규칙이 아니다. 규칙 너머의 규칙이다. 이른바 "집 밖은 푸른 하늘이다屋外靑天".[290] 따라서 전번필법에 붙잡혀 있으면 안 된다. 먼저 이를 잊거나 내려놓고 자신의 감정과 흥취, 신명 등을 글씨에 자연스레 표출해야 한다. 당연히 이 단계는 전번필법을 체득했다는 전제조건 하에 이뤄진다. '무법의 법'은 필법을 잊고 그 빈자리에 무형의 자아를 담아낸다. 기존의 필법을 잊었기에 처음에는 잠시나마 글씨가 흔들릴 수 있다. 하지만 이 단계를 거쳐야 필법이 더욱 자연스럽게 구사되고 자기 글씨가 나온다.

다른 사람의 글씨를 그대로 따라 배워서 이루려고 하면 결국은 뒤처지고, 스스로 일가를 이루어야 비로소 감춰진 서예의 참모습에 가까워진다.[291] 예로부터 대가들은 기존의 서법을 넘어, 자신만의 내적 감정이나 대자연에서의 느낌과 깨우침을 통한 심적 변화를 보여주었다. 최원崔瑗(77~142)은 폭발하기 직전의 울적하고 불안한 충동과 눈 깜짝할 사이에 일어나는 대자연 속 동물의 움직임에서 촉발된 심리를 생동감 넘치는 기이한 초서로 표현하였다.[292]

장욱張旭(658~748)은 초서에 뛰어났는데, 그의 서예는 가히 귀신같이 변화무쌍하여 헤아릴 수 없었다. 무료하거나 술에 흥겹게 취했거나 희로애락에 마음이 흔들리면 반드시 초서로써 이를 드러냈다. 춤, 노래와 싸움, 천지 만물의 변화 등 기쁘거나 깜짝 놀랄 때도 한결같이 서예에 의탁하였다.[293]

289 蘇軾, 『蘇軾文集 · 卷六十九 題跋(書帖) · 跋王荊公書』: "荊公書得無法之法, 然不可學".

290 金正喜, 『阮堂全集 · 卷二 書牘 · 與舍季相喜(七)』, 『阮堂全集 卷八 雜識』: "古禪伯所云: '屋外靑天'".

291 黃庭堅, 『宋黃文節公全集 · 別集卷第十一 雜著 · 論作字』: "隨人作計終後人, 自成一家始逼眞."

292 崔瑗, 『草勢』, 衛恒, 『四體書勢』: "獸跂鳥跱, 志在飛移; 狡兔暴駭, 將奔未馳. …… 畜怒拂鬱, 放逸生奇."

293 韓愈, 『韓昌黎集 · 送高閑上人序』: "喜怒窘窮, 憂悲, 愉佚, 怨恨, 思慕, 酣醉, 無聊, 不平, 有動於心, 必於草書焉發之. …… 歌舞戰鬪, 天地事物之變, 可喜可愕, 一寓於草書, 故旭之書, 變動猶鬼神, 不可端倪".

김정희는 바다 건너 제주도에서 처참한 자신의 처지에 낙담했을 때 붓을 들었다.[294] 기나긴 귀양살이에서 오는 울분과 고통을 참고 견디며[295] 수없이 눈물을 닦았던[296] 그는 산사山寺에서 지내는 삼사일 동안 마구 붓을 휘둘러 마음속 울화를 한 번에 시원하게 풀기도 하였다.[297]

김정희는 "서법書法은 사람마다 전하여 받을 수 있으나, 흥취는 사람마다 스스로 도달한다. 따라서 흥취가 없는 것은 글 자체가 아무리 아름답다 한들 기껏해야 글씨 잘 쓰는 장인匠人으로 불릴 뿐이다"[298]라고 하였다. 소식은 "처음부터 잘 쓰려고 의도하지 않은 게 아름답다"[299]거나 "무법으로 자연스럽게 써야 한다"[300]라고 주장했다. 김정희 역시 예술 창작은 "우격다짐으로 되는 게 아니다"[301]라고 말했다. 아무런 목적이나 부담이 없이 우연히 흥이 날 때 자연스레 쓰기를 원한 것이다.

"옛사람이 쓴 글씨에서 우연히 쓴 게 으뜸이다. 글씨를 쓰려고 할 때는, 이를테면 큰 눈이 내린 한밤중에 잠에서 깬 왕휘지王徽之(338~386)가 술 한잔하고 흥에 겨워 조각배 타고 친구를 찾아갔다가 흥이 다하자 친구를 보지 않고 그냥 돌아오는 그런 기분이다. 오늘날 글씨를 요구하는 사람들은 내 기분은 아랑곳하지 않고 억지춘향이니 어찌 몹시 답답하지 않겠는가. 그냥 붓을 내려놓고 크게 웃는다."[302]

294 金正喜, 『阮堂全集 · 卷三 書牘 · 與權彝齋敦仁(二十二)』: "或坐或臥, 入眼到心, 無非如此慘沮之境".

295 金正喜, 『阮堂全集 · 卷四 書牘 · 與張兵使寅植』: "累人抱冤茹痛, 九年於此."

296 金正喜, 『阮堂全集 · 卷九 詩 · 山寺』: "拭涕工夫誰得了".

297 金正喜, 『阮堂全集 · 卷三 書牘 · 與權彝齋敦仁(二十一)』: "數三禪侶, 足以爲役於磨墨展素. 收拾蓄久堆滿之屛次聯頁, 洋木大小可數百尺, 紙版橫懸亦等是. 三四日間, 大抹亂塗, 一以掃快."

298 金正喜, 『阮堂全集 · 卷八 雜識』: "法可以人人傳, ……興會, 則人人所自致. …… 無興會者, 字體雖佳, 僅稱字匠."

299 蘇軾, 『蘇軾文集 · 卷六十九 題跋(書帖) · 評草書』: "書初無意於佳, 乃佳爾."

300 蘇軾, 『蘇東坡全集 · 前集 第二卷 詩八十三首 · 石蒼舒醉墨堂』: "我書意造本無法, 點畫信手煩推求."

301 金正喜, 『阮堂全集 · 卷七 雜著 · 書示佑兒』: "是不可强之者."

302 金正喜, 『阮堂全集 · 卷八 雜識』: "古人作書, 最是偶然. 欲書者書候, 如王子猷山陰棹雪, 乘興而往, 興盡而返. …… 今之要書者, 不算山陰之雪與不雪, 又强邀王子猷, 直向戴安道家中去, 寧不大悶. …… 放筆一笑."

"편액扁額 글씨는 정신과 기운을 좀 차리기를 기다렸다가 쓰겠습니다. 앞서 편지에서
말한 바도 있거니와 지금 또다시 말씀드리니, 잠시 늦추고 다그침이 없기를 바라 마지
않습니다."[303]

때로는 격정의 파도를 넘어 평온한 마음으로 한가로이 서예를 마주하여야 한다. 먼저
회포를 마음껏 푼 다음, 묵묵히 앉아 차분히 생각하고 마음에 맞는 바를 자유로이 쓴다. 깊은
침묵 속에서 몸과 마음을 비우고 지존至尊을 대하듯 정신을 몰입하면 저절로 신명나는, 삼라
만상의 동적인 형태를 두루 갖춘 붓글씨를 쓸 수 있다는 것이다.[304]

또한 불교 선종禪宗에서 말하는 '하는 것 없이 마음이 한가롭고 담백한閒澹無爲', '마음
이 깨끗이 비워지고 생기로 변화무쌍한淸虛空靈' 경지를 서예에 담아내고자 하였다. 자신의 글
씨가 본디 무법이라는[305] 황정견은 미묘한 경지에 들어가고자 한다면 반드시 여유롭고 담백한
마음으로 창작하라고 권한다.

"내가 일찍이 글씨를 평한 게 이와 같다. '글씨에 살아 있는 필획이 있다면 이는 마치
선종의 법문에 미묘하게 살아 숨 쉬는 법안法眼이 있는 것과 같다.' 줄곧 이 법안을 갖
춘 사람만이 바로 이를 알 수 있다."[306]

"글씨를 잘 쓰고 못 쓰고는 비록 쓰는 사람에게 달렸다고 하지만, 모름지기 노숙老熟하
고 필력이 좋고 '마음이 한가롭고 담백해야閒澹' 비로소 미묘한 경지에 들 뿐이다."[307]

303 金正喜, 『阮堂全集 · 卷四 書牘 · 與張兵使寅植(十二)』: "扁書, 稍俟神氣可書. 前書亦有云, 而今
 又更申, 暫緩無迫, 是企是企"
304 蔡邕, 『筆論』: "書者, 散也. 欲書, 先散懷抱, 任情恣性, 然後書之. …… 夫書, 先黙坐靜思, 隨意
 所適. 言不出口, 氣不盈息, 沈密神彩, 如對至尊, 則無不善矣. 爲書之體, 須入其形. …… 縱橫
 有可象者, 方得謂之書矣."
305 黃庭堅, 『宋黃文節公全集 · 正集卷第二十六 題跋 · 書家弟幼安作草後』: "老夫之書本無法也."
306 黃庭堅, 『宋黃文節公全集 · 正集卷第二十七 題跋 · 跋法帖(又)』: "余嘗評書云: '字中有筆, 如禪
 家句中有眼', 直須具此眼者, 乃能知之."
307 蘇軾, 『蘇軾文集 · 卷六十九 題跋(書帖) · 題所書寶月塔銘(幷魯直跋)』: "書字雖工拙在人, 要須
 年高手硬, 心意閑澹, 乃入微耳. 庭堅書."; 倪濤, 『六藝之一錄 · 卷二百七十三』: "書字雖工拙在
 人, 要須年高手硬, 心意閑澹, 乃入微耳."

370

김정희는 시서화선詩書畫禪의 이치가 결국 서로 같다고 보았다.[308] 그는 허화虛和로서 글씨의 운치를 취할 것을 주장하였는데,[309] 이렇듯 '선禪의 이치가 글씨에 통한禪理通書' 것이 추사체이다. 더욱이 그는 글씨에 표출된 기세氣勢는 서예가가 가슴에 품은 기세로 보았다.

"기세가 가슴속에 있으면 글씨의 여기저기에서 웅장하거나 꾸불꾸불하게 숨김없이 사실대로 나타나서 막을 수가 없다. 이에 글씨의 점과 획만으로 기세를 말한다면 여전히 한 겹을 사이에 두고 가로막힌 것이다."[310]

4. 붓털에 신경을 모으다

1100년 음력 2월 기유己酉일 밤, 황정견은 목욕을 마친 다음 몇 잔의 술을 마시고 성도成都에 사는 이치요李致堯에게 줄 행초서行草書 글씨를 썼다. 술에 취해 귀가 달아오르고 눈이 어른거리더니 갑자기 붓에 용과 뱀의 힘찬 기운이 들어왔는데, 그가 글씨를 쓴 지 수십 년 만에 처음 있는 일이었다.[311] 이는 황정견이 수십 년 서예 공력으로 깨우치고 터득한 것으로 신경필법의 요체를 말한 것이다. 일찍이 그는 용필에 있어서 붓을 쥔 넷째 손가락에 신경을 기울였다.[312] 당시 사람들이 마르고 굳센 글씨를 선호한 데 반하여, 그는 왕희지[313]와 장욱張旭처럼 "두툼하고 굳센肥勁" 글씨를 추구했다.[314](도461)

308 金正喜, 『阮堂全集 · 卷二 書牘 · 與佑兒』: "神氣之相湊, 境遇之相融, 書畫同然"; 『阮堂全集 卷八 雜識』: "書法與詩品畫隨, 同一妙境. …… 有能妙悟於二十四品, 書境卽詩境耳."; 『阮堂全集 卷七 雜著 · 示雲句』: "畫理通禪, 如王摩詰畫入三昧. 有若盧楞伽、巨然、貫休之徒, 皆神通遊戲. 其訣云: '路欲斷而不斷, 水欲流而不流'者, 是禪旨之奧妙也. 至於'行到水窮處, 坐看雲起時'一句, 又境與神融, 詩理畫理禪理, 頭頭圓攝."

309 金正喜, 『阮堂全集 · 卷八 雜識』: "以虛和取韻"; 『阮堂全集 卷四 書牘 · 與金君奭準(四)』: "近見作書者, 皆不能虛和, 輒多齷齪之意, 殊無進境, 可歎."

310 金正喜, 『阮堂全集 · 卷八 雜識』: "氣勢在胷中, 流露於字裏行間, 或雄壯或紆餘, 不可阻遏. 若僅在點畫上論氣勢, 尙隔一層."

311 黃庭堅, 『宋黃文節公全集 · 外集卷第二十三 題跋 · 李致堯乞書書卷後(又)』: "元符三年二月己酉夜, 沐浴罷, 連引數杯, 爲成都李致堯作行草. 耳熱眼花, 忽然龍蛇入筆, 學書數十年, 今夕所謂鼇山悟道書也."

東坡此詩似李太白
猶恐太白有未到
處此書兼顏魯
公楊少師李西臺
筆意試使東坡
復為之未必及此
東坡或見此書應
笑我於無佛處
稱尊也

도461 │ 대북 고궁박물원이 소장한 소식의 〈황주한식시권黃州寒食詩卷〉에 황정견이 쓴 〈발 동파서한식시첩跋東坡書寒食詩帖〉.

전번필법을 체득했고 글씨에 감정을 실었다면, 다음 단계로 넘어가야 한다. 바로 붓털에 신경을 통하게 하는 것이다. 그것도 붓촉까지여야 한다. 붓털에 신경이 모여서 붓촉에서 떨림이 느껴지는지를 점검하는 것. 대가가 되기 위한 마지막 관문이다. 여기서 한발 더 들어가면 붓끝에서 흥興이 절로 나서 "미친 듯 춤추며舞蹈踊躍, 其狀若狂" 글씨를 쓰게 된다. 아직 붓촉의 떨림이 없다면 용필, 정신, 학문, 수양 등에서 내공을 더 쌓아야 한다.

신경이 붓촉까지 통하면 어떤 일이 일어나는가. 필력이 종이 뒷면까지 뚫고 들어간 글씨는 물론, 마치 종이로부터 띄어진 것처럼 보이는 글씨를 쓸 수 있다. 우선 필력이 종이 뒷면까지 전해질 만큼 강해야만, 종이로부터 띄어진 느낌의 글씨를 쓸 수 있다.[315] 왕주王澍(1668~1743)는 "필력이 종이 뒷면까지 전해질 만큼 강할 때 비로소 (글씨가) 종이에서 한 치(3.2㎝)[316] 띄어진다."[317]라고 하였다.

붓촉까지 신경이 통하려면, 무엇보다 손가락으로 붓대를 굳세게 잡은 상태에서 손가락과 손목이 자연스럽게 움직일 수 있어야 한다. 추사 김정희는 이를 다음과 같이 표현했다. "만약 꽉 쥐고 움직이지 않는다면 힘은 붓대에만 있고 붓털까지 미치지 못한다. 구양수歐陽脩(1007~1072)가 이른 대로 손가락은 움직이나 손목은 이를 몰라야 하고, 소식이 이른 대로 손바닥을 비우고 손목을 느슨하게[318] 해야 한다."[319] 필자가 깨달은 바는 무심無心한 단계에 들어서면 어느 순간 자신도 모르게 붓을 꽉 잡았던 손을 잊게 된다. 신경필법의 묘미는 바로 모든 것을 잊고 글씨에 붓을 맡기는 것이다.

312 黃庭堅, 『宋黃文節公全集 · 正集卷第二十六 題跋 · 跋與張載熙書卷尾』: "凡學書, 欲先學用筆. 用筆之法, 欲雙鉤回腕, 掌虛指實, 以無名指倚筆則有力.", 『宋黃文節公全集 · 別集卷第十一 雜著 · 論作字(又)』: "學書欲先知用筆之法, 欲雙鉤回腕, 掌虛指實, 以無名指倚筆則有力."

313 黃庭堅, 『宋黃文節公全集 · 別集卷第六 題跋 · 跋蘭亭記』: "今時論書者, 憎肥而喜瘦, 黨同而妒異. 曾未夢見右軍脚汗氣, 豈可言用筆法也! 元符三年四月甲辰, 涪翁題."

314 黃庭堅, 『宋黃文節公全集 · 正集卷第二十八 題跋 · 跋張長史千字文』: "僧懷素草工瘦, 而長史草工肥. 瘦勁易作, 肥勁難得也."

315 劉熙載, 『藝槪 · 書槪』: "未有不透紙而能離紙者也."

316 『漢語大詞典(附錄 · 索引)』, 漢語大詞典出版社, 1994, 6쪽.

317 王澍, 『竹雲題跋』: "筆力能透紙背, 方能離紙一寸".

318 蘇軾, 『蘇軾文集 · 卷七十 題跋(筆硯㊀) · 記歐公論把筆』: "把筆無定法, 要使虛而寬. 歐陽文忠公謂余, 當使指運而腕不知, 此語最妙."

319 金正喜, 『阮堂全集 · 卷八 雜識』: "若緊握不運, 則力惟在筆, 不至於毫. 永叔所謂使指運而腕不知, 東坡所謂虛而寬者也."

글씨는 붓털의 아래쪽 끝 부분인 필봉筆鋒이나 붓의 한 면만으로 쓰는 게 아니다. 필봉은 물론 붓털 전체를 움직여야 한다. 붓 면을 굴리고 바꾸고 뒤집으면서, 물 흐르듯 자연스럽게 붓털이 '꼬였다 풀렸다, 뭉쳤다 펴졌다'를 반복한다. 힘을 머금은 필봉으로 방향을 잡고, 모든 붓 면을 탄력적으로 쓴다. 여기서 주의할 점은 글씨의 형태를 만들기 위해 힘을 빼거나 붓을 위로 들어서는 안 된다는 것이다.

서예는 붓 쓰는 게 중요한데, 이는 사람에 달렸다. 대가는 붓을 끌고 다니지만, 글씨를 못 쓰는 사람은 붓에 끌려 다닌다.[320] 절대로 붓을 모시고 다니거나 붓에 끌려 다녀서는 안 된다. 나아가 붓털에 신경을 모아 신경필법으로 글씨를 쓰고 싶다면, 절대 붓 가는 대로 써서는 안 된다. "붓을 끌어당겨 일으켜 세울 뿐만 아니라, 쓰는 사람 스스로 일어나고 스스로 매듭 짓는 게"[321] 기본이다. 나아가 대가라면 필획 하나하나가 살아서 꿈틀거리듯 붓을 가지고 놀 줄 알아야 한다.[322]

글씨에 감정을 담아냈다면, 마지막으로 정신을 실어야 한다. 하지만 이는 옛날 서예 명품의 정수를 나의 것으로 만든 다음에나 가능한 일이다. 수없이 많은 옛 명품 글씨를 자세히 연구할 뿐만 아니라, 나아가 그 핵심이 오랜 세월 나의 정신에 조금씩 쌓여야 한다. 이렇게 했을 때, 어느 날 비로소 글씨가 오묘한 경지에 이른다. 옛 글씨를 마냥 따라 쓴다고 되는 게 아니다. 그래 봤자 겉모습만 비슷해질 뿐이다.[323]

김정희는 "정신은 사람마다 스스로 이루는 것이기에, 정신이 깃들지 않은 서예 작품은 아무리 볼만하다고 해도 오랫동안 보고 즐길 것을 찾을 수 없다."[324]라고 말했다. 이렇듯 서예는 신神이 들어오는 것을 귀하게 여기는데, 신에는 "나의 신我神", "남의 신他神"이 구분되어 있다. 남의 신이 들어오면 나의 서예는 옛것이 되고, 나의 신이 들어오면 옛 서예가 내 것으로 변한다.[325]

320 劉熙載, 『藝槪 · 書槪』: "書重用筆, 用之存乎其人. 故善書者用筆, 不善書者爲筆所用."

321 董其昌, 『畵禪室隨筆 · 論用筆』: "作書須提得筆起, 自爲起自爲結".

322 倪後瞻, 『倪氏雜著筆法』: "能用筆便是大家名家, 用筆者, 筆筆有活趣. …… 古人每稱弄筆, 弄字, 最可深玩."

323 黃庭堅, 『豫章黃先生文集 卷二十九 · 書贈福州陳繼月』: "學書時時臨模, 可得形似. 大要多取古書細看, 令入神, 乃到妙處. 唯用心不雜, 乃是入神要路."

서여기인書如其人. 서예는 서예가의 학문, 재능, 뜻 등과 같을 뿐이라는 말이다.[326] 글씨 공부는 하나의 기예技藝일 뿐이나 고귀한 인품을 갖는 게 첫 번째 중요한 고비이다.[327] 서예가 단순히 글씨 쓰는 기술을 넘어, 서예가의 모든 것을 담아내기 때문이다. 김정희는 이하응李昰應(1820~1898)에게 쓴 편지에서 말한다. 전심전력으로 서예의 공력을 쌓는 것은 공자를 따르는 사람이 사물을 깊이 연구하여 지식을 넓히는 일과 다를 게 없다고. 가슴에 5,000권의 책을 담거나 명필이 되는 것은 모두 군자가 도道를 닦는 일이라고.[328]

김정희는 서예의 품격은 학문에서 나오며, 부단한 노력만이 살길이라 단언한다. "가슴 속에 책 5,000권의 문자가 있어야만 비로소 붓을 들어 창작할 수 있다. 서예나 회화의 품격은 모두 최고의 경지一等라고 생각되는 한계를 뛰어넘어야 한다. 그렇지 않으면 단지 비속한 장인이요, 마귀 집단일 따름이다."[329]

더욱이 그는 60년간 애써서 얻은 자신의 서예관[330]을 이렇게 피력한다. "첫째는 선비의 가없이 너그러운 도량이 손목 밑에서 나온 것이어야 한다. 둘째는 오직 '하늘의 뜻天機'대로 움직이고, 필법과 묵법墨法의 실마리 밖에 있어 세속의 기운이나 붓의 기교가 하나도 없어야 한다."[331]

324 金正喜, 『阮堂全集 · 卷八 雜識』: "精神……, 則人人所自致. 無精神者, 書法雖可觀, 不能耐久索翫."
325 劉熙載, 『藝槪 · 書槪』: "書貴入神, 而神有我神他神之別. 入他神者, 我化爲古也; 入我神者, 古化爲我也."
326 劉熙載, 『藝槪 · 書槪』: "書, 如也. 如其學, 如其才, 如其志, 總之曰如其人而已."
327 朱和羹, 『臨池心解』: "書學不過一技耳, 然立品是第一關頭."
328 金正喜, 『阮堂全集 · 卷二 書牘 · 與石坡興宣大院君(二)』: "其專心下工, 無異聖門格致之學, 所以君子一擧手一擧足, 無往非道. …… 至如胷中五千卷、腕下金剛、皆從此入耳."
329 金正喜, 『阮堂全集 · 卷八 雜識』: "胷中有五千字, 始可以下筆. 書品畵品, 皆超出一等. 不然, 只俗匠魔界而已耳."
330 金正喜, 『阮堂全集 · 卷四 書牘 · 與沈桐庵熙淳』: "顧此六十年着力, 自以爲有所得窺見一二."
331 金正喜, 『阮堂全集 · 卷四 書牘 · 與沈桐庵熙淳』: "第一, 是士君子襟度, 坦無厓涘, 有流出於腕底者. 第二, 是純以天機行之, 在筆墨蹊逕之外, 無一點塵俗氣, 無一毫機巧意."

도462 | 이하응, 〈현애란도懸崖蘭圖〉, 비단에 수묵, 129×28.5㎝.

"글씨와 그림은 하나의 도일 뿐."[332]이라고 여긴 김정희는 흥선대원군興宣大院君 이하응의 난蘭 그림을 평하며 '1분론一分論'을 주장하였다. 그림의 품격畵品은 묘사하는 대상과 비슷하거나 화법의 실마리에 있지 않으며, 화법만으로도 안 되고 많이 그려야 가능한데 급히 해서도 될 게 아니라고 봤다. 더욱이 이하응의 난 그림이 '하늘의 뜻'대로 그려서 맑고 오묘하지만, 더 나아가 터득해야 할 "1분의 솜씨一分之工"가 있다는 것이다.[333] 이렇듯 김정희로부터 가르침을 받았기에 이하응의 난 그림에는 '하늘과 함께 한合作' 1분의 솜씨가 있다.(도462, 도463)

"설령 9,999분을 얻었다 할지라도, 그 나머지 1분을 원만히 이루기가 최고로 어렵다. 9,999분은 어떻게든 다 가능하겠으나, 이 1분은 인력人力으로 가능한 게 아니나 또한 인력 밖에서 나오는 것도 아니다."[334]

김정희는 자신의 후손들에게 경고한다. 자신의 글을 알아보지 못하는 자손은 자신의 자손이 아니라고.[335] 하물며 자신의 추사체 글씨는 말해서 뭐하겠는가. 바로 이 1분의 솜씨를 알아차리라는 말이다. 세상에 이름을 남긴 예술의 거장들은 진리를 알았다. 1분의 솜씨는 인력으로 가능한 게 아니지만, 인력 밖에서 나오는 것도 아님을.

최후까지 공을 들이는 1분이 바로 붓털에 신경을 모으는 신경필법이다. 이미 죽은 재료인 붓털에 예술가 자신의 신경을 통하게 하는 것은 가당치 않은 말이다. 하지만 왕희지 등 서예 거장들의 글씨를 보면, 불가능한 것도 아니다. 불가능하다고 체념한다면 결코 '살아 있는 글씨生書'를 쓸 수 없다는 것은 명백하다.

김정희는 "서법을 갖추고 신기神氣가 들어와 하나가 되면, 설령 부족한 면이 있다 해도

332 金正喜, 『阮堂全集 · 卷八 雜識』: "書畵一道耳."
333 金正喜, 『阮堂全集 · 卷六 題跋 · 題石坡蘭卷』: "且從畵品言之, 不在形似, 不在蹊逕. 又切忌以畵法入之, 又多作然後可能. 不可以立地成佛, 又不可以赤手捕龍. …… 石坡深於蘭. 盖其天機淸妙, 有所近在耳. 所可進者, 惟此一分之工也."
334 金正喜, 『阮堂全集 · 卷六 題跋 · 題石坡蘭卷』: "雖到得九千九百九十九分, 其餘一分, 最難圓就. 九千九百九十九分, 庶皆可能. 此一分, 非人力可能, 亦不出於人力之外."
335 金正喜, 『阮堂全集 · 卷六 題跋 · 題默庵稿(批注)』: "若以吾文爲如此, 非所以知我. 且子孫以此爲吾文者, 亦非吾之子孫."

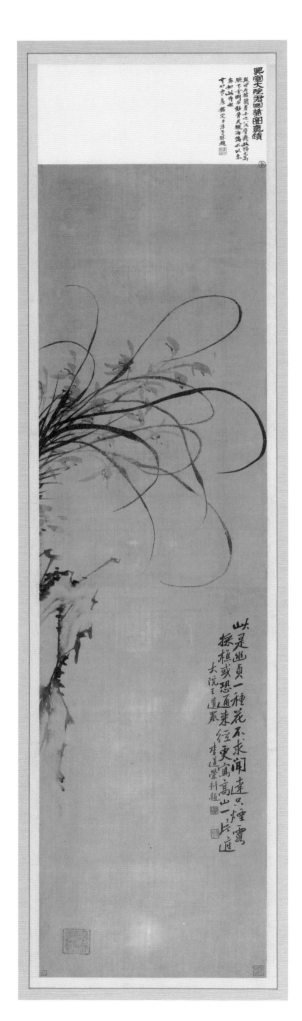

도463 | 이하응, 〈유란도幽蘭圖〉, 비단에 수묵, 121.8×33.3㎝.

점차 힘써 나아가면 어김없이 곧바로 속속들이 통달하게 된다."[336]라고 말하였다. 그리고 "이런저런 하찮은 문자에도 신령스러운 기운이 있다"[337]고도 했다. 그는 붓글씨에 신령스러운 기운이 내재함을 알았던 것이다.

신경필법으로 글씨를 쓰게 되면, 하나하나 분명하게 딱 떨어지는 깔끔한 획이 나온다. 마치 신경 한 가닥 한 가닥이 미세하지만 모두 살아 있듯이. 김정희는 왕희지의 하나하나 분명한 점과 획의 글씨를 서예가라면 반드시 따라야 할 준칙으로 여겼다.[338]

"서예가는 비록 붓끝의 흔적을 감춘 점과 획인 장봉藏鋒을 귀하게 여기지만 모호한 것을 장봉이라 하지 않으며, 반드시 보검寶劍인 태아검太阿劍으로 자르고 베듯이 용필을 한다. 마땅히 왕희지의 '모래를 송곳으로 긋듯이 쓴 필법錐畫沙'과 '진흙에 인장을 꾹 누르듯이 쓴 필법印印泥'이 이것일 뿐이다."[339]

붓을 쥘 때마다, 이 글씨가 생애 마지막 작품이라는 생각으로 죽을힘을 다해 목숨 걸고 써야 한다. 그렇게 해야만 비로소 나의 생명력을 붓에 전달하여 살아 있는 글씨를 쓸 수 있다. 쓰다 보면 쓰는 글씨를 내가 닮아가고, 써진 글씨는 내 자신임에 틀림이 없다. 글씨를 쓰면 쓸수록 마음속 티끌이 사라지고 글씨가 거울처럼 나를 맑게 비출 것이다. 서예는 자신이 처한 환경에 대응하며 참된 나를 찾는 길이다.

336 金正喜, 『阮堂全集 · 卷四 書牘 · 與金君奭準(四)』: "如法備氣到一境, 差次而漸次精進, 自有不欲行而直詣透骨徹底處耳."

337 金正喜, 『阮堂全集 · 卷九 詩 · 與今軒共拈鐘竟陵韻(五)』: "區區文字有精靈".

338 金正喜, 『阮堂全集 · 卷八 雜識』: "書家必以右軍父子爲準則."

339 金正喜, 『阮堂全集 · 卷八 雜識』: "書家雖貴藏鋒, 不得以模糊爲藏鋒, 須有用筆如太阿剸截意. …… 如印印泥, 如錐畫沙是耳."

머지않은 장래에 전번필법을 배운 인공지능이 서예 작품의 진위 감정을 하고, 예술 창작 분야에서 괄목할 만한 성과를 이룰 게 분명하다. 그렇다면 인간이 영적 존재로서 인공지능을 극복할 방법은 없는가? 그 답은 바로 신경필법에 있다. 신경필법을 쓸 정도의 대가라면, 그가 창작한 서예 작품에서 구체적으로 측정 가능한 에너지가 나올 것이다. 이는 영적 영역으로서, 인공지능의 힘으로는 절대 불가하다. 신경필법으로 쓴 서예 작품은 시각적 창의성을 넘어, 영적인 힘을 전달하는 '파워아트'인 것이다.

스승이신 펑치융馮其庸(1924~2017) 선생은 "의혹이 있으면 비로소 깊이 생각하여 이치를 깨달아 알아내고, 증거가 없으면 믿지 않는다有疑始得無證不信"(도464)라는 글로써 나에게 철저한 터득과 고증을 신신당부하셨다. 아울러 모두를 위한 책은 쓰지 말 것을 당부하셨다. 누군가에게 이 글은 한 자도 쓸모없다. "서예에 무슨 목숨을 거냐?" "서예에 무슨 영적인 힘이 있어?"라고 되묻는 분에게는 한낱 비웃음거리일 뿐이다.

끝으로, 독자들은 궁금할 것이다. 이제까지 공개한 비법으로 수련한 결과는 어떤 글씨일까. 참고로, 흥이 나서 미친 듯 춤추며 쓴 나의 글씨를 소개하고자 한다.

먼저 1995년에 쓴 〈이동천 위체서 천자문〉(도465), 다음은 2020년에 대통령비서실의 요청으로 쓴 글씨(도466, 도467), 그다음은 2020년 '민족화해'전에 출품한 글씨(도468, 도469), 마지막은 2021년에 종교인의 길에 들어선 청년 음악가의 요청으로 쓴 글씨이다.(도470, 도471)

도464 | 펑치융馮其庸, 〈유의시득무증불신有疑始得無證不信〉, 2000년, 종이에 먹, 128.6×31.5cm.

十有九

書時年二

州李東泉

小學生全

沐雨樓中

乙亥六月

도465 │ 이동천, 〈이동천위체서천자문李東泉魏體書 千字文〉 부분, 1995년, 종이에 먹, 43.2×31.7㎝(86).

千字文

梁員外散騎侍郎周興嗣次韻

天地玄黃

宇宙洪荒

日月盈昃

辰宿列張

도466 │ 이동천, 〈한국판 뉴딜〉, 2020년, 종이에 먹, 35×113㎝.

도467 | 이동천, 〈한국판 뉴딜〉, 2020년, 종이에 먹, 137×35㎝.

도468 | 이동천, 〈적토성산풍우흥언積土成山風雨興焉〉,
2020년, 종이에 먹, 136.5×35㎝.

도469 | 이동천, 〈해납백천유용내대海納百川有容內大〉,
2020년, 종이에 먹, 136.5×35cm.

도470 | 이동천, 〈일월선관도사 日月宣官導師〉,
2021년, 종이에 먹, 136.5×35㎝.

도471 | 이동천, 〈창부대신倡夫大神〉,
2021년, 종이에 먹, 136.5×35cm.

남은 말

오랜 세월 서예를 수련하고 수많은 관련 자료를 연구하다 보니, 지금 우리 앞에 남겨진 것들 대부분이 옛 대가의 "조백糟魄", 즉 찌꺼기라는 생각을 지울 수 없었다. 대가가 일생을 바쳐 이룩한 예술세계를 대표한다고 보기에는 분명히 한계가 있다. 오히려 현재까지 전해지는 것들 가운데 명품이라는 말이 더 적절한 것 같다.

비법이 빠진 기예技藝와 학문의 찌꺼기에 대하여, 일찍이 춘추 시대 제나라齊 사람 윤편輪扁은 제환공齊桓公(?~기원전 643)에게 이렇게 토로하였다.

"소신은 소신의 일로서 임금께서 읽고 있는 선현의 글을 찌꺼기라 봅니다. 바퀴를 느긋하게 깎으면 헐거워져 견고하지 못하고 빨리 깎으면 뻑뻑하여 연결 축이 들어가지 않습니다. 늦지도 빠르지도 않은 것은 손에 익어서 마음에 응하는 것이기에 입으로 말할 수 없습니다. 그 사이에 비법이 있긴 하나 소신은 그것을 소신의 자식에게 깨우쳐 줄 수 없고 소신의 자식 또한 소신에게 이어받을 수 없습니다. 이런 까닭에 소신의 나이 일흔 살이 되도록 바퀴를 깎고 있습니다. 이처럼 옛사람도 비법을 전달하지 못하고 죽었을 것입니다. 그러니 임금께서 읽으시는 것도 옛사람의 찌꺼기일 뿐입니다."[340]

서예 또한 바퀴 깎는 일처럼, 손에 익어서 마음 따라 쓴 것이다. 붓글씨의 한 획과 한 획, 동작과 동작 사이에 말과 글로 전하기 어려운 것이 실제로 존재한다. 윤편의 한탄처럼 내

[340] 『莊子 · 天道』: "臣也, 以臣之事觀之. 斲輪徐則甘而不固, 疾則苦而不入. 不徐不疾, 得之於手, 而應於心, 口不能言. 有數存焉於其間, 臣不能以喩臣之子, 臣之子亦不能受之於臣. 是以行七十而老斲輪. 古之人, 與其不可傳也, 死矣. 然則, 君之所讀者, 古人之糟魄已夫."

가 깨우치고 터득했다고 그것들을 말이나 글로써 다른 이에게 전수할 수 있는 게 아니다. 이 책은 그동안 대가들이 뭐라고 표현하지 못했던, 오랫동안 미묘하게 숨겨졌던 것들을 끄집어 냈다.

이 책에서 집중적으로 다룬 전번필법轉飜筆法은 서예 대가들의 비법을 꿰뚫는 하나의 이치다. 이를 익히면 한글과 한자, 영어 알파벳 등 세상에 존재하는 모든 문자는 물론 그림의 선까지도 통달할 수 있을 것이다. 선線 예술의 왕도王道인 셈이다. 오래전, 공자(기원전 551~기원전 479) 때의 올챙이 글씨蝌蚪書에서도 전번필법을 만난다. 하지만 그 오랜 서예 역사 속에서 이 비법은 한 번도 구체적으로 거론된 적이 없었다.

이제 우리는 전번필법과 신경필법神經筆法을 통하여 서예의 위대함과 불멸의 가치를 조금이나마 알게 되었다. 서예 명품의 아름다움을 올바르게 감정하고 감상하고 배울 수 있는 새로운 계기가 마련된 것이다. 특히 전번필법에 대한 기술적 분석은 서예 학습의 신세계를 연다. 이를 모르고서는 결코 '살아 있는 글씨生書'를 쓸 수 없다고 단언한다.

글씨는 대자연처럼, 살아 숨 쉬도록 써야 한다. 세상에 공짜는 없다. 대가들이 목숨 걸고 이룩한 것들을 알고 싶다면, 목숨 걸고 덤벼야 가능하다. 눈과 귀를 닫고 서예의 겉멋만 따른다면, 이는 찌꺼기의 껍데기를 줍는 일에 불과하다. 역사는 앞으로 나아간다. 언제나 그랬 듯이. 업사業師이신 양런카이楊仁愷(1915~2008) 선생께서 당부하신 말씀을 다시금 가슴 깊이 새긴다. "학문의 길은 물을 거슬러 가는 배처럼 나아가지 않으면 뒤로 밀린다學問之道, 如逆水行舟, 不進則退."

맺음말

　서예를 처음 접한 것은 아버지 만초晚樵 이태연李泰淵(1925~2021) 선생과 집에 걸린 서화 작품을 통해서입니다. 정작 명필들의 작품인 줄도 모르면서 그저 흥미롭게 쳐다봤던 것 같습니다. 특히 비바람이 세차게 불던 날, 방문 밖에 걸린 서예 작품의 종이가 찢겨 흔들리는 것을 뚫어지게 쳐다봤던 일이 생각납니다.

　초등학교에 다닐 때는 잔글씨를 잘 쓰셨던 석당石堂 할아버지의 영향도 받습니다. 방과 후에 저는 당시 전라북도향교재단 이사장이셨던 아버지의 비서인 석당 할아버지께서 붓으로 문서 정리하시는 것을 도왔습니다. 한편으로는 서예학원에도 다니며 밤낮으로 글씨에 빠져 살았습니다. 지금 생각해봐도 저에게는 행복한 순간들이었습니다.

　아버지의 지인분들은 유학자儒學者이거나 서화가書畵家입니다. 그분들이 사랑방에서 붓글씨나 그림 그리는 것을 뽐내시던 광경은 어제 일처럼 생생하기만 합니다. 저는 그분들을 존경하며 따랐고, 그분들은 어린 제가 붓글씨 쓰는 것을 기특하게 여겼습니다. 그분들이 사랑방에 모이시면 저도 덩달아 신이 나서 그분들 사이에 자연스럽게 끼었습니다.

　서예학원에서의 글씨 쓰기가 정적靜的이며 따라 쓰는 데 급급했다면, 그분들의 서예는 동적動的이며 감정이 실렸고 살아 있었습니다. 더욱이 여기서 듣고 저기서 듣는 게 너무나도 달랐습니다. 서예학원에서는 초등학생으로서 형과 누나들의 일상생활 이야기를 들었다면, 그분들로부터는 동호인으로서 누구의 글씨가 좋고 대단한지에 대해 들을 수 있었습니다.

　붓글씨를 쓰는 모임인 연묵회도 운영하셨던 아버지는 문화재위원으로 고미술품을 무척이나 사랑하셨습니다. 아버지는 언제나 관찰자가 되어 서예가들의 글씨를 품평하셨고, 다른 사람들의 생각과 의견도 자세히 말씀해 주셨습니다. 때때로 저에게 서예에 관한 질문을 던지셨을 뿐만 아니라, 서예에 정통한 친구분을 집으로 모셔와 그분으로부터 직접 가르침을 받도록 하였습니다. 당시에는 가르침을 다 이해하지 못했으나, 수개월이 지나서 가르침을 깨달

고 무척이나 기쁘고 고마웠습니다. 돌이켜 생각해보면, 아버지의 사랑과 가르침이 제가 서예에 눈을 틔고 깨닫는 데 밑받침이 되었습니다.

어느 날부터인가 서예의 모든 게 혼란스럽게 느껴졌습니다. 목숨을 바쳐서라도 '살아 있는 글씨生書'를 쓰고 싶은 마음은 간절했지만, 마냥 헛도는 느낌을 지울 수 없었습니다. 더욱 고통스러웠던 것은 해결 방법이 보이지 않았다는 사실입니다. 절벽 끝에 선 느낌이었습니다.

1978년, 사춘기 중학생의 '숨은 필법 찾기'는 그렇게 시작되었습니다. 그리고 어느덧 44년이란 세월이 화살처럼 빠르게 흘렀습니다. 그 여정에서 특별히 고등학교 때는 김충현金忠顯(1921~2001) 선생, 중국 유학을 떠났던 1993년부터는 양런카이楊仁愷(1915~2008)와 펑치융馮其庸(1924~2017) 두 거장의 가르침을 받았습니다.

지금까지 저는 너무나도 많은 분의 도움을 직간접적으로 받았습니다. 지금도 여전히 그분들의 가르침과 수많은 동북아시아의 연구 서적들이 저를 이끌고 있습니다. 결단코 잊을 수 없는 저의 은인들입니다. 너무나도 고마운 일입니다.

최근에는 격려해 주시는 동학同學 여러분들과 출판사 관계자분들 덕분에 이 책을 쓸 수 있었습니다. 이 자리를 빌려 깊은 고마움을 전합니다. 언제나처럼 아쉬움이 밀려옵니다. 하지만 조금이나마 매듭을 지어 보여드려야 한다는 생각에 부끄러움을 잊었습니다. 최선을 다하고자 했으나, 언제나처럼 부족할 뿐입니다. 독자 여러분의 넓은 양해와 깊은 가르침을 구할 뿐입니다.

2022년 11월

목우루沐雨樓 소학생小學生

이동천李東泉 근지謹識

부록

붓 면 도형 표시 일람표

'붓 면 도형 표시'는 전번필법에서 붓을 어떻게 굴리고 뒤집어서, 정면(민트색)과 반대면(살구색)으로 바뀌었는지를 간단히 표시한 것이다. 한 번의 뒤집힘은 하나의 사각형이고, 붓 움직임의 방향은 사각형 안에 대각선으로, 역방향으로 회전한 것은 사각형과 사각형이 맞붙은 선 위에 타원으로 표시했다. 가로획에서 ╱은 위, ╲은 밑이고 세로획에서 ╱은 왼쪽, ╲은 오른쪽이다.

一 획

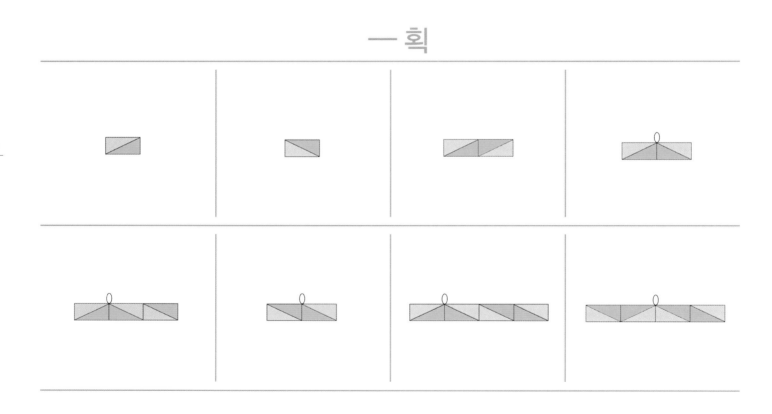

397

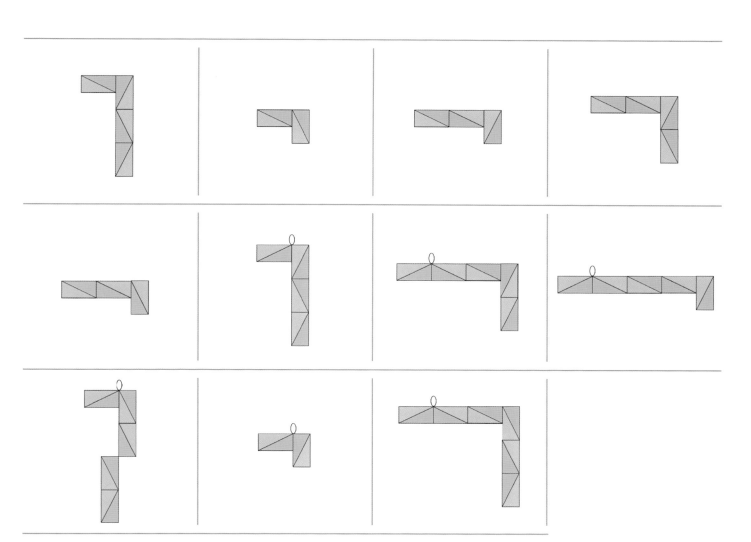

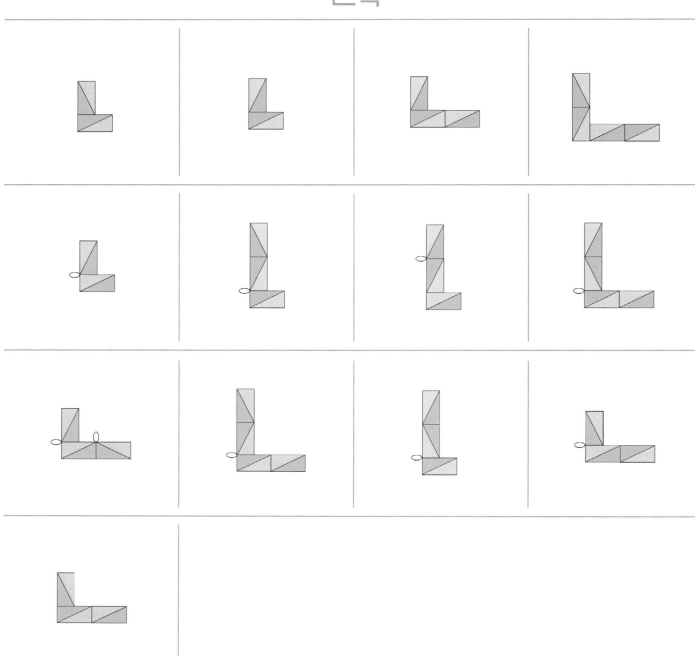